谨以此书献给

中央美術學院

建校100周年

This volume is presented in honor of the one hundredth anniversary of the founding of the Central Academy of Fine Arts.

中央美術學院
美术馆藏精品大系
SELECTED ARTWORKS FROM THE CAFA ART MUSEUM COLLECTION

总 主 编　范迪安
执行主编　苏新平　王璜生　张子康

Editor-in-Chief　Fan Di'an
Managing Editors　Su Xinping, Wang Huangsheng, Zhang Zikang

中国现当代雕塑卷
MODERN AND CONTEMPORARY CHINESE SCULPTURE

上海书画出版社

《中央美术学院美术馆藏精品大系》

顾问委员会（按姓氏笔画排序）

广 军　王宏建　王 镛　孙为民　孙家钵　孙景波　邵大箴　张立辰　张宝玮

张绮曼　邱振中　杜 键　易 英　钟 涵　郭怡孮　袁运生　靳尚谊　詹建俊

潘公凯　薛永年　戴士和

总 主 编　范迪安

执行主编　苏新平　王璜生　张子康

编辑委员会

主 任　高 洪　范迪安　徐 冰　苏新平

委 员（按姓氏笔画排序）

马 刚　马 路　王少军　王 中　王华祥　王晓琳　王 敏　王璜生　尹吉男

吕品昌　吕品晶　吕胜中　刘小东　许 平　余 丁　张子康　张路江　陈 平

陈 琦　宋协伟　邱志杰　罗世平　胡西丹　姜 杰　殷双喜　唐勇力　唐 晖

展 望　曹 力　隋建国　董长侠　朝 戈　喻 红　谢东明

分卷主编

《中国古代书画卷》主编　尹吉男　黄小峰　刘希言

《中国现当代水墨卷》主编　王春辰　于 洋

《中国现当代油画卷》主编　郭红梅

《中国现当代版画卷》主编　李垚辰

《中国现当代雕塑卷》主编　刘礼宾　易 玥

《中国当代艺术卷》主编　王璜生　邱志杰

《中国现当代素描卷》主编　高 高　李 伟　李 莎

《中国新年画、漫画、插图、连环画、绘本卷》主编　李 莎　李 伟　高 高

《现当代摄影卷》主编　蔡 萌

《外国艺术卷》主编　唐 斌　华田子　胡晓岚

目录

I

总序

范迪安　中央美术学院院长

　　中央美术学院乃中国现代历史之第一所国立美术学府。自 1918 年中央美术学院前身—北京美术学校初创之始，学校即有意识地收藏艺术作品，作为教学的辅助。早期所收藏品皆由图书馆保管，其中有首任中国画系主任萧俊贤的多幅课徒稿、早期教授西画的吴法鼎和李毅士的作品，见证了当时的教学情况与收藏历史。1946 年，徐悲鸿先生执掌国立北平艺术专科学校后，尤其重视收藏工作，曾多次鼓励教师捐赠优秀作品，以充实藏品。馆藏李可染、李苦禅、孙宗慰、宗其香等艺术家的多幅佳作即来自这一时期。

　　1949 年 3 月，徐悲鸿先生在主持国立北平艺专校务会时提出了建立学院陈列馆的设想。1950 年，中央美术学院成立，陈列馆建设提上日程。1953 年，由著名建筑师张开济先生设计、坐落于北京王府井帅府园的中华人民共和国第一个专业美术馆得以落成，建筑立面上方镶嵌有中央美术学院教师集体创作的、反映美术专业特征的浮雕壁画。这座美术馆后来成为中央美术学院陈列馆，此后，学院开始系统地以购藏方式丰富艺术收藏，通过各种渠道购置了大批中国古代书画、雕塑及欧洲和苏联的艺术作品等。徐悲鸿、吴作人、常任侠、董希文、丁井文等先生为相关工作付出了诸多心血。如常任侠先生主持了一批 19 世纪欧洲油画的收藏，董希文先生主持了诸多中国古代和近代艺术珍品的购置。值得一提的是，中央美术学院引以为傲的优秀毕业作品收藏也肇始于这一时期。

　　改革开放以后，中央美术学院的教学交流活动和国际学术交流日益蓬勃，承担收藏、展示的陈列馆在这一时期继续扩大各类收藏，并在某些收藏类型上逐渐形成有序的脉络，例如中央美术学院的优秀学生作品收藏体系。为了增加馆藏，学院还曾专门组织教师在国际著名博物馆临摹经典油画。而新时期中央美术学院的收藏中最有分量的是许多教师名家的捐赠，当时担任院长的靳尚谊先生就以身作则，带头捐赠他的代表作品并发起教师捐赠活动，使美术馆藏品序列向当代延展。

　　2001 年，中央美术学院迁至花家地校园后，即筹划建设新的学院美术馆。由日本著名建筑师矶崎新设计的学院美术馆于 2008 年落成，美术馆收藏也迈入新的发展阶段。一是藏品保存的硬件条件大幅提高，为扩藏、普查、研究夯实了基础；二是在国家相关文化政策扶持和美院自身发展规划下，美术馆加强了藏品的研究与展示，逐步扩大收藏。通过接收捐赠，新增了滑田友、司徒乔、秦宣夫、王式廓、罗工柳、冯法祀、文金扬、田世光、宗其香、司徒杰、伍必端、孙滋溪、苏高礼、翁乃强、张凭、赵瑞椿、谭权书等一大批名家名师和中青年骨干的作品收藏，并对李桦、叶浅予、王临乙、王合内、彦涵、王琦等先生的捐赠进行了相关研究项目，还特别新增了国际知名艺术家的收藏，如约瑟夫·博伊斯、A·R·彭克、马库斯·吕佩尔茨、肖恩·斯库利、马克·吕布、阿涅斯·瓦尔达、罗杰·拜伦等。

　　文化传承是大学的重要使命，艺术学府尤当重视可视文化的保护、传承与弘扬。中央美术学院美术馆在全国美术馆系里不仅是建馆历史最早行列中的代表，也在学术建设和管理运营上以国际一流博物馆专业标准为准则，将艺术收藏、研究、保护和展示、教育、传播并举，赢得了首批"国家重点美术馆"的桂冠。而今，美术馆一方面放眼国际艺术格局，观照当代中外艺术，倚借学院创造资源，营构知识生产空间，举办了大量富有学术新见的展览，形成数个展览品牌，与国际艺术博物馆建立合作交流，开展丰富的公共教育和传播活动；另一方面，积极开展艺术收藏和藏品的修复保护，以藏品研究为前提，打造具有鲜明艺术主题的展览，让藏品"活"起来，提高美术文化服务社会公众的水平。例如，在国家艺术基金的支持下，以馆藏油画作品为主组成的"历史的温度：中央美术学院与中国

具象油画"大型展览于 2015 年开始先后巡展全国十个城市，吸引了两百一十多万名观众；以馆藏、院藏素描作品为主体的"精神与历程：中央美术学院素描 60 年巡回展"不仅独具特色，而且走向海外进行交流，如此等等，都让我们愈发意识到美术馆以藏品为基、以学术立馆的重要性，也以多种形式发挥藏品的作用。

集腋成裘，历百年迄今，中央美术学院的全院收藏已蔚为大观，逾六万件套，大多分藏于各专业院系，在教学研究和学术交流中发挥作用，其中美术馆收藏的艺术精品达一万八千余件。值此中央美术学院百年校庆之际，在多年藏品整理与研究的基础上，在许多教师和校友的无私奉献与支持下，中央美术学院美术馆遴选藏品精华，按类别分十卷出版这套《中央美术学院美术馆藏精品大系》，共计收录一千三百余位艺术家的两千余件作品，这是中央美术学院首次全面性地针对藏品进行出版。在精品大系中，除作品图版外，还收录有作品著录、研究文献及艺术家简介等资料，以供社会各界查阅、研究之用。

这些藏品上至宋元，下迄当代，尤以明清绘画、20 世纪前半叶中国油画、1949 年以来的现实主义风格绘画为精。中央美术学院的历史既是一部中国现代美术教育的历史，也是一部怀抱使命、群策群力、积极收藏中国古代书画、现当代艺术和外国艺术的历史，它建校以来的教育理念及师生的创作成为百年来中国美术历史的重要缩影，这样的藏品也构成了中央美术学院美术馆的收藏特点，成为研究中国百年美术和美术教育历程不可或缺的样本。

发展艺术教育而不重视艺术收藏，则不能留存艺术的路径和时代变化。艺术有历史，美术教育也有历史，故此收藏教学成果也构成了历史的一部分，它让后人看到艺术观念与时代的关系。如果没有这些物证，后人无法想象历史之变，也无法清晰地体会、思考艺术背后的力量和能量。我们研究现代以来中国美术教育的历史，不仅要研究艺术创作史、教育理念史，也要研究其收藏艺术品的历史。中国美术教育的一个重要特色，即在艺术学府里承担教学的教师都是在艺术创作上富有造诣的艺术家，艺术名校的声望与名家名师的涌现休戚相关。百年来中央美术学院名师辈出、名家云集，创作了大量中国美术经典和优秀作品，描绘和记录了中国社会的沧桑巨变，塑造和刻画了中华民族的精神气象，表现和彰显了中国艺术的探索发展，许多作品由中国国家博物馆、中国美术馆等重要机构收藏，产生了极为广泛和深远的社会影响。把收藏在学院美术馆的作品和其他博物馆、美术馆的藏品相印证，可以进一步认识中央美术学院在中国美术时代发展中的重要地位；对馆藏作品的不断研究和读解，有助于深化对美术历史的认知和对中国美术未来之路的思考。

优秀艺术作品的生命是永恒的，执藏于斯，传布于世，善莫大焉。这套精品大系的出版，是献给中央美术学院建校 100 周年的学术厚礼，也是中央美术学院在新时代进一步建设好美术馆的学术基础。所有的藏品不仅讲述着过往的历史，还会是新一代央美人的精神路标，激励着他们不断创新艺术，创造出无愧于时代和人民，也无愧于可被收藏的艺术。

分卷前言

　　20世纪初出现的"中国现代雕塑"处境不同于其他艺术形式。与国画类似，雕塑古已有之，但中国现代雕塑基本是舶来品，这与油画类似。但和油画又有所不同——中国现代雕塑似乎和中国传统雕塑有一种传承关系，但这个传承关系只是貌似存在，除去一些雕塑家对传统雕塑进行借鉴，期待传承之外，两者并没有直接关系，在创作理念、艺术手法、服务对象、风格特征等方面大相径庭。

　　这里所说的"现代"，并非是"西方现代主义"之"现代"，而是借鉴了"中国近现代"的时间名称，并附加其上。总体来讲，"中国现代雕塑"基本是"写实雕塑"的代称。

　　1949年之前，这一"写实"传统主要来自欧洲美术学院教学体系，尤其以巴黎高等美术学院为代表的教学体系影响最大，中央美术学院雕塑系教授滑田友、王临乙、曾竹韶、刘开渠、王合内等教授均在民国时期毕业于该校。当然，由于留学背景不同，这个教学体系也夹杂着欧洲其他国家以及美国、日本学院教学的影响。比如留学法国里昂美术学院的女雕塑家王静远、留学日本东京高等艺术学校的雕塑家王石之等。

　　1949年之后，雕塑界在"引进来，走出去"的方针指导下又引入了苏联社会主义现实主义教学和创作体系。比如，1956年3月至1958年6月苏里科夫美术学院雕塑家尼古拉·尼古拉耶维奇·克林杜霍夫在在中央美术学院主持雕塑训练班，来自全国各地的二十三位学员接受为期两年的培训，毕业后又回到各地，影响巨大。钱绍武、董祖诒、曹春生、王克庆、司徒兆光五位雕塑家被派往苏联列宁格勒列宾艺术学院学习雕塑，学成后回国任教。苏联社会主义现实主义教学和创作体系与之前雕塑教学创作体系融合，基本形成了改革开放前中央美术学院雕塑教学与创作的主体。

　　改革开放之后，中央美术学院雕塑教学逐渐引入西方现代主义雕塑传统，并重新重视对传统雕塑的挖掘。这以20世纪80年代司徒杰为导师的第一工作室——现代民族传统雕塑工作室的设立最为显著，此后第一工作室导师孙家钵基本延续了这一教学理念。总体来讲，20世纪80年代的中央美术学院雕塑创作和教学还处于一个孕育期。

　　20世纪90年代以后乃至当下，隋建国、展望、孙伟、王中、于凡、姜杰、向京、蔡志松、孙科、梁硕、张伟、申红飚、王伟、孙璐、周思旻、牟柏岩、卢征远、胡泉纯等一批中青年雕塑家和教员的出现，"雕塑"和"当代"两词会师，雕塑创作开始并逐渐进入"当代艺术"的范畴（本卷涵盖了"当代雕塑"一部分馆藏作品，另外一部分请参阅《中央美术学院美术馆藏精品大系·中国当代艺术卷》）。

　　同一时期，隋建国以及继任的吕品昌担任雕塑系主任，使雕塑系逐渐形成了兼容并蓄、观念开放、注重材料、工作室主导的雕塑教学体系。六个工作室相辅相成，成为全国雕塑教学体系的典范。迄今为止，中央美术学院雕塑系已成为中央美术学院当代艺术教学和创作、中国传统雕塑研究的重镇，陆续培养出诸多颇具影响力的青年艺术家。

　　《中央美术学院美术馆藏精品大系·中国现当代雕塑卷》（以下简称《中国现当代雕塑卷》）的编纂是以中央美术学院原有雕塑作品收藏为基础，进行了遴选与征集补充。由于各种客观原因，以往对美术馆馆藏雕塑部分比较细致的学术梳理一直没能充分展开，另外也存在着作品信息缺失、作者资料不全、作品存放年代较长所造成损毁、需修复等诸多问题。

　　借中央美术学院百年校庆之际，在大家的协同努力下，《中国现当代雕塑卷》得以出版。本卷的编辑过程基本上是一次查缺补漏，重新整理研究馆藏雕塑作品的过程，也是对中央美术学院近百年雕塑教学和创作的一次回顾，基

本反映了中央美术学院几代雕塑家的创作面貌（中央美术学院雕塑系的前身国立北平艺专雕塑科创立于 1934 年）。

本卷作品基本按照创作时间进行编排，同时兼顾作品艺术风格的对应。相对于常见的雕塑作品集，此卷亮点突出，试列举以下几点：

1. 存世颇少的民国时期雕塑精品收入七件，分别为滑田友、司徒杰、王临乙、王合内的代表作。

2. 20 世纪 50 年代司徒杰设计指导，雕塑创作研究室集体创作的《中央美术学院陈列馆浮雕》第一次公开出版。

3. 收入著名美学家王朝闻的雕塑作品《女头像》。

4. 一大批经典作品收入该图录。如刘开渠、叶毓山分别创作的《杜甫像》，萧传玖、苏晖、傅天仇合作创作的《广岛被炸十年祭》，钱绍武的《徐悲鸿像》《江丰像》，曹春生的《农奴愤（设计稿）》（原作已毁），董祖诒的《金鸡奖》，刘小岑《家乡的河》等。

5. 一批著名雕塑家的毕业作品收入本卷。这部分作品反映了雕塑家毕业创作的状态，也反映了和时下创作状态的关联性。

6. 一批雕塑家的最新作品征集入选。如王少军的《慧》、吕品昌的《中国写意》、柳青的《无人售票》等。

同时，《中国现当代雕塑卷》收入邵大箴、殷双喜、孙振华、隋建国四位雕塑研究专家以及本人的研究论文，对 20 世纪中国现当代雕塑的发展历程进行了或宏观、或微观的阐释。

《中国现当代雕塑卷》是对中央美术学院美术馆馆藏雕塑的一次整体性梳理与展示，很大程度上反映了中国近百年来雕塑艺术的风格变化与发展成就。本卷的编辑出版，需要感谢一代代雕塑艺术家的努力，也向慷慨捐赠艺术作品、积极配合编辑工作的艺术家与家属表示敬意。希望通过《中国现当代雕塑卷》的出版，向社会展现百年央美的现当代雕塑艺术历程，并能有助于相关学术研究工作的深入开展。

刘礼宾

民
国
时
期

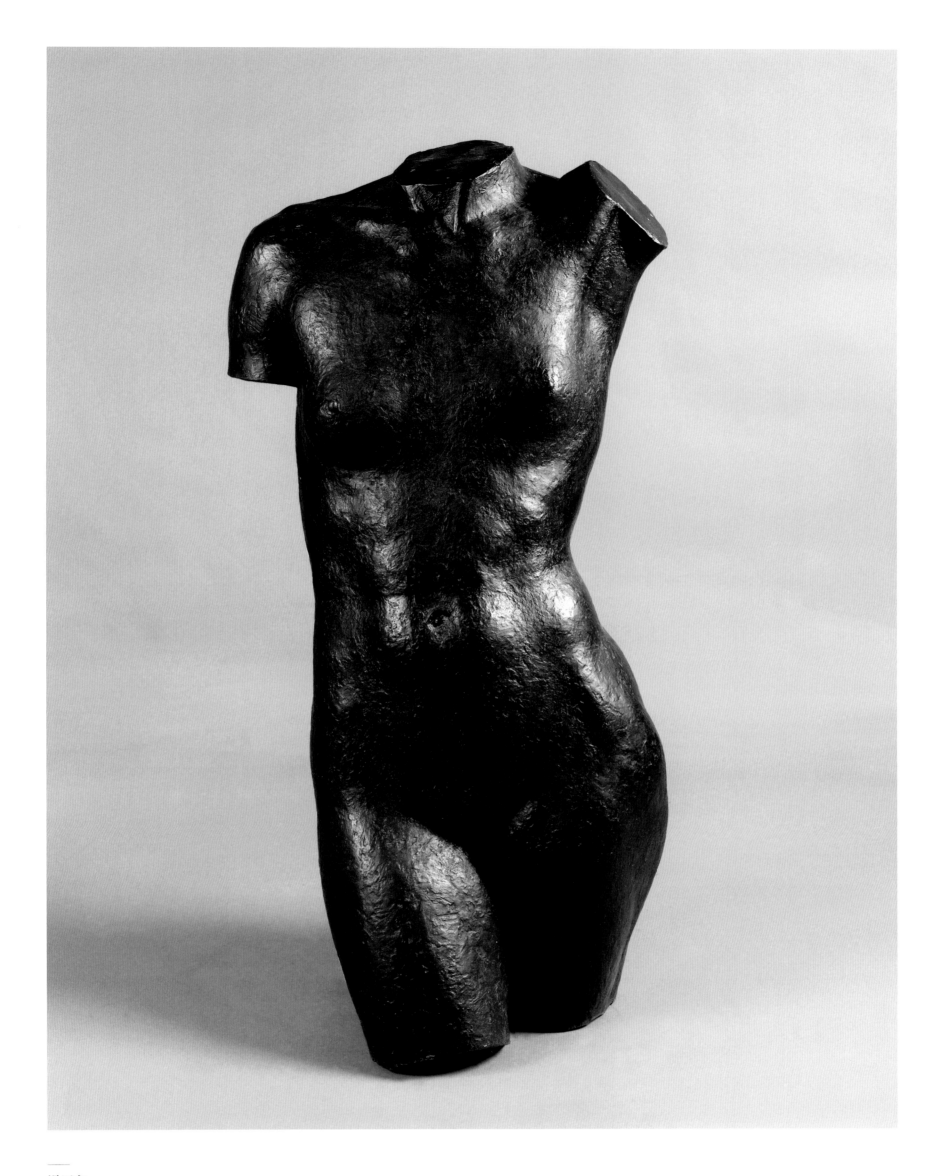

滑田友

出浴身段

1940 年
52cm × 35cm × 100cm
铜
2008 年滑田友家属捐赠

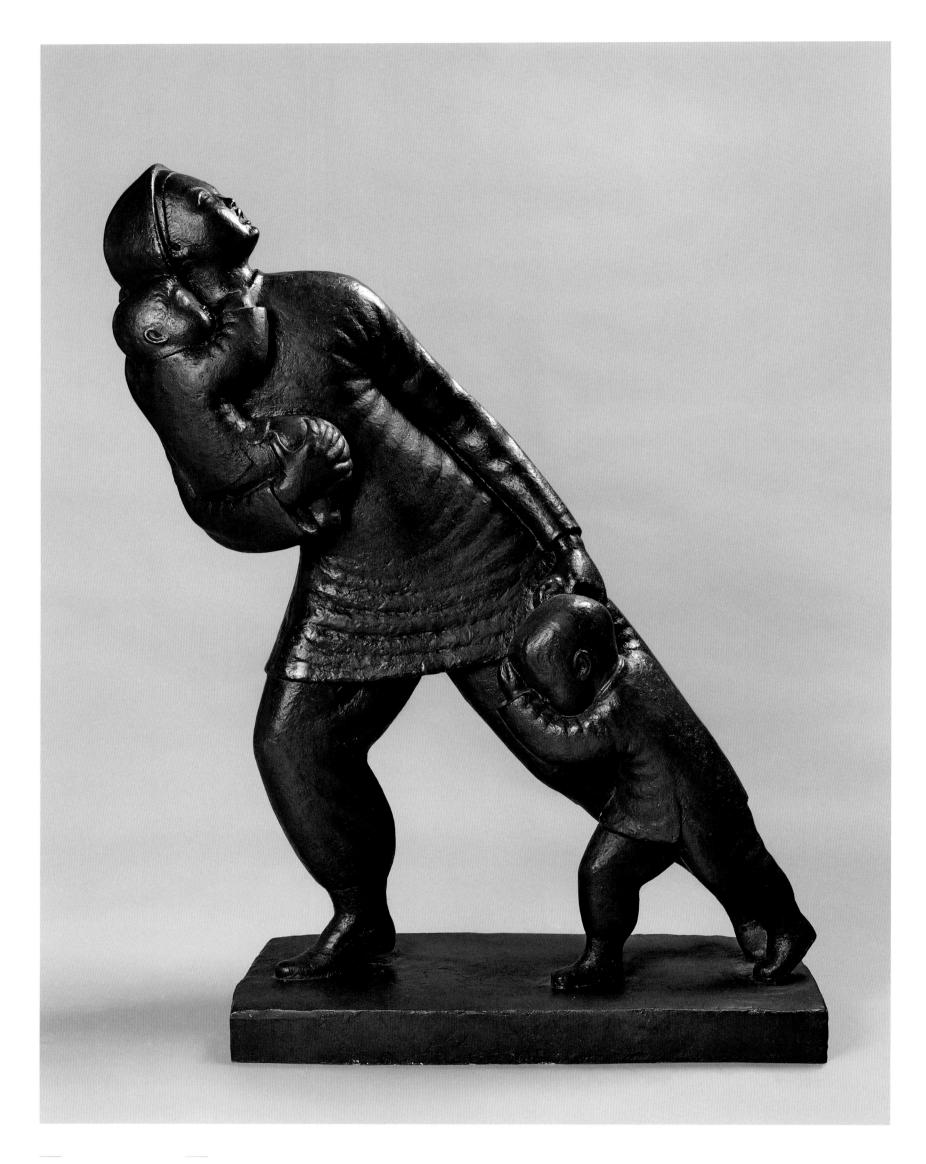

滑田友

轰炸

1946 年
90cm ×34cm×116cm
铜
2008年滑田友家属捐赠

滑田友

母爱

1947年
40cm×21cm×90cm
铜
2008年滑田友家属捐赠

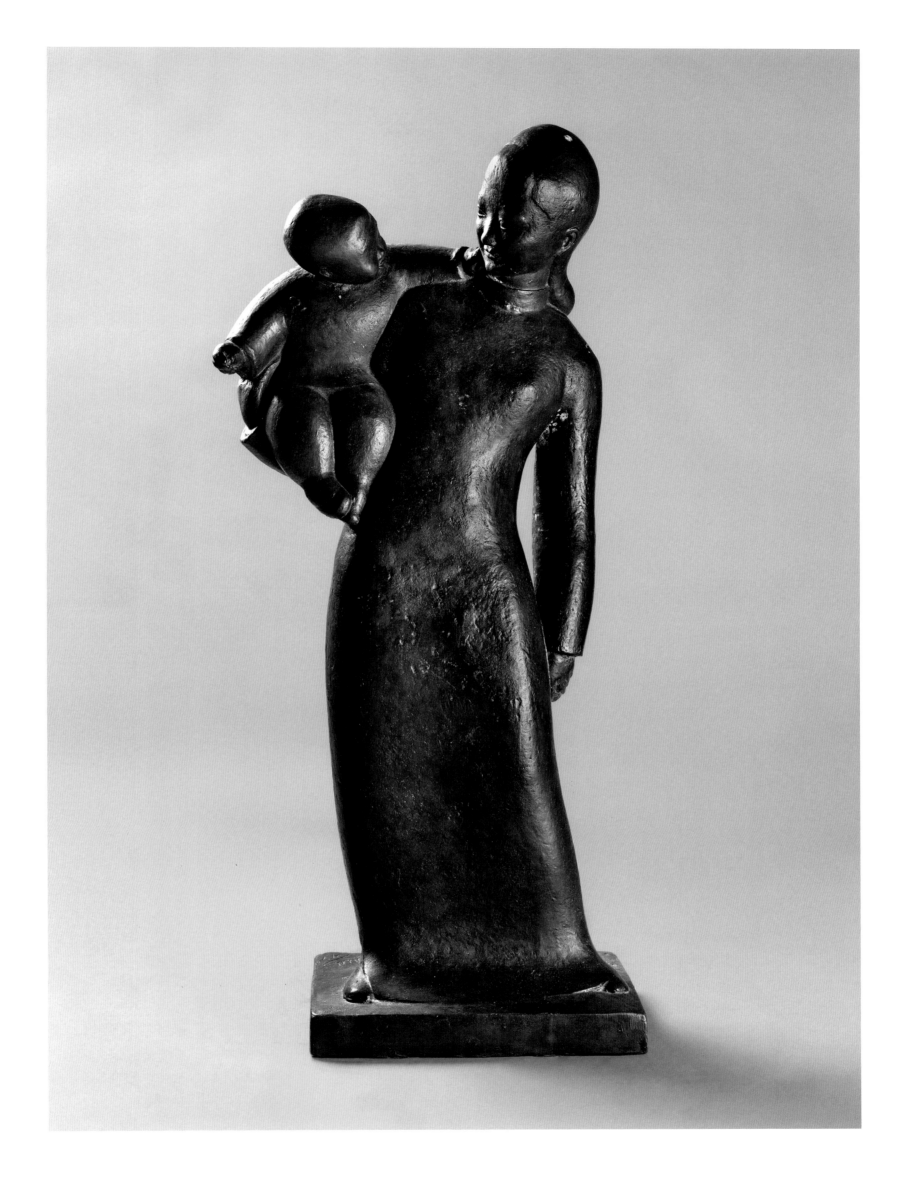

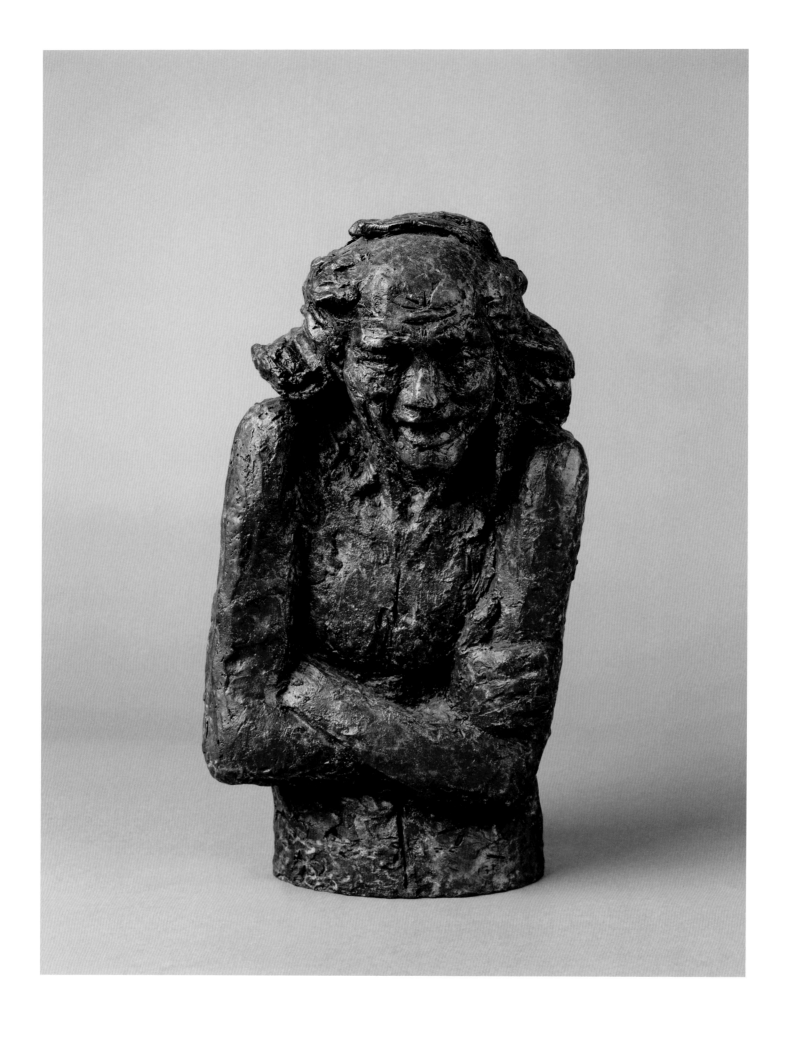

司徒杰

疯子

20 世纪 40 年代 /2002 年重做
15.8cm × 11.5cm × 33.5cm
铜
2014 年司徒杰家属捐赠

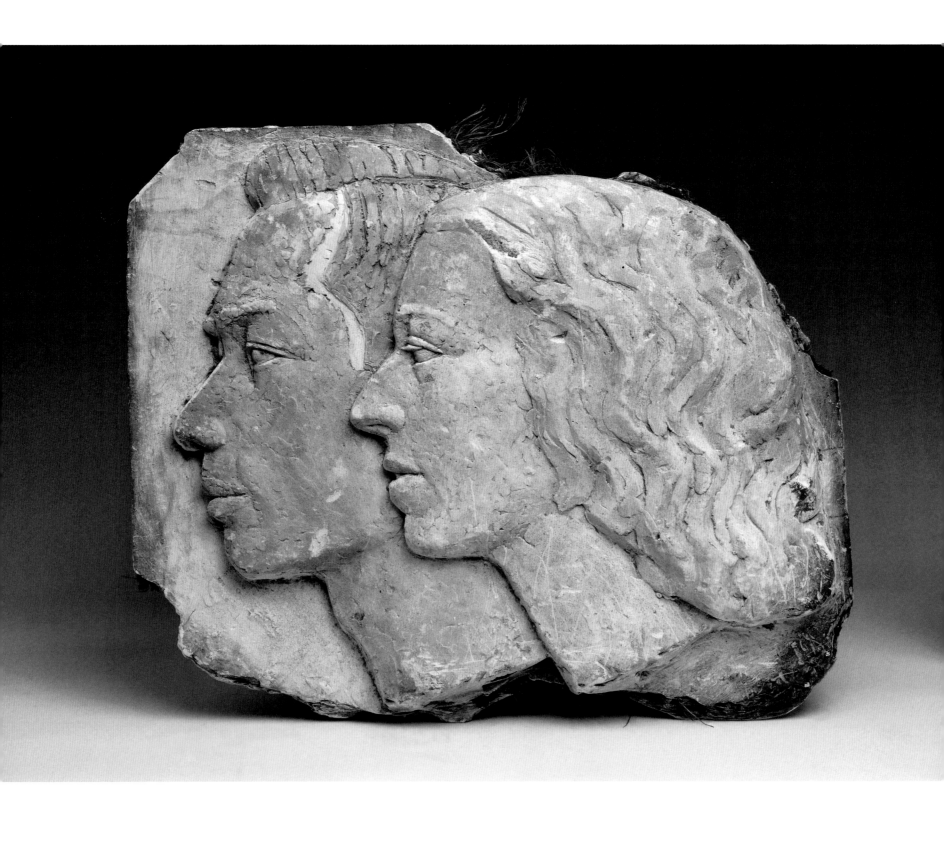

王临乙

王临乙、王合内夫妇侧面头像

1937年

37.5cm×4.5cm×34cm

石膏

2006年王临乙、王合内的学生代两位先生捐赠

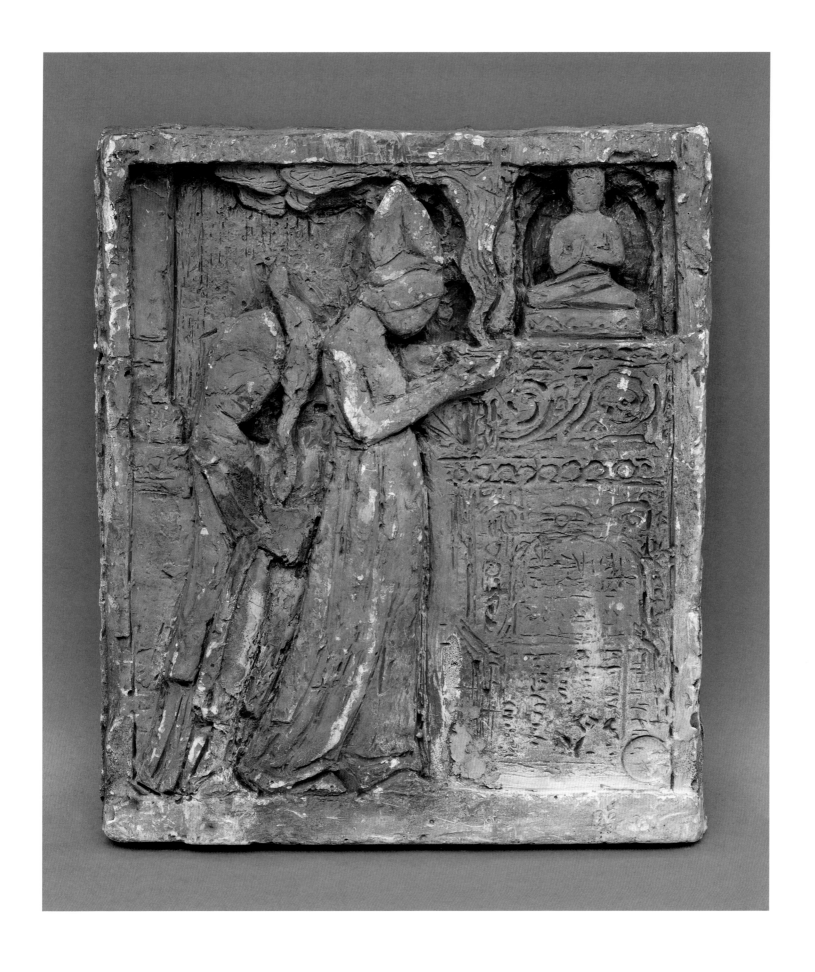

王临乙

供养（创作稿）

1933年
37cm×8cm×45cm
石膏
2006年王临乙、王合内的学生代两位先生捐赠

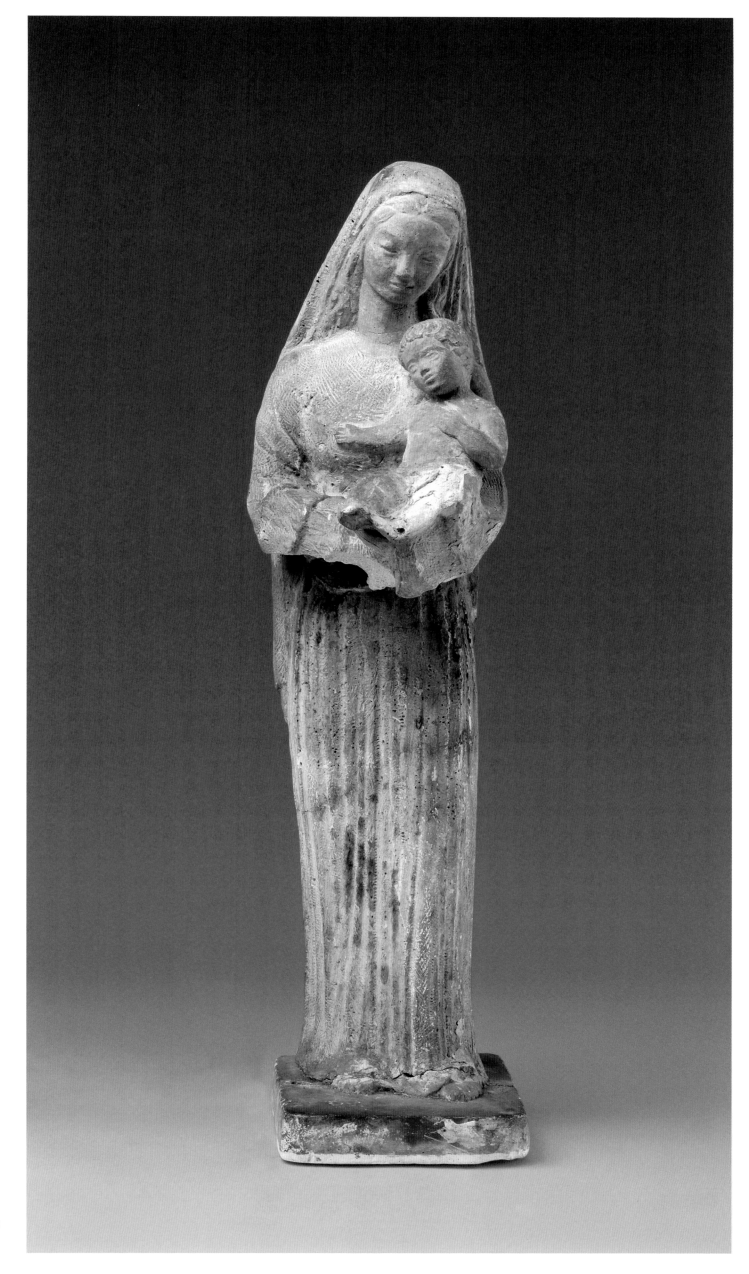

王合内

圣母子

1948年
12cm × 9.3cm × 34cm
石膏
2006年王临乙、王合内的
学生代两位先生捐赠

一九四九——一九七九

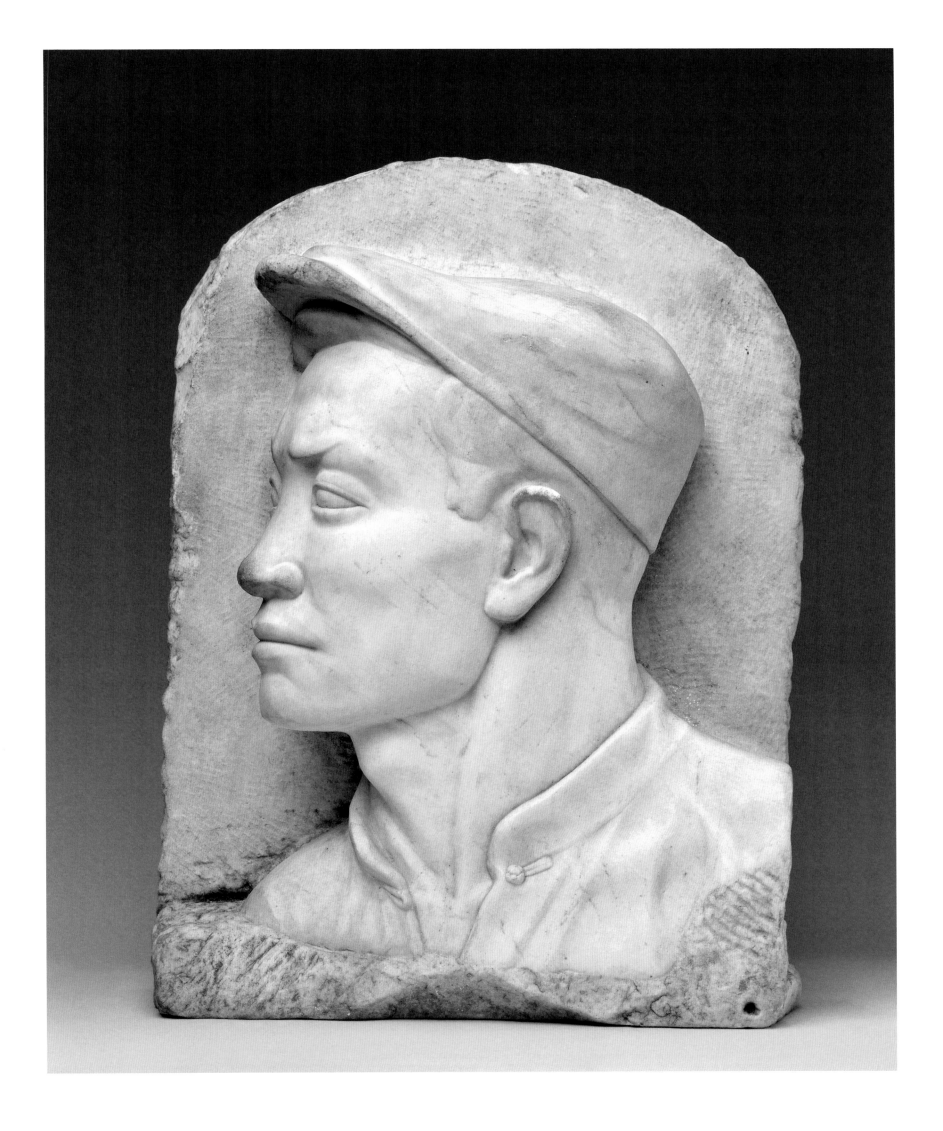

王临乙

"五卅运动"浮雕局部之"戴鸭舌帽男子侧面像"

1953年
29.5cm × 15cm × 42cm
汉白玉
2006年王临乙、王合内的学生代两位先生捐赠

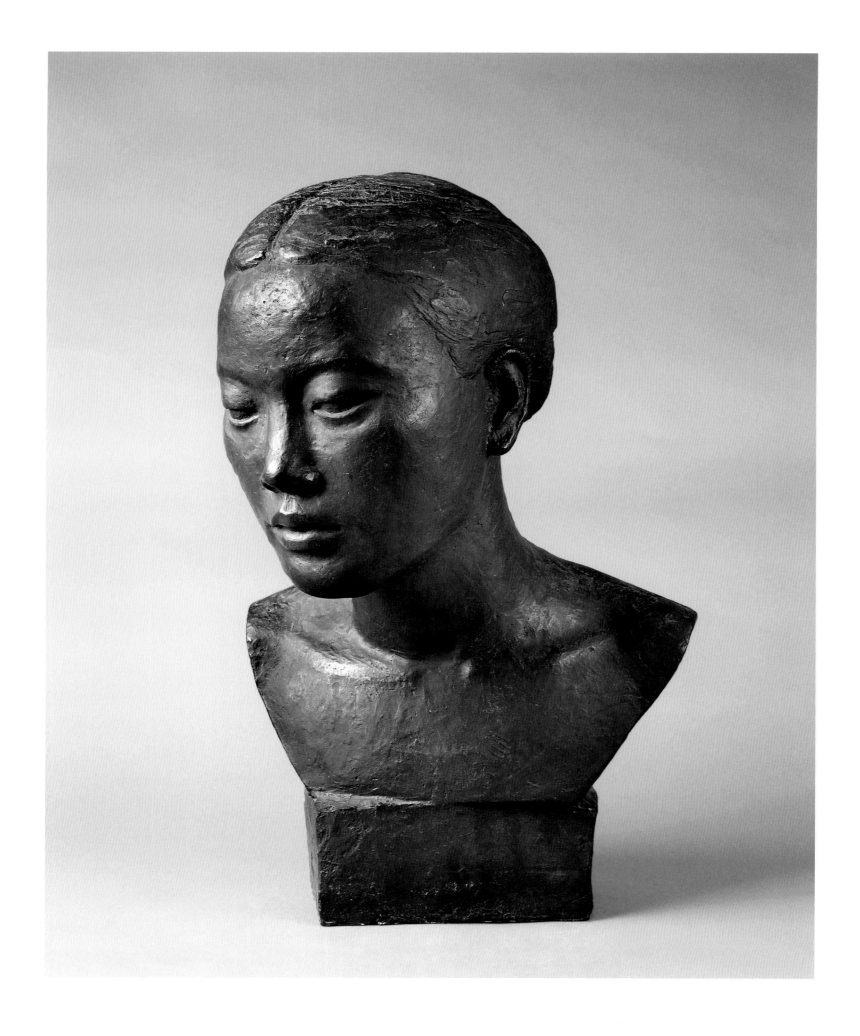

王临乙

梳髻女子头像

1963年
27cm × 31cm × 49cm
铁
2006年王临乙、王合内的学生代两位先生捐赠

王合内

站立的小猫

20 世纪 50 年代
22cm × 7cm × 18cm
红陶
2006 年王临乙、王合内的学生代两位先生捐赠

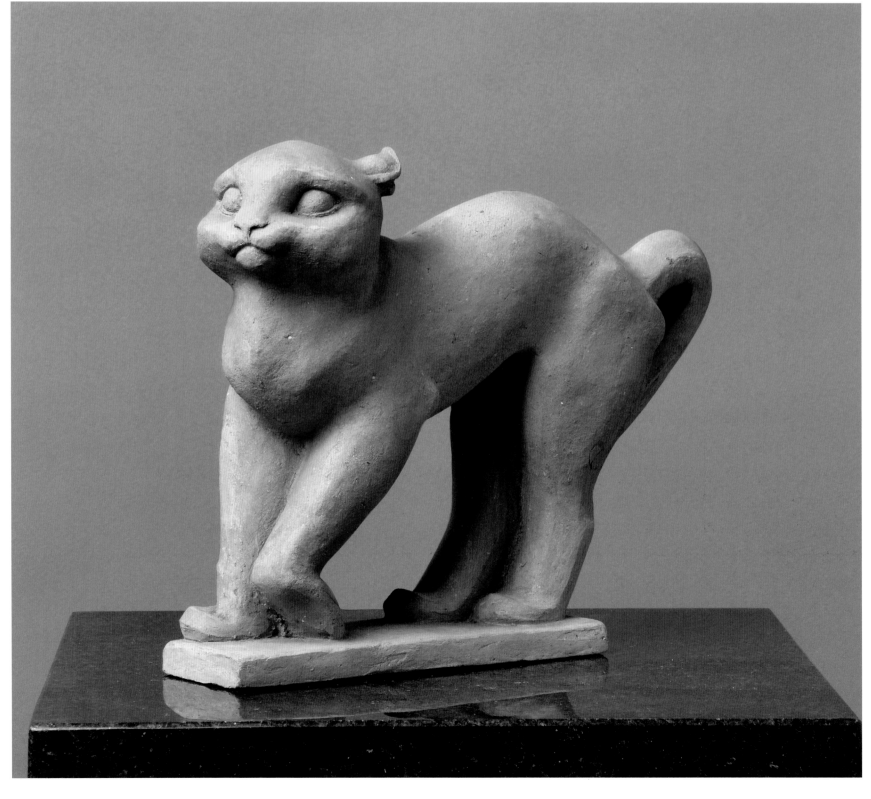

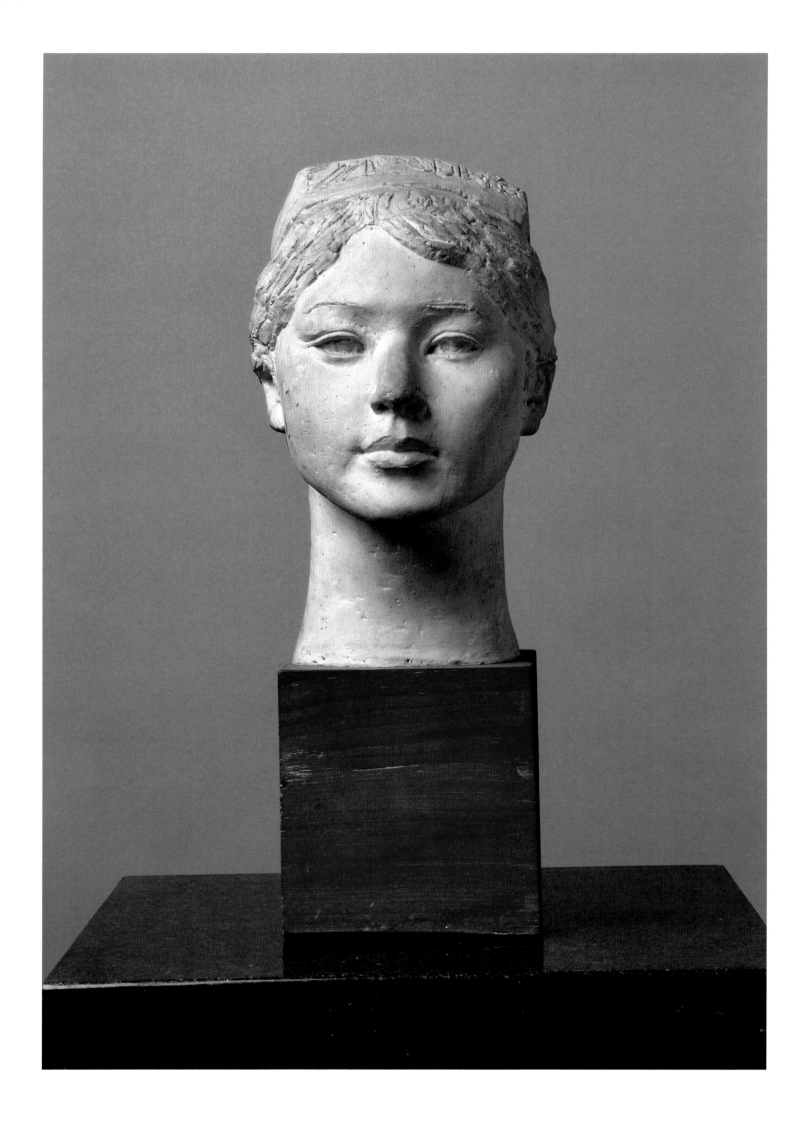

王合内

新疆女孩头像

20世纪 70 年代

15cm × 11cm × 29.5cm

石膏

2006年王临乙、王合内的学生代两位先生捐赠

王朝闻

女头像

1951 年

28cm × 25cm × 39cm

汉白玉

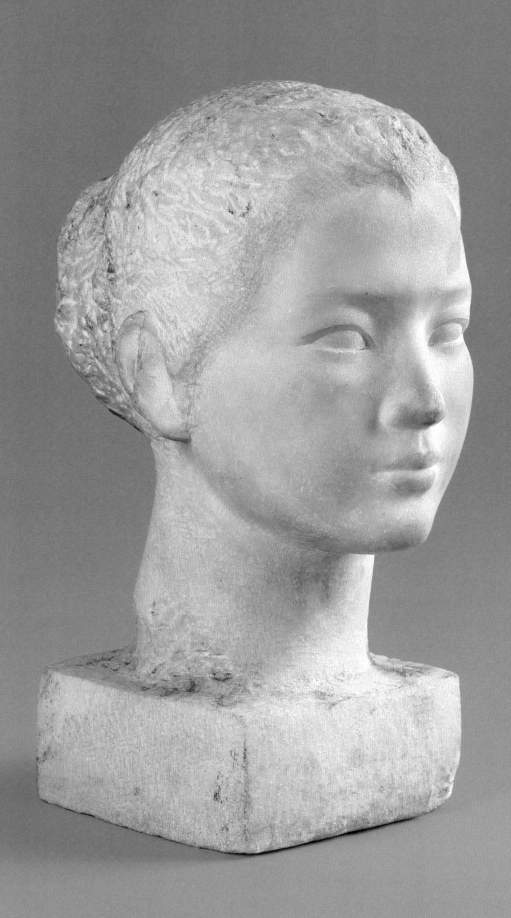

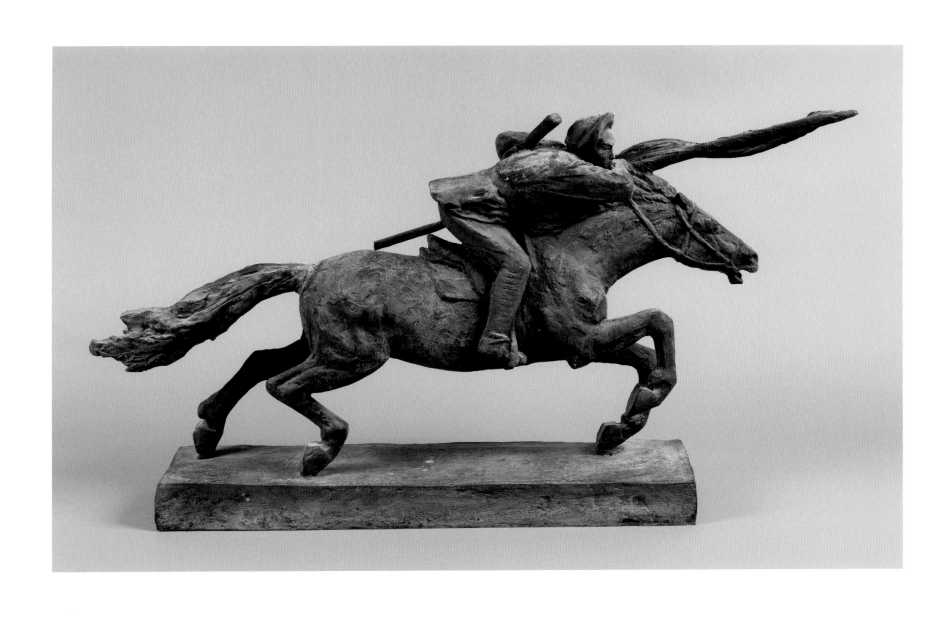

凌春德

前进

1949年
44cm×20cm×82cm
铜

萧传玖、苏晖、傅天仇

广岛被炸十年祭

1955年
60cm×53cm×99cm
石膏着色

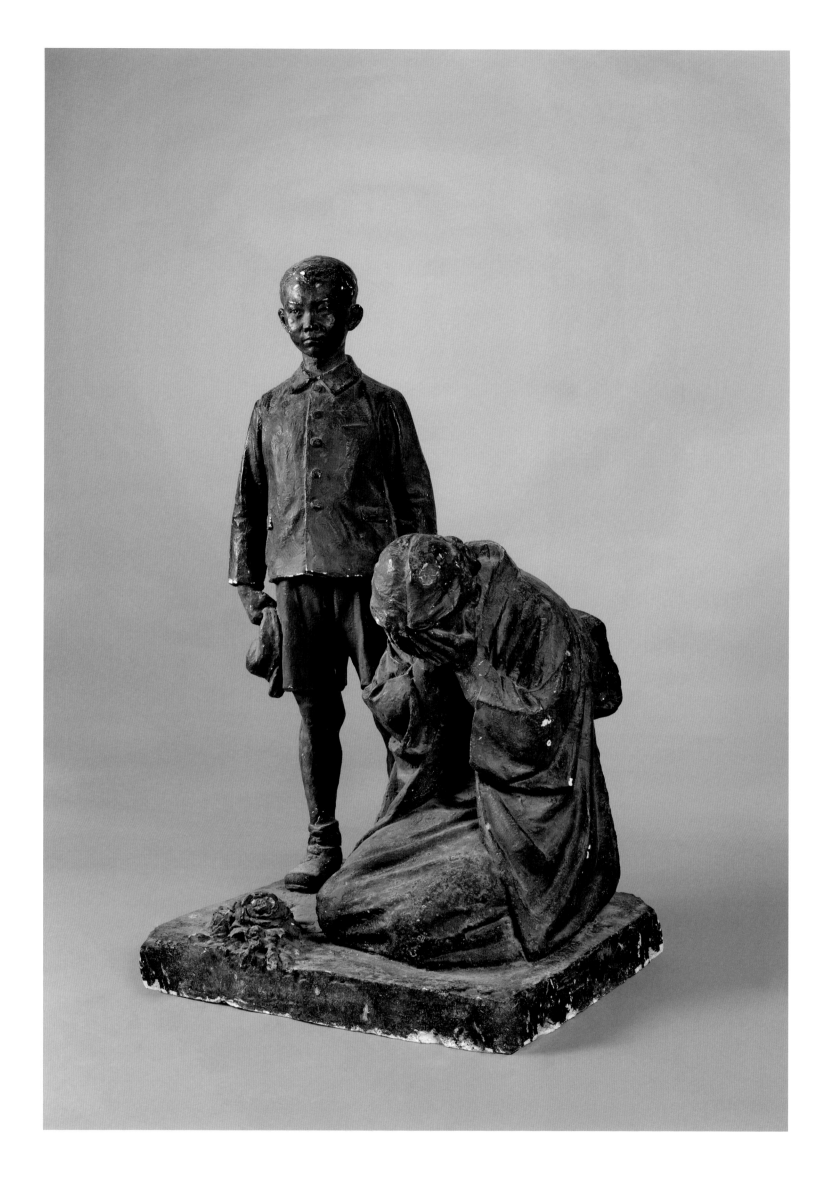

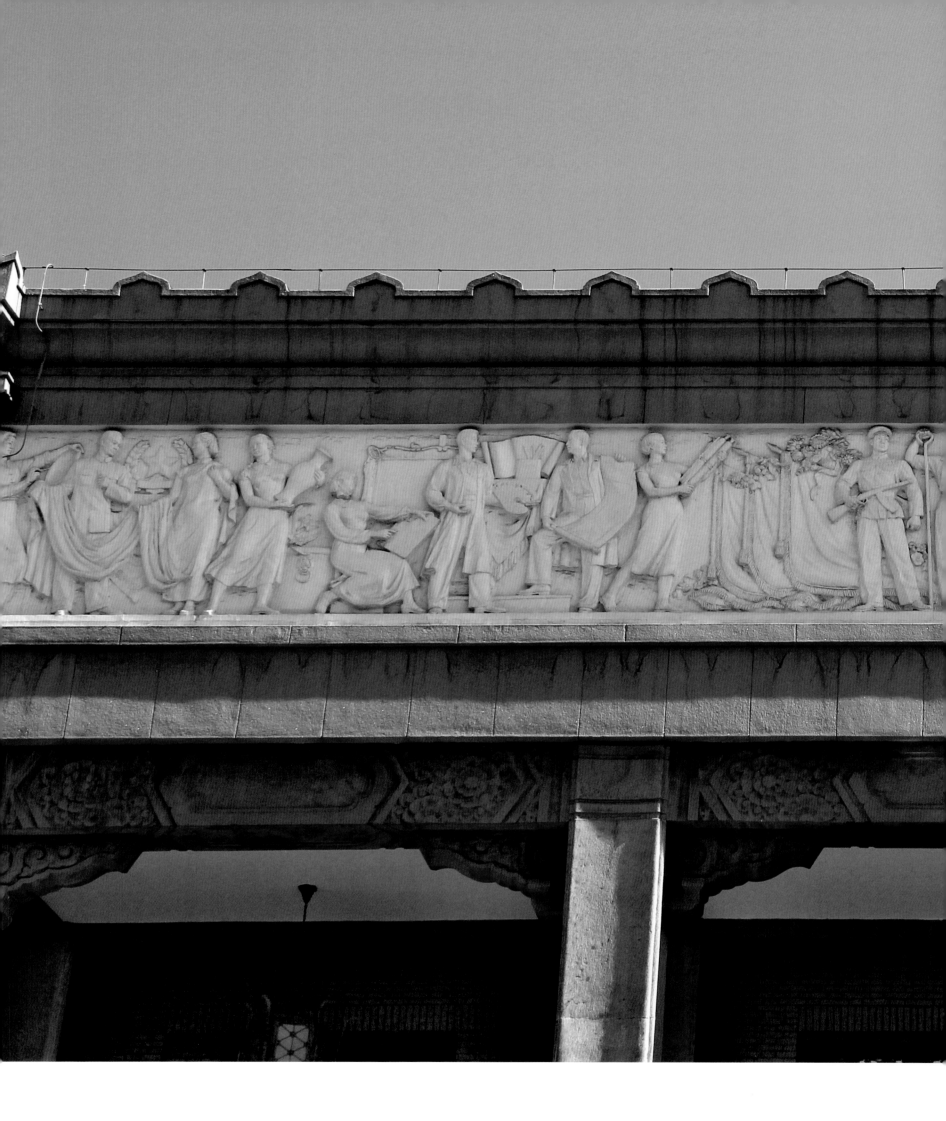

司徒杰设计、指导，雕塑创作研究室集体创作

中央美术学院陈列馆浮雕带

1954年—1955年

2000cm × 200cm

高标号白水泥

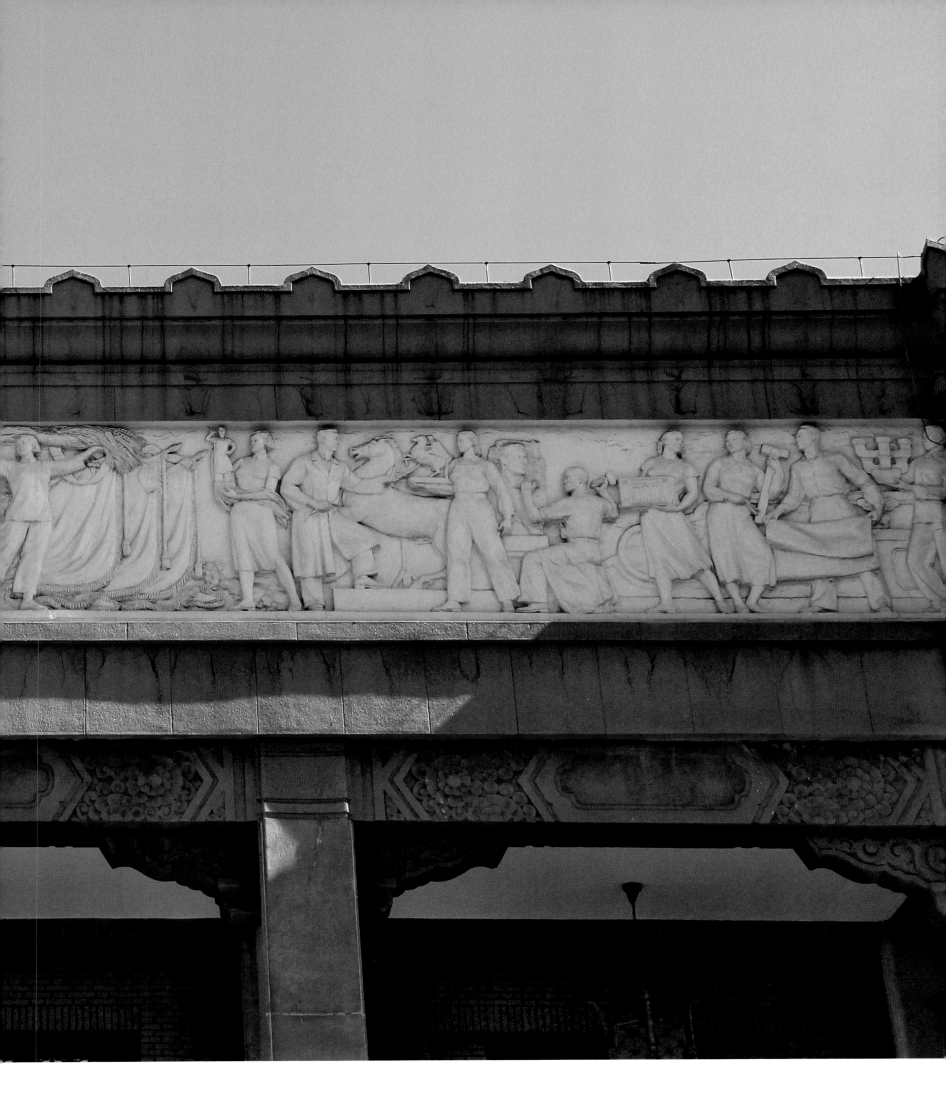

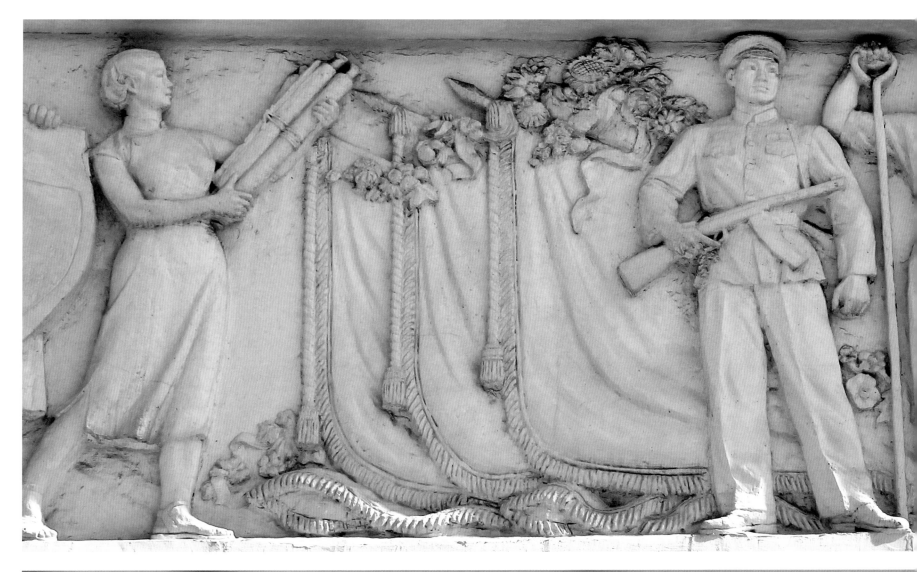

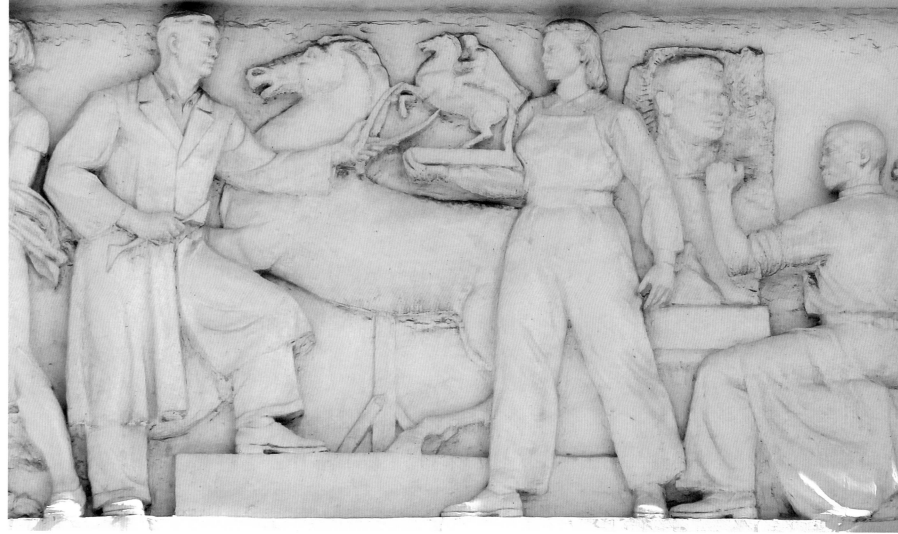

司徒杰设计、指导，雕塑创作研究室集体创作

中央美术学院陈列馆浮雕带（局部）

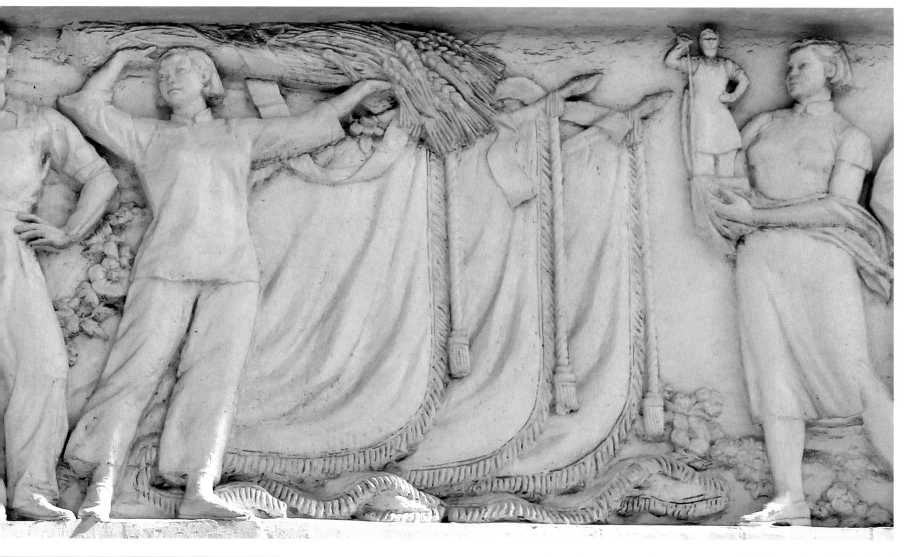

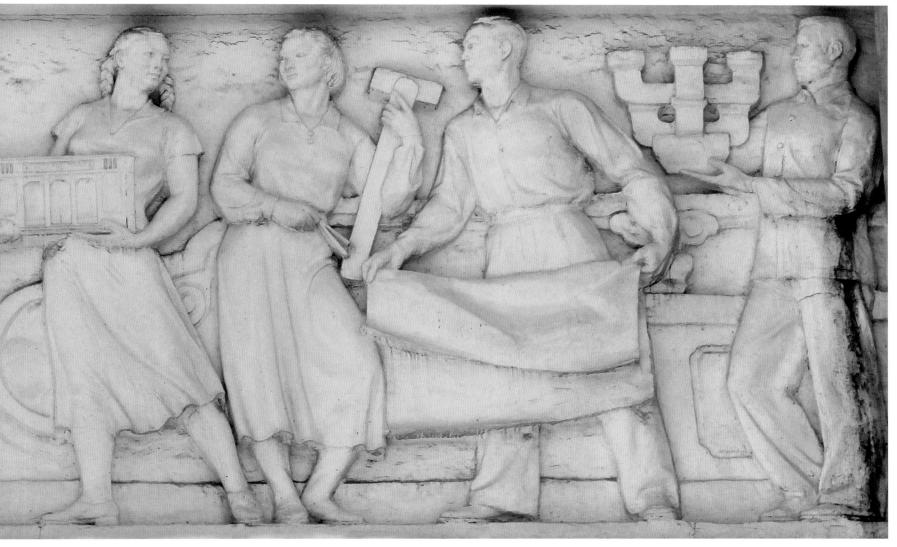

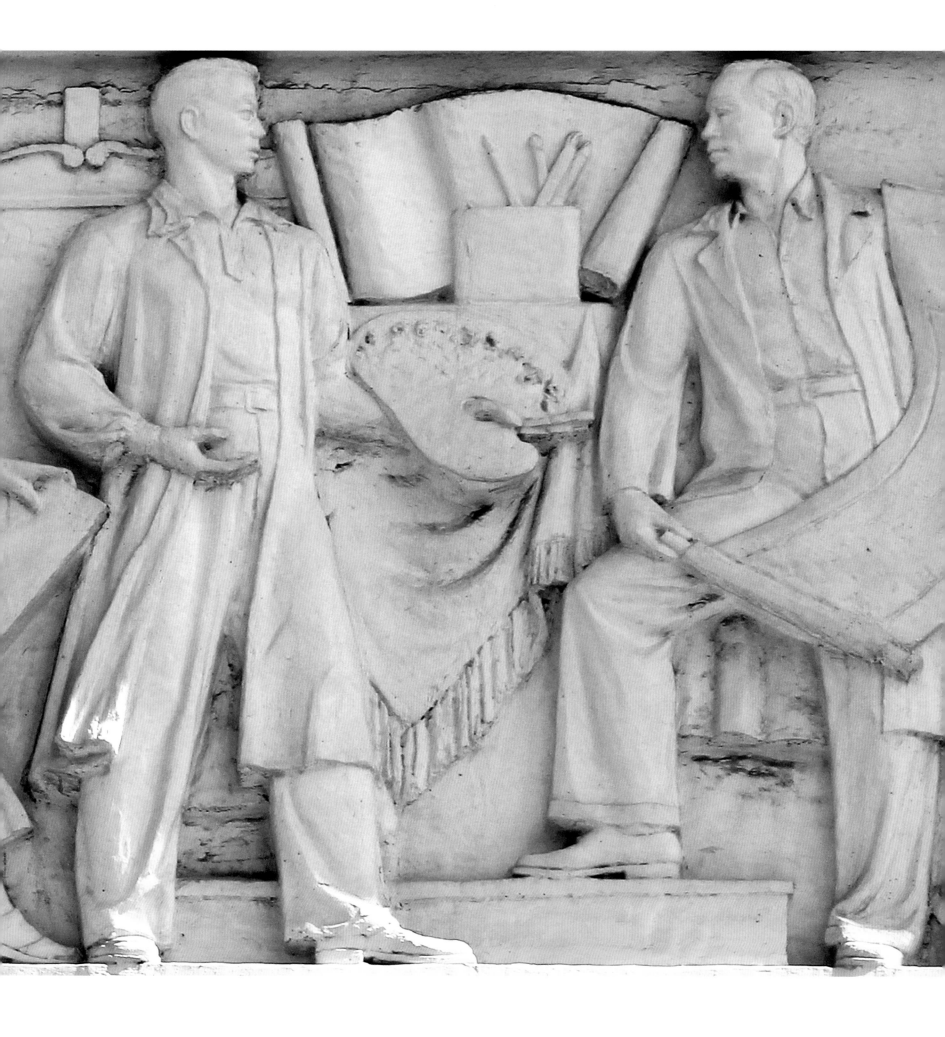

司徒杰设计、指导，雕塑创作研究室集体创作
中央美术学院陈列馆浮雕带（局部）

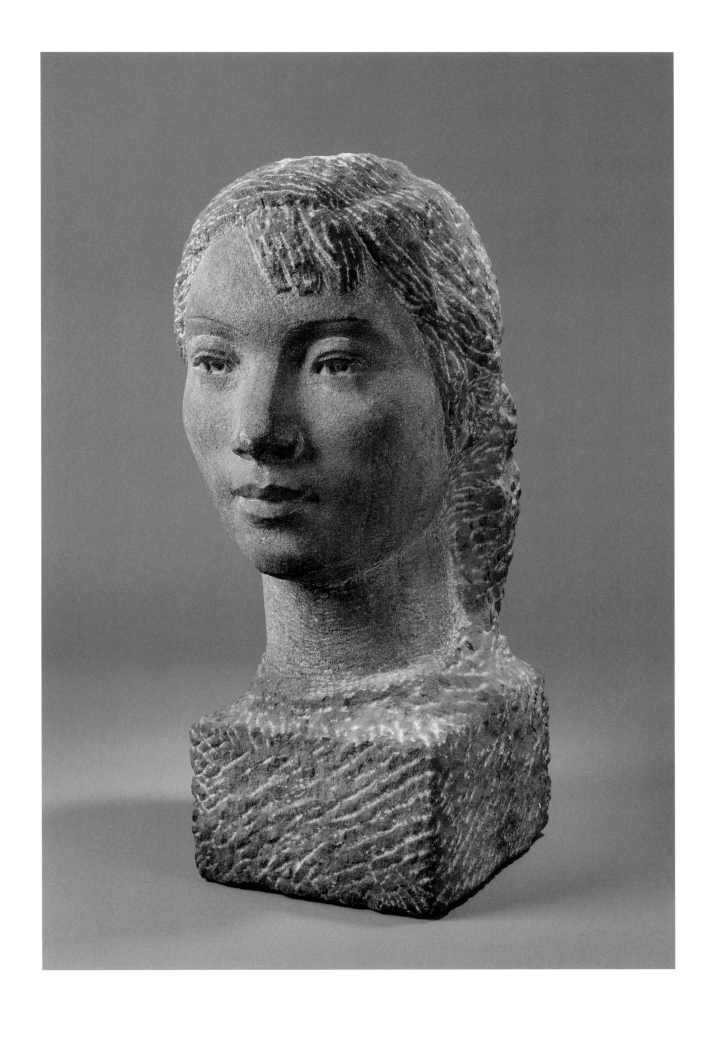

萧传玖

紫红石雕妇女头像

1953 年—1954 年
30cm × 30cm × 50cm
花岗岩

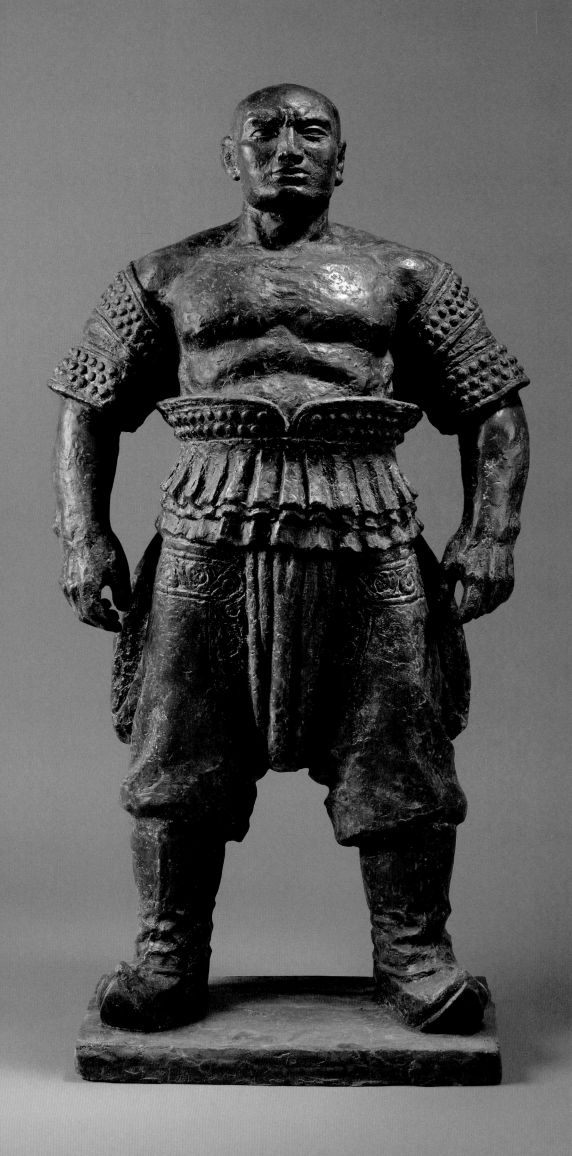

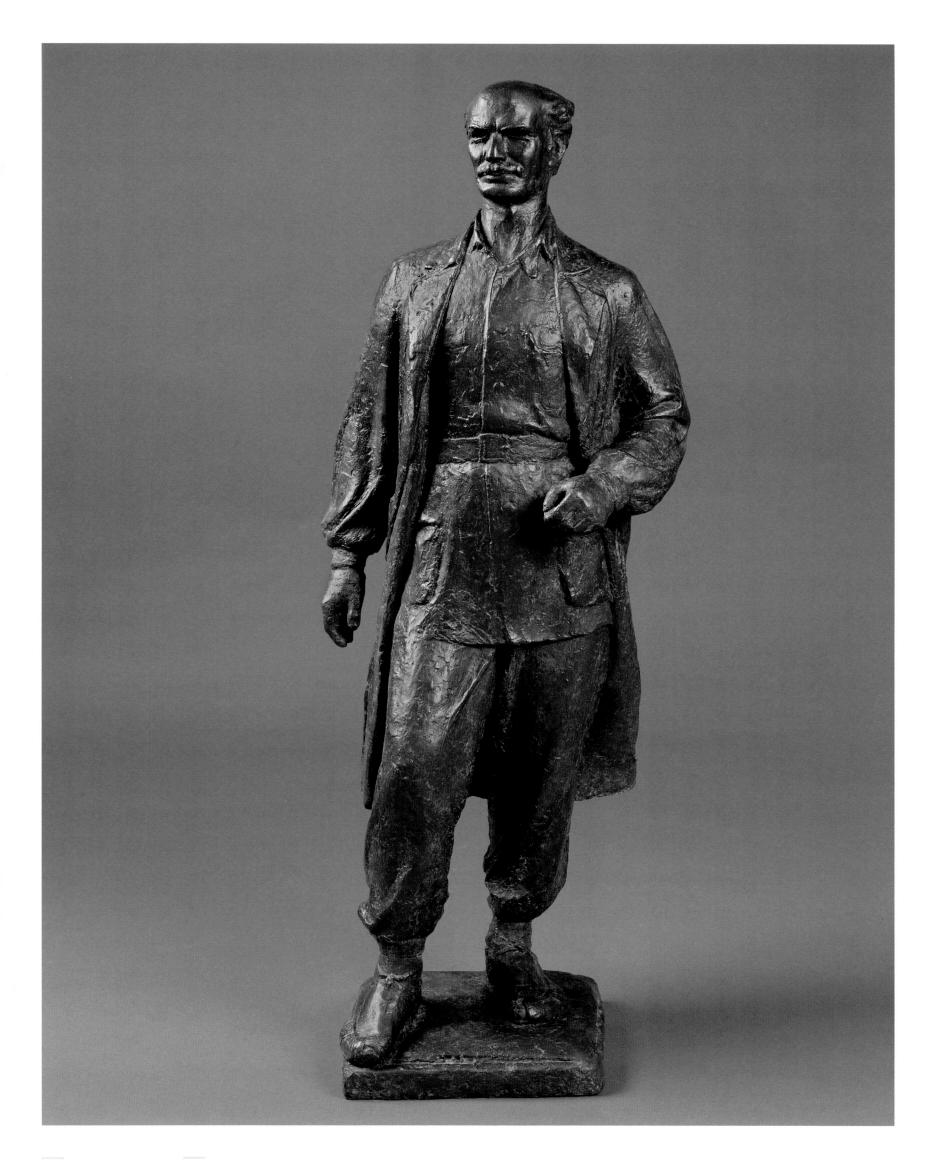

刘焕章

摔跤手

1958年
46cm×20cm×102cm
铜

司徒杰

白求恩全身像

1956年—1958年
29cm×18cm×80cm
铜
2014年司徒杰家属捐赠

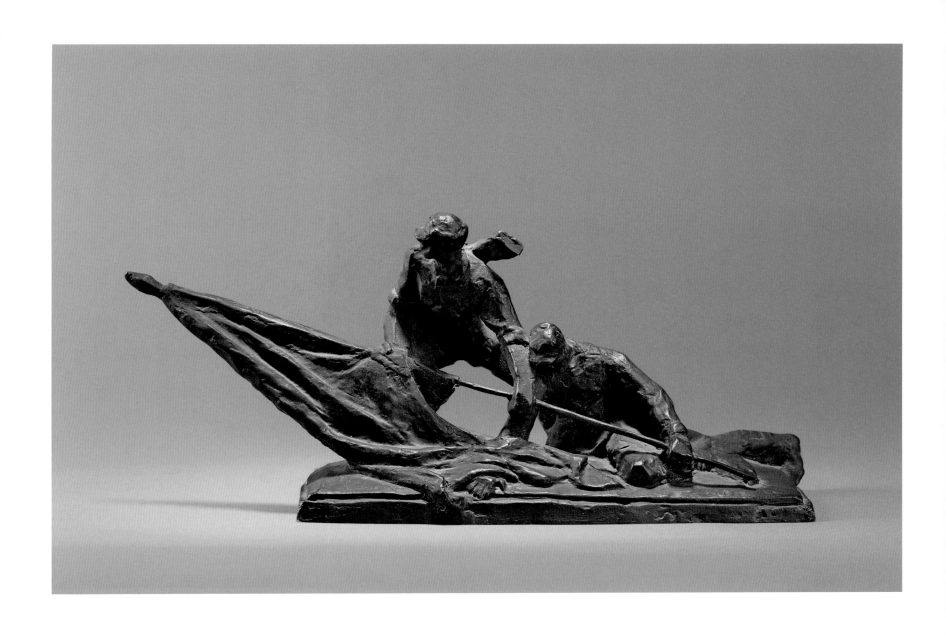

苏晖 苏晖

前赴后继之二（小稿） **马克思像**

1958年 1958年

31cm×11cm×13cm 16cm×15cm×46cm

铜 石膏着色

2017年苏晖家属捐赠 2017年苏晖家属捐赠

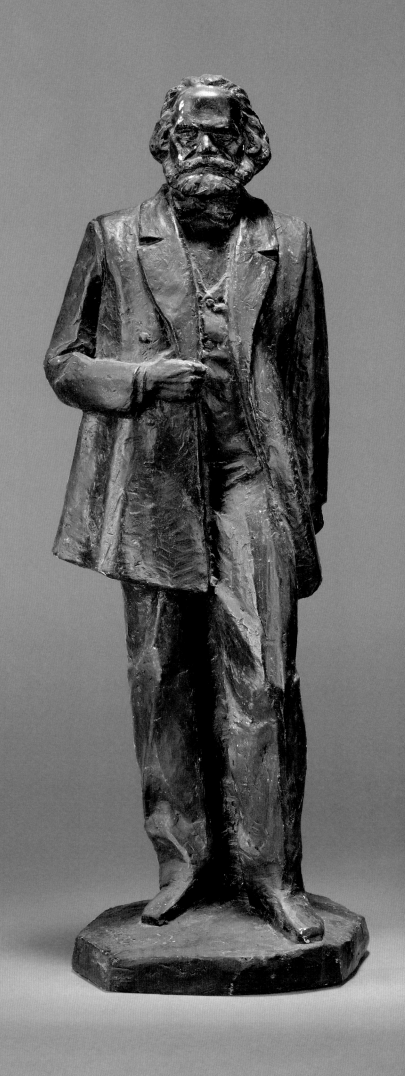

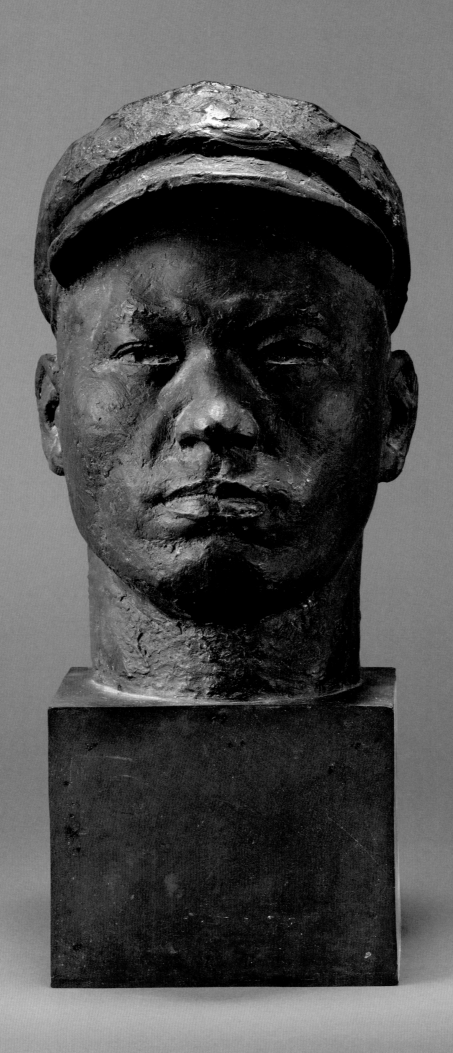

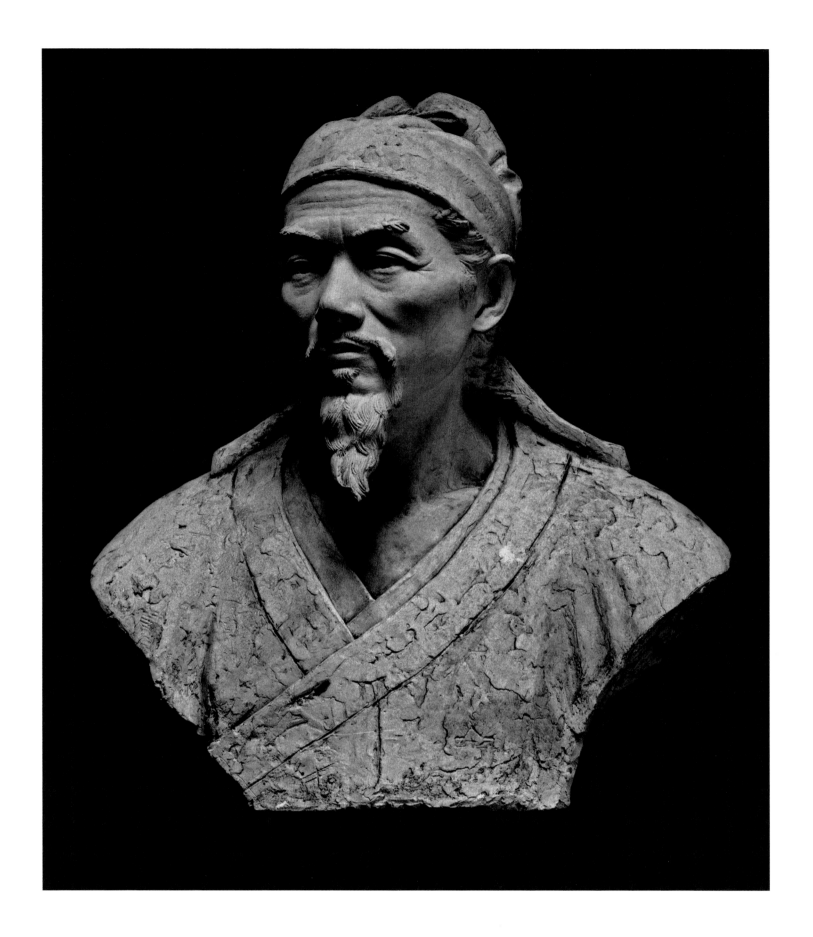

苏晖

带帽的战士

1961年
14cm × 20cm × 40cm
铜
2017年苏晖家属捐赠

刘开渠

杜甫半身像

1960年
30cm × 23cm × 63cm
铜
2018年刘开渠家属捐赠

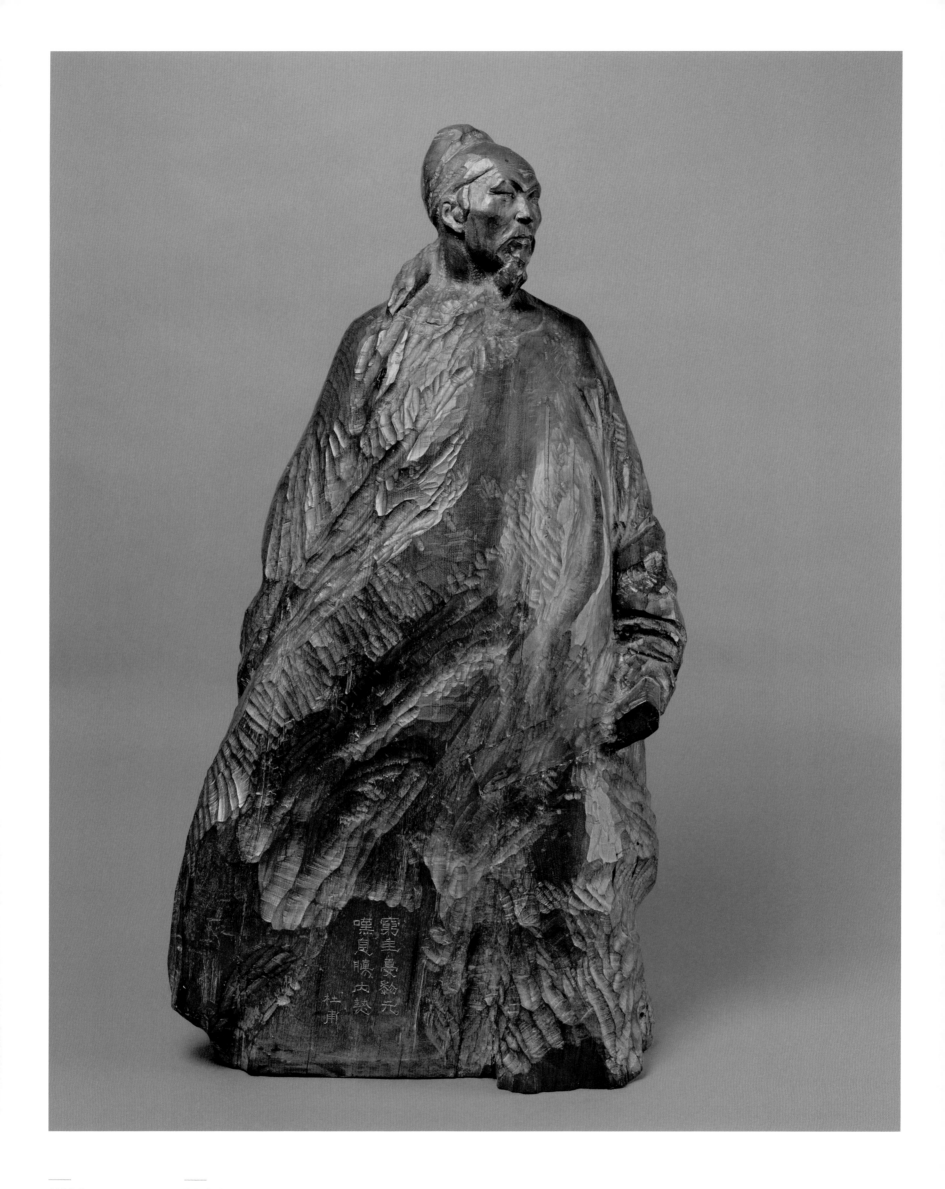

叶毓山

杜甫

1963年
48cm × 27cm × 88cm
木

伍明万

养猪妇

1963年
18cm × 20cm × 74cm
木

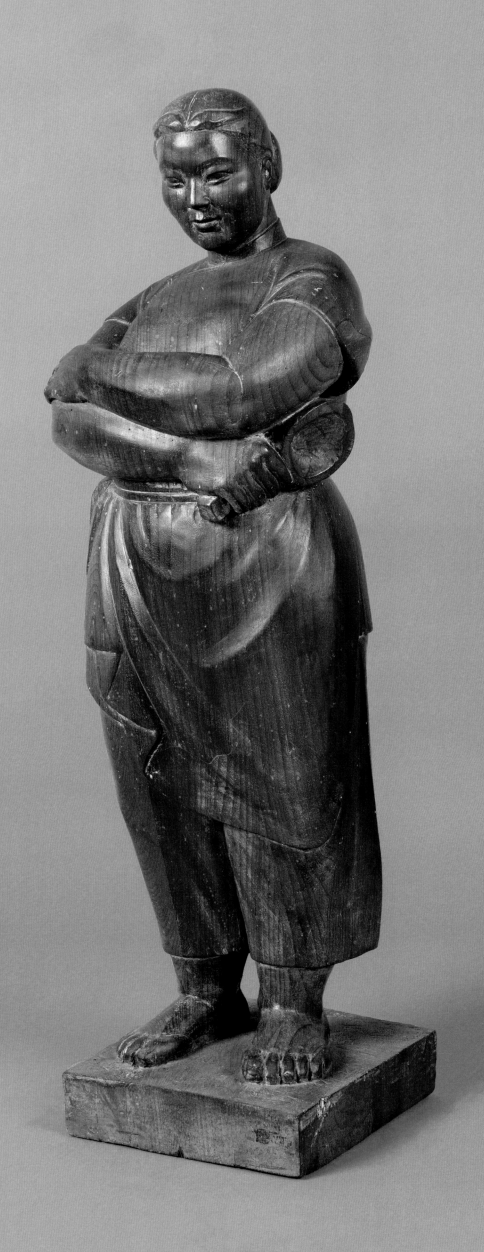

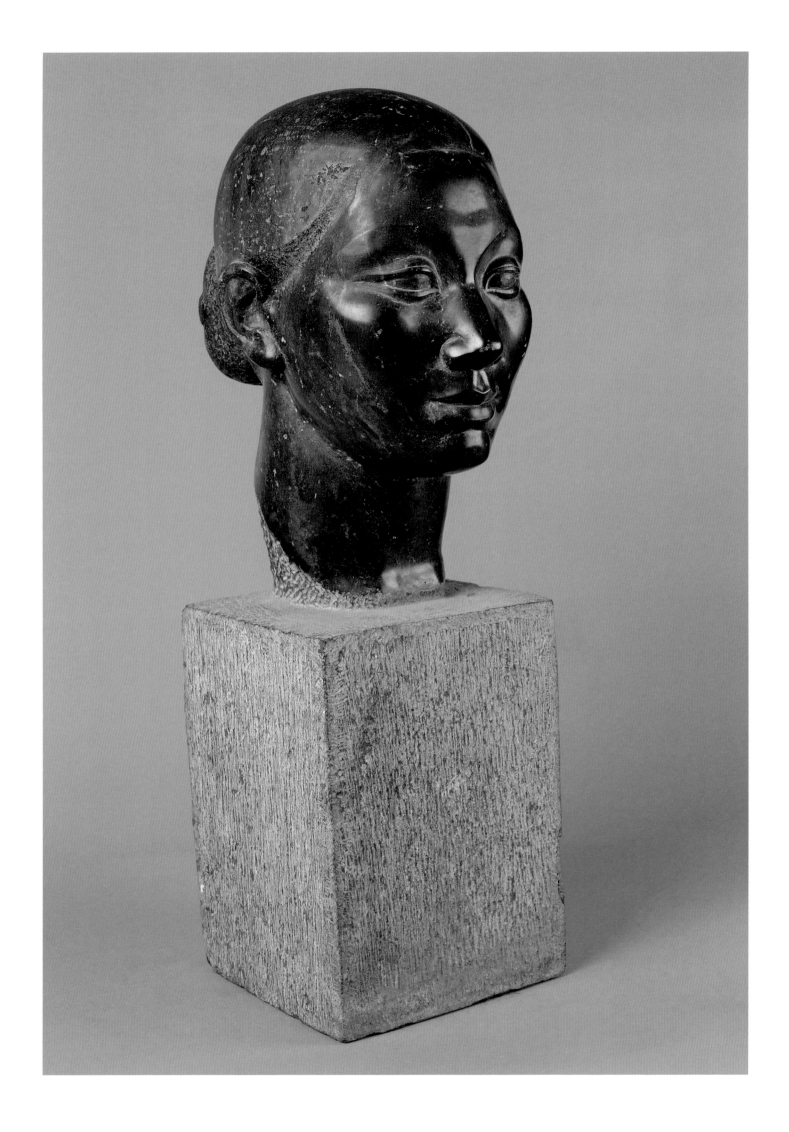

伍明万

黑石雕女头像

1962年
30cm × 18cm × 61cm
石

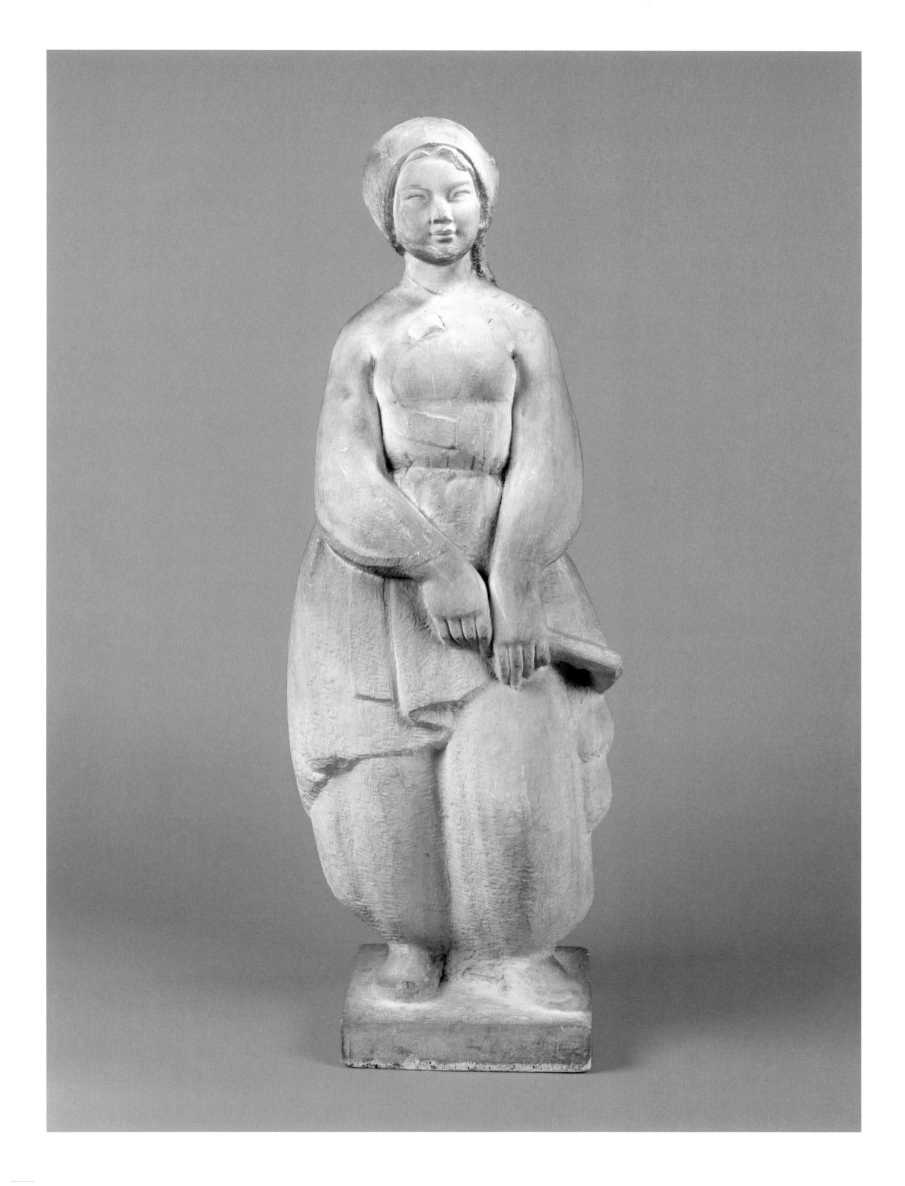

田金铎
稻香千里

1963年
30cm × 23cm × 86.5cm
大理石

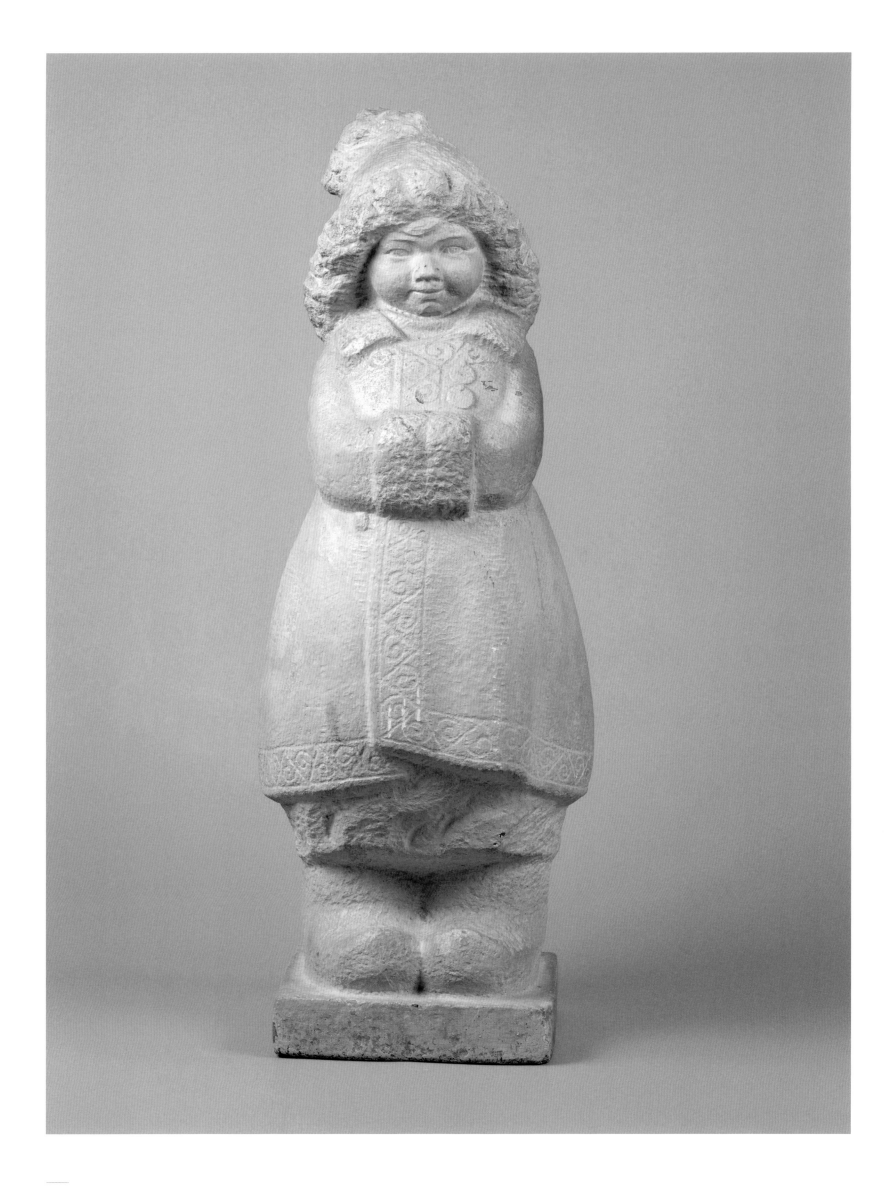

孙纪元

瑞雪

1963 年
26cm × 25.5cm × 81cm
大理石

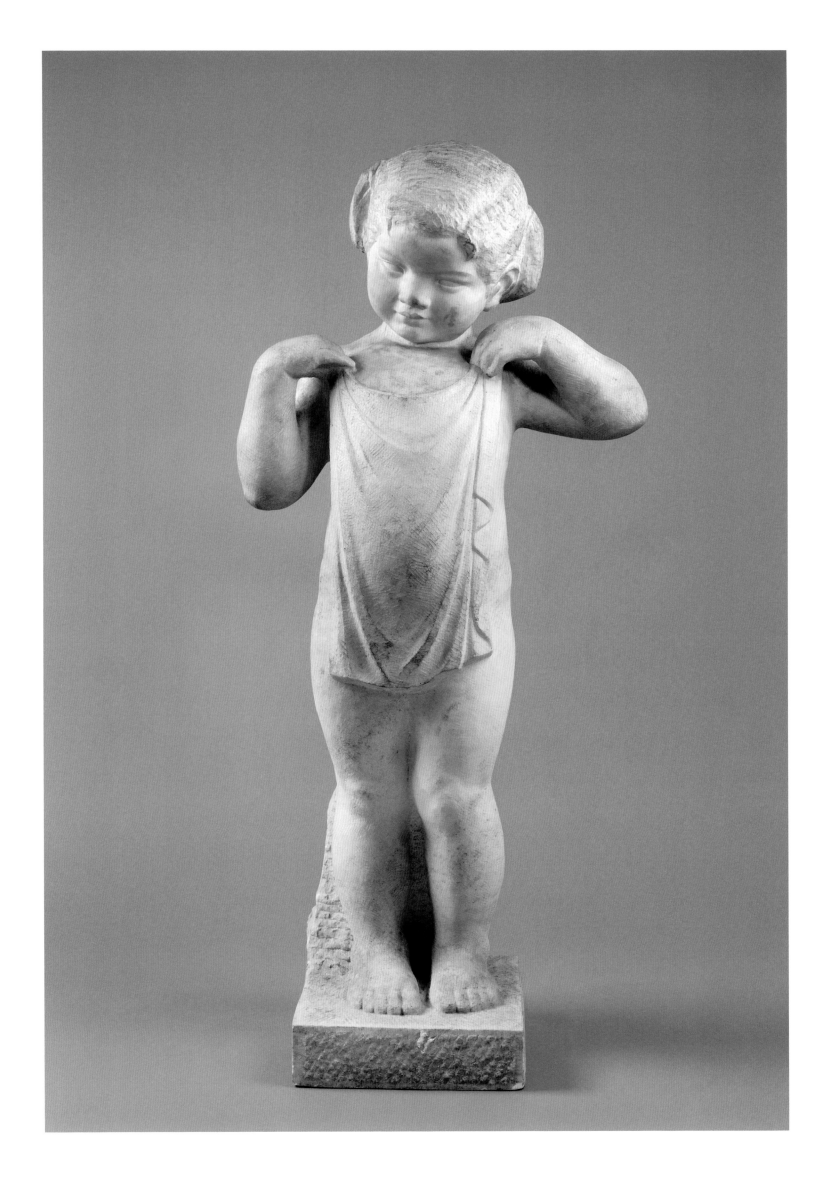

陈淑光

小胖

1963 年
44.5cm × 26cm × 115.5cm
大理石

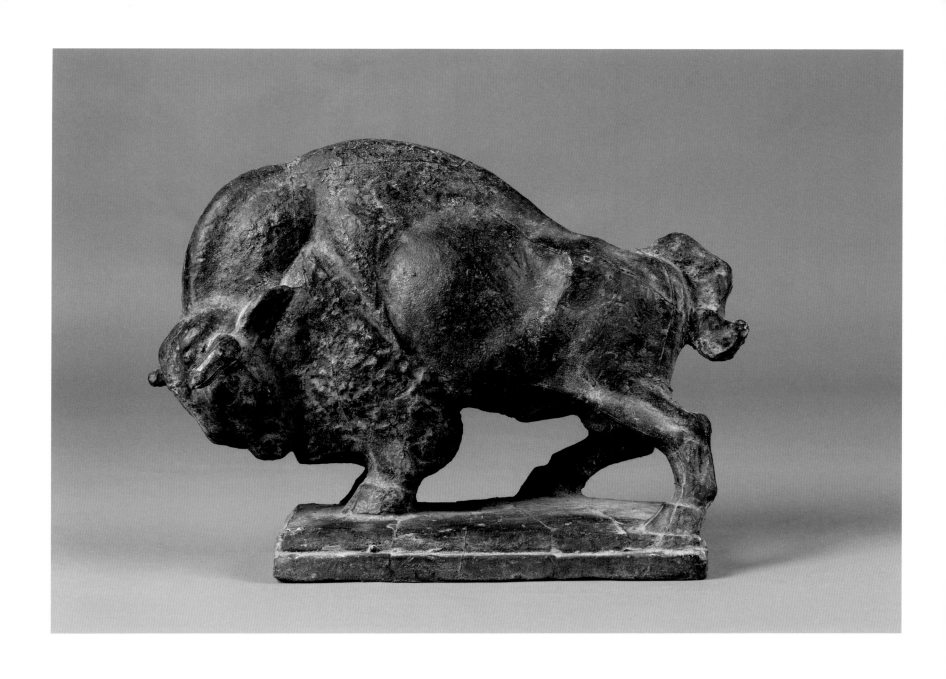

于津源

野牛

1964年
32cm × 10cm × 23cm
铜

郝京平

老黄忠

1964年
58cm × 39.5cm × 113.5cm
石膏着色

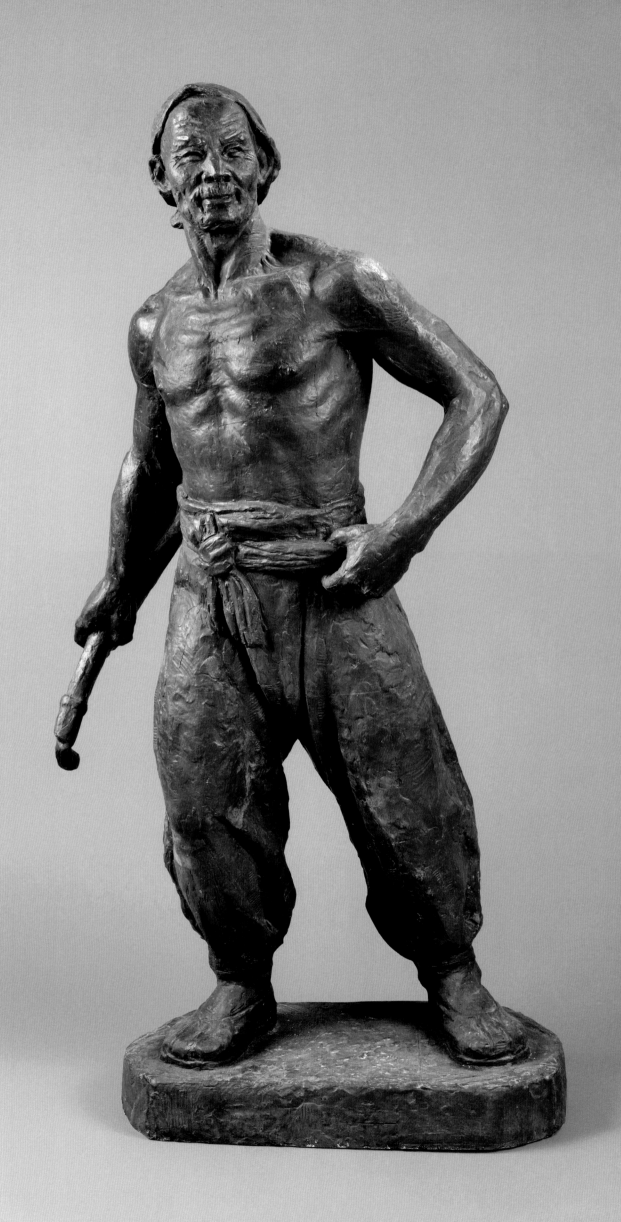

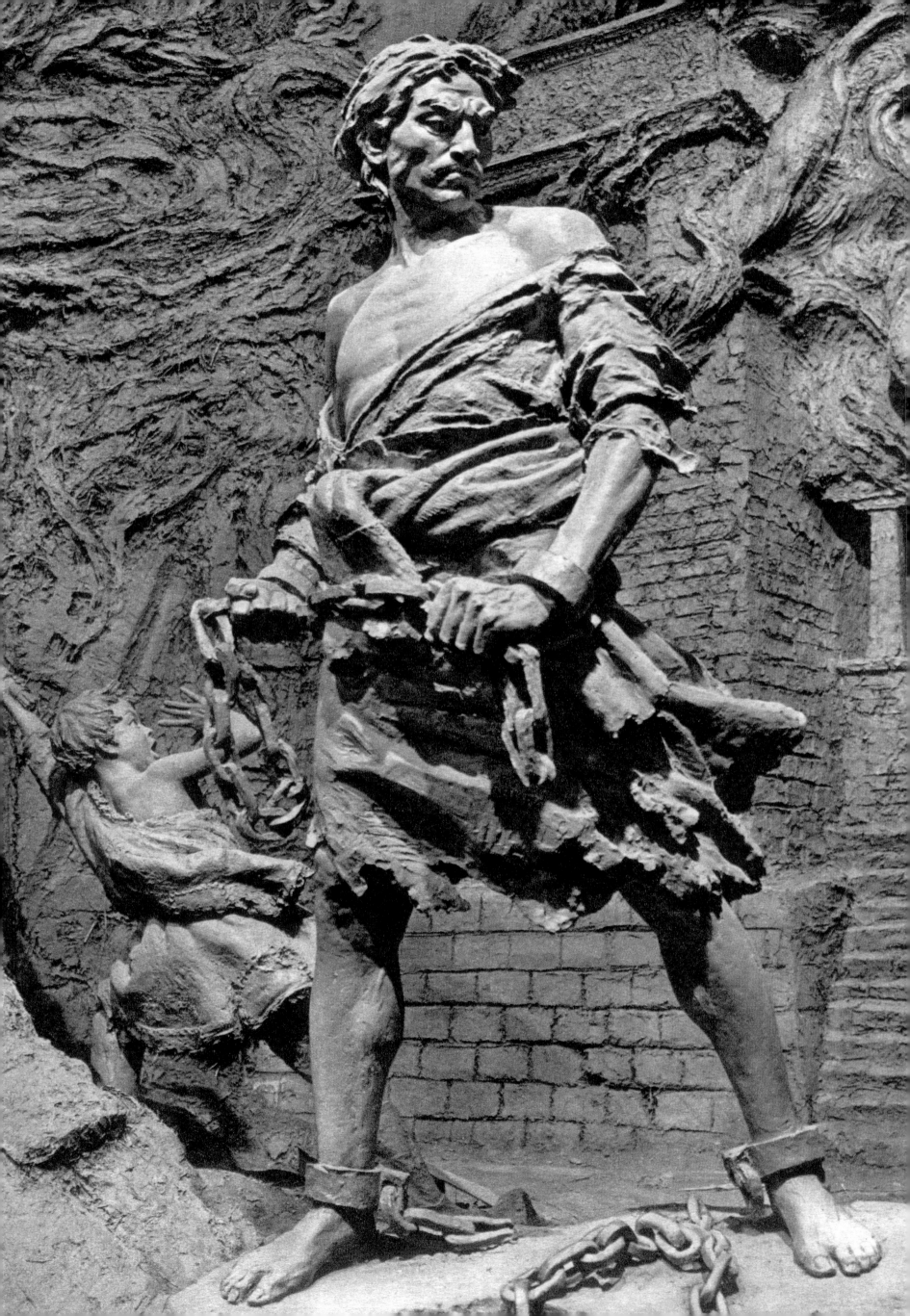

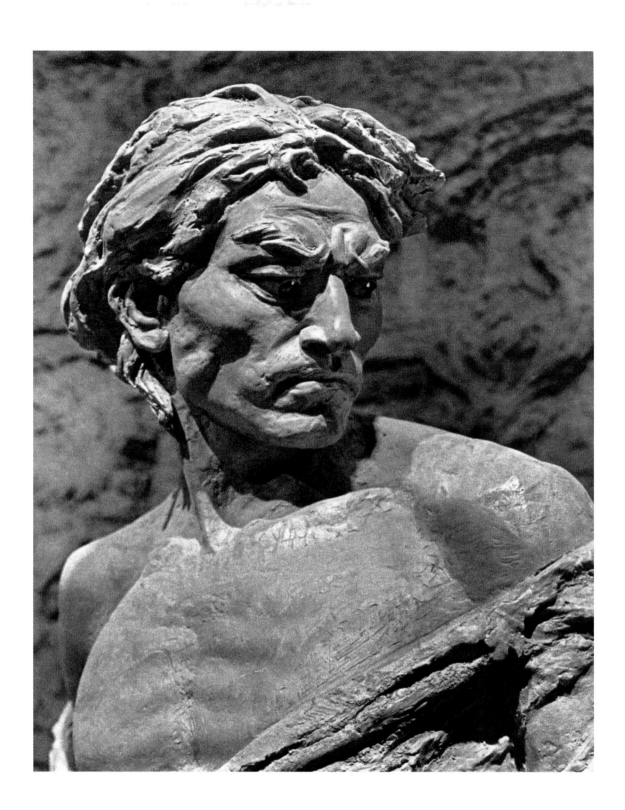

曹春生

农奴愤（设计稿）

1975年创作 /2013年重做
64cm×35cm×18cm
泥

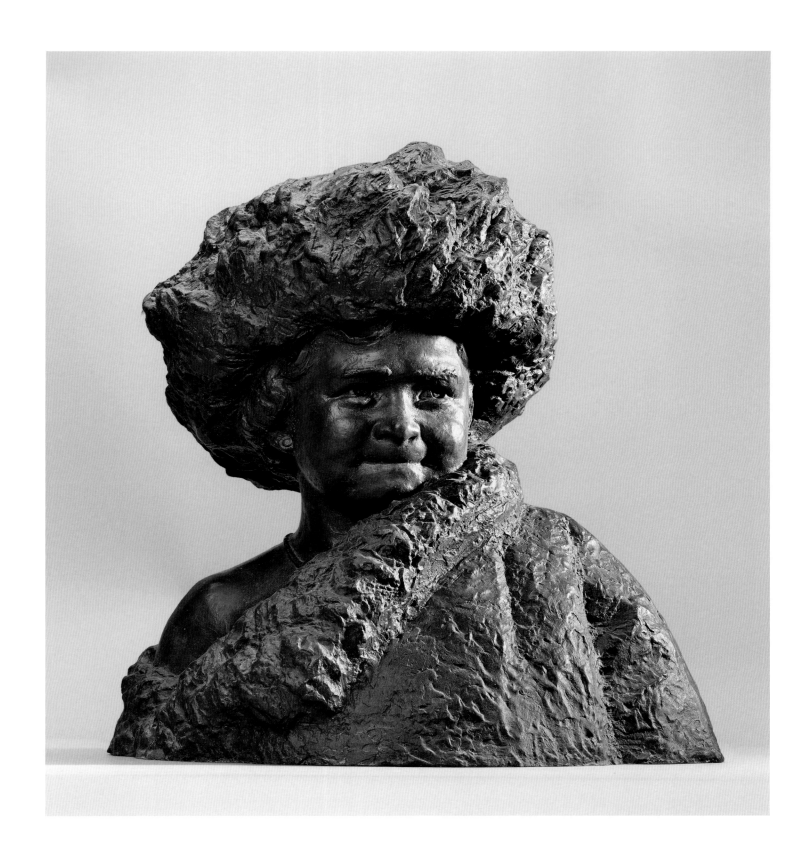

张得蒂

小达娃

1978 年
42cm × 30cm × 45cm
铜

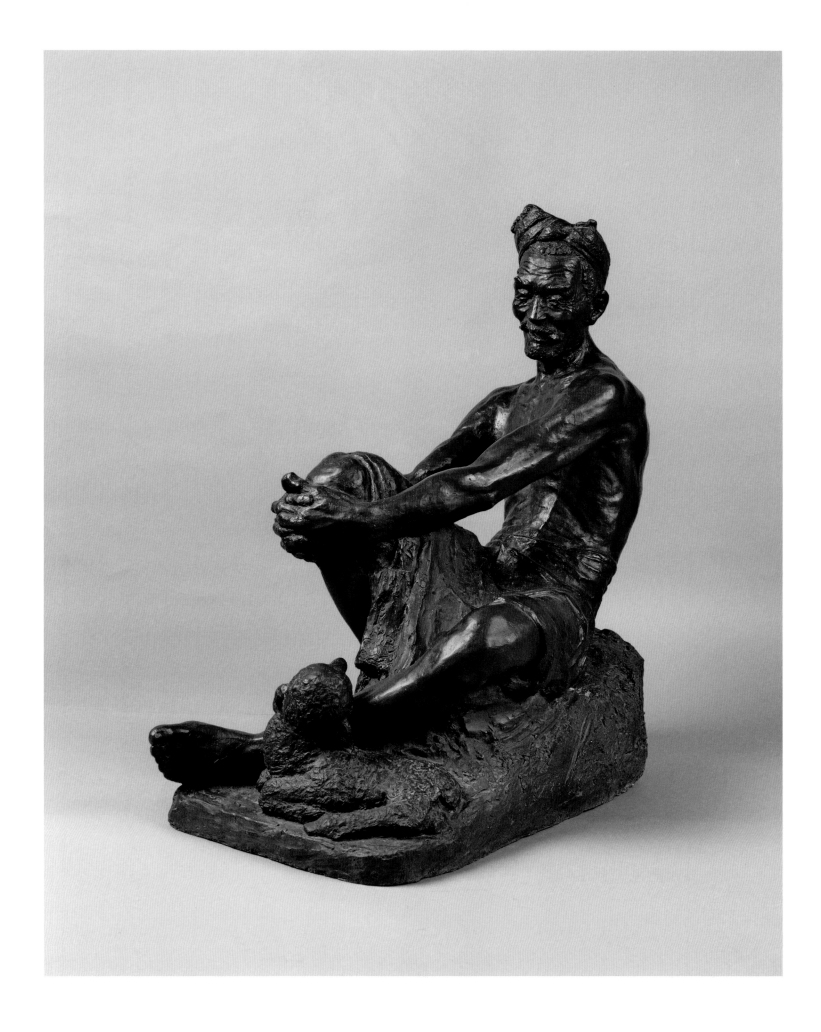

田信峰

牧羊人

1979年
64cm × 32cm × 76cm
铜

一九八〇—一九八九

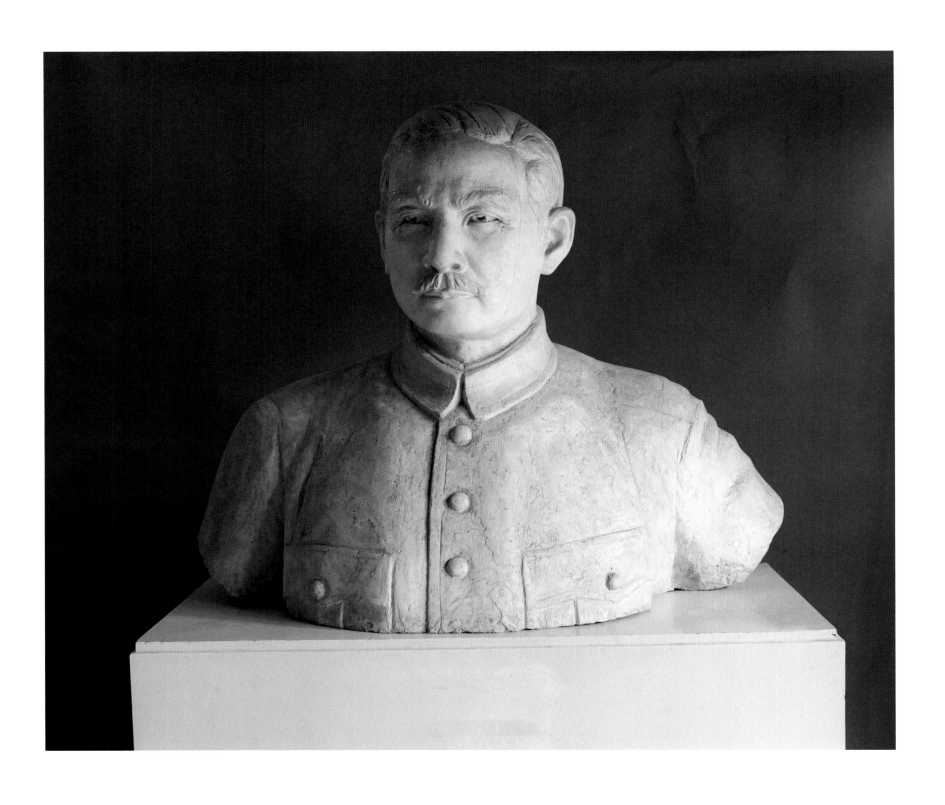

曾竹韶

孙中山像

1986 年
120cm × 64cm × 98cm
石膏

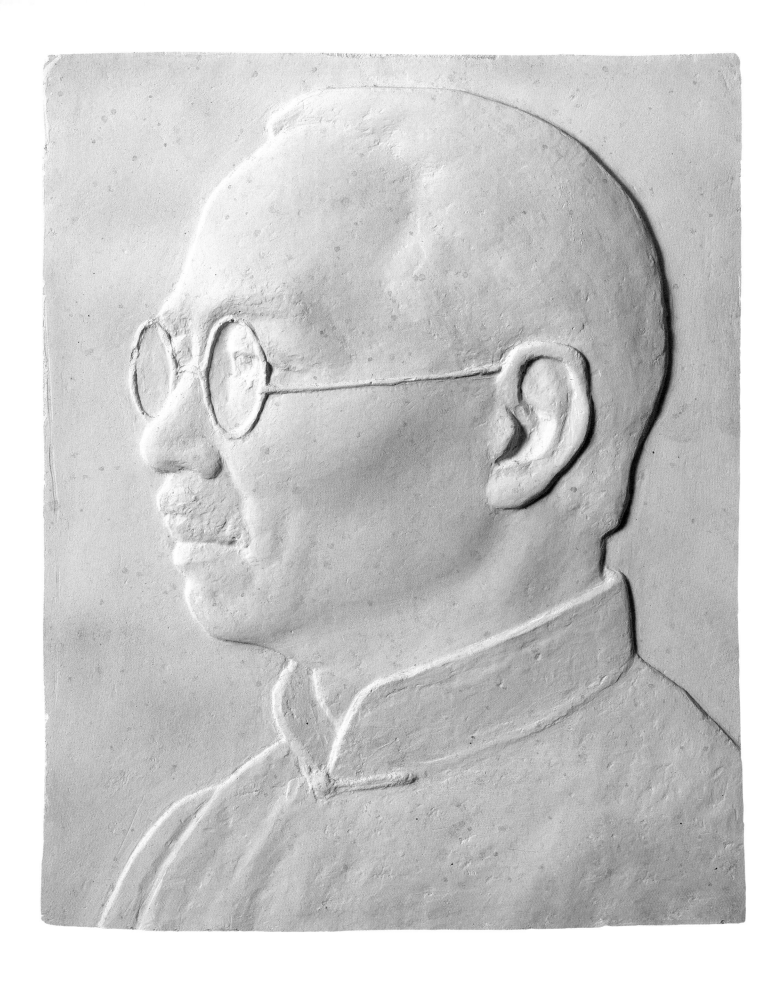

刘开渠

蔡元培浮雕像

1986年
24cm×32cm
石膏
2018年刘开渠家属捐赠

刘开渠

蔡元培坐像

1987年
138cm×195cm×270cm
石膏
2018年刘开渠家属捐赠

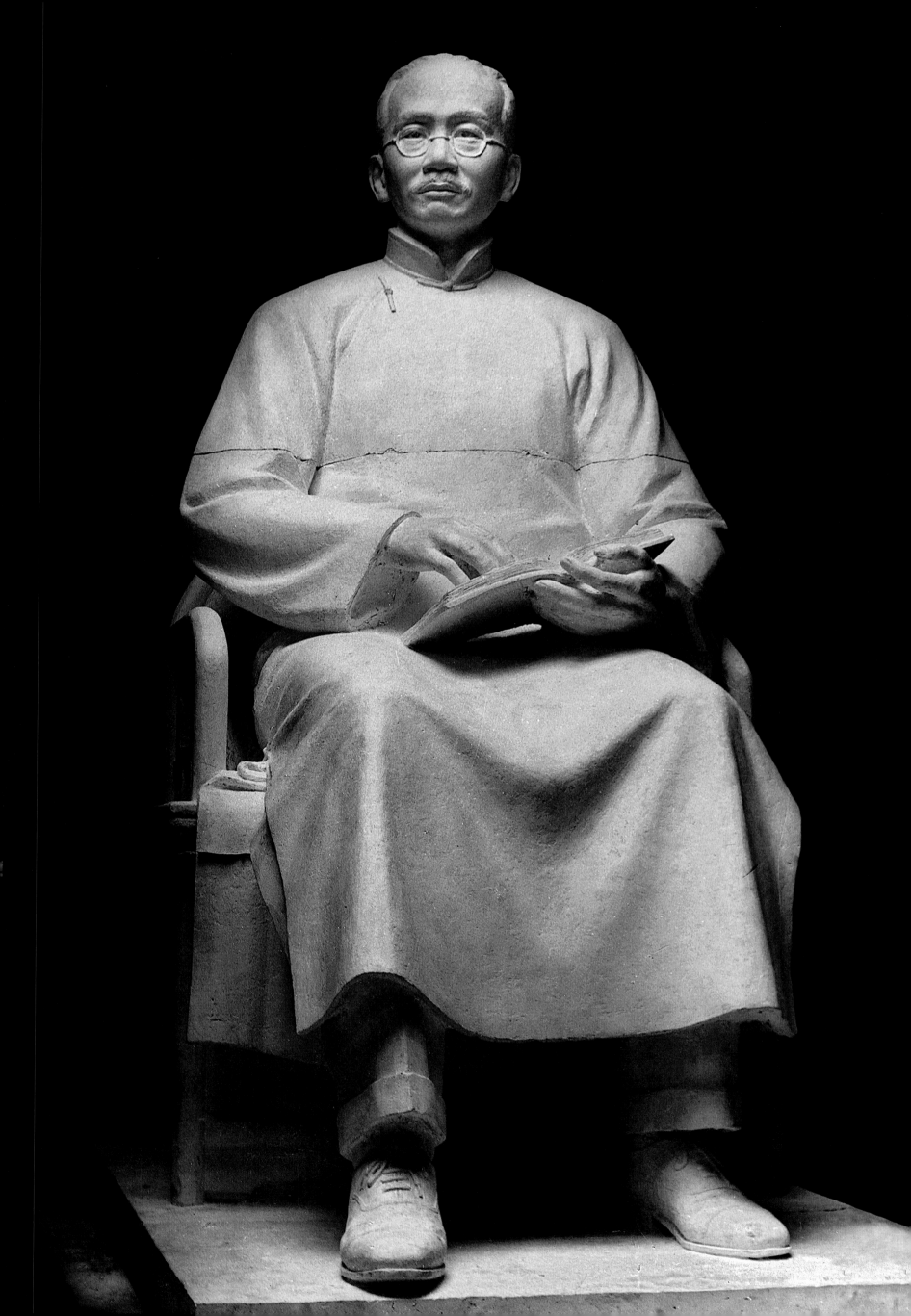

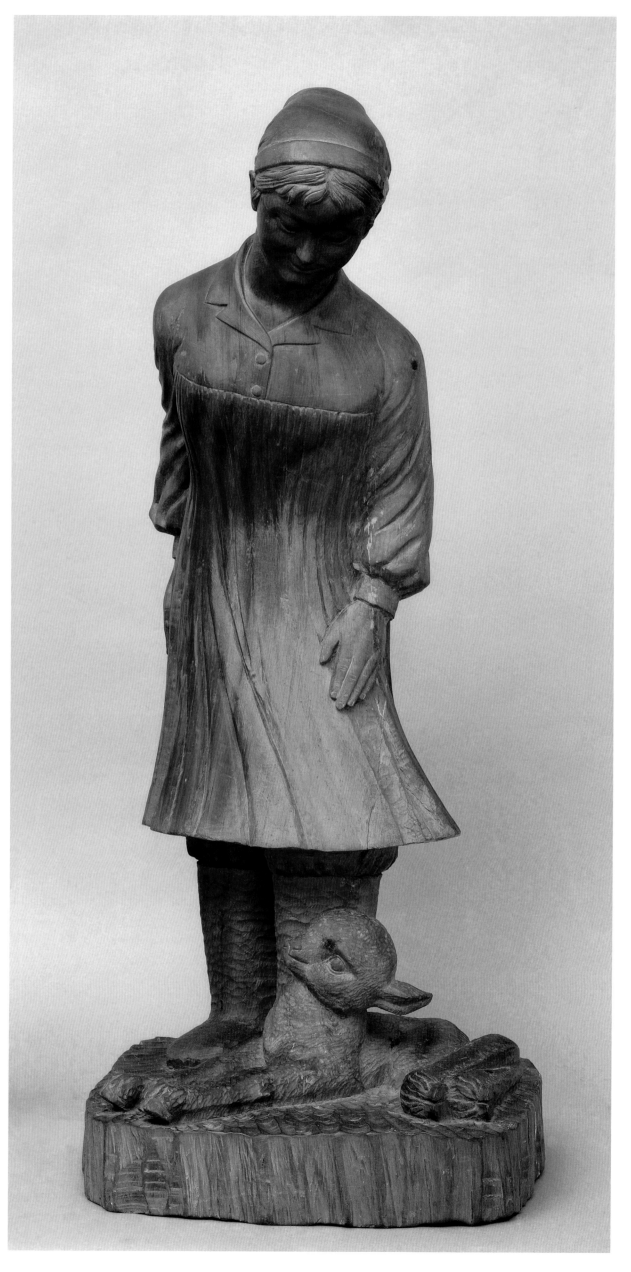

王合内

对话

1981年
38cm×36cm×87cm
木
2006年王临乙、王合内
的学生代两位先生捐赠

———

钱绍武

江丰像

1984年
62cm×65cm×80cm
花岗岩

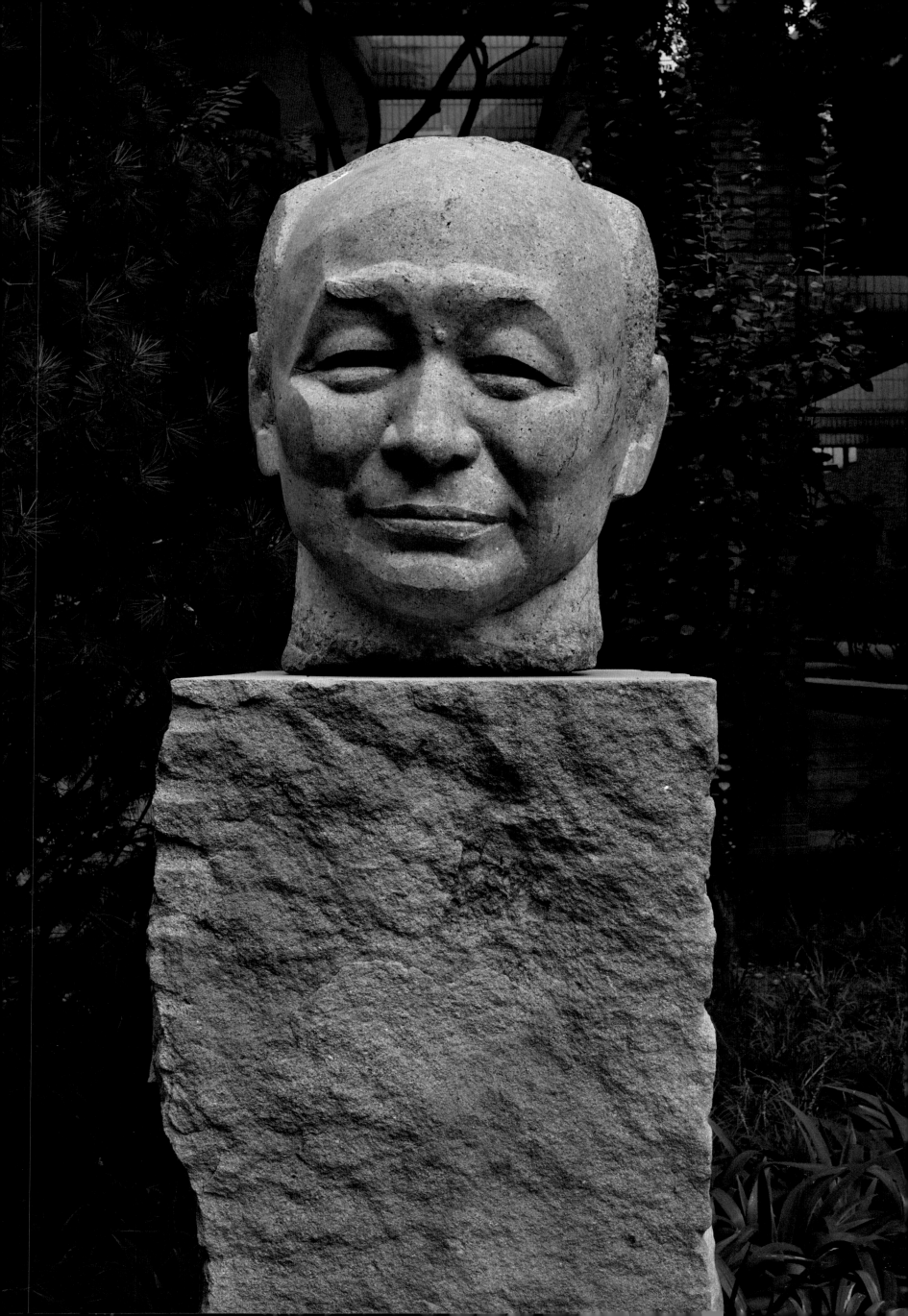

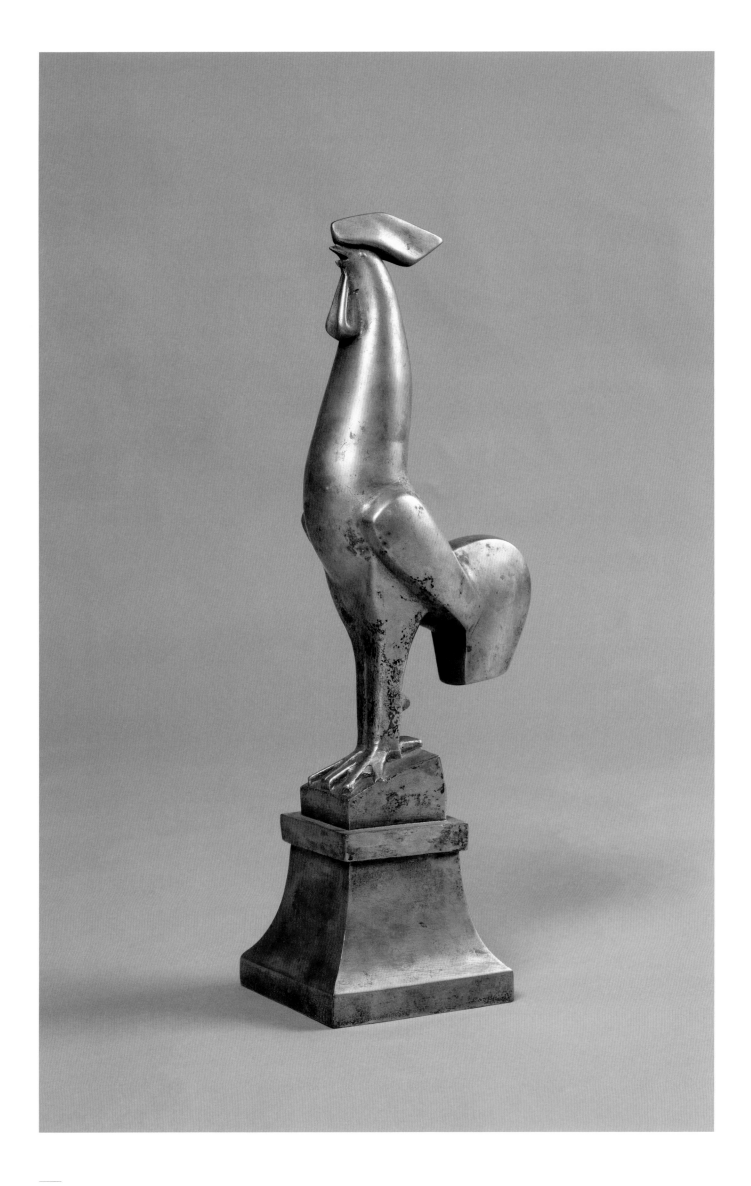

董祖诒

金鸡奖

1981 年
10cm × 20cm × 35cm
铜

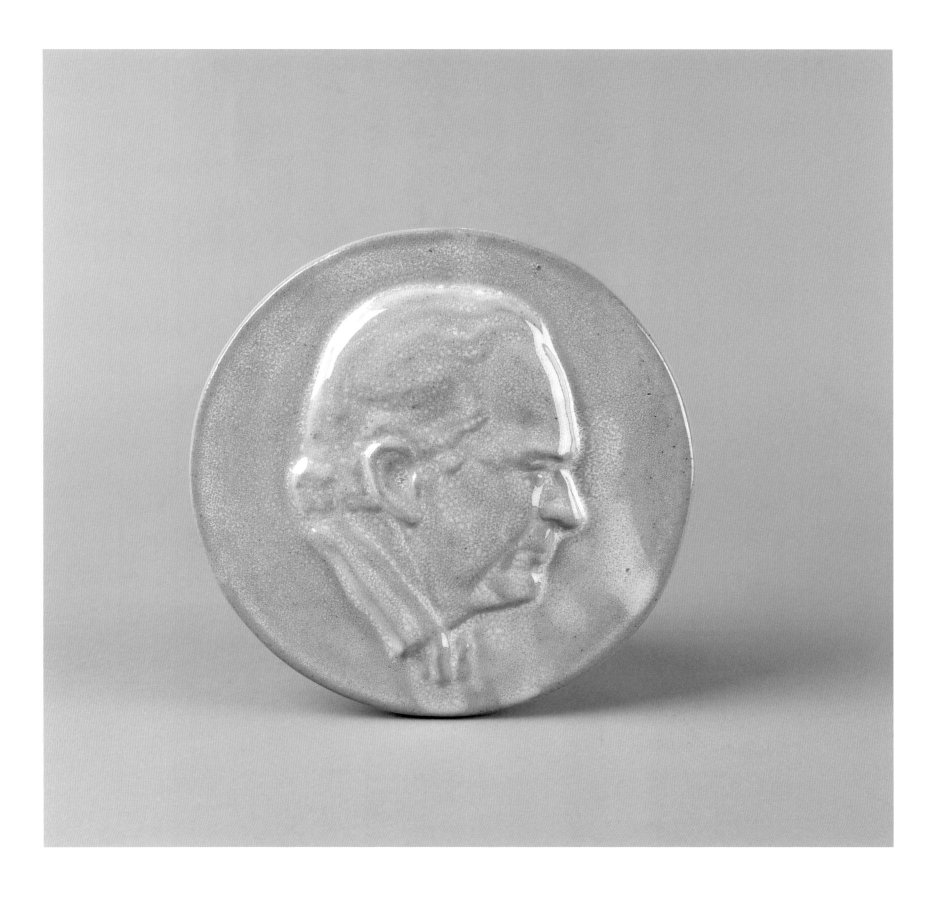

傅天仇

中国人民之友斯诺

1980 年
直径 18cm × 厚 2cm
陶瓷
2017 年傅天仇家属捐赠

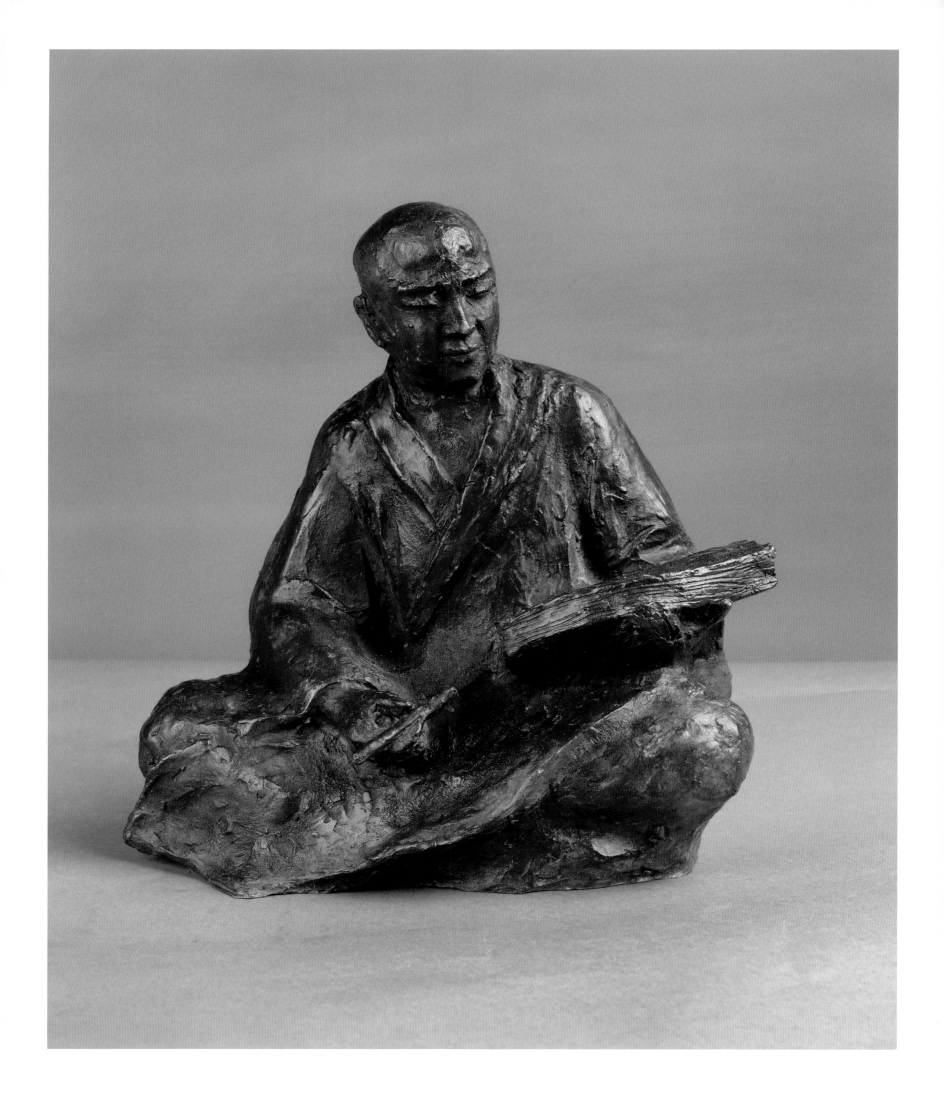

傅天仇

唐玄奘像

1986 年
26cm × 15cm × 28cm
玻璃钢
2017 年傅天仇家属捐赠

傅天仇

中国古代四大名医设计稿之二

1988 年—1989 年
23cm × 20cm × 47cm
石膏
2017 年傅天仇家属捐赠

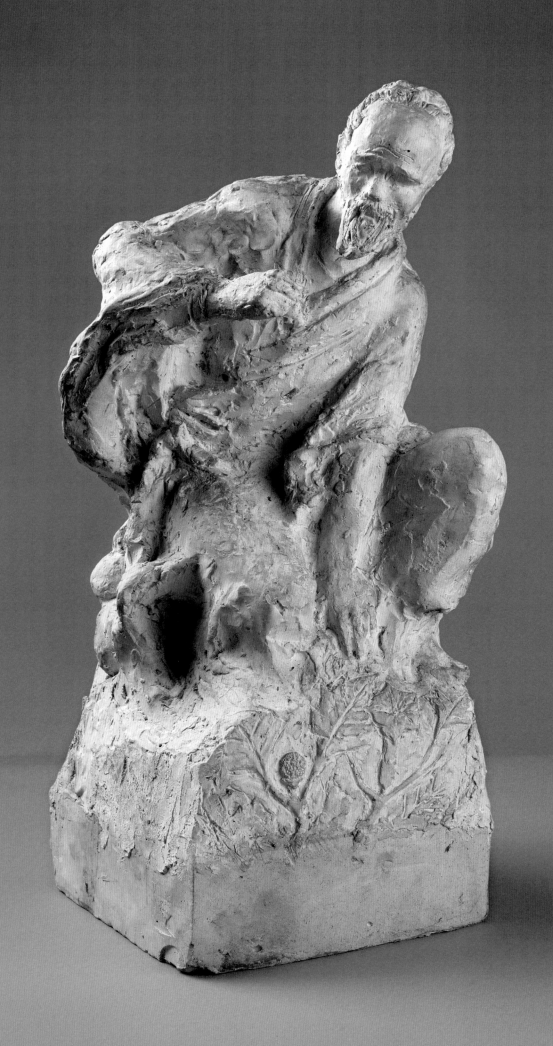

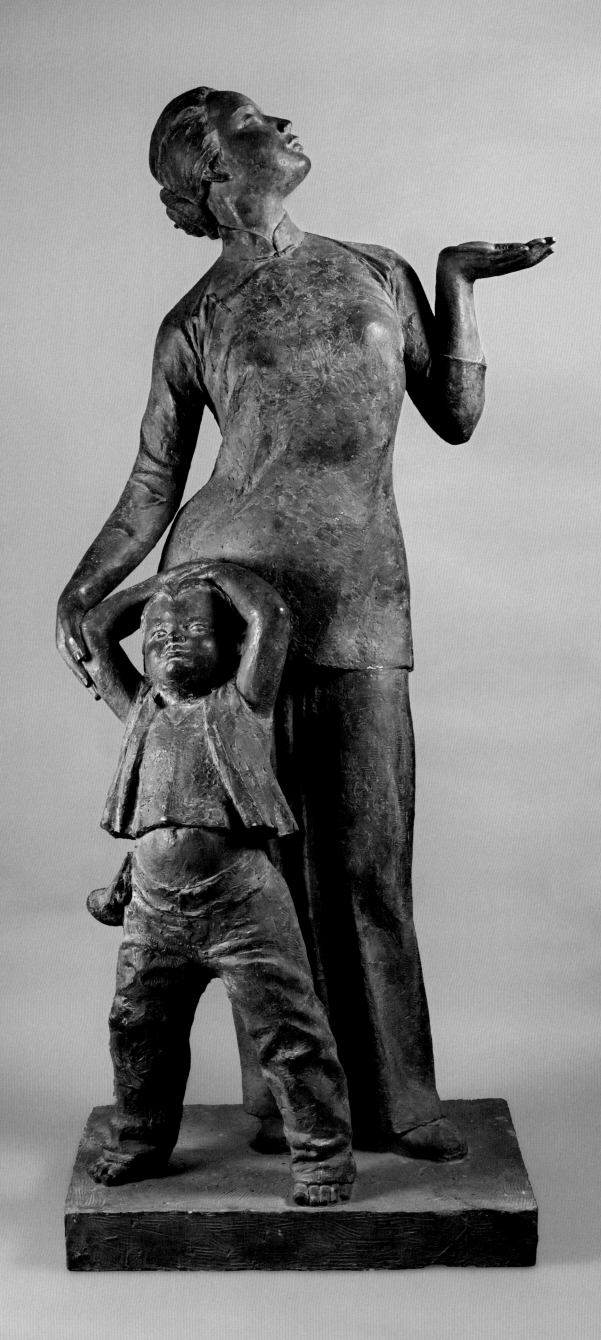

時宜

春雨

1980 年
60cm × 50cm × 200cm
玻璃钢

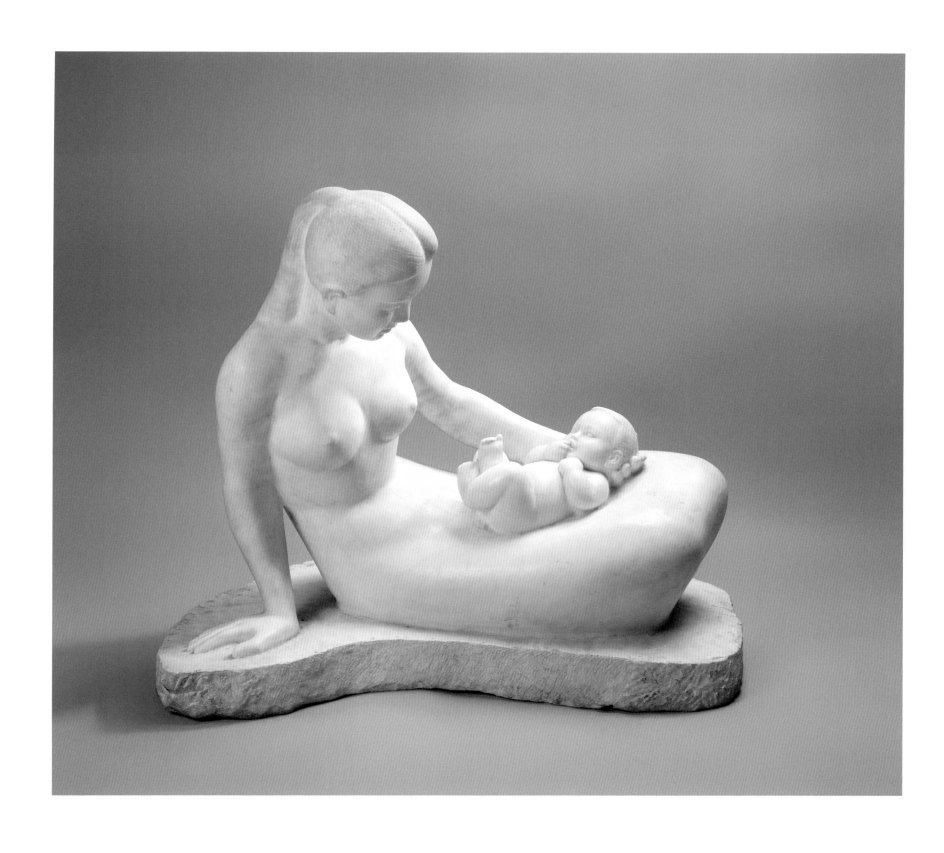

陈桂轮

母与子

1985 年
80cm × 48cm × 70cm
大理石

杨淑卿

母与子

1986年
56.5cm × 19cm × 50cm
大理石
2018年杨淑卿家属捐赠

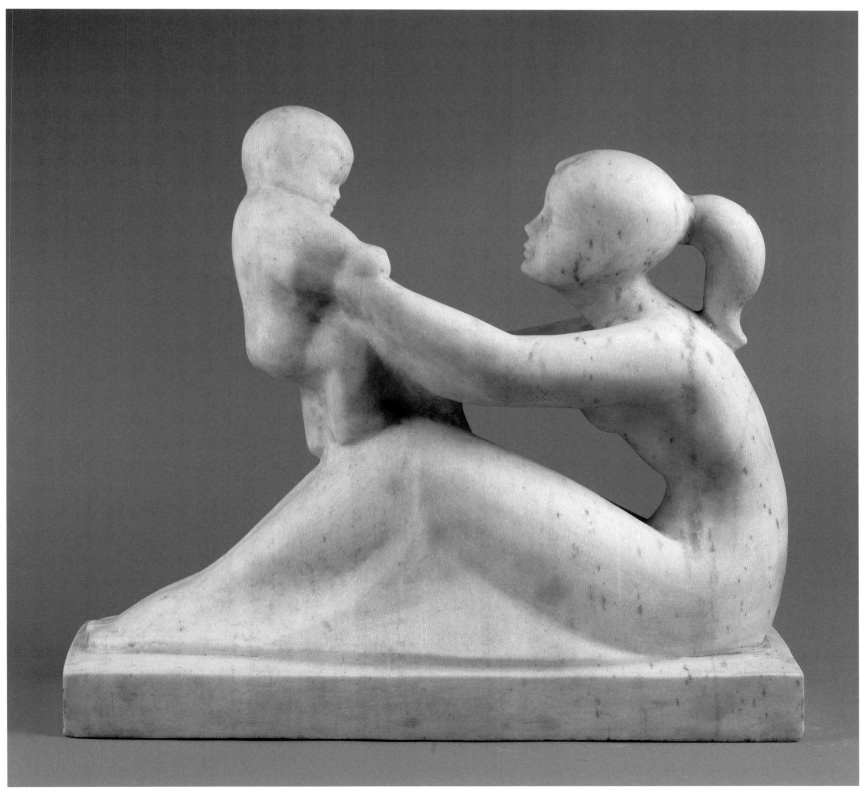

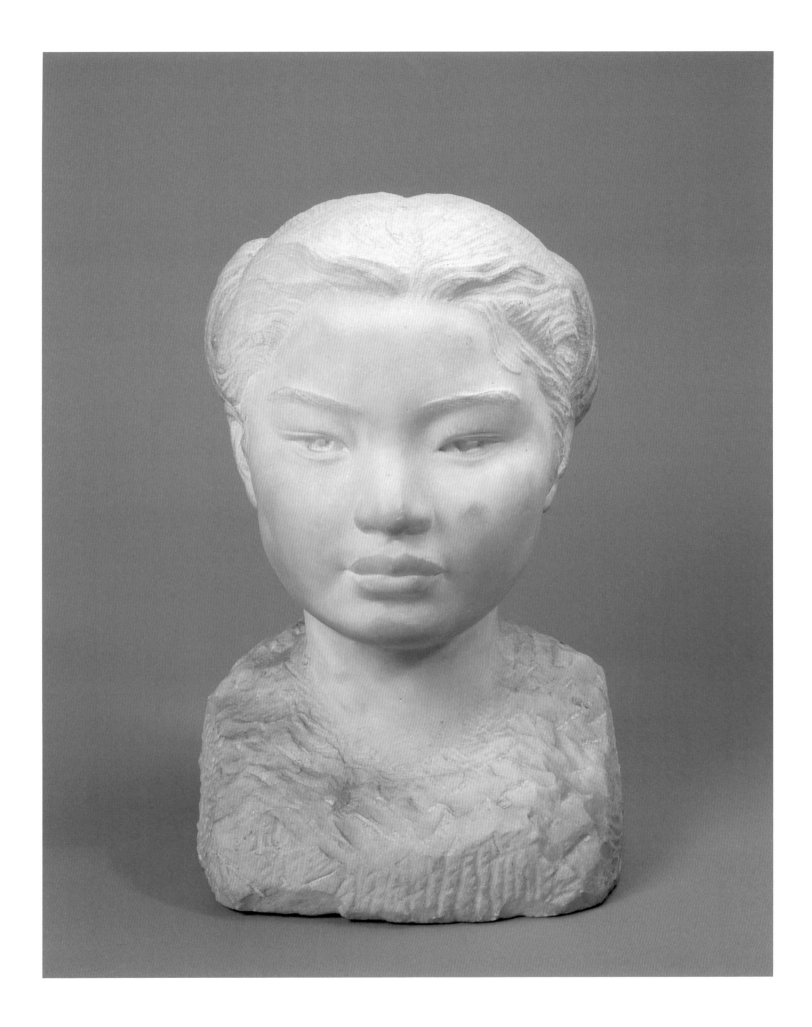

赵瑞英

中学生

1980 年
25cm × 25cm × 40cm
大理石

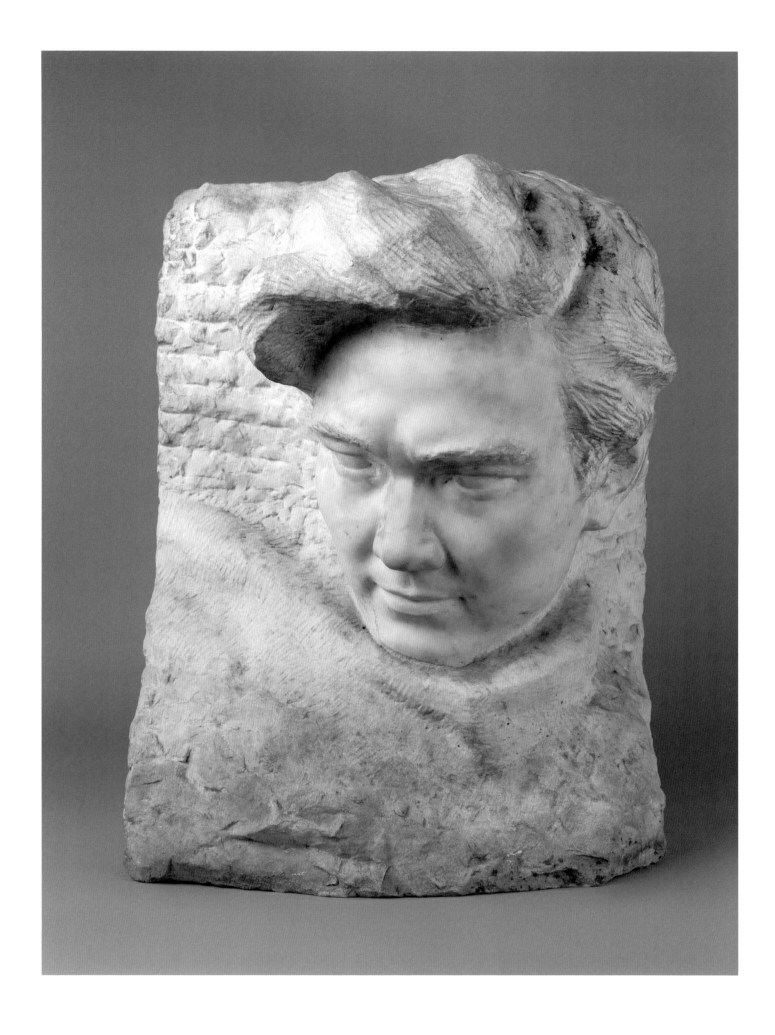

唐锐鹤

冼星海像

1988年
50cm × 40cm × 35cm
大理石

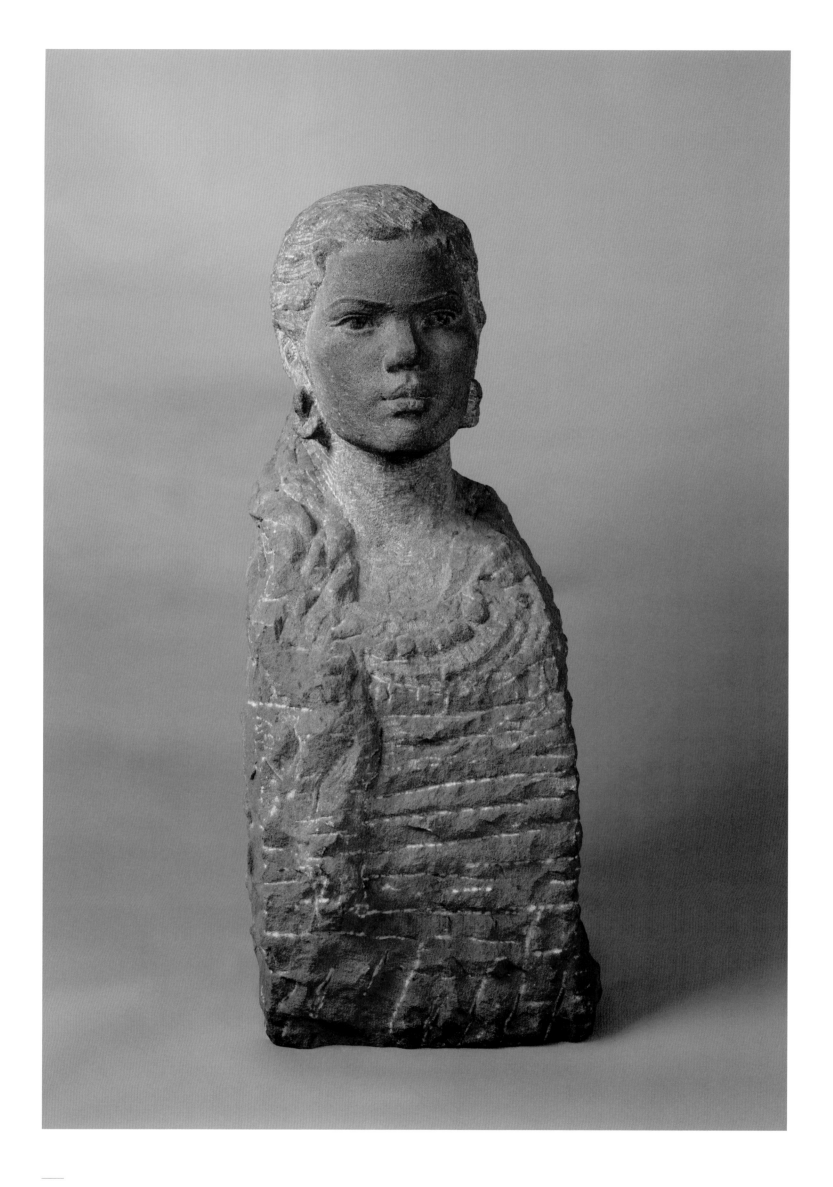

唐锐鹤

石雕半身女像

1980年
32cm×37cm×81cm
石

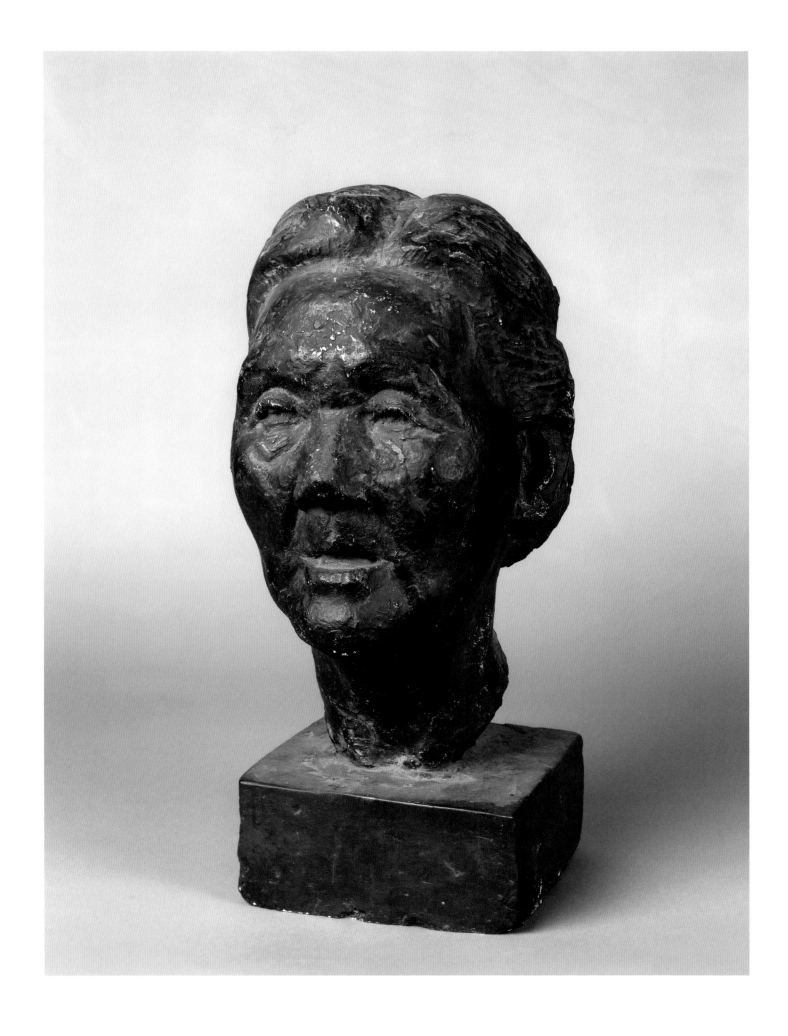

尚晓风

老太太头像

1981 年
18cm×26cm×41cm
石膏着色

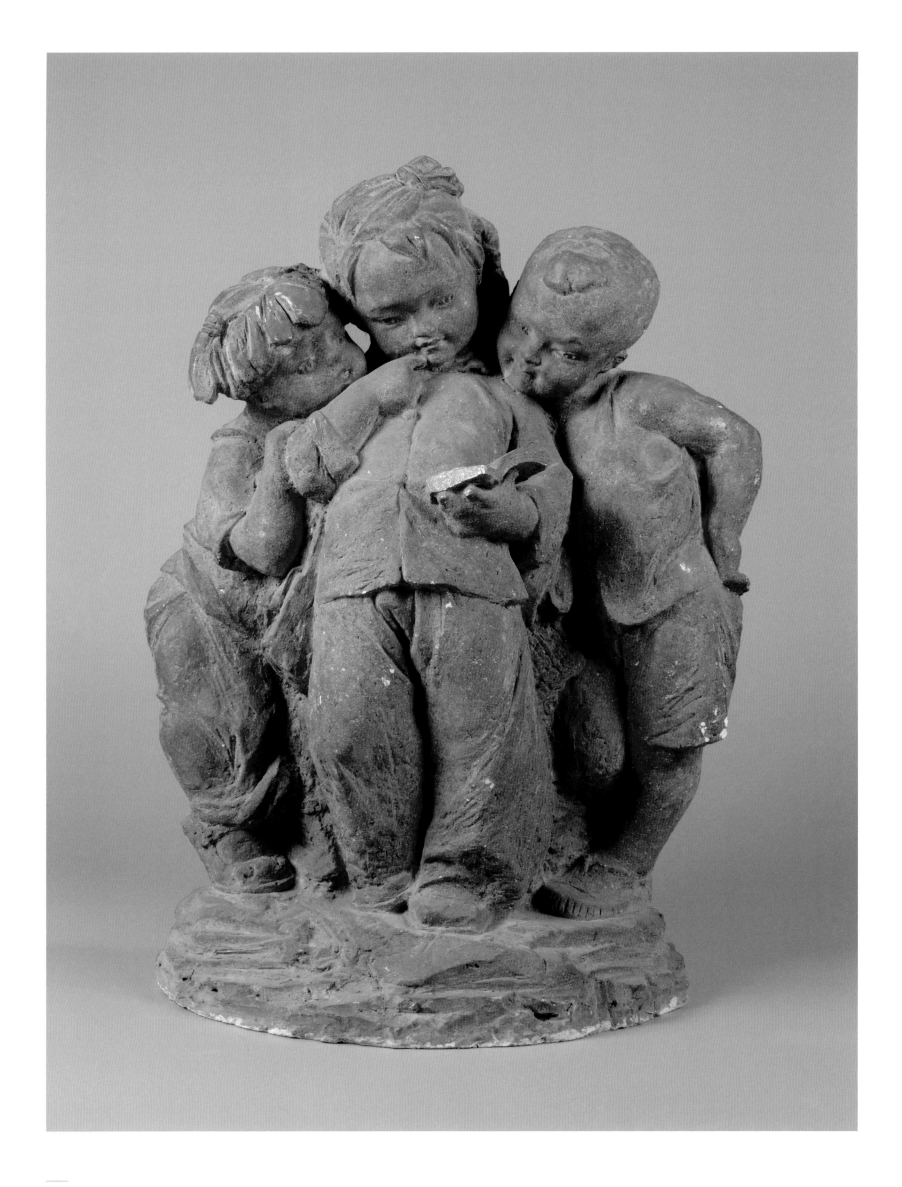

张懋先

女童看书

1981 年
63cm × 30cm × 78cm
石膏着色

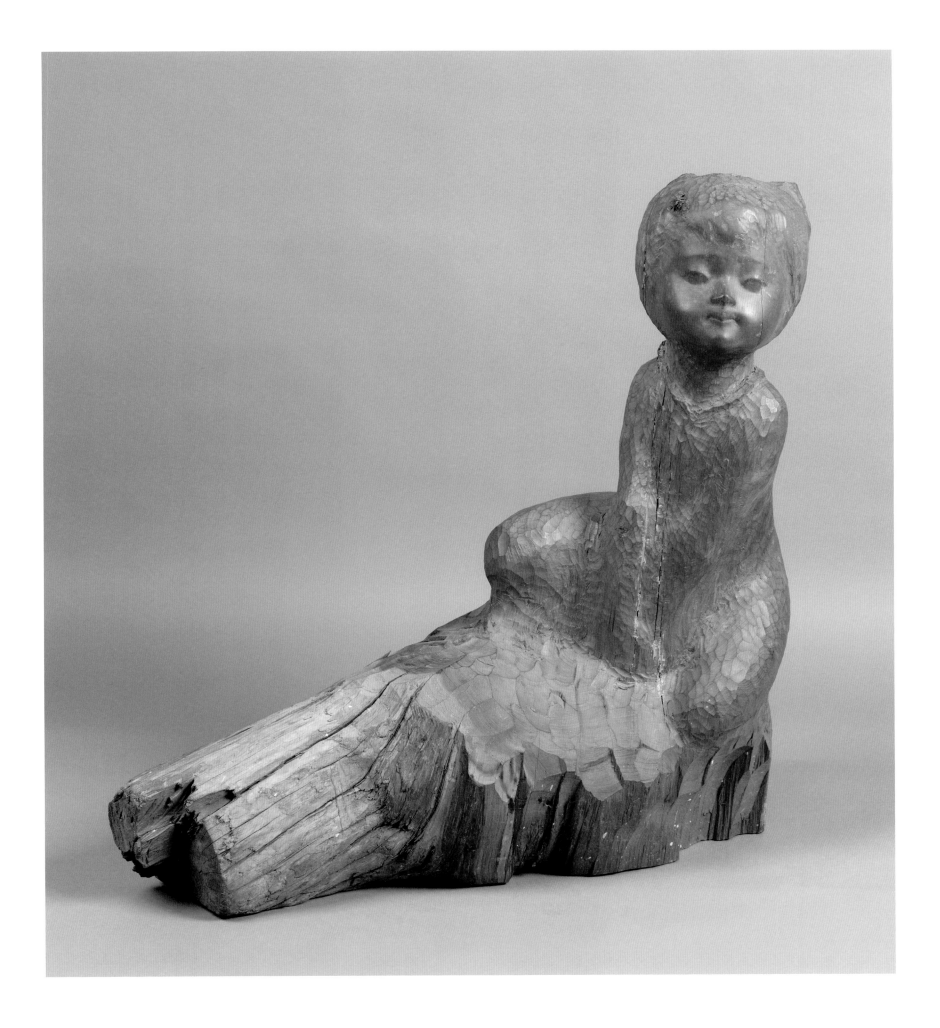

张慰先

嬉

1982 年
71.5cm × 54cm × 65cm
木

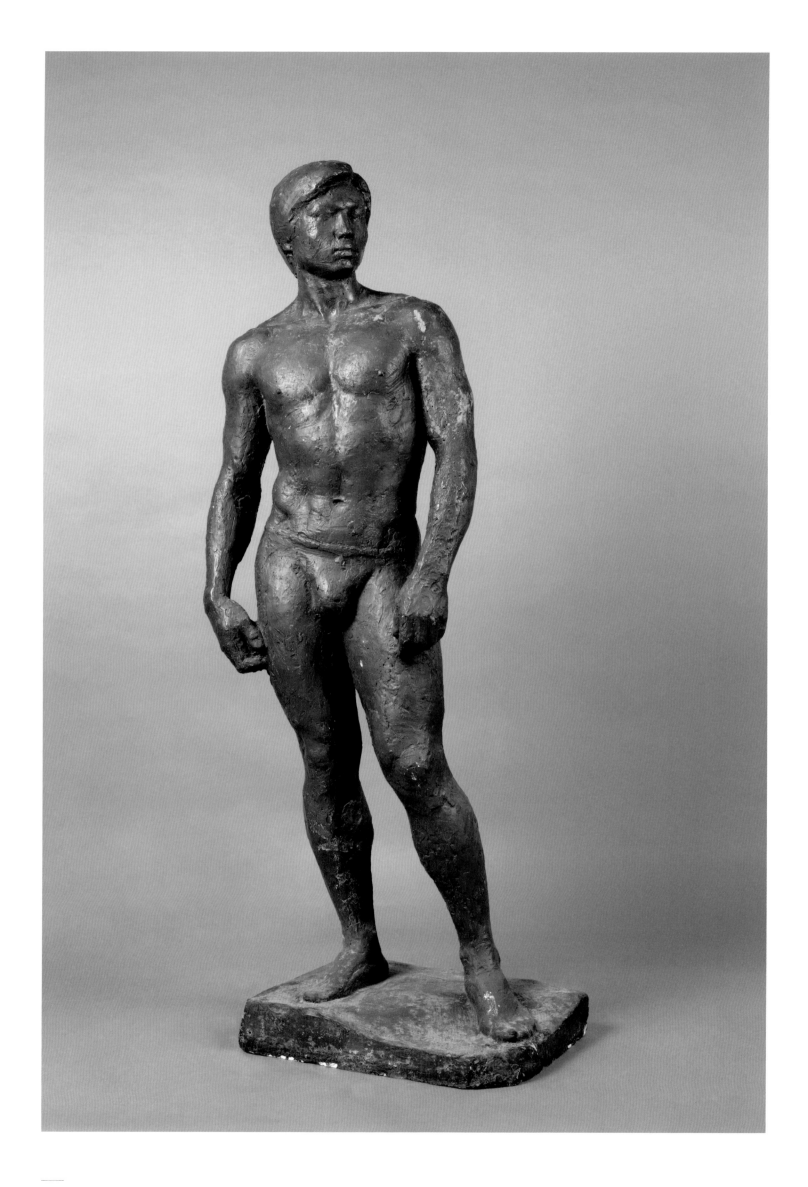

从众

男人体

1981年
42cm × 30cm × 133cm
石膏着色

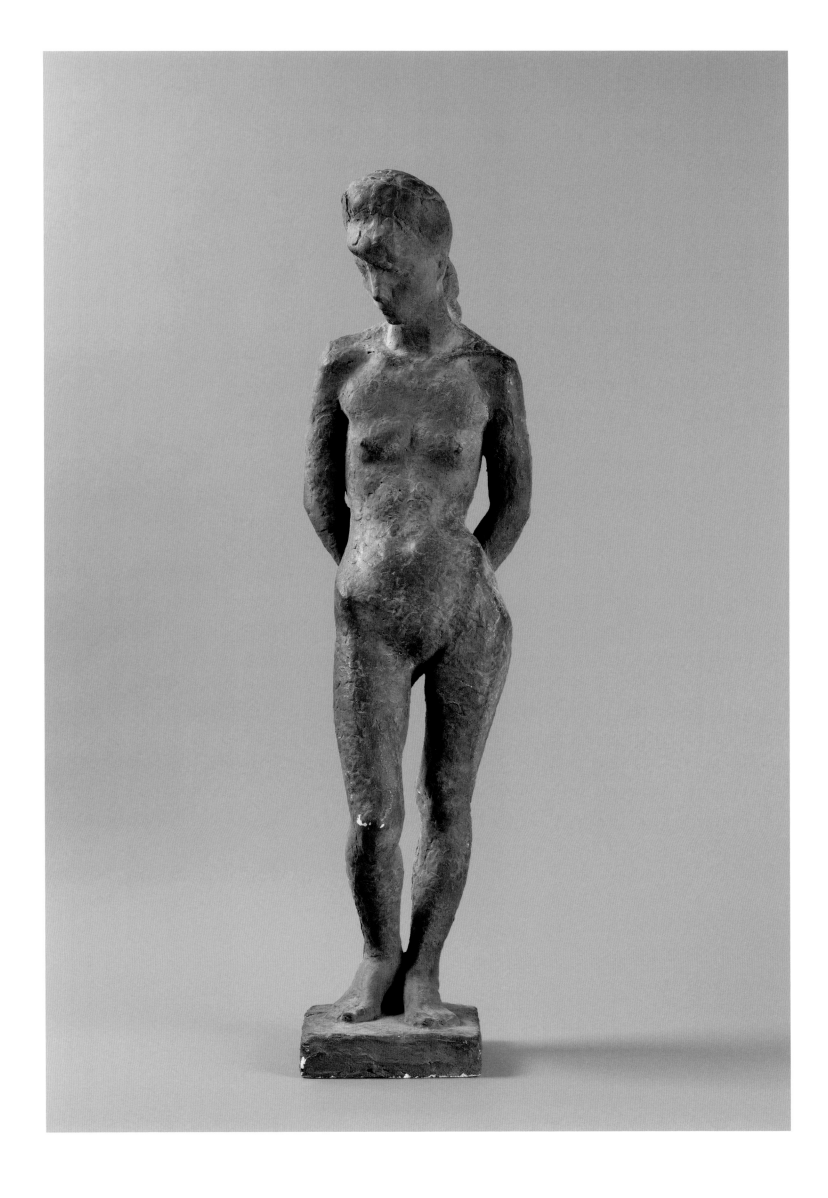

彭小佳

女人体

1981 年
24cm × 18cm × 77cm
石膏着色

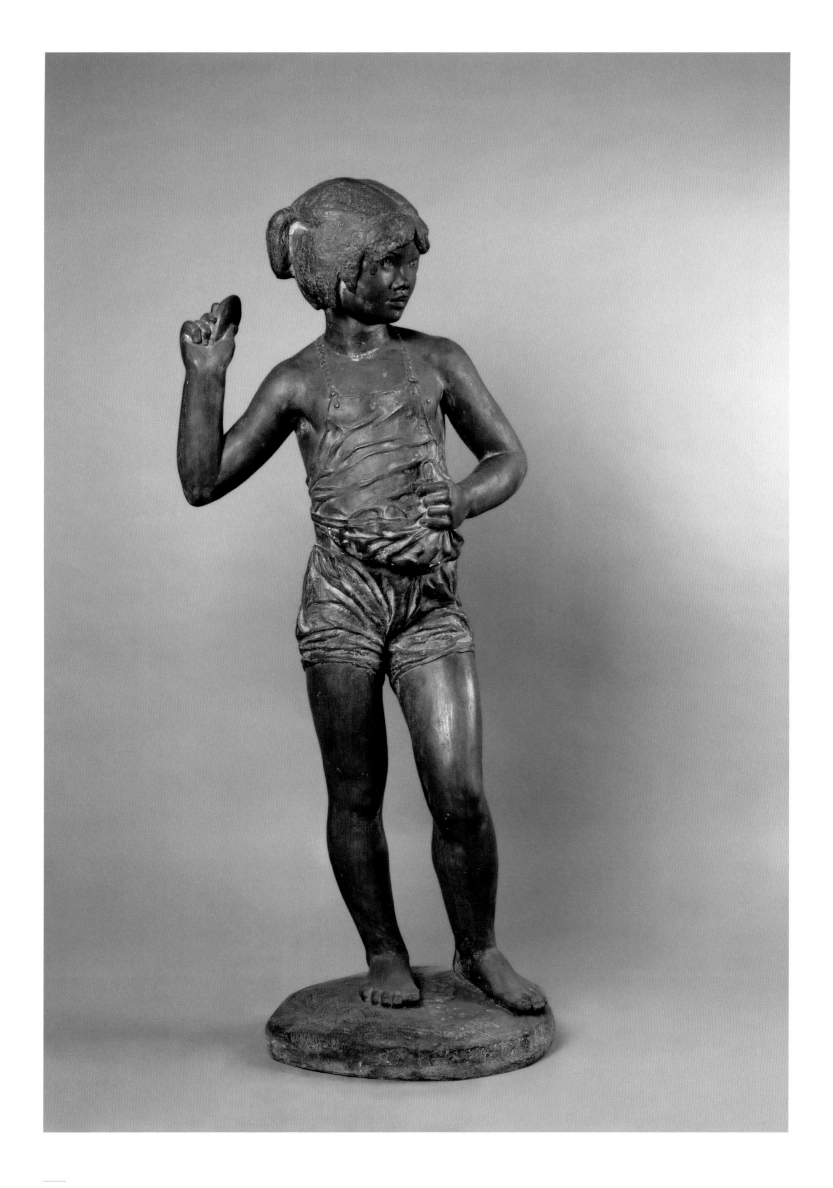

刘小岑

家乡的河

1984年
50cm × 33cm × 106cm
铜

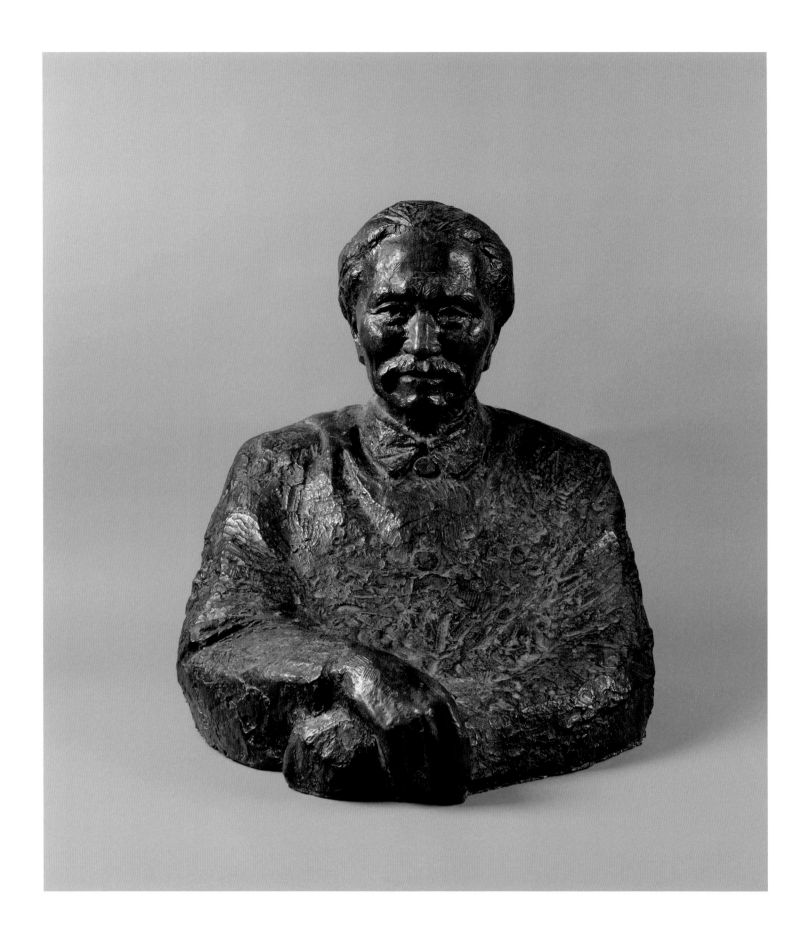

盛杨

教育家徐特立

1988 年
75cm × 70cm × 100cm
铜

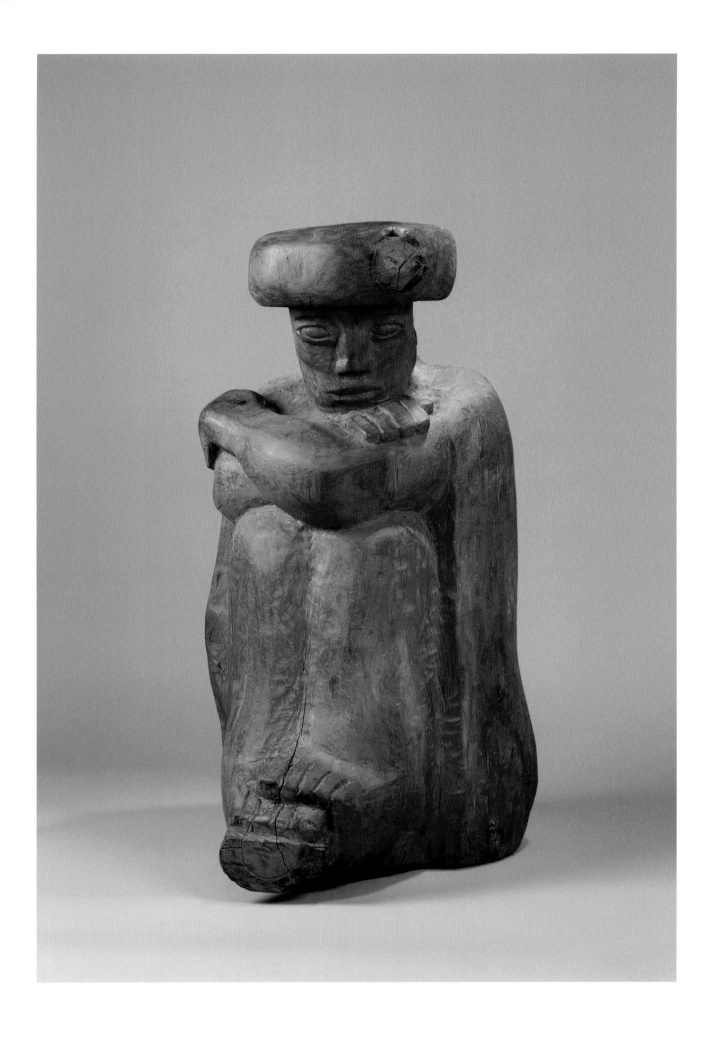

胡工　　　　　刘焕章

凉山印象　　　春悄悄

1985年　　　　1985年
40cm×57cm×80cm　29cm×28cm×133cm
木　　　　　　木

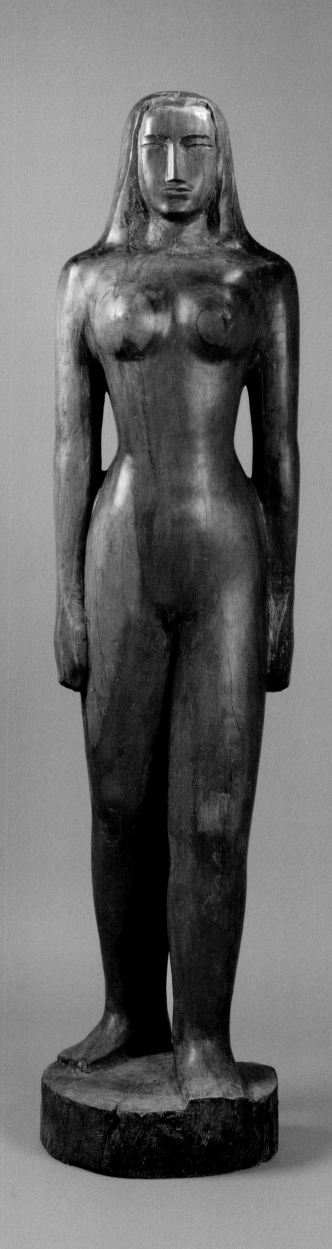

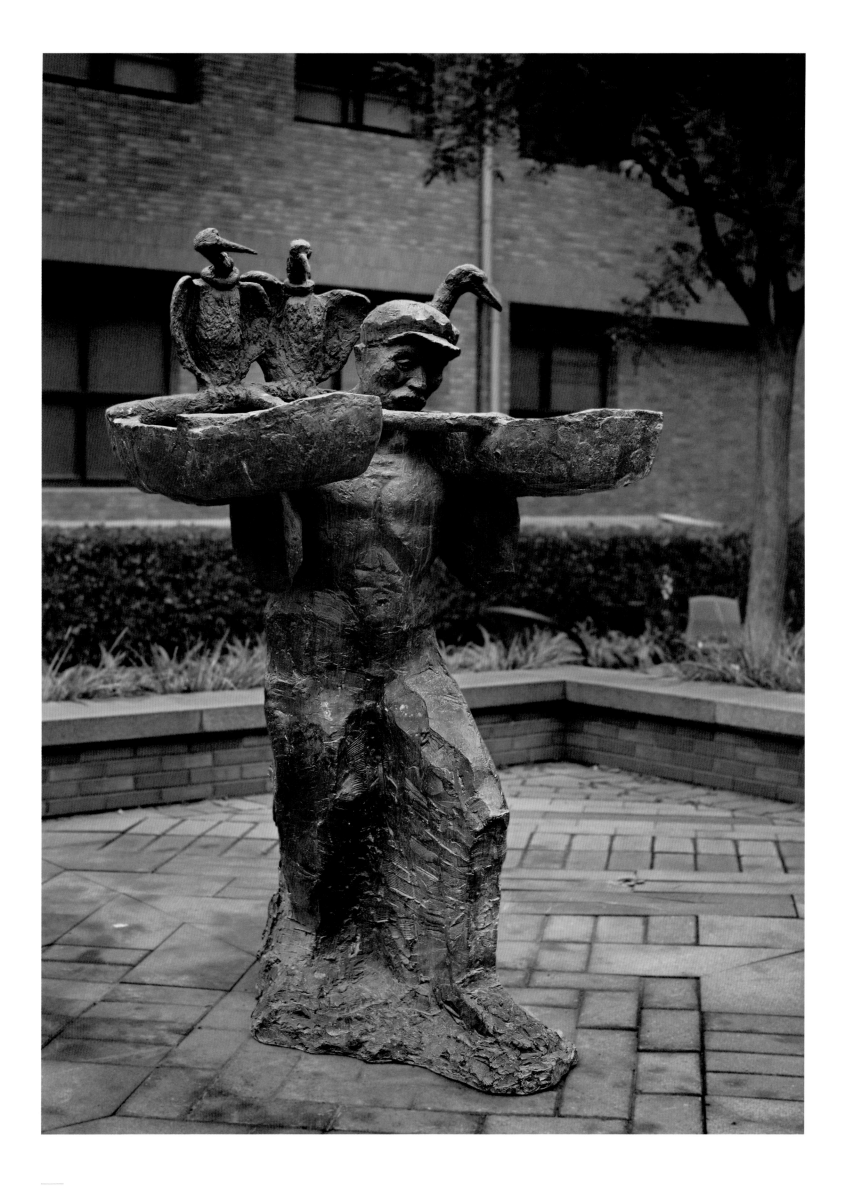

刘士铭

皮筏子 / 黄河边——一个打鱼的汉子

1984年
100cm × 130cm × 200cm
铜

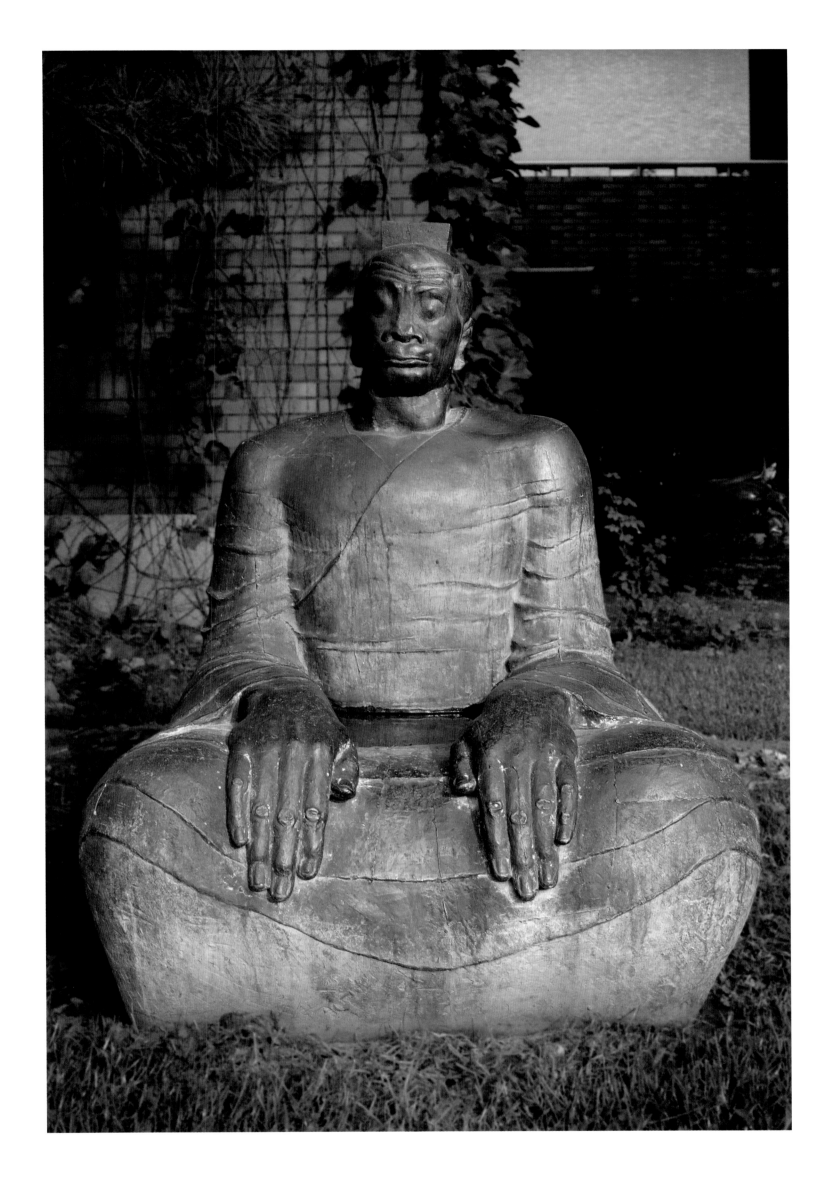

田世信

司马迁像

1988 年
120cm × 108cm × 136cm
铜

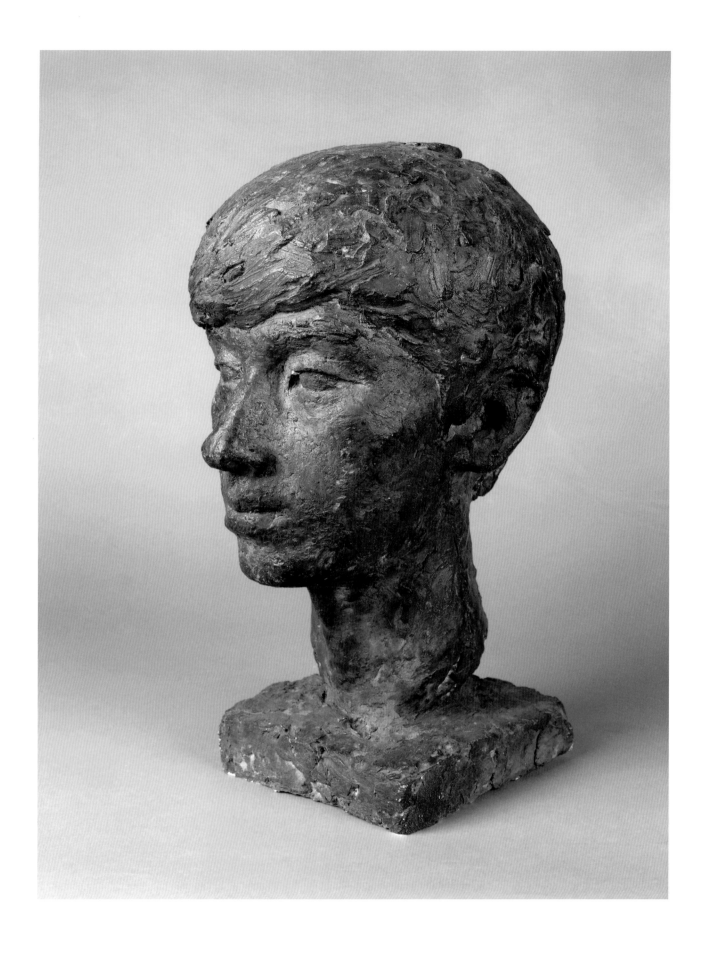

黄瑾

少年头像

1981年
27cm×22cm×35cm
石膏着色

展望

女人体

1988年
48cm×45cm×170cm
石膏着色

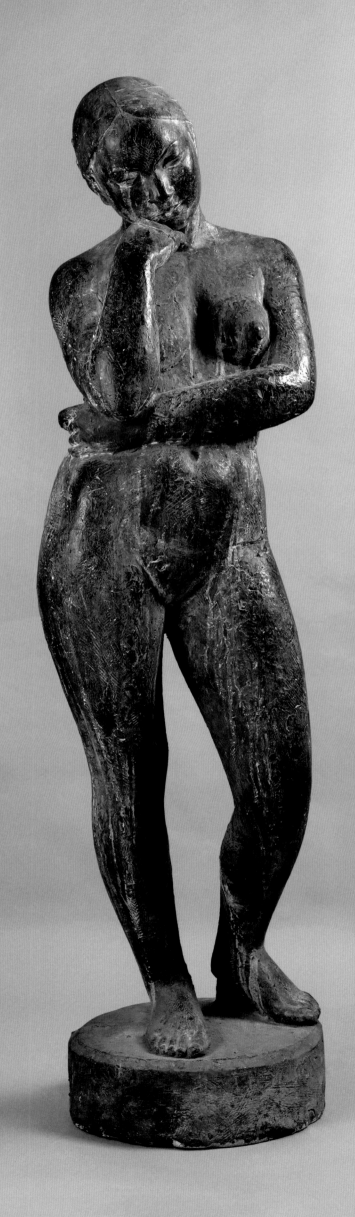

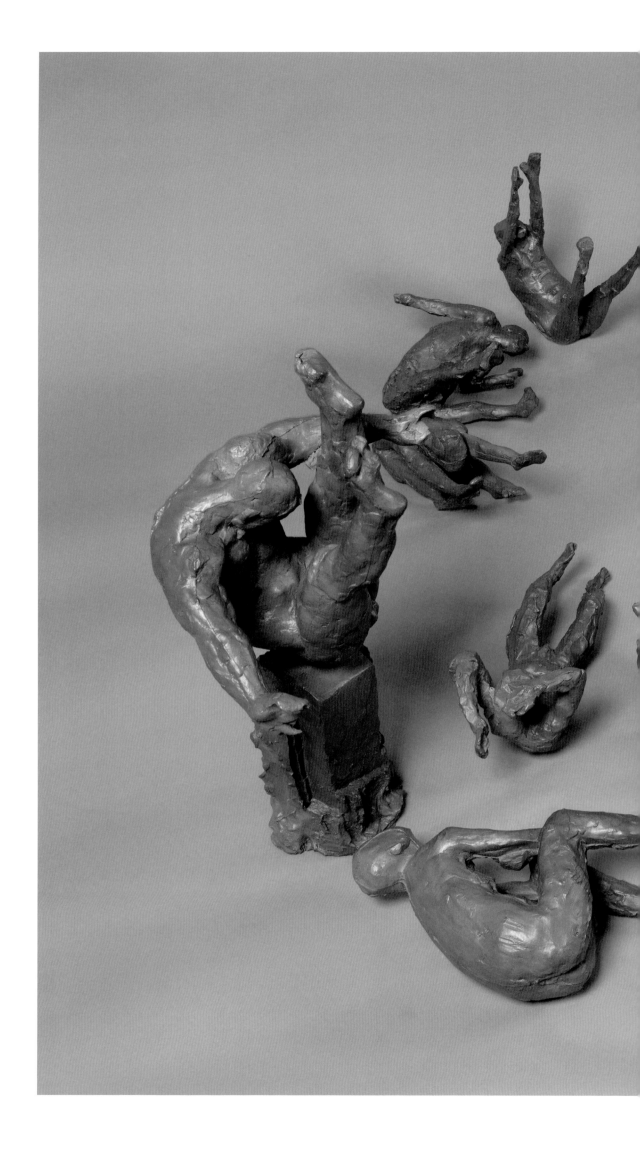

隋建国

失重单体

1988年 /2012年重做
尺寸不一
石膏着色、铜

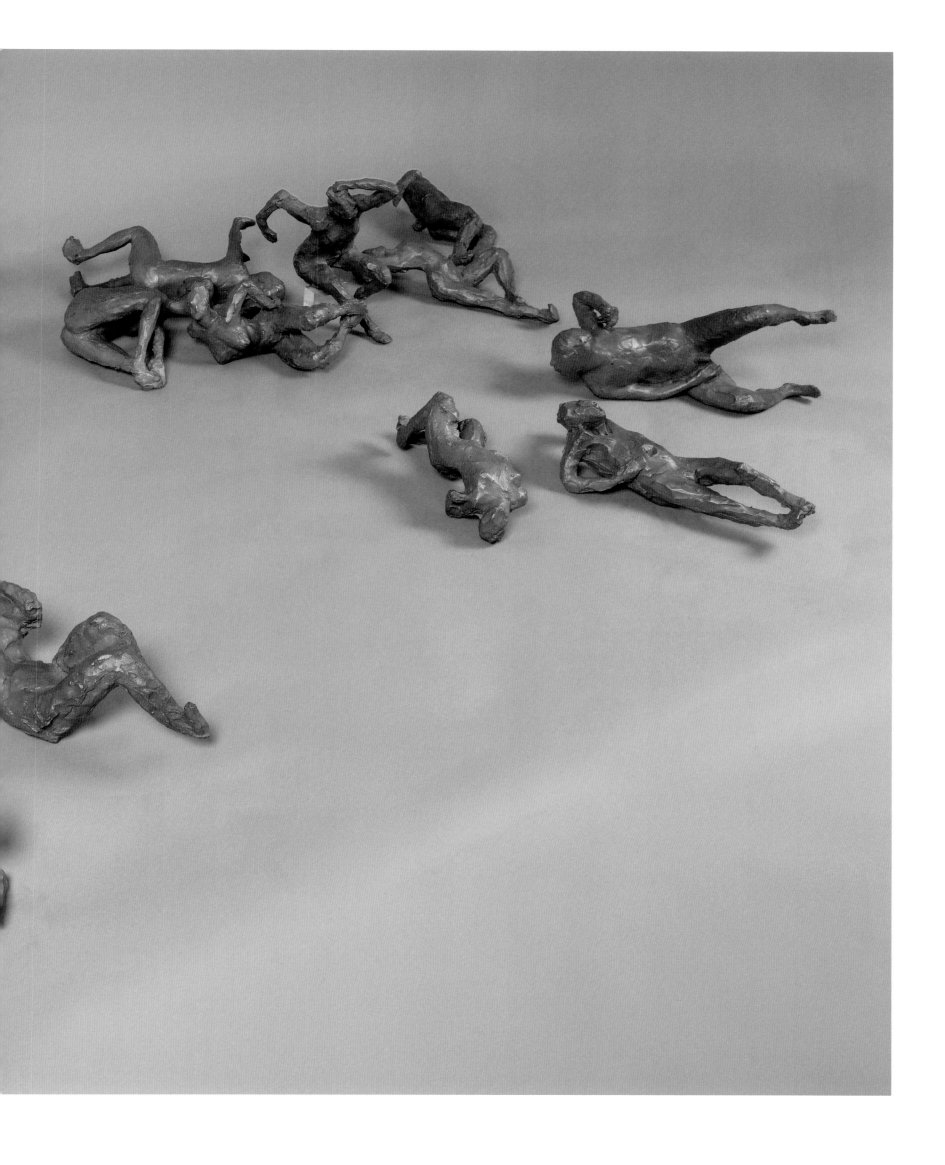

一九九一——一九九九

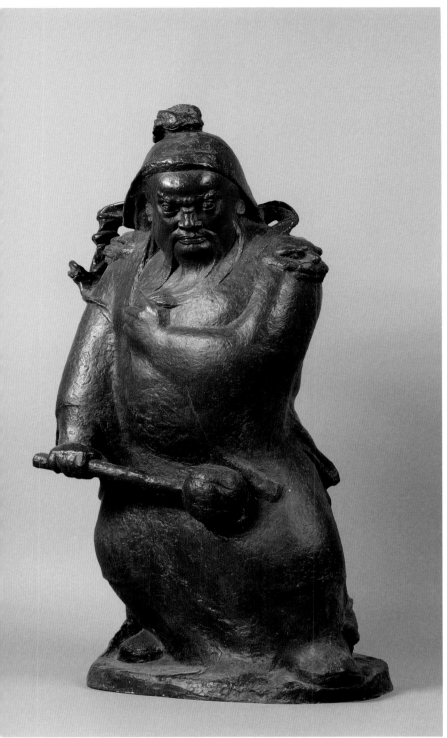

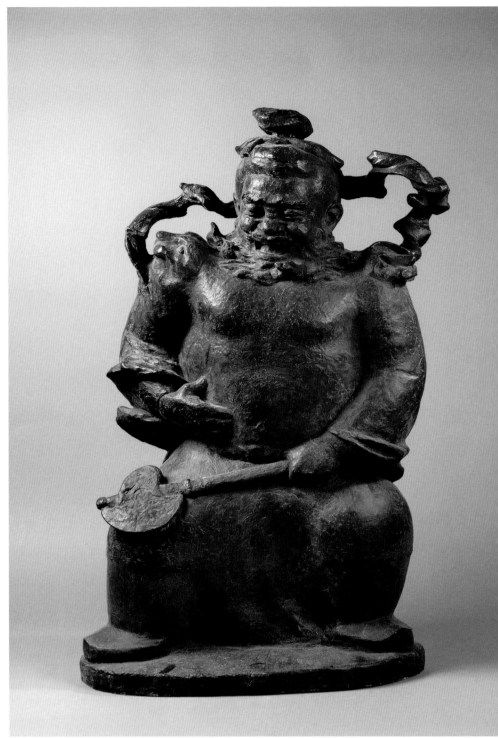

司徒杰

门神之一

1993 年
65cm×50cm×110cm
铜
2014 年司徒杰家属捐赠

司徒杰

门神之二

1995 年
65cm×50cm×110cm
铜
2014 年司徒杰家属捐赠

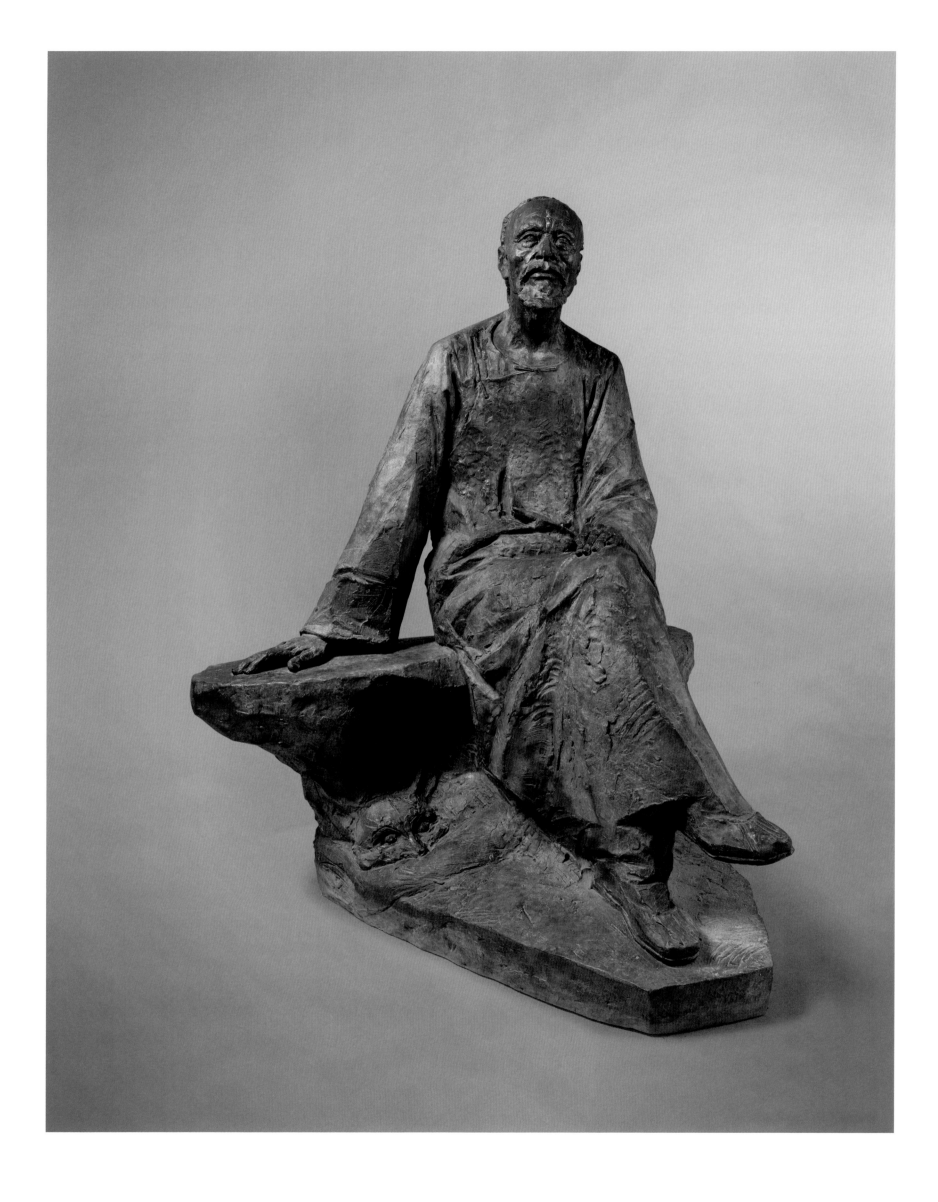

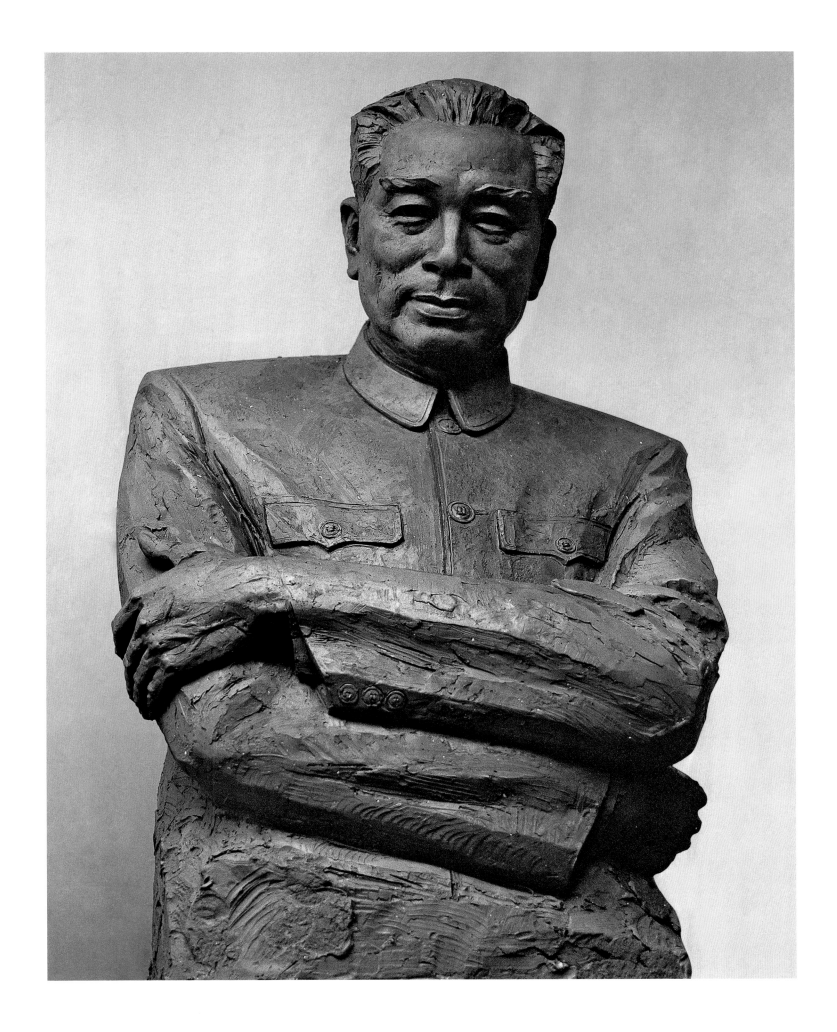

曹春生

蒲松龄

1994年
110cm × 108cm × 145cm
铜

曹春生

周恩来

1994年
120cm × 90cm × 170cm
铜

张德华

吴作人像

1997年
115cm × 90cm × 92cm
铜

赵瑞英

球梦难圆

1993 年
35cm × 25cm × 34cm
石

088

文楼

崛起（开心果）

1998年
58cm × 48cm × 36cm
铜

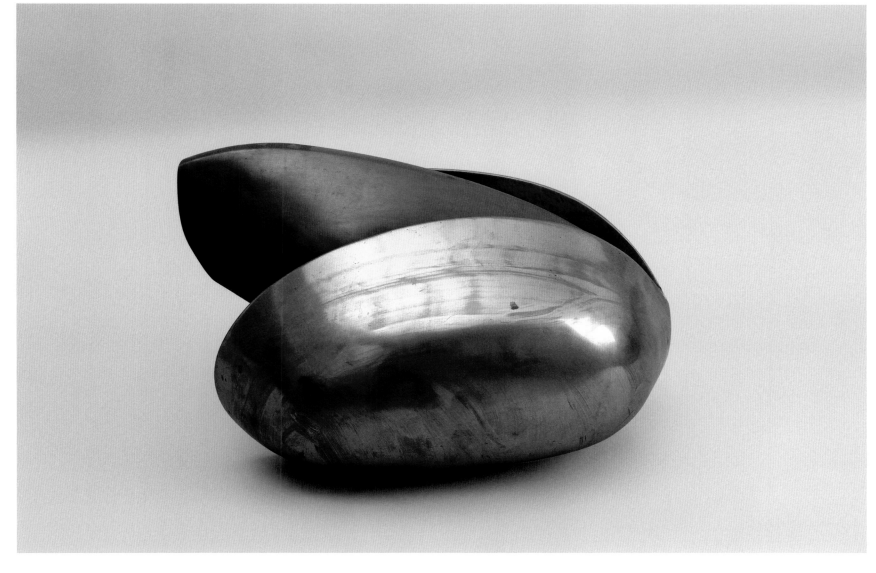

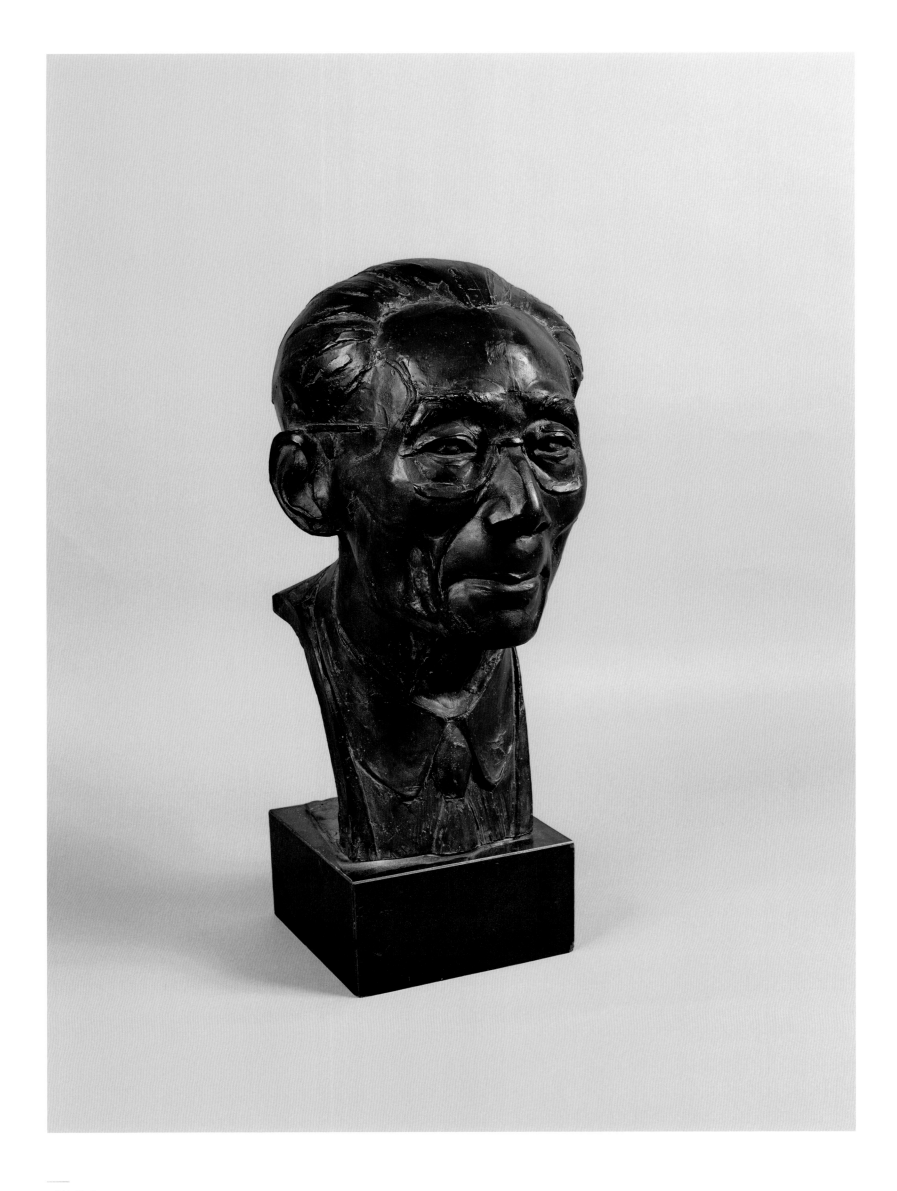

司徒兆光

夏衍像

1995 年
28cm × 36cm × 71cm
铜

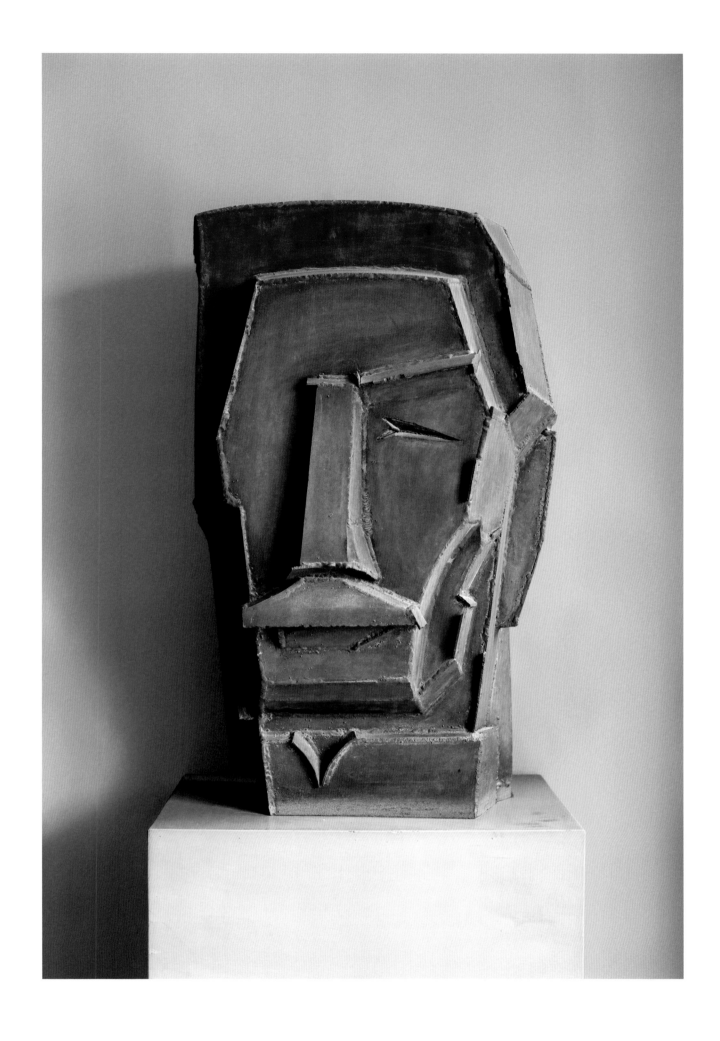

熊秉明

鲁迅像

1999 年
63cm × 35cm × 107cm
钢板焊接

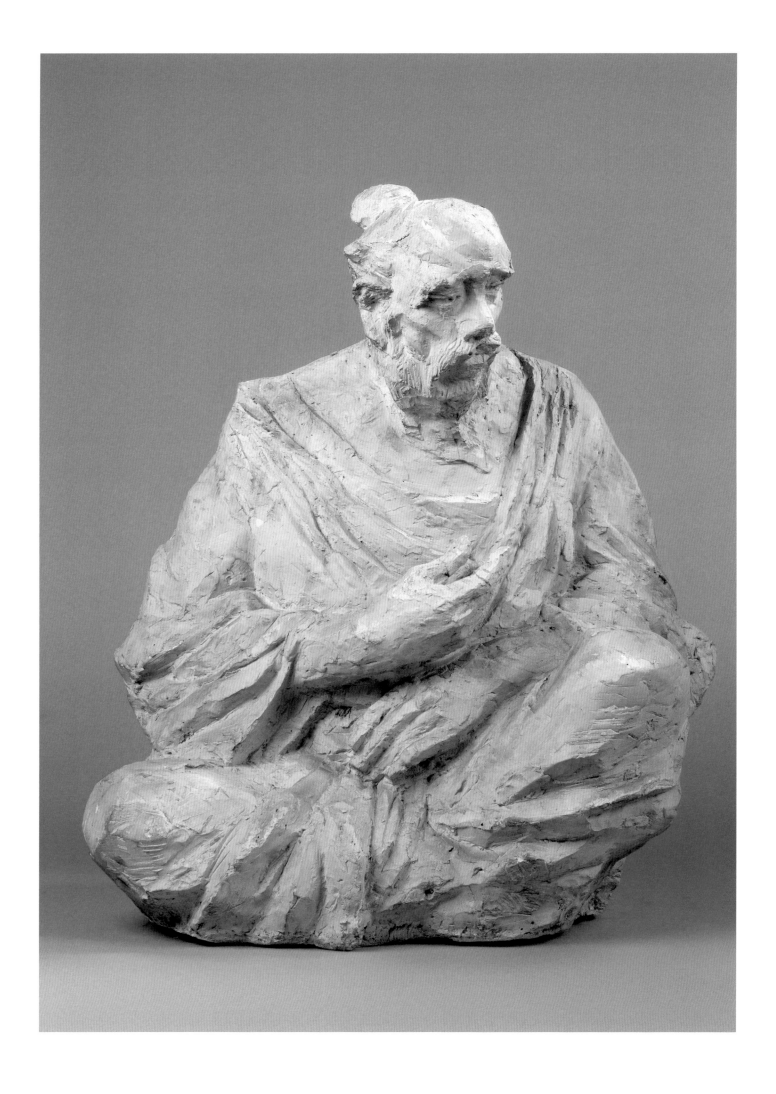

史抒青

孔子

1991 年
36cm × 59cm × 62cm
石膏

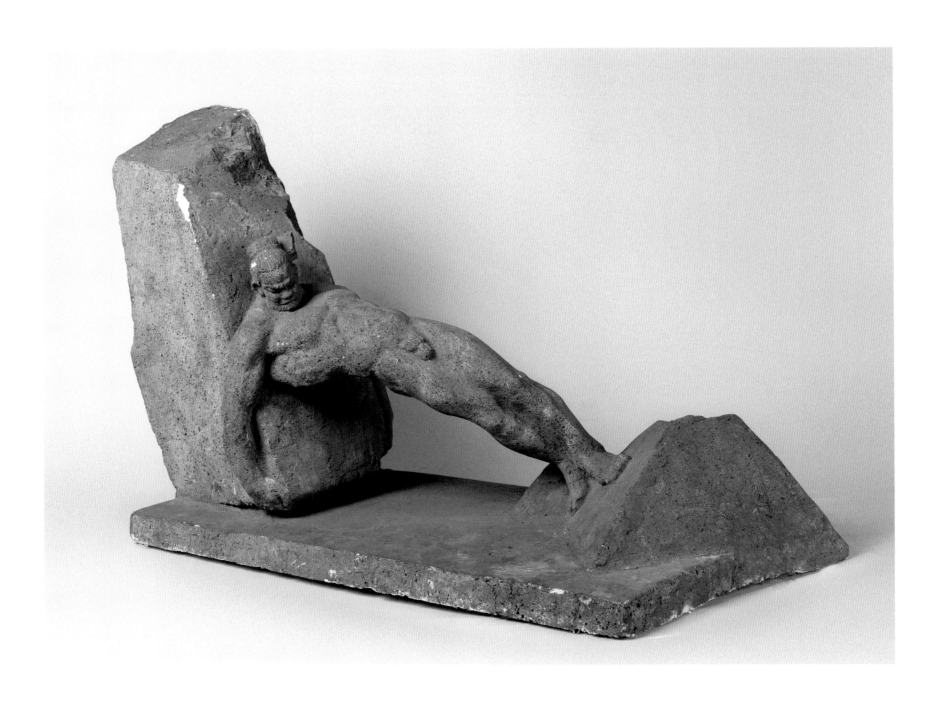

朱尚熹

创世纪

1991 年
80cm × 40cm × 55cm
石膏着色

杨继宏

大学生

1990 年
120cm × 66cm × 135cm
石膏着色

张宇彤

纪念 一一二七纪念碑

1991 年—1992 年
138cm × 84cm × 138cm
玻璃钢

秦璞　　　　　张兆宏

逐季　　　　**陈寅恪先生像**

1995年　　　　1998年
41cm × 8.5cm × 53cm　　55cm × 58cm × 119cm
不锈钢喷色　　　　石膏

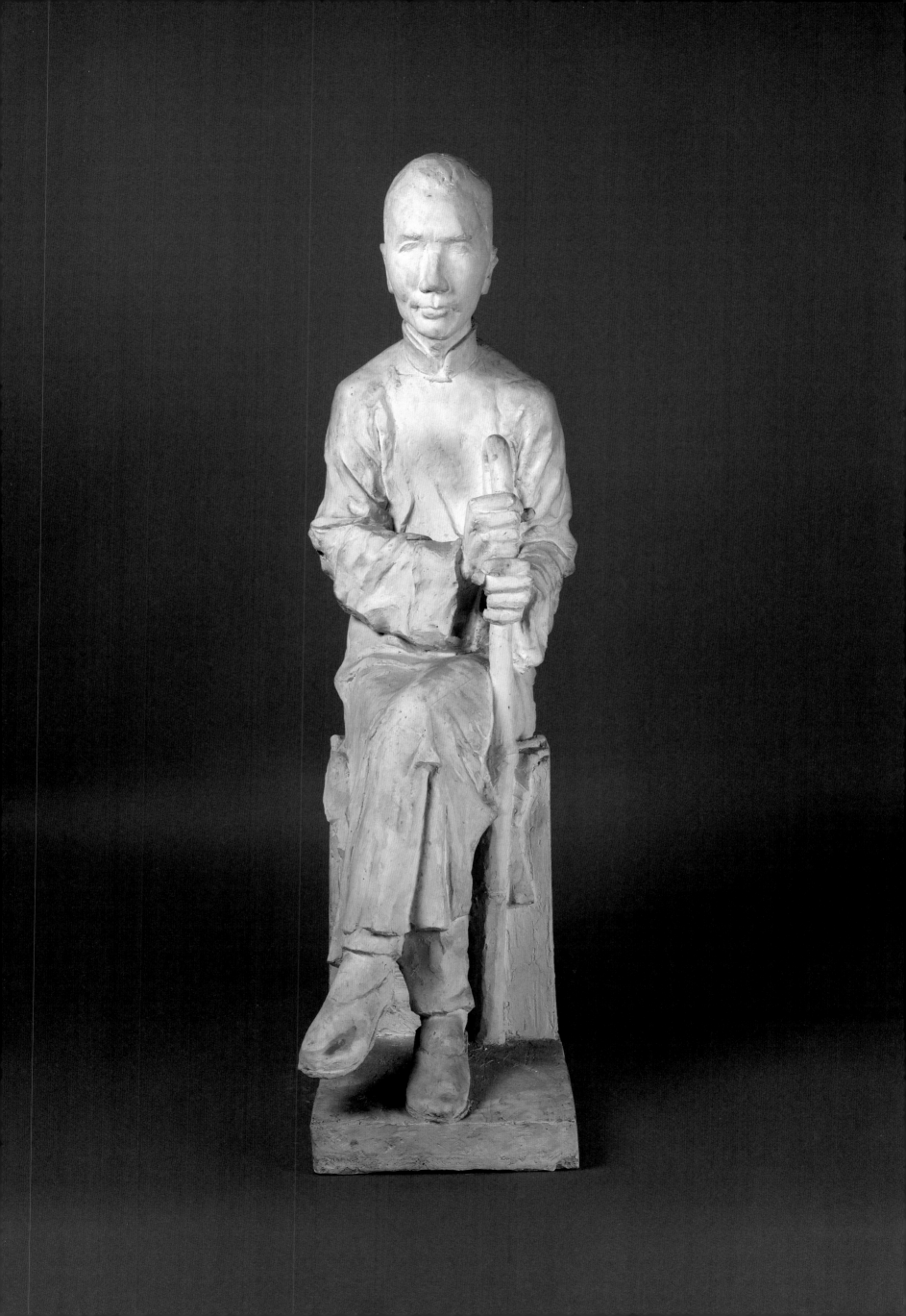

唐颂武

美神与我

1991年
35cm × 22cm × 91cm × 2件
镍金属

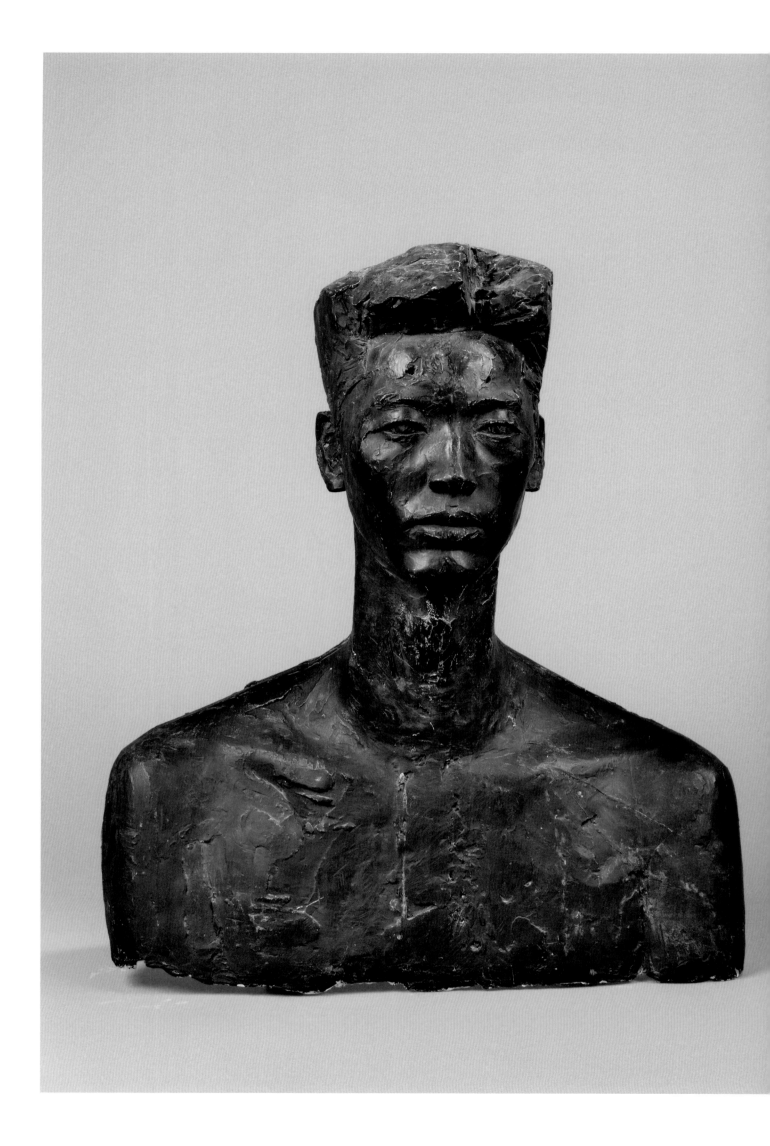

姜杰

男同学

1991年

54cm×30cm×61cm

石膏着色

姜杰

女同学

1991年

47cm×30cm×58cm

石膏

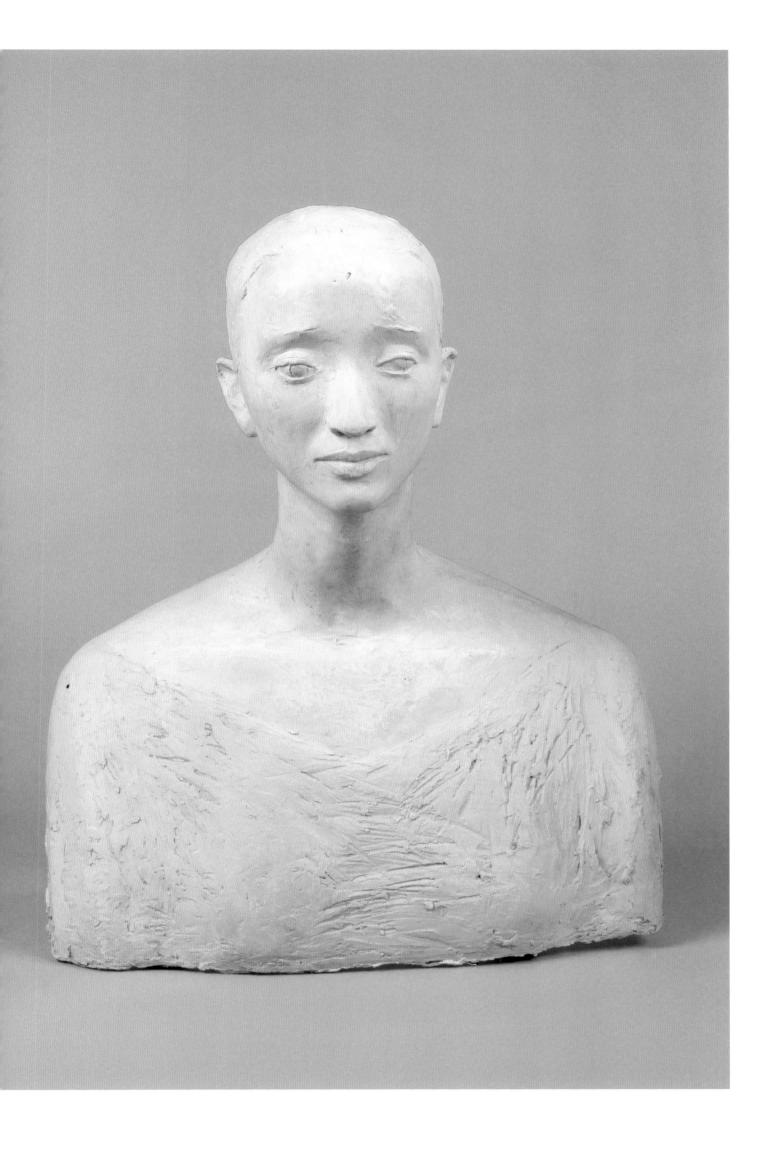

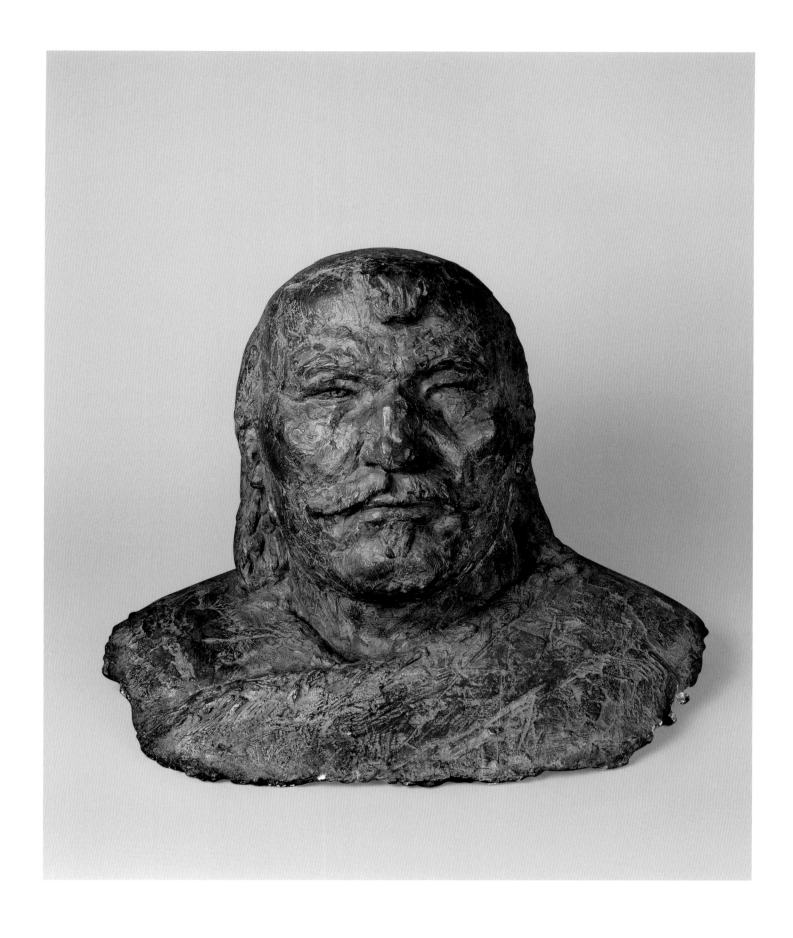

于凡　　　展望

成吉思汗　　穿中山装的人

1991年　　　1992年—1993年
50cm×37cm×45cm　　82cm×51.5cm×170cm
石膏着色　　铜着色

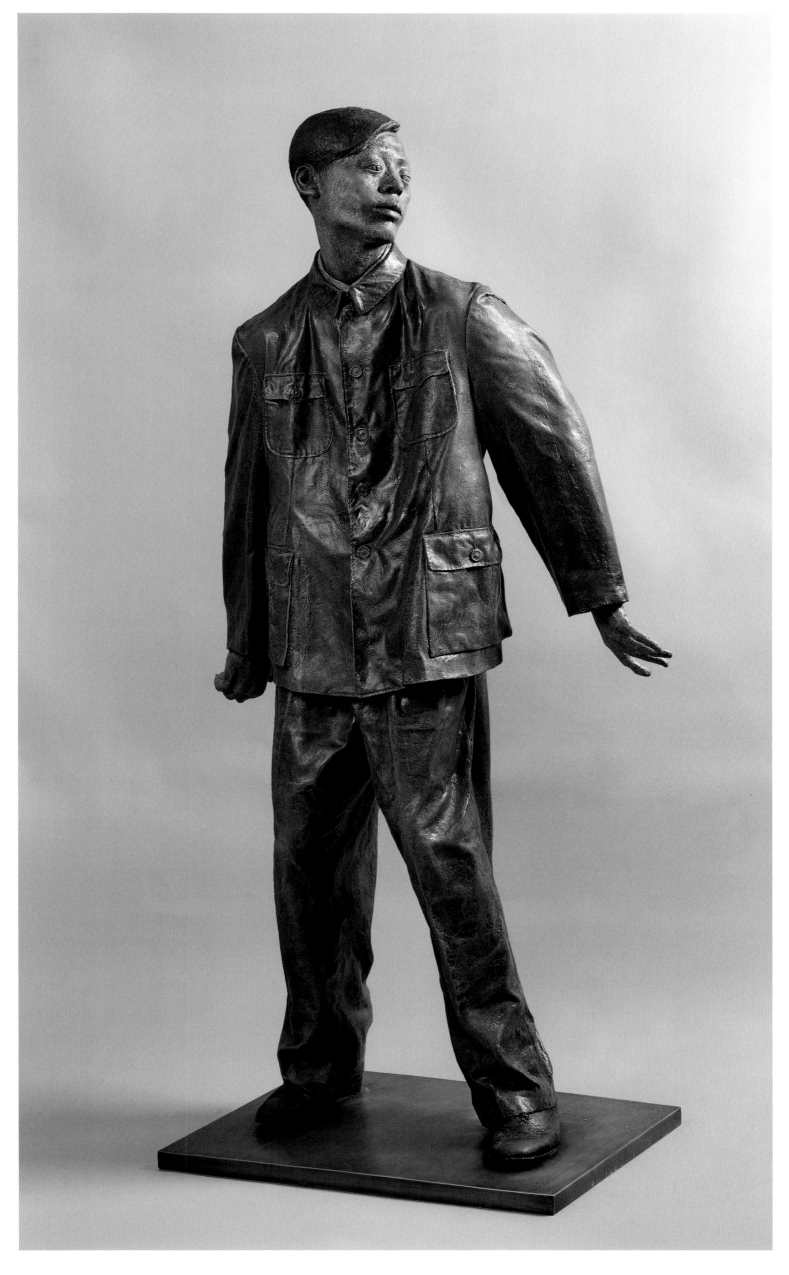

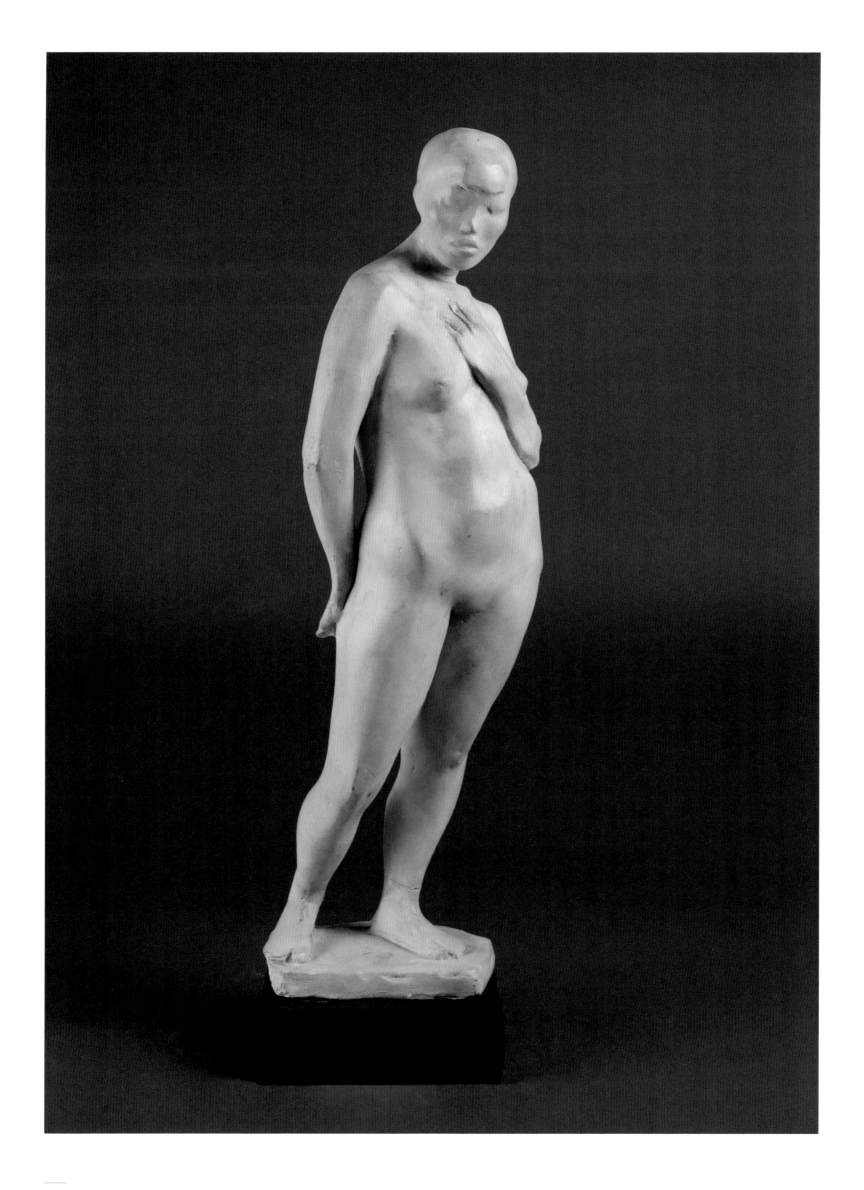

张东辉

女人体

1993 年
17cm × 14cm × 57cm
石膏

104

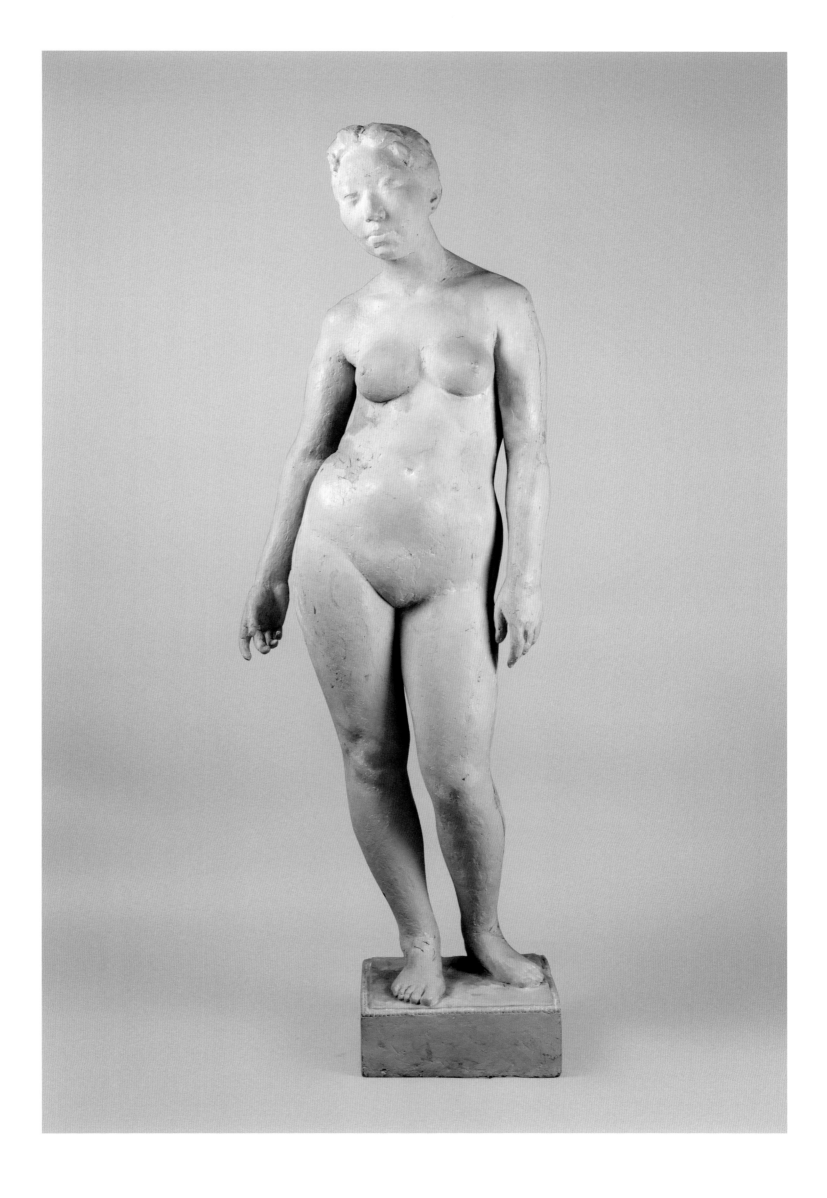

杨晓钟

成熟

1993年
56cm × 37cm × 160cm
石膏

瞿广慈

王府井

1994 年
40cm × 35cm × 118cm
50cm × 65cm × 116cm
50cm × 43cm × 106cm
玻璃钢着色

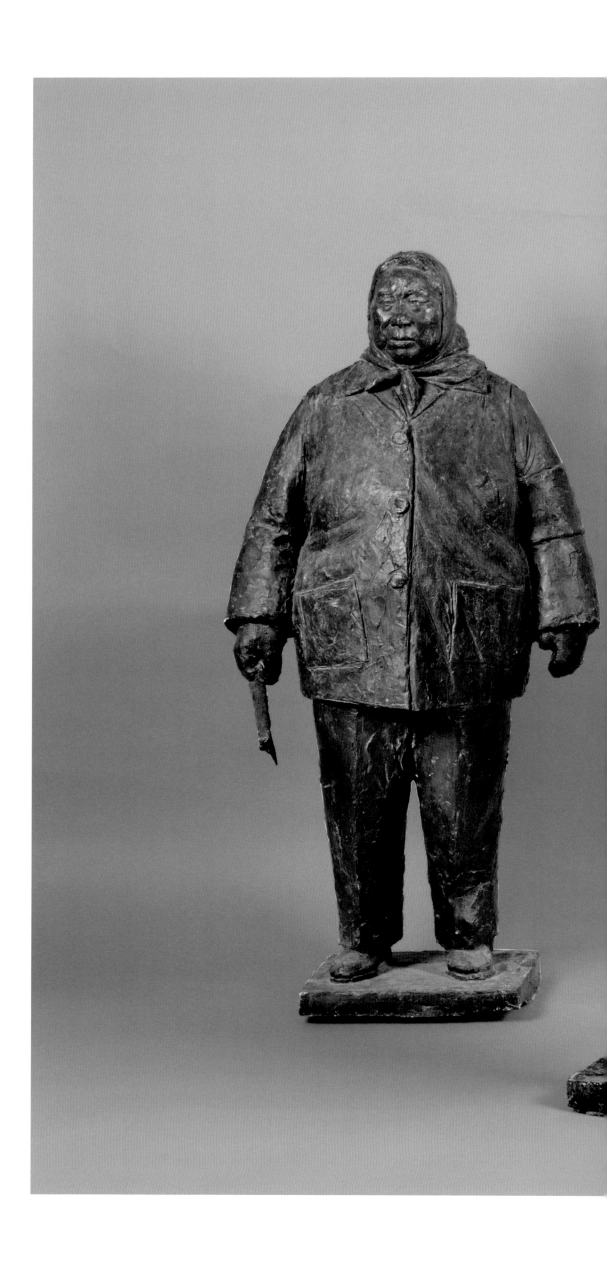

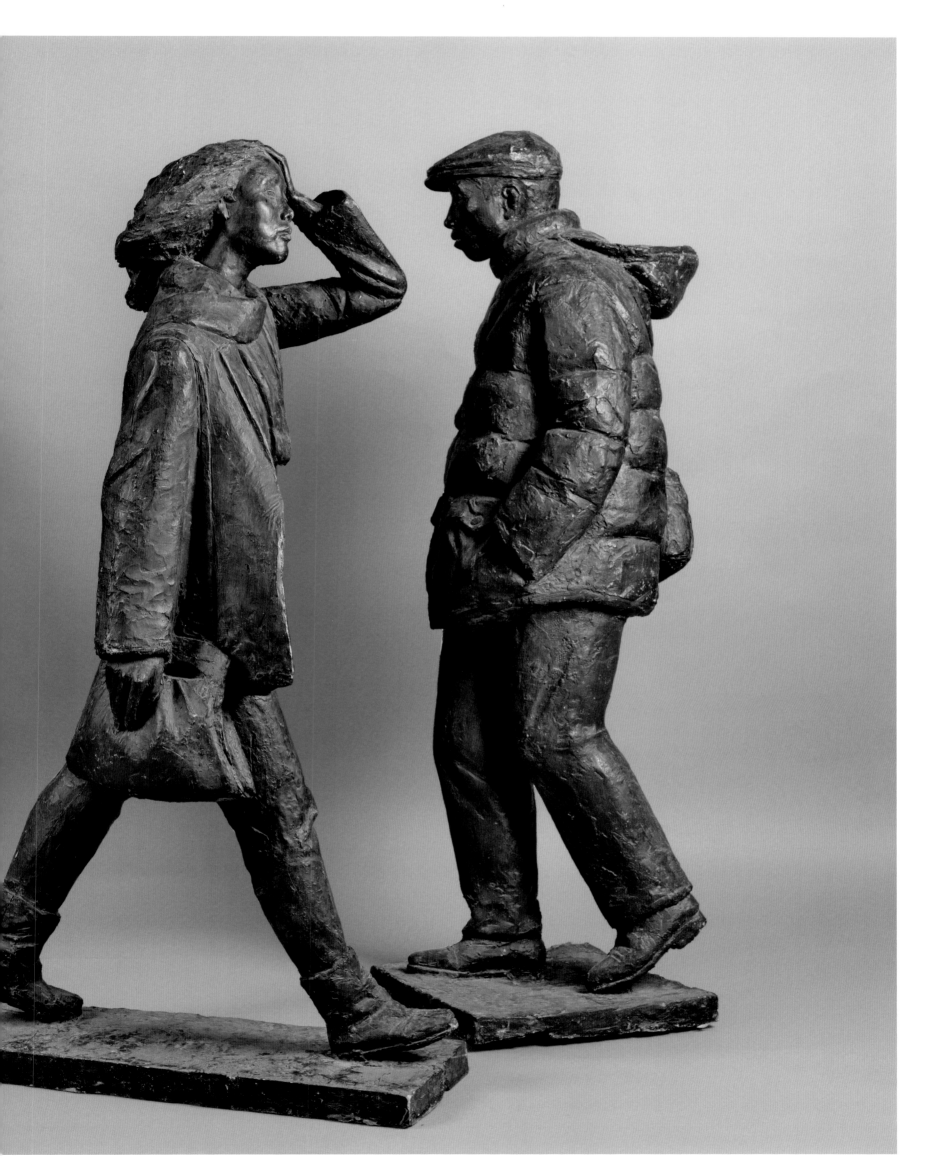

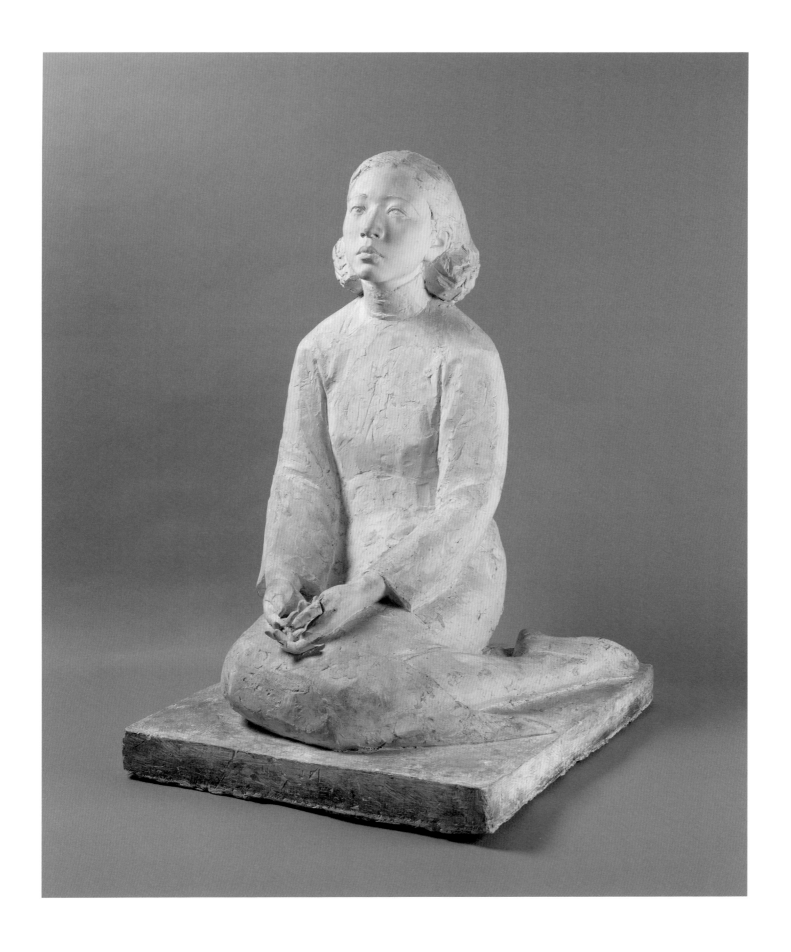

向京

蝴蝶儿飞

1995 年
65cm × 60cm × 98cm
石膏

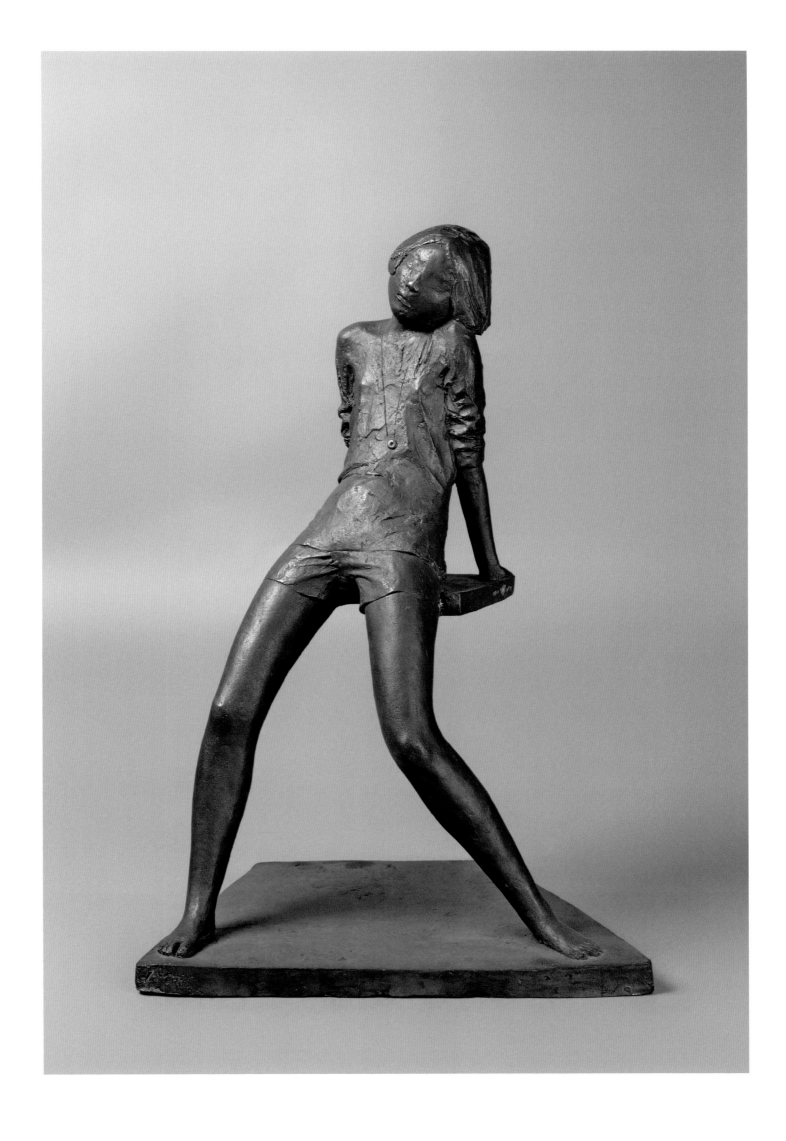

向京

护身符

1995 年
39cm × 29cm × 60cm
石膏、铜

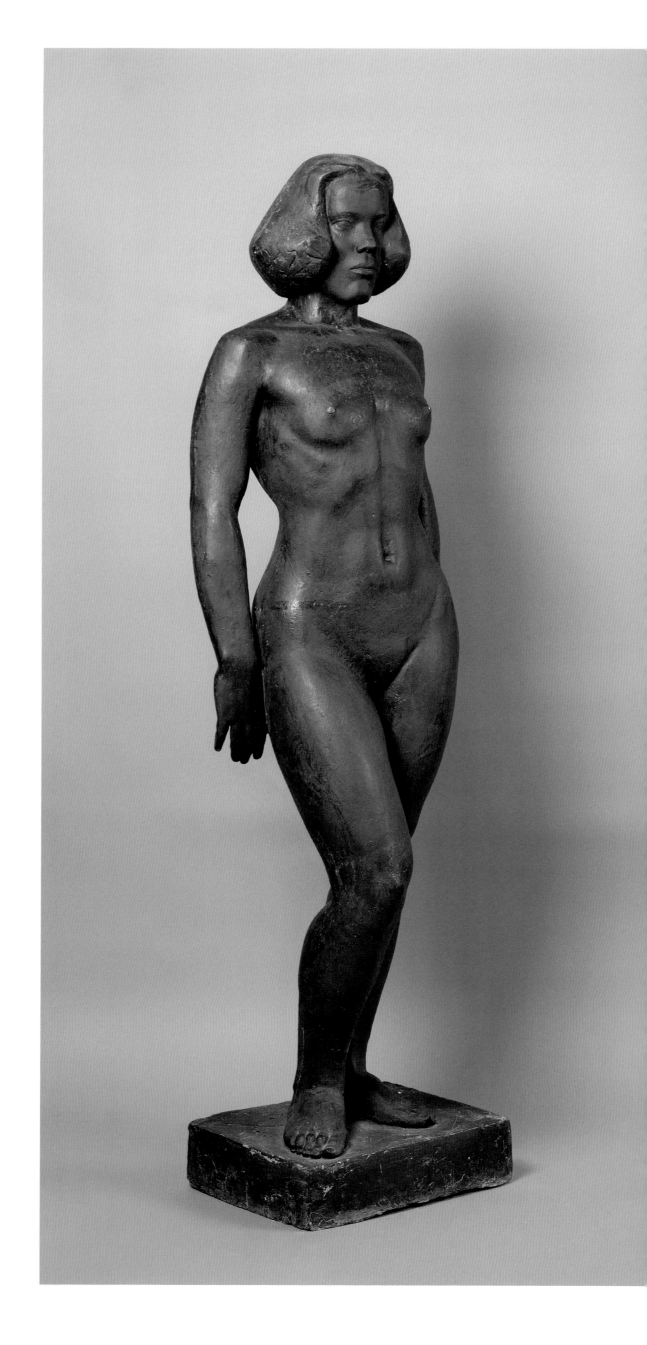

蔡志松

大人物——季风

1995年—1996年
48cm × 38cm × 169cm
树脂、仿青铜

蔡志松

大人物——夏日

1995年—1996年
74cm × 45cm × 178cm
树脂、仿青铜

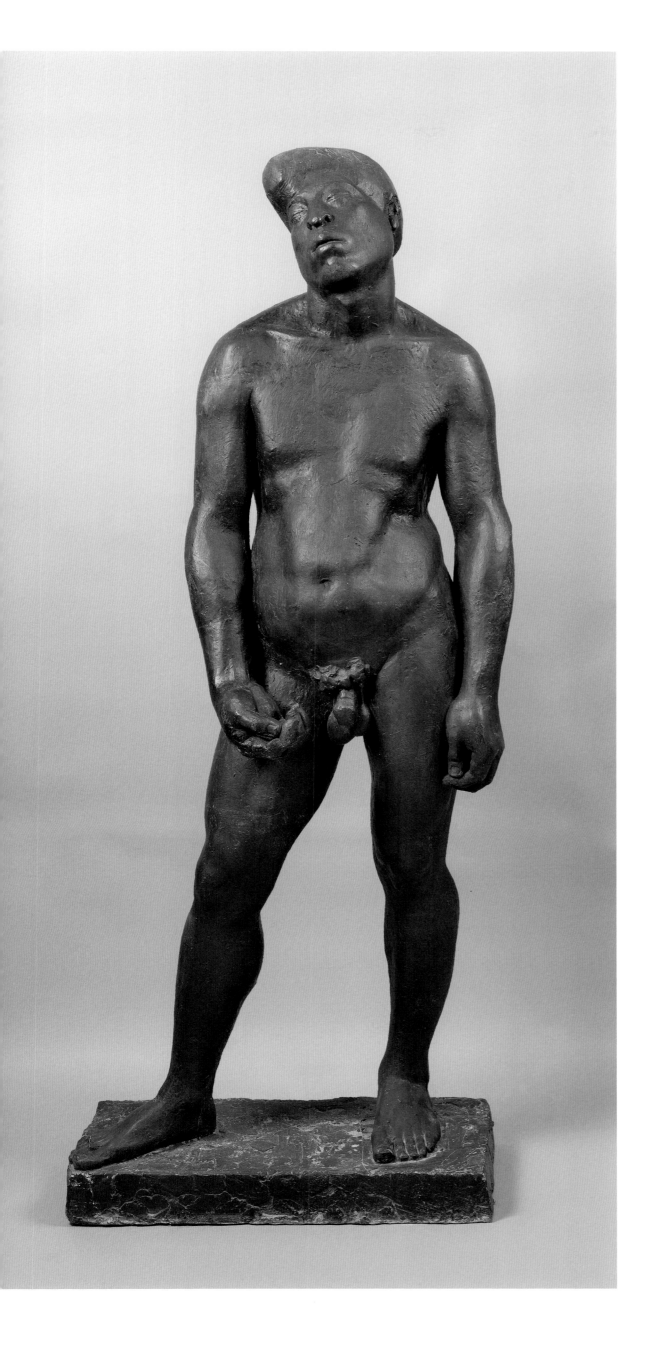

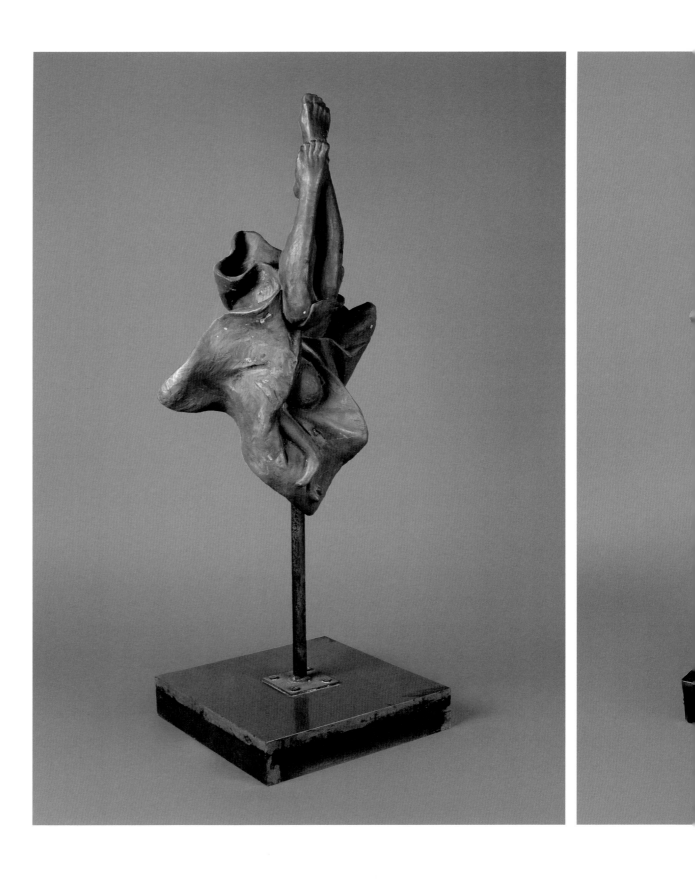

严威

失重

1996年
32cm × 20cm × 88cm
38cm × 20cm × 74cm
40cm × 22cm × 64cm
铜

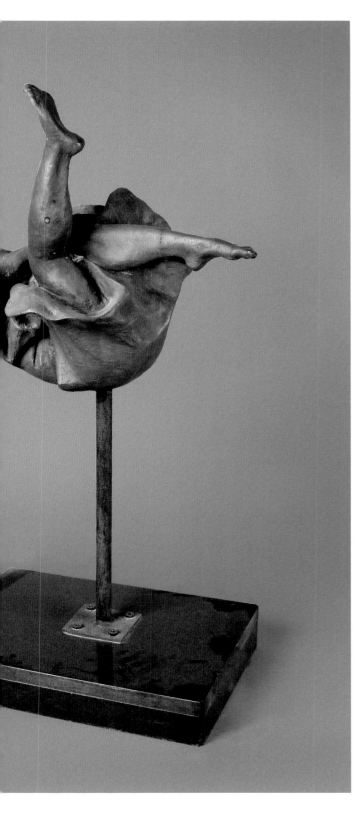
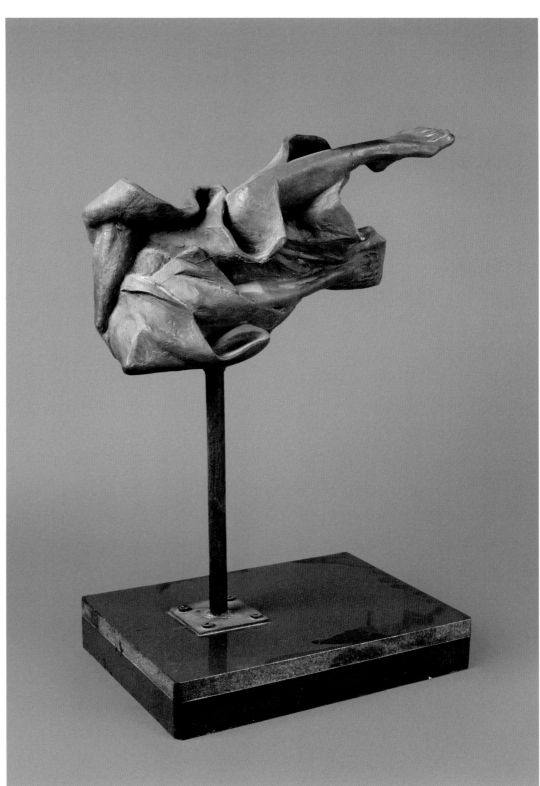

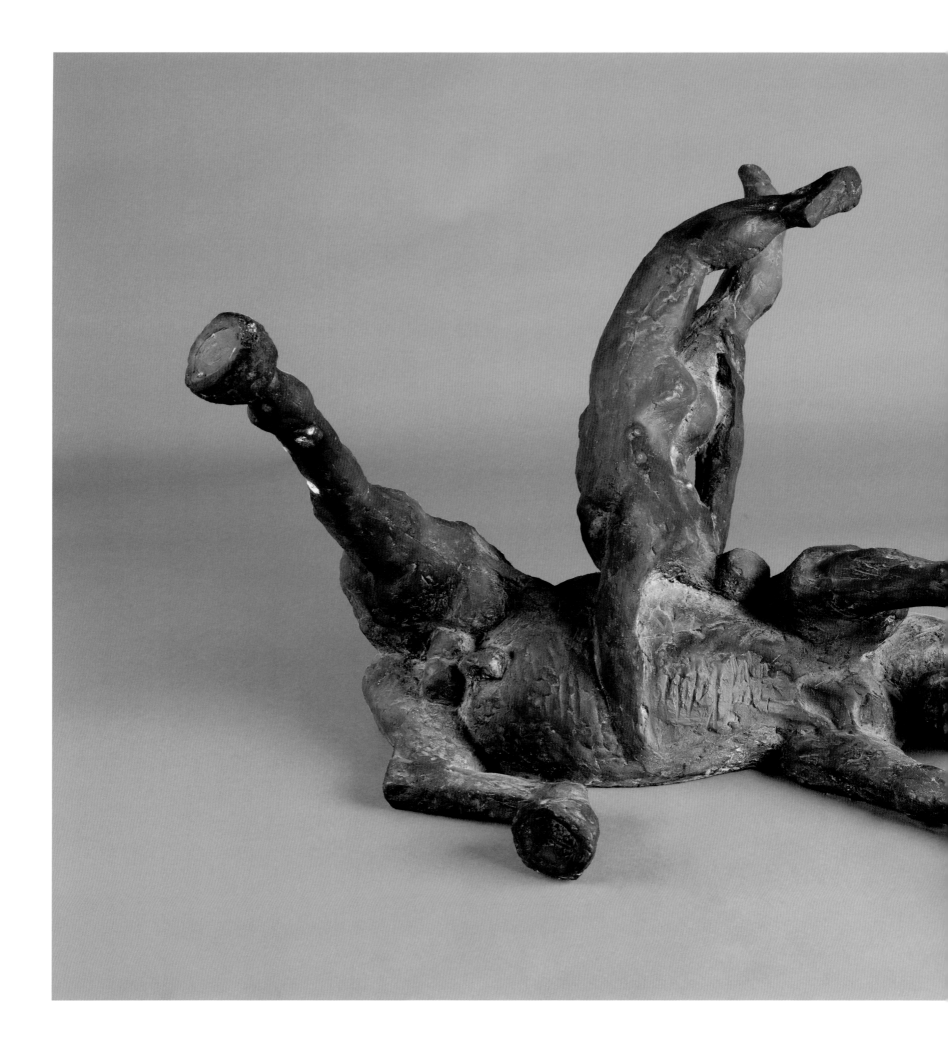

琴嘎

悸动的性灵

1997 年
68cm × 46cm × 45cm
60cm × 50cm × 40cm
55cm × 23cm × 46cm
铜

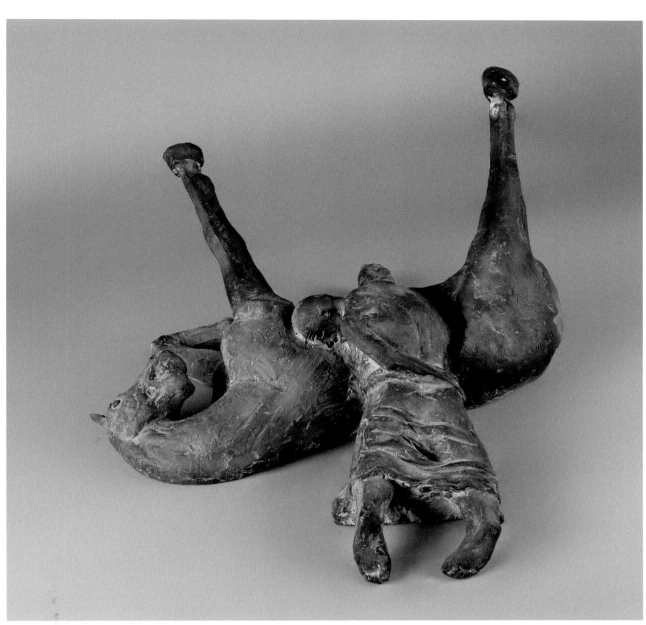

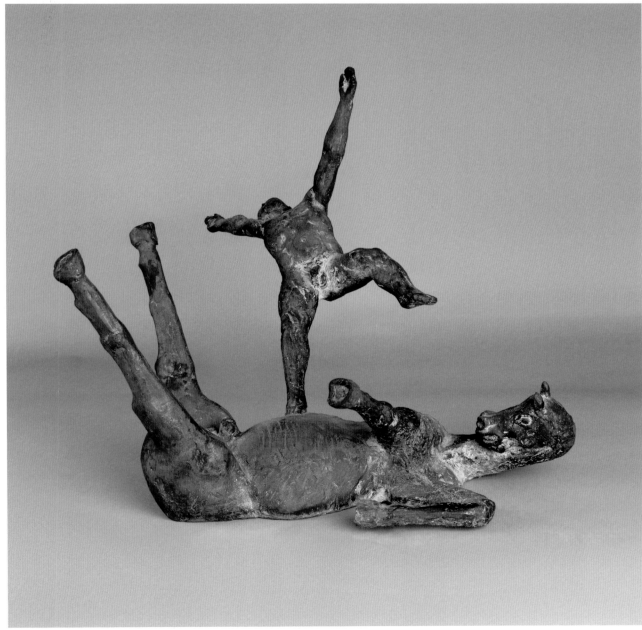

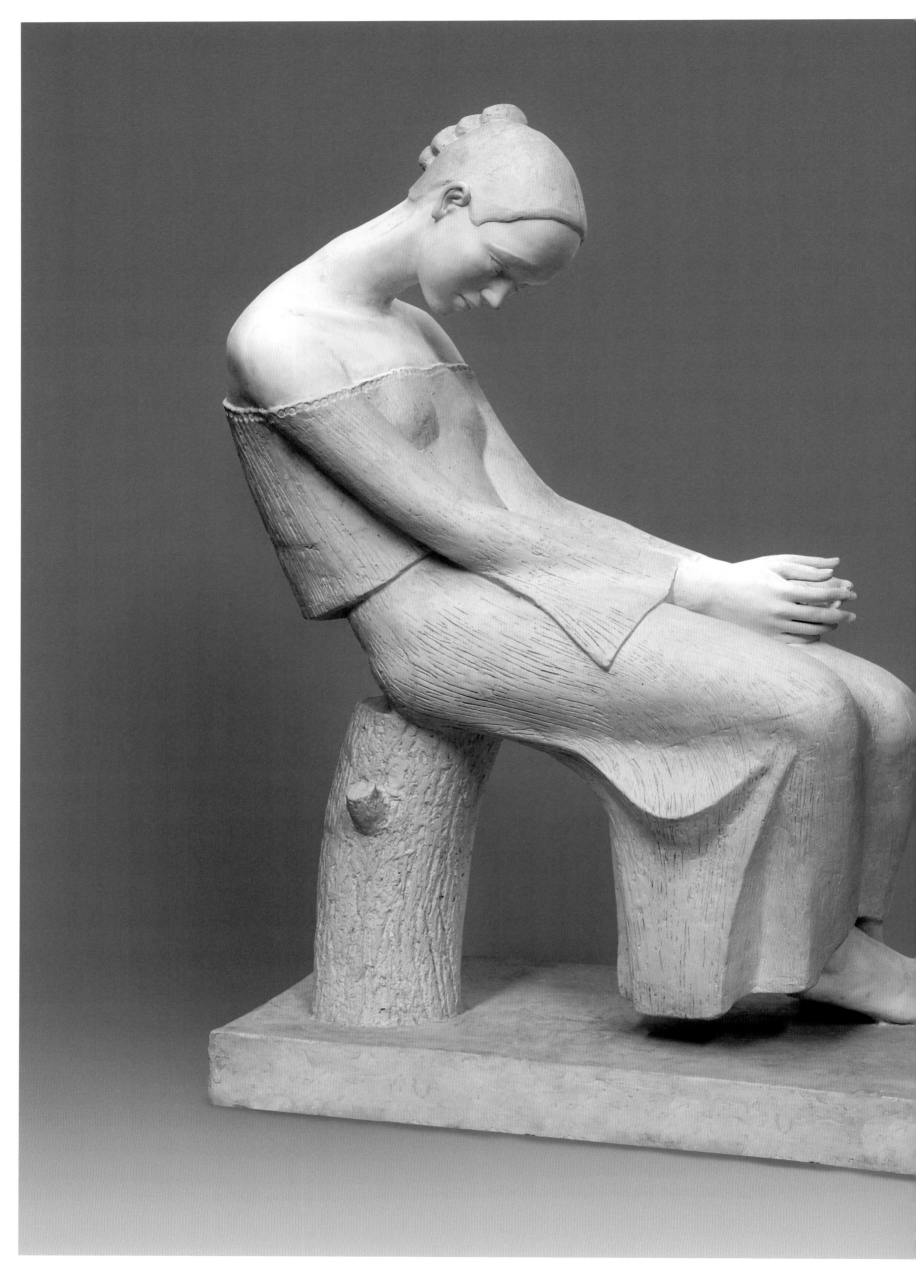

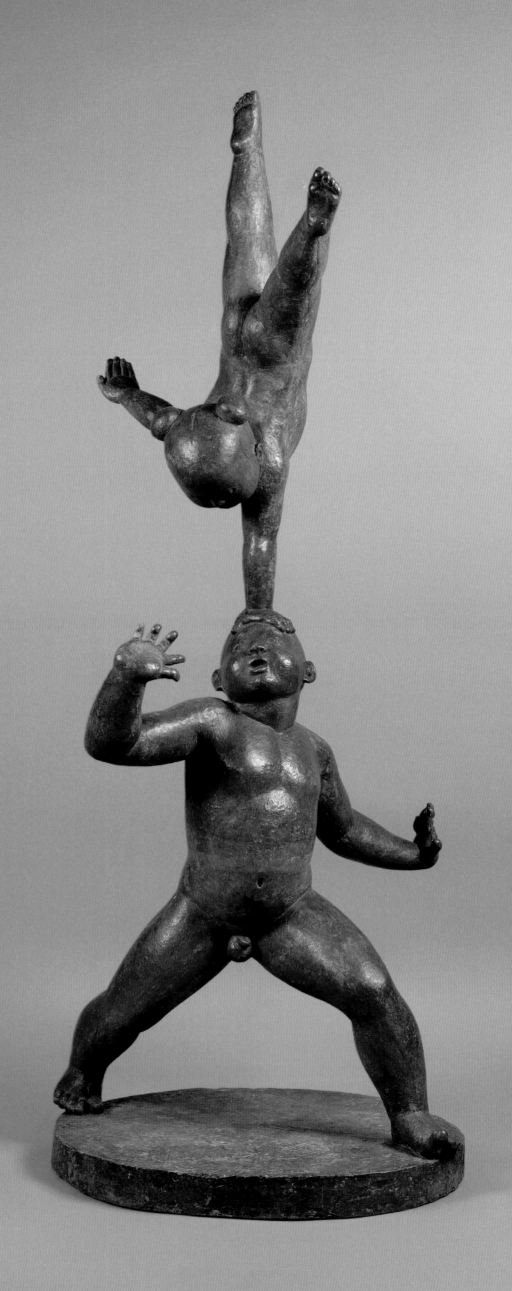

王伟

衡

1994年
65cm×58cm×158cm
玻璃钢着色

王芃

醉酒

1998年
78cm×35cm×50cm
铜

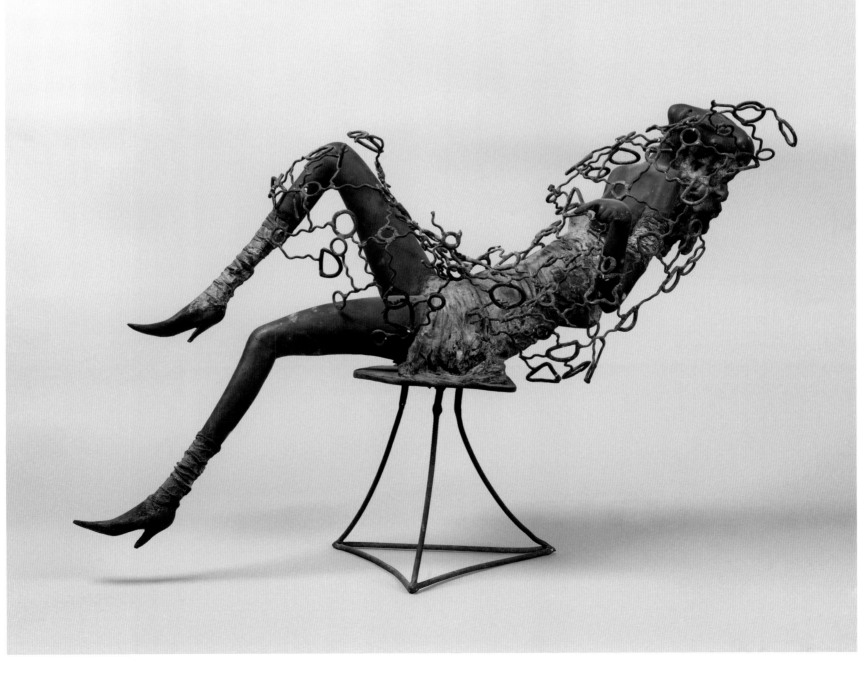

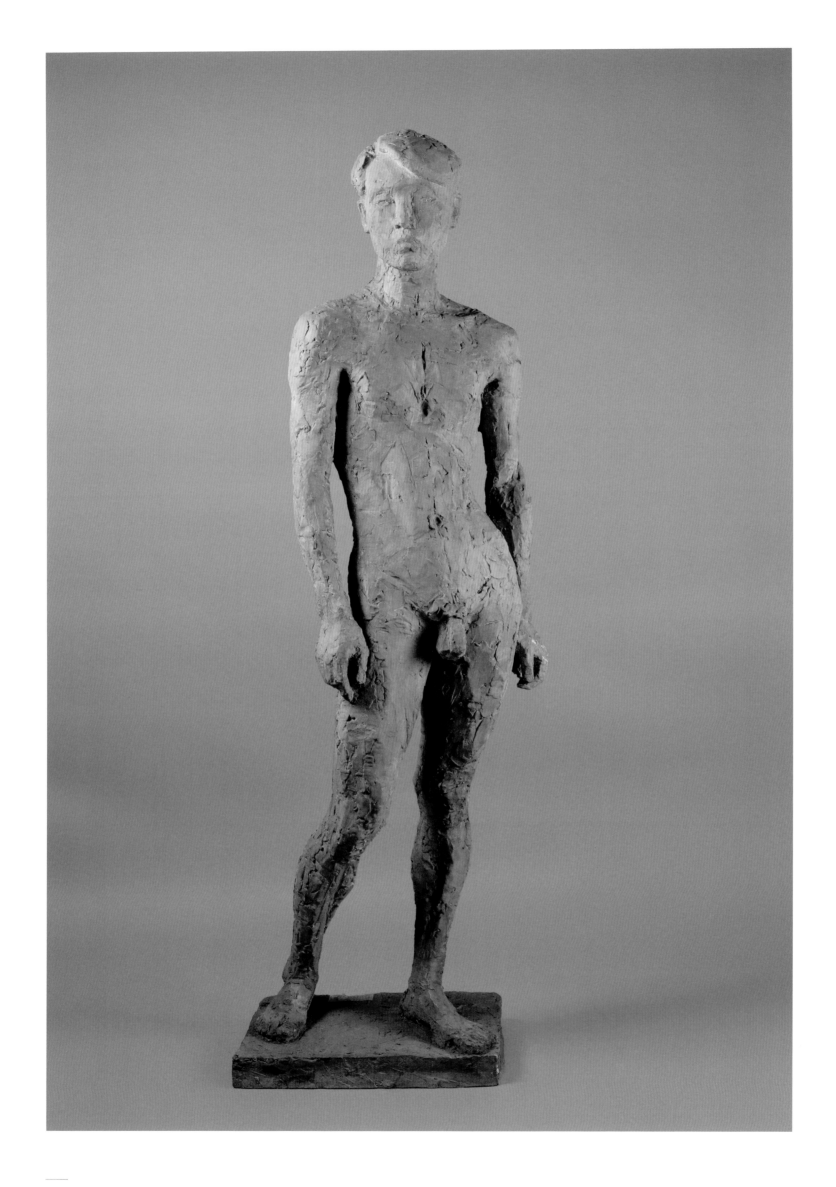

陈志勇

站立的人体

1999 年
42cm × 28cm × 170cm
石膏

仲松

作品系列之二

1999 年
50cm × 50cm × 195cm
木、麻绳

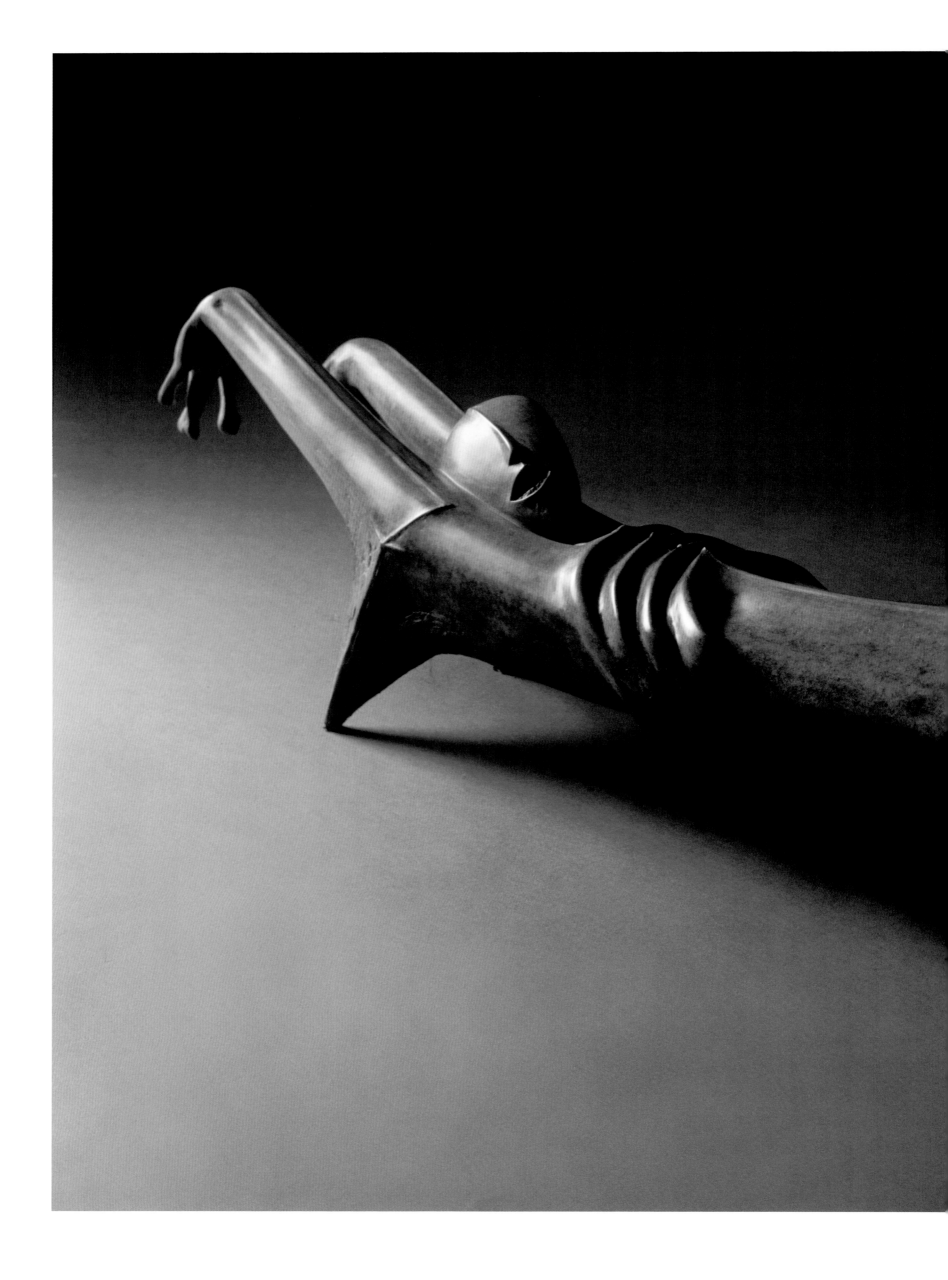

段海康

梦魇

1998年
175cm × 60cm × 62cm
铜

二〇〇〇年至今

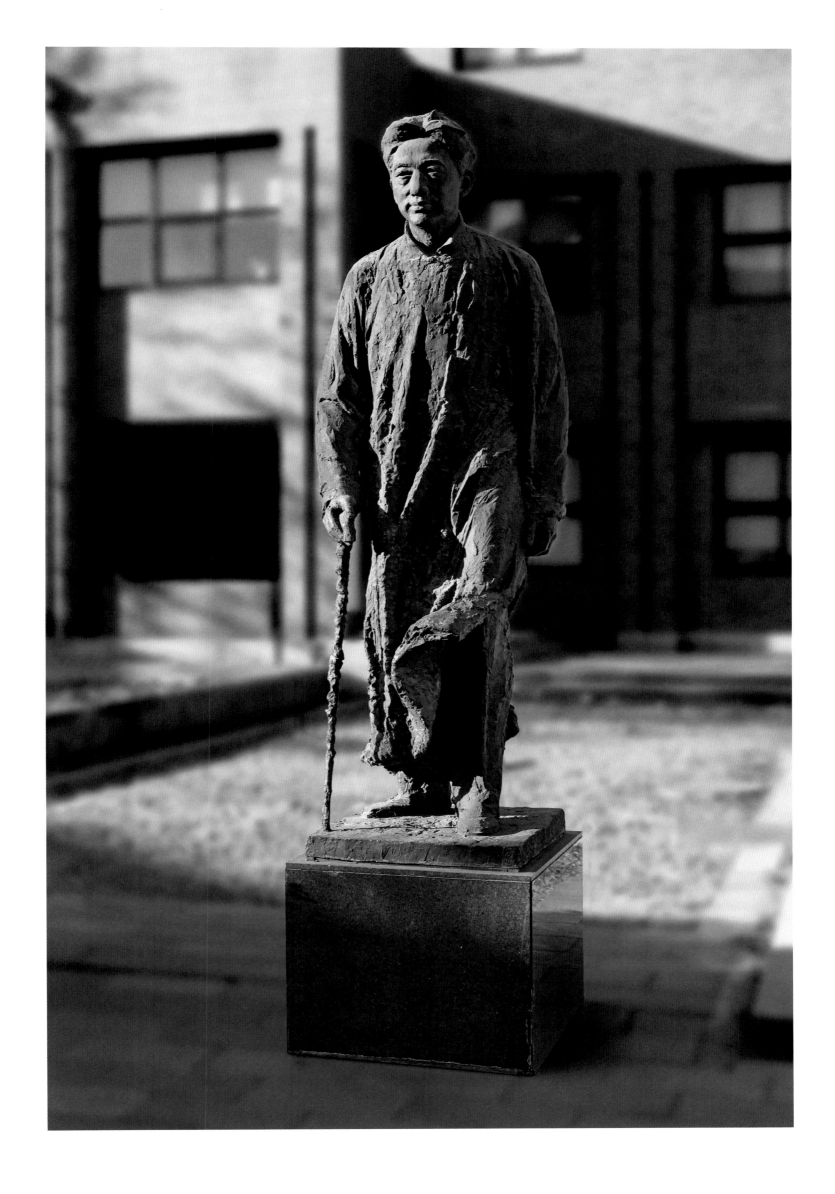

钱绍武

徐悲鸿像

2004年
90cm × 75cm × 225cm
铜

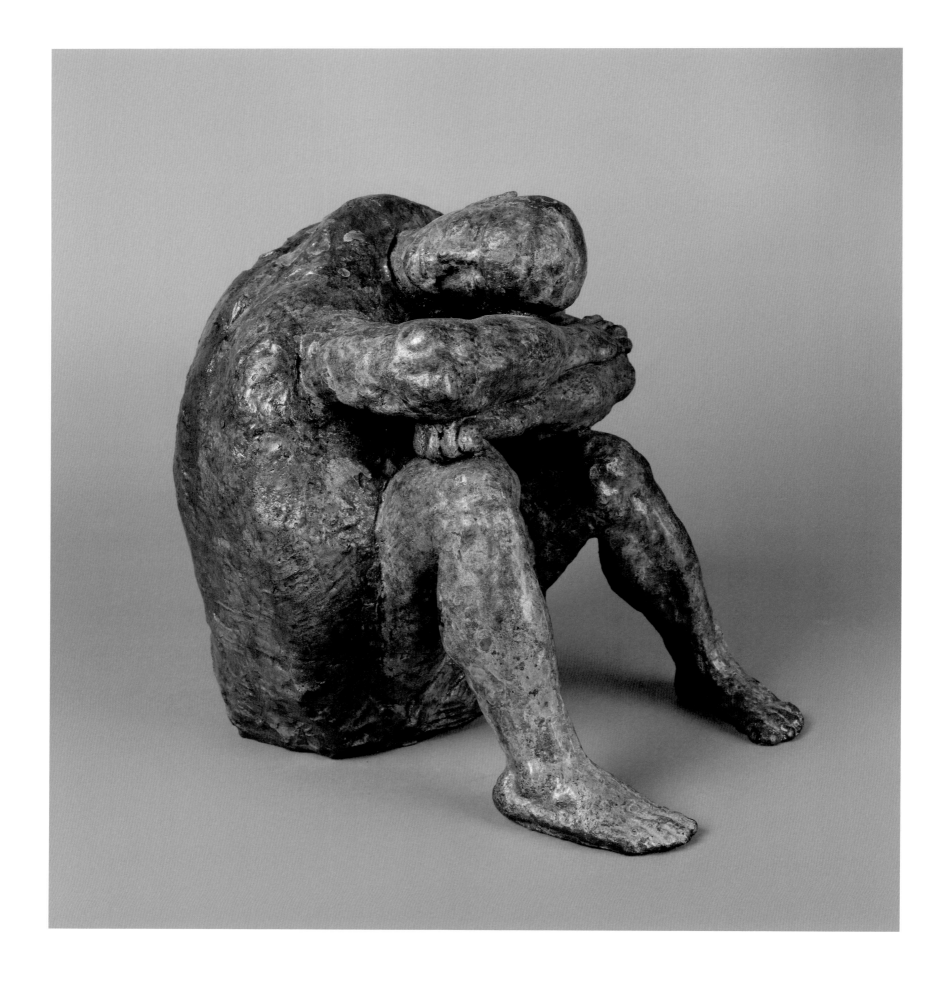

萧立　　　　　　田世信

嬗变——转换之夜　　花桥——人生本是一场热闹戏之一

2004年　　　　　　2004年
23cm×25cm×25cm　　565cm×210cm×270cm
铜　　　　　　　　铜、木

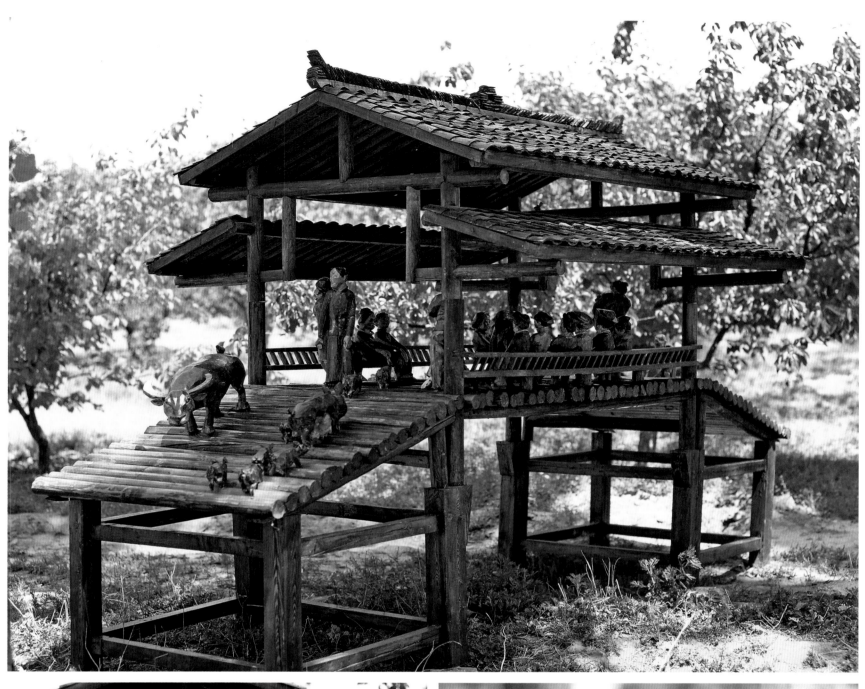

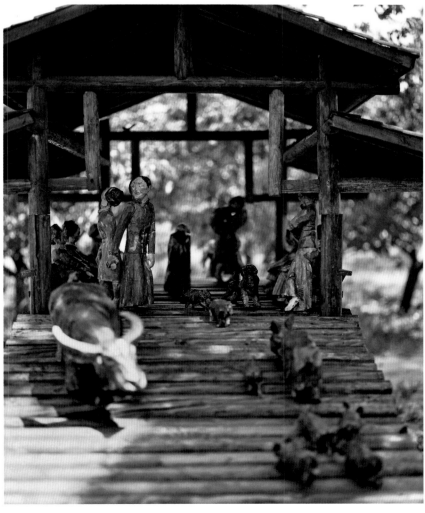

文楼

竹

2001年
315cm × 240cm × 240cm
金属焊接、不锈钢

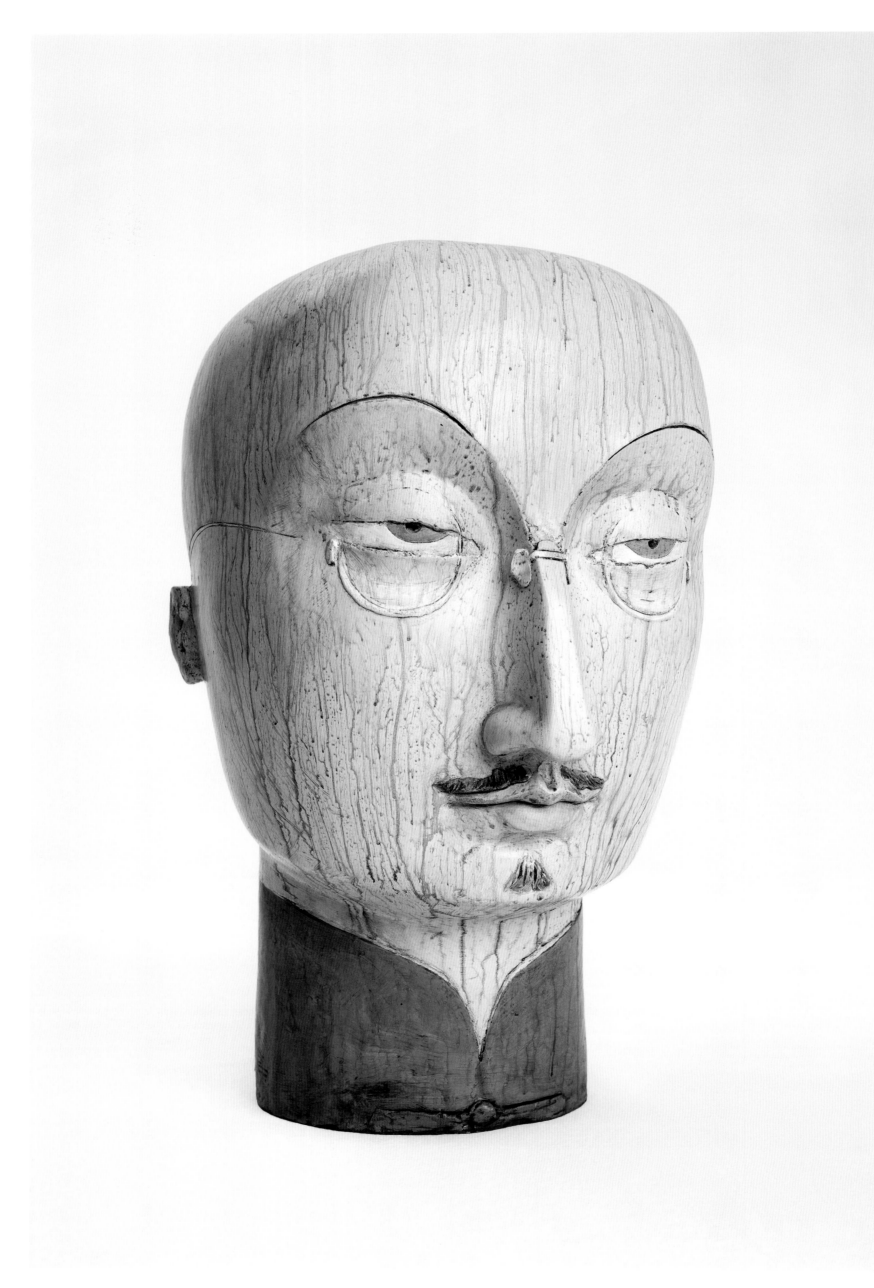

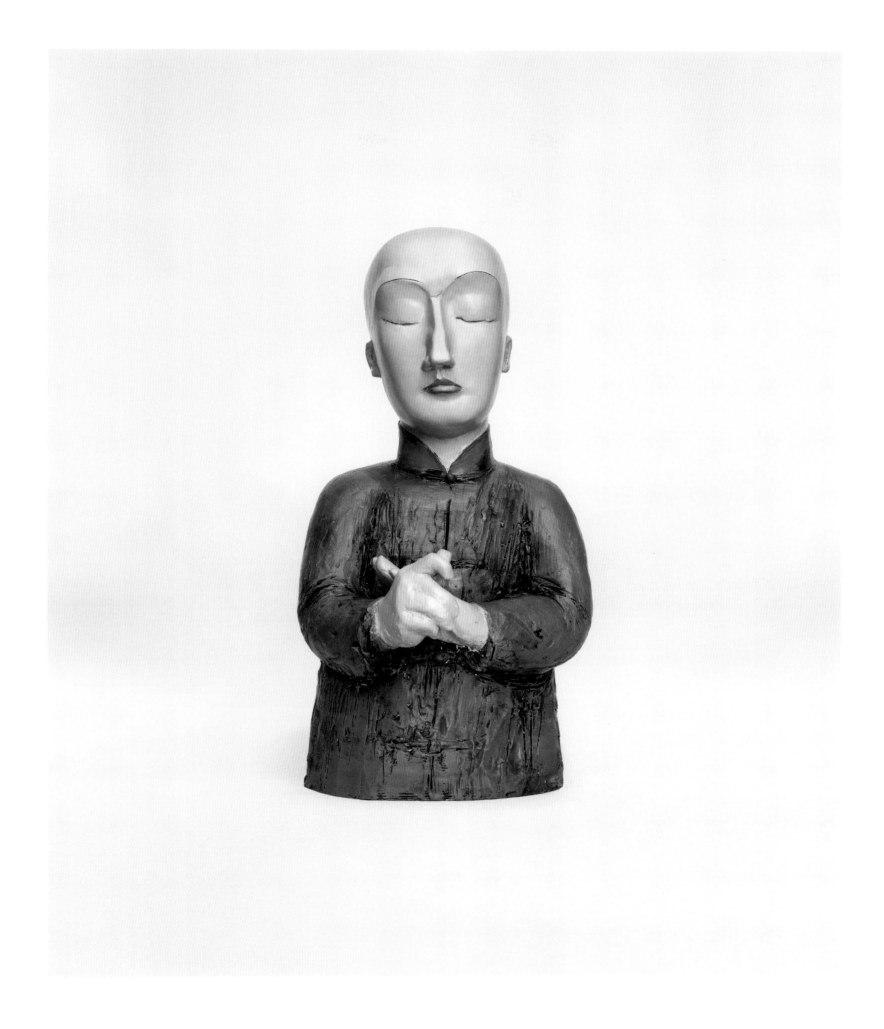

王少军
慧

2007年
33cm×30cm×57cm
铜着色

王少军
道

2007年
30cm×30cm×63cm
铜着色

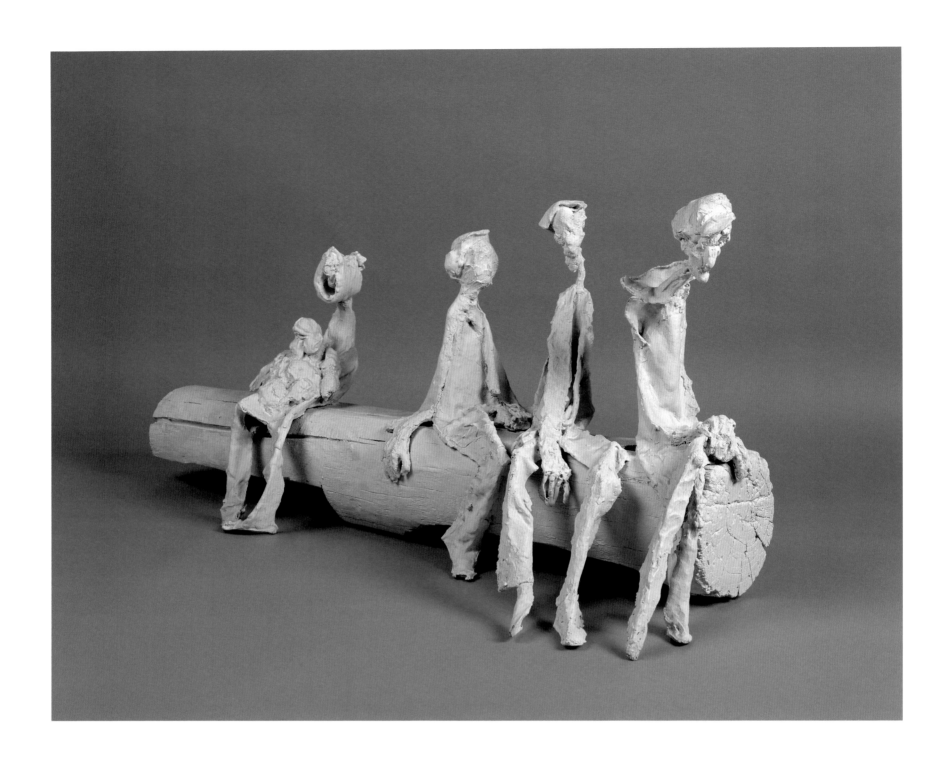

孙家钵

古镇桥头

2011 年
92cm × 35.9cm × 42.6cm
石膏

孙家钵

鲁迅

2012 年
30.3cm × 17.8cm × 74.7cm
石膏

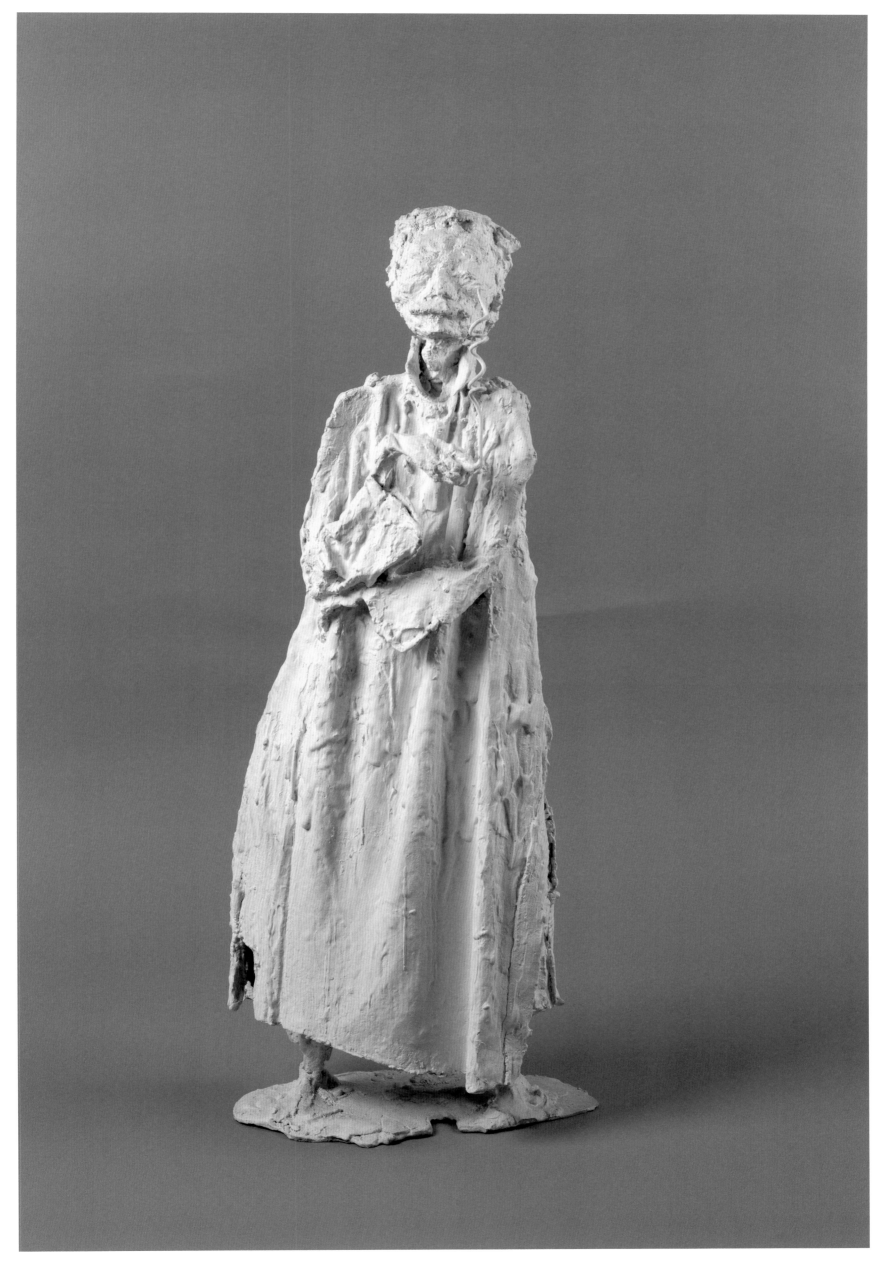

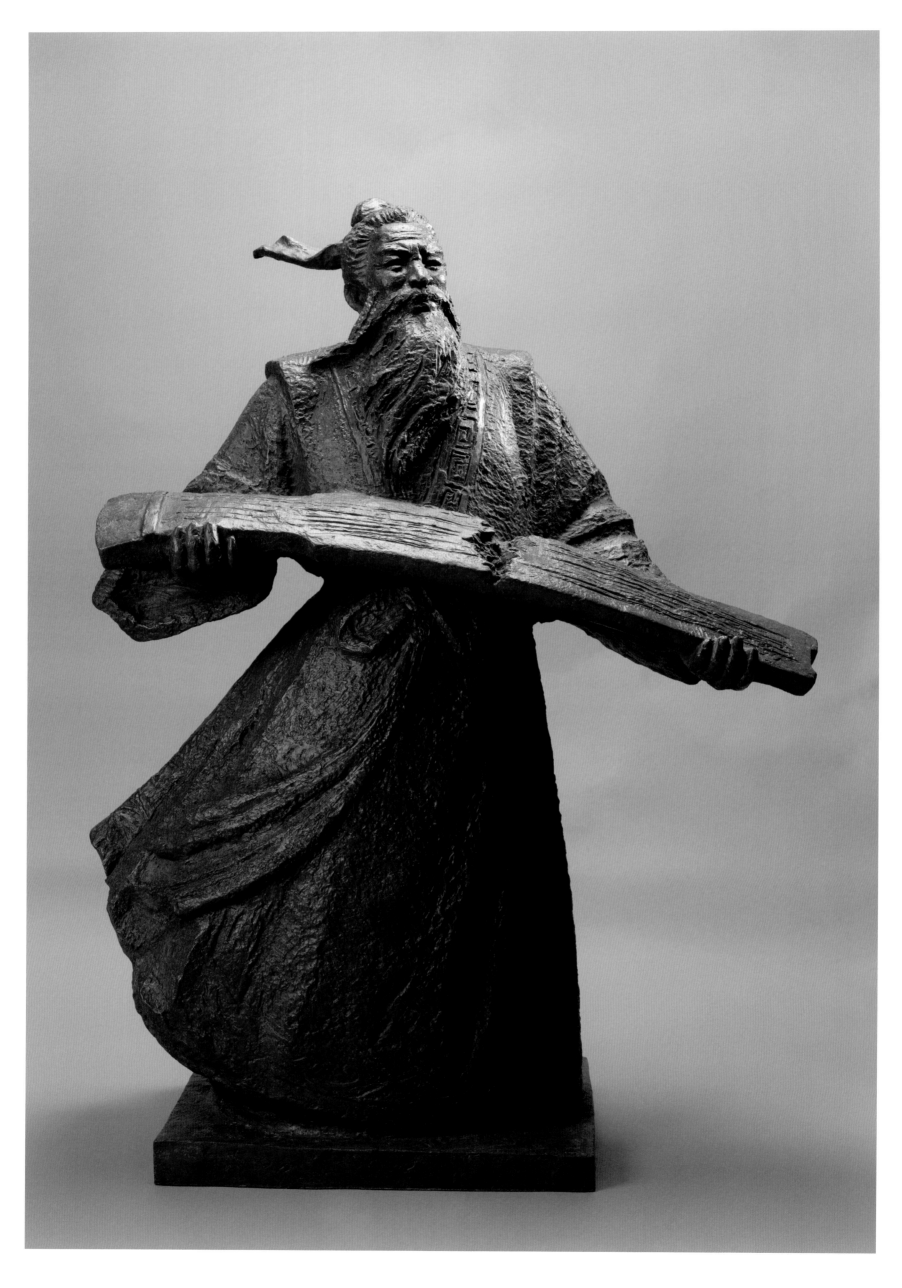

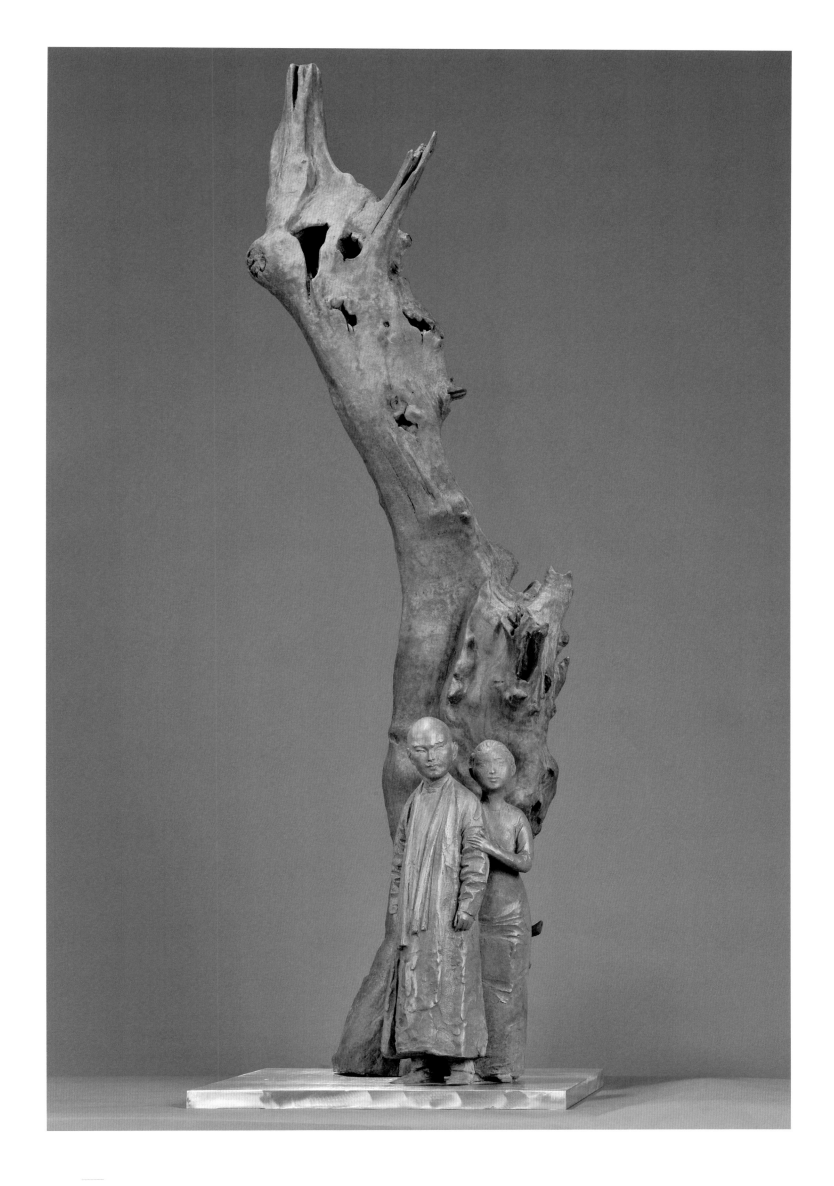

张润垲

伯牙

2016年
83cm×45cm×113cm
铜

吕品昌

中国写意 No.36——早春

2013年
30cm×30cm×100cm
铜

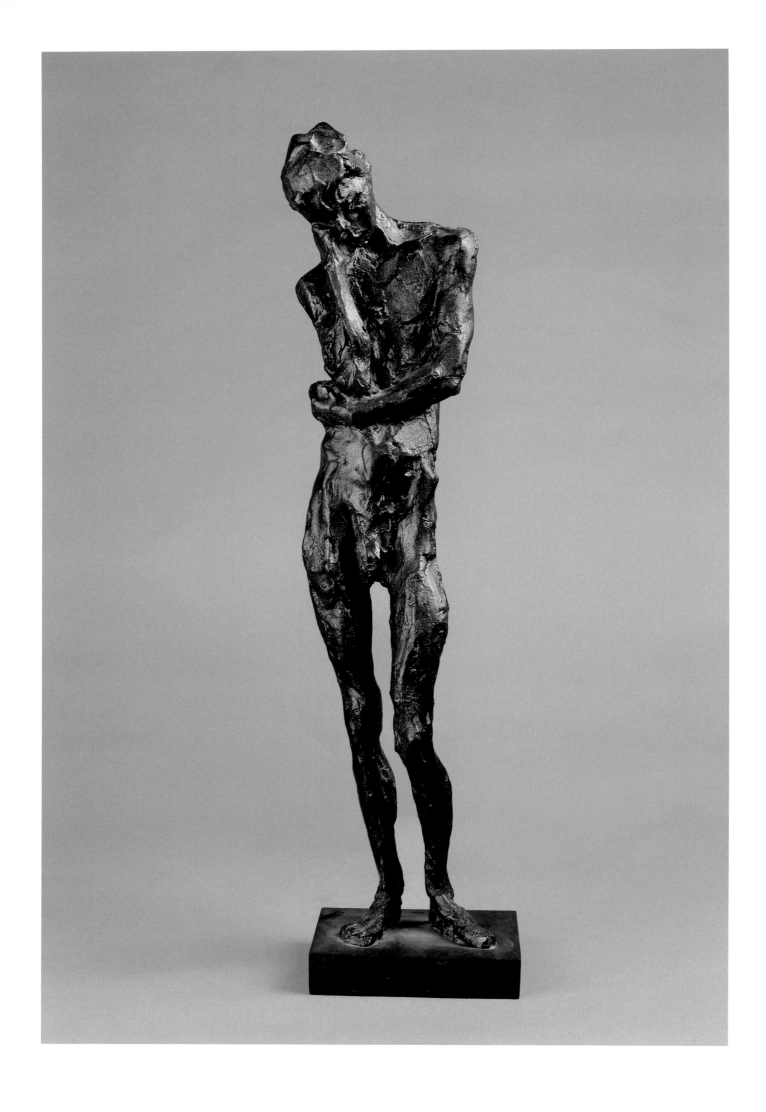

许庾岭 于凡

男人体 / 思 **银鬃马与水兵**

2007 年 2008 年
12cm × 10cm × 50cm 250cm × 76cm × 242cm
铜 玻璃钢着色

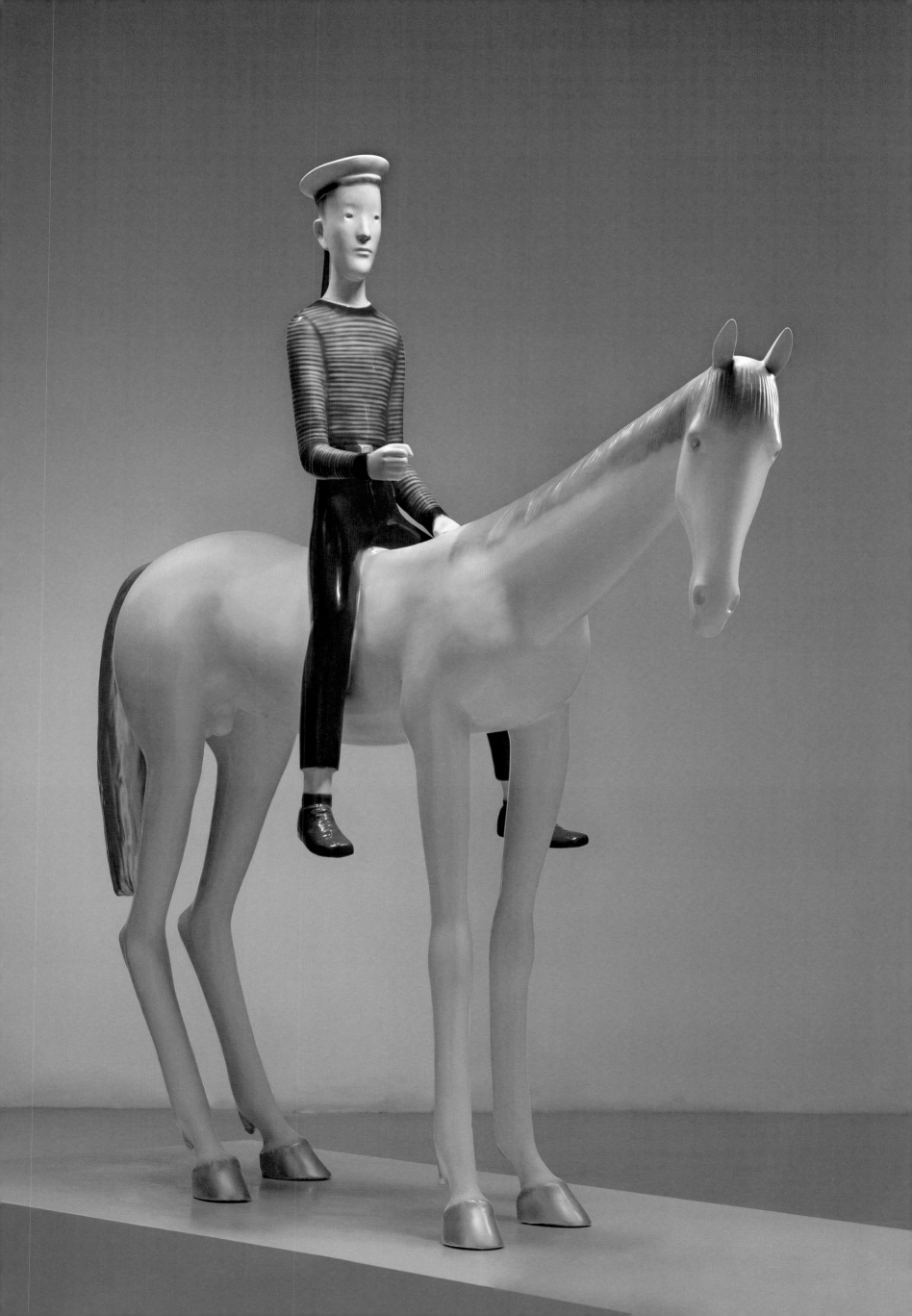

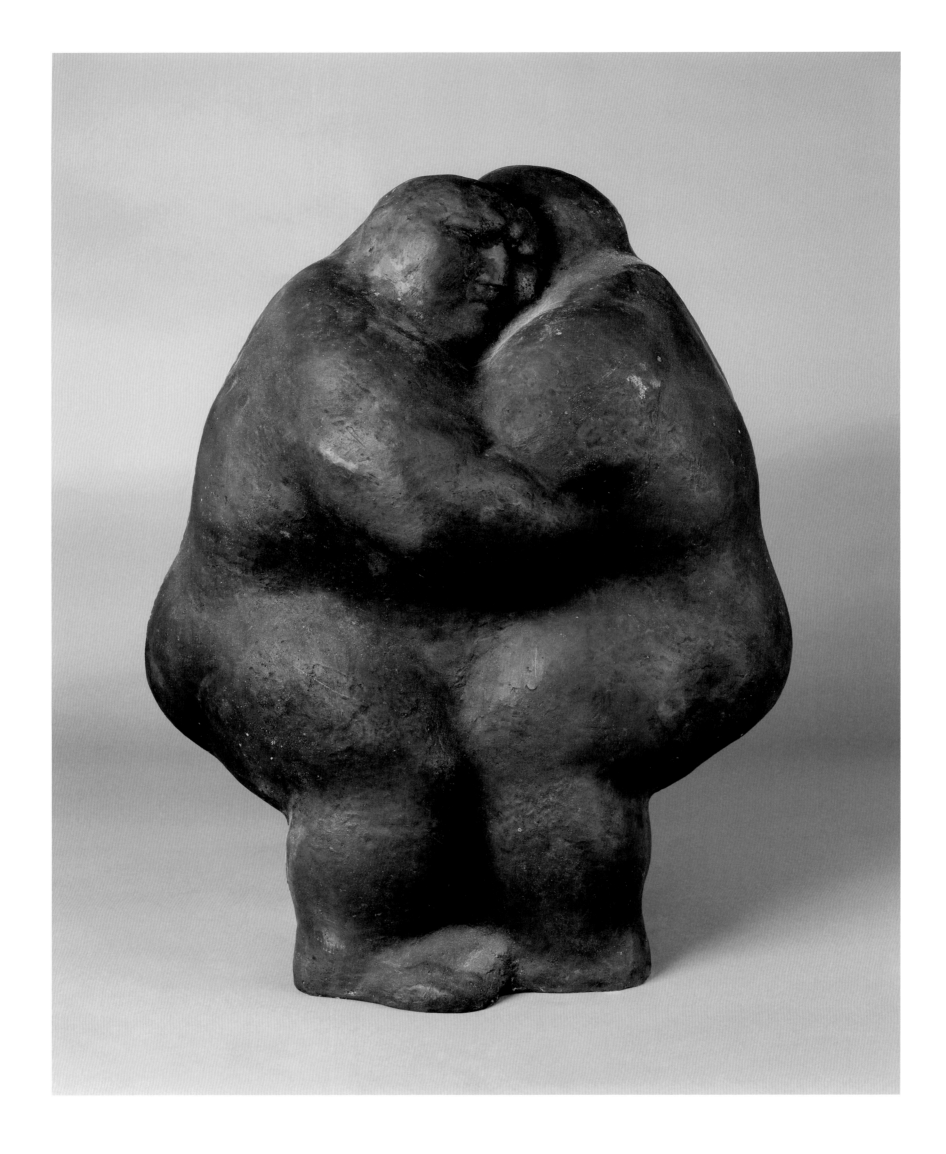

申红飙

摔跤

1998 年 /2006 年重做

40cm × 40cm × 53cm

铜

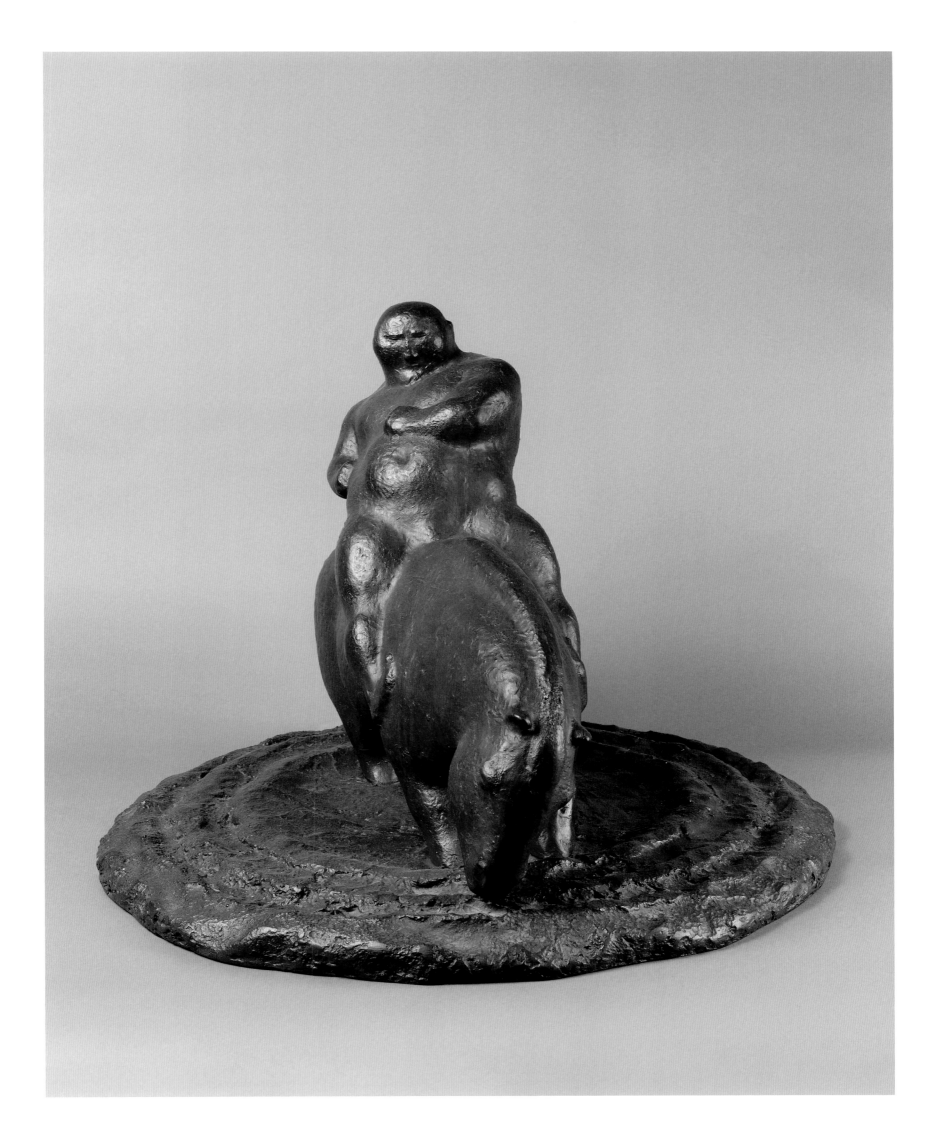

申红飙

人与马

2006 年
68cm × 68cm × 48cm
铜

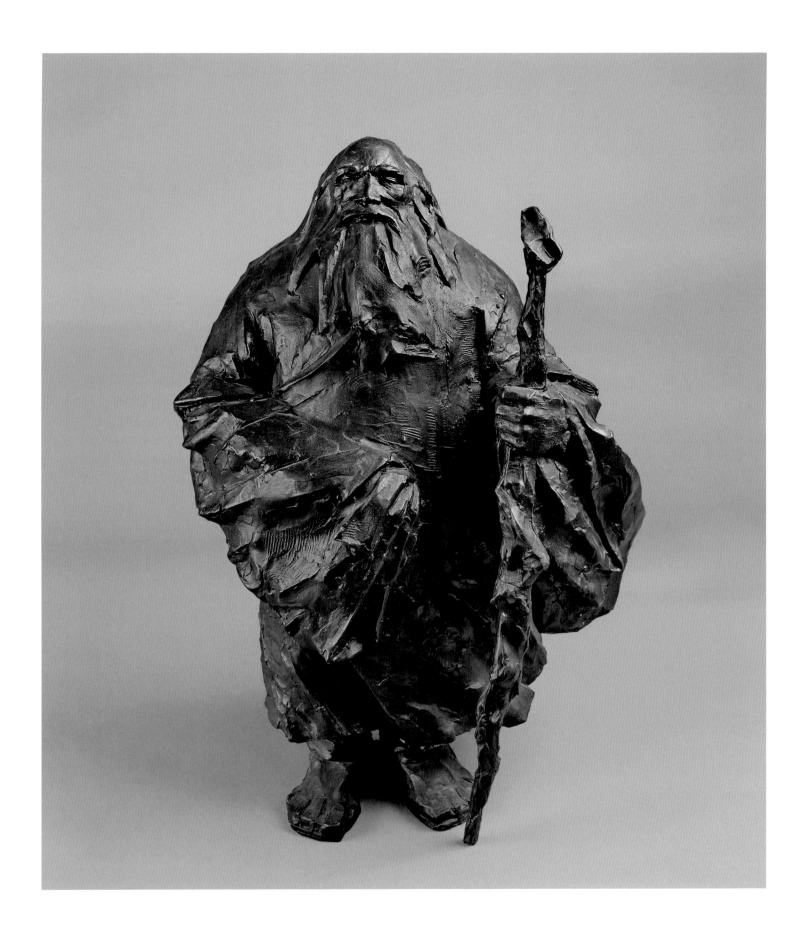

张宇彤

老子

2012 年
30cm × 20cm × 50cm
玻璃钢

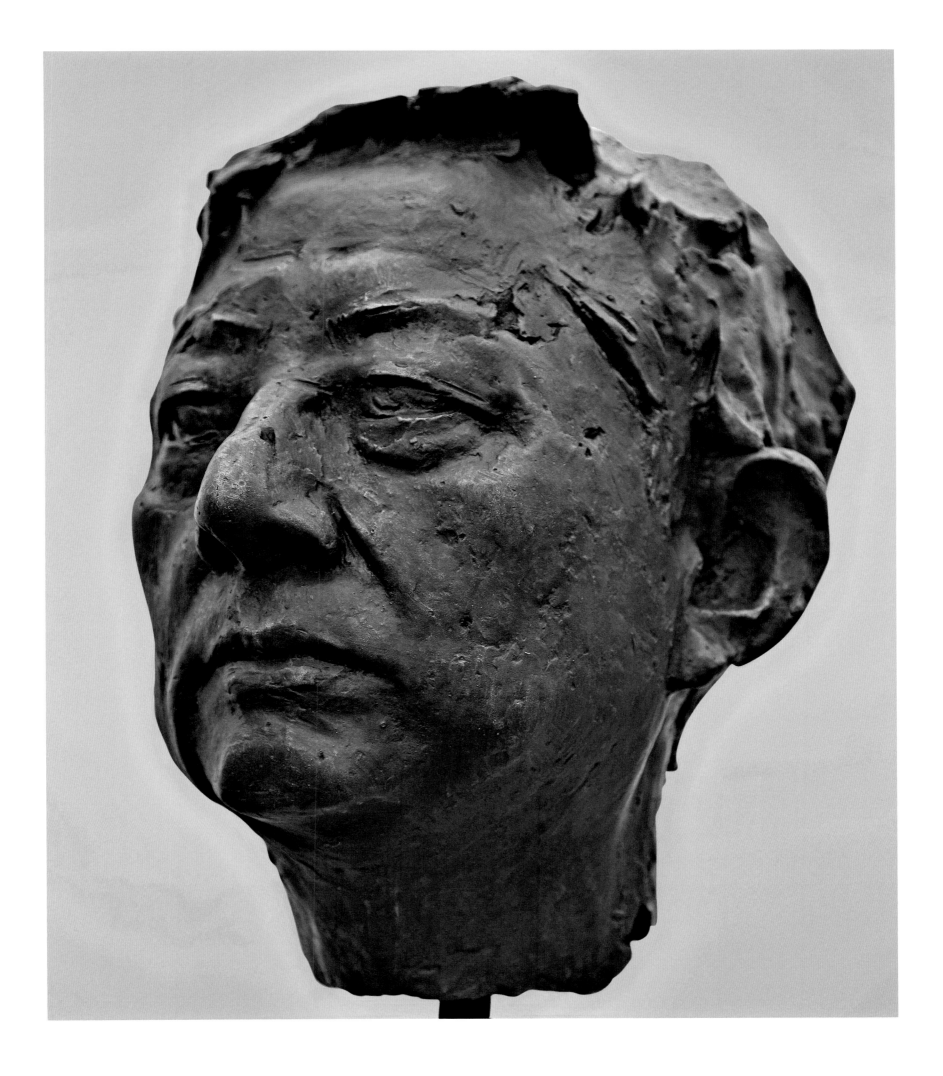

李象群

吴长江

2007年
28cm × 28cm × 54cm
铜

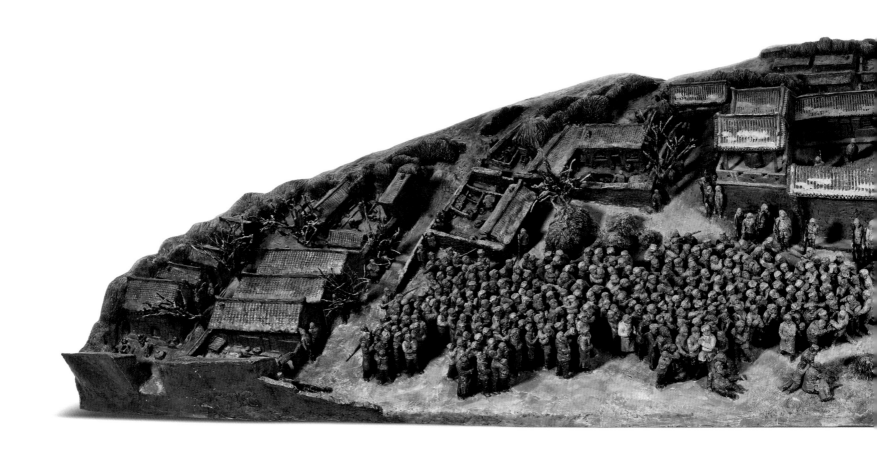

李占洋
刘胡兰

2008 年
500cm × 70cm × 125cm
玻璃钢

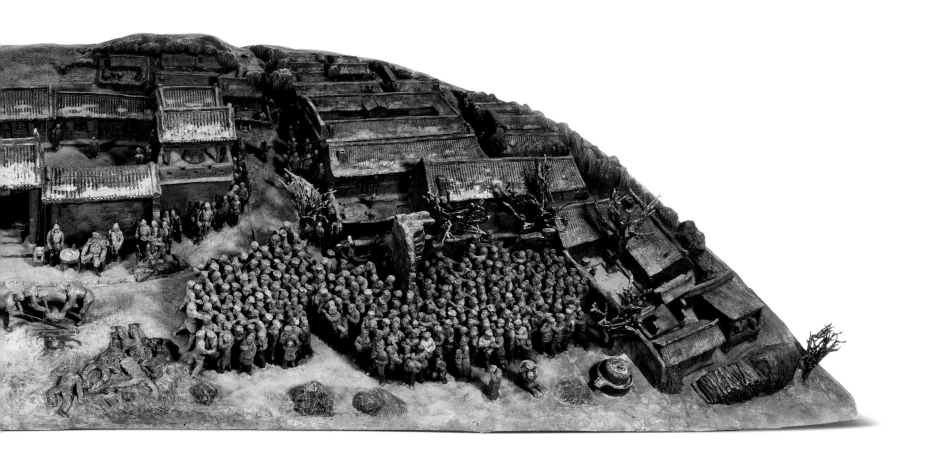

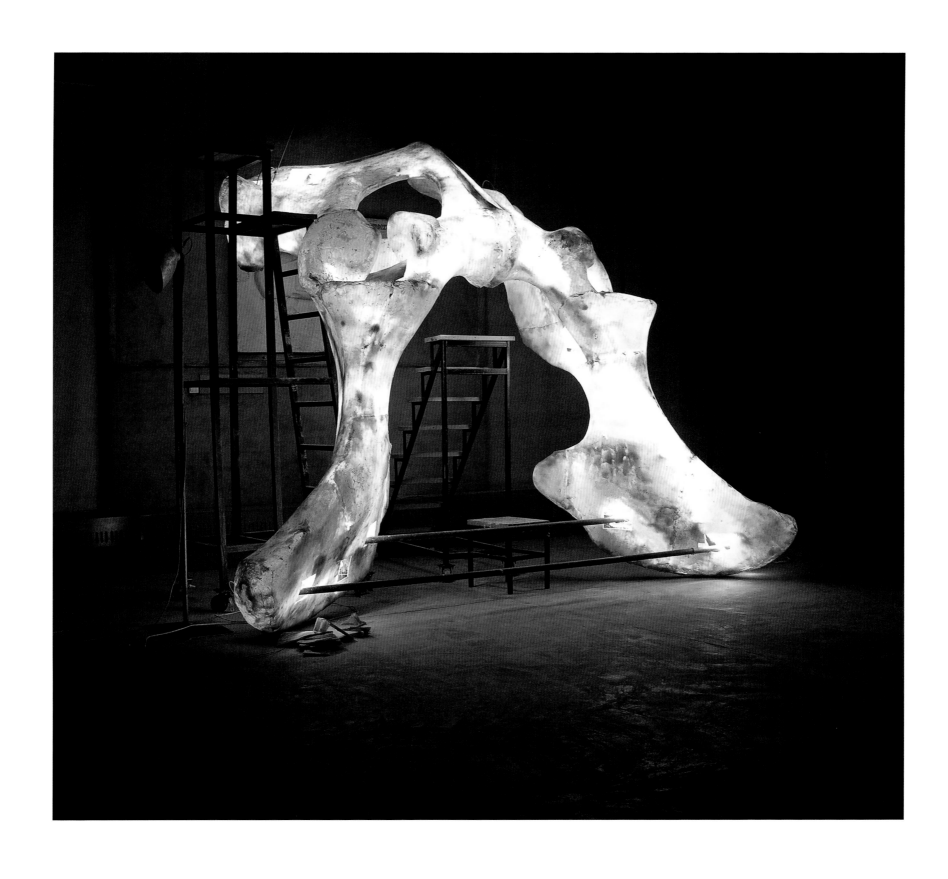

段海康

骨头系列之二

2010年
200cm × 100cm × 300cm
灯光透明树脂

孙璐

鳍

2009年
50cm × 23cm × 83cm
金属

146

杨淑卿

生命树

2001年
45cm × 38cm × 107cm
不锈钢
2018年杨淑卿家属捐赠

马改户、时宜

丁聪坐像

2010年
25cm×23cm×65cm
石膏

148

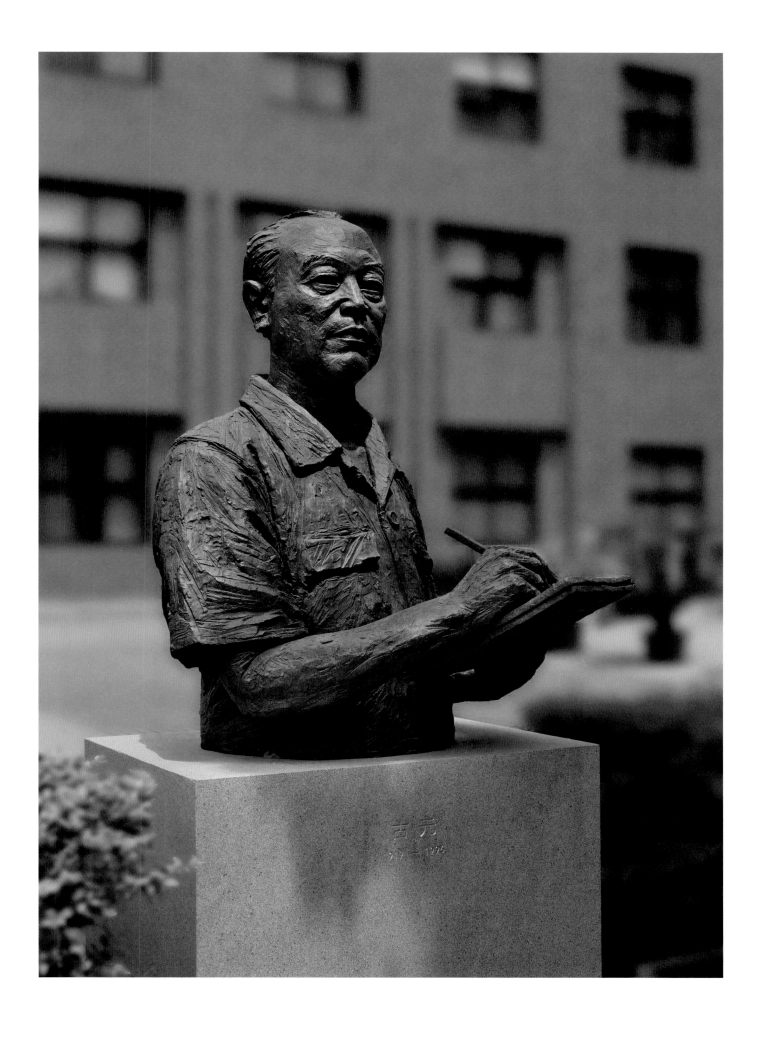

张伟

古元像

2014年
130cm × 120cm × 160cm
铜

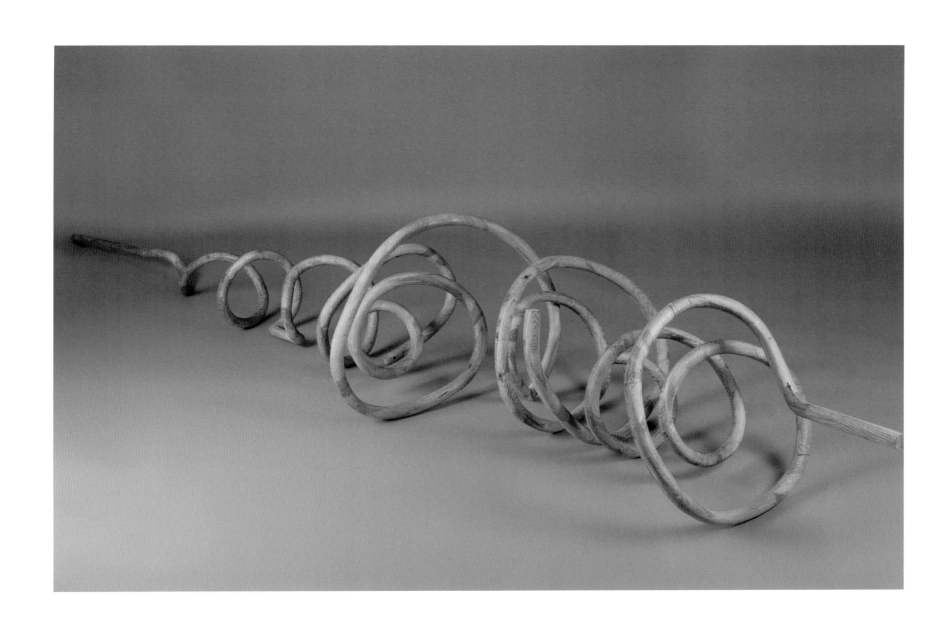

于洋

空间中柔软的线

2015年

190cm×50cm×50cm

木

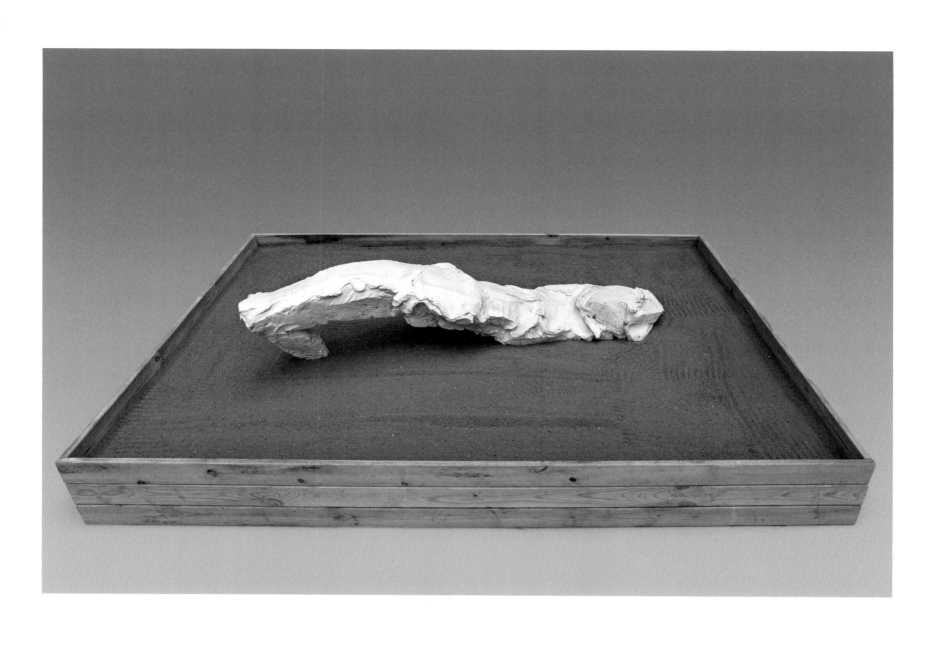

陈科

砂器之一

2017年
尺寸可变
树脂、木、沙

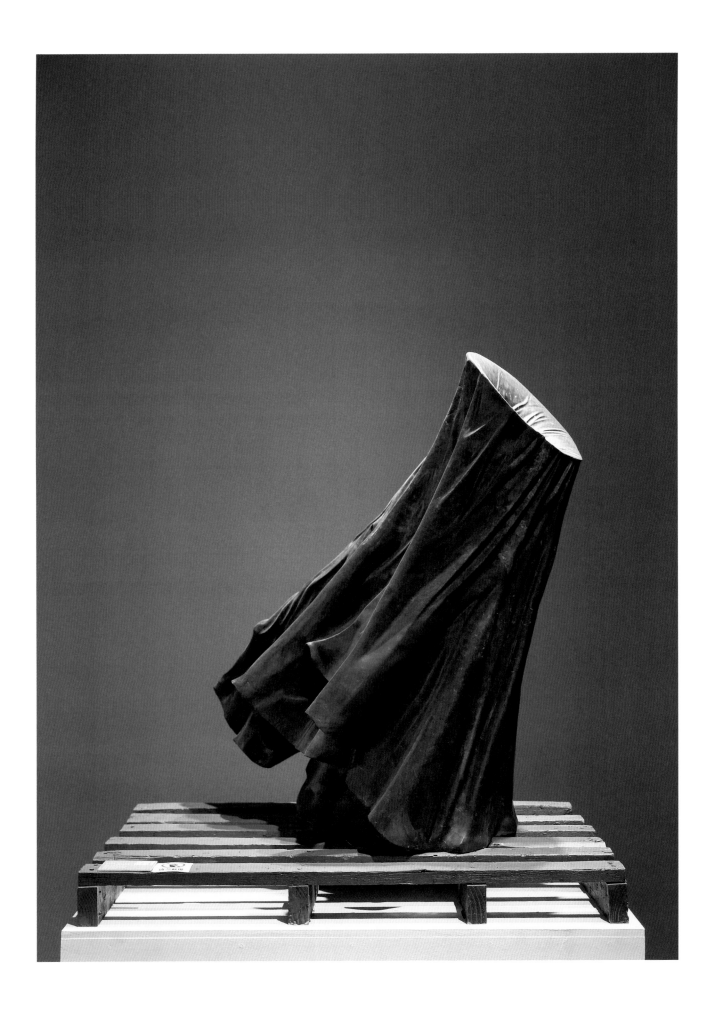

卢征远　　　　　　　陈文令

"包裹"系列——长征号角旗帜　　诗与远方

2016年　　　　　　　2017年
100cm×70cm×150cm　　50cm×70cm×90cm
大理石雕刻、喇叭、互动装置　　铜着色

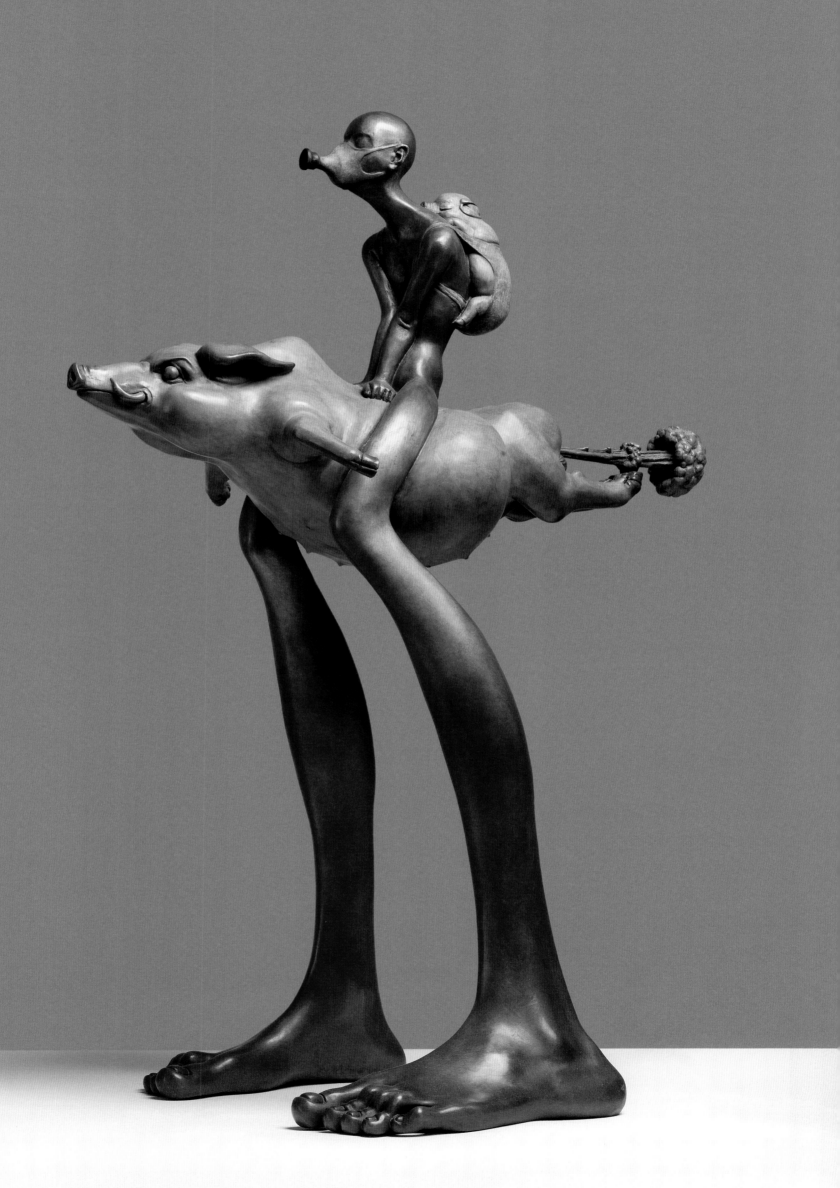

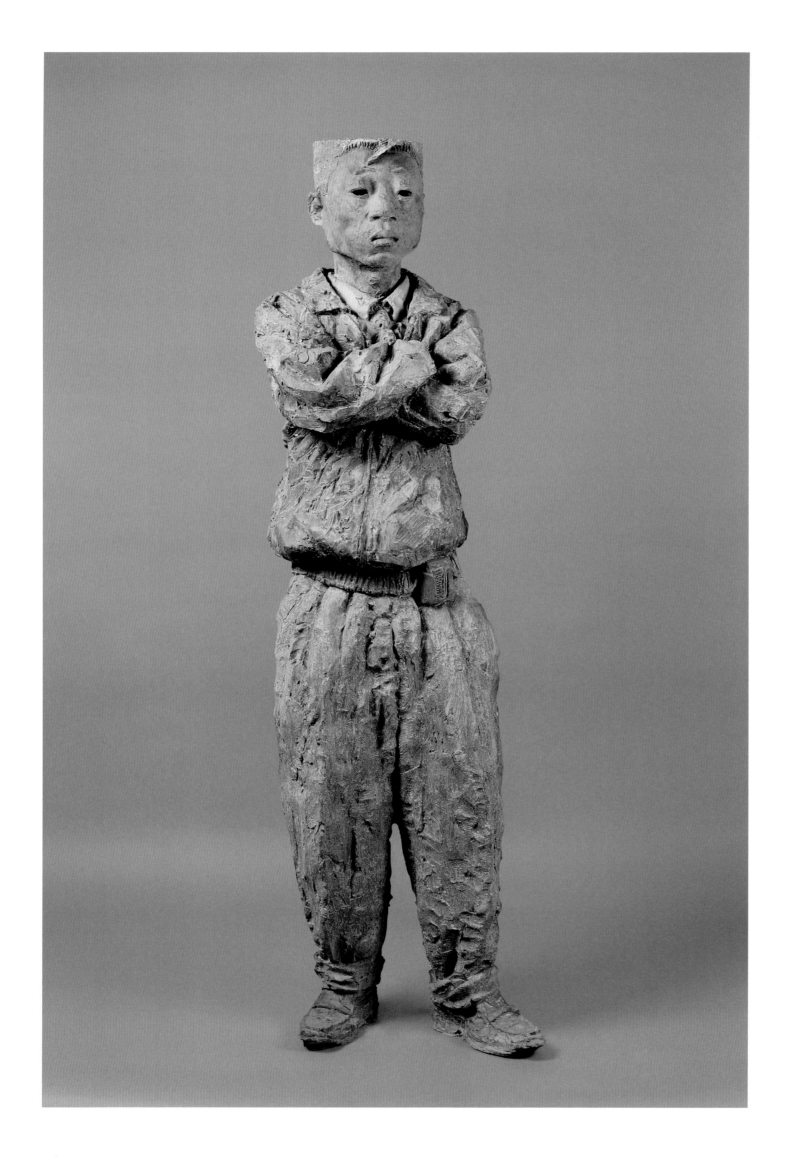

梁硕

城市农民之一

2000 年
45cm × 40cm × 162cm
玻璃钢

柳青

无人售票

2016 年
156cm × 120cm × 360cm
综合材料

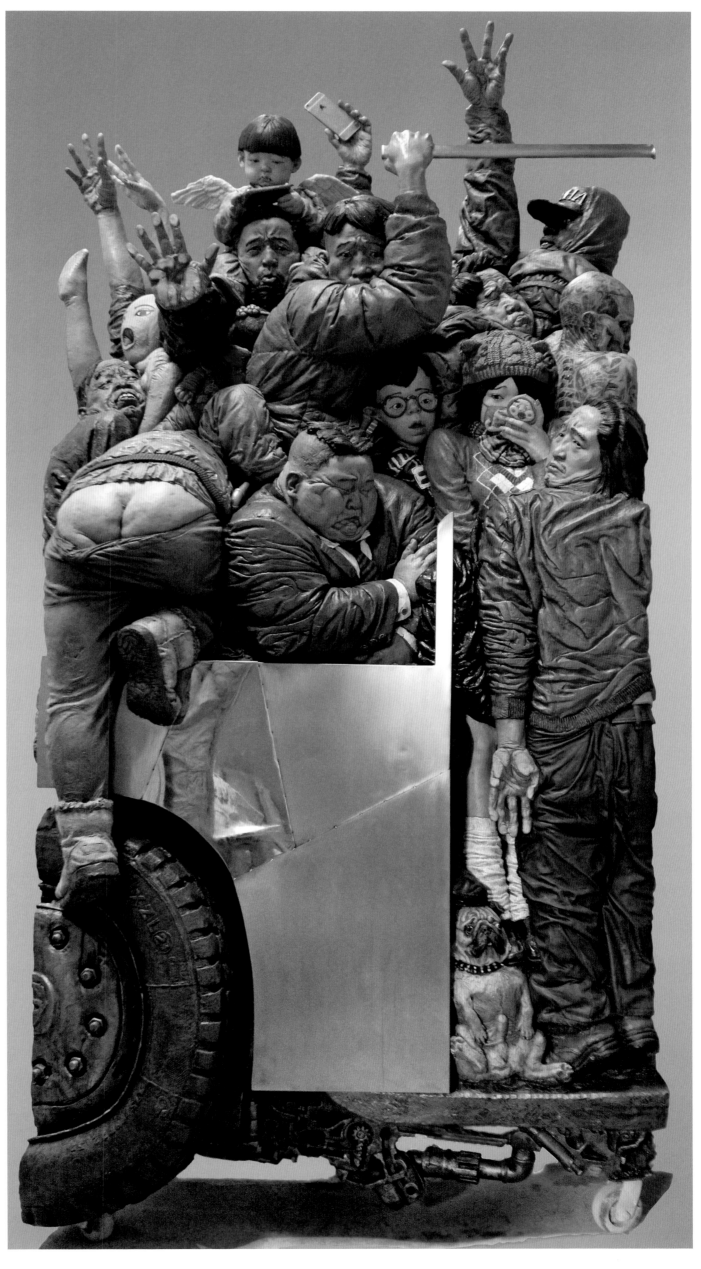

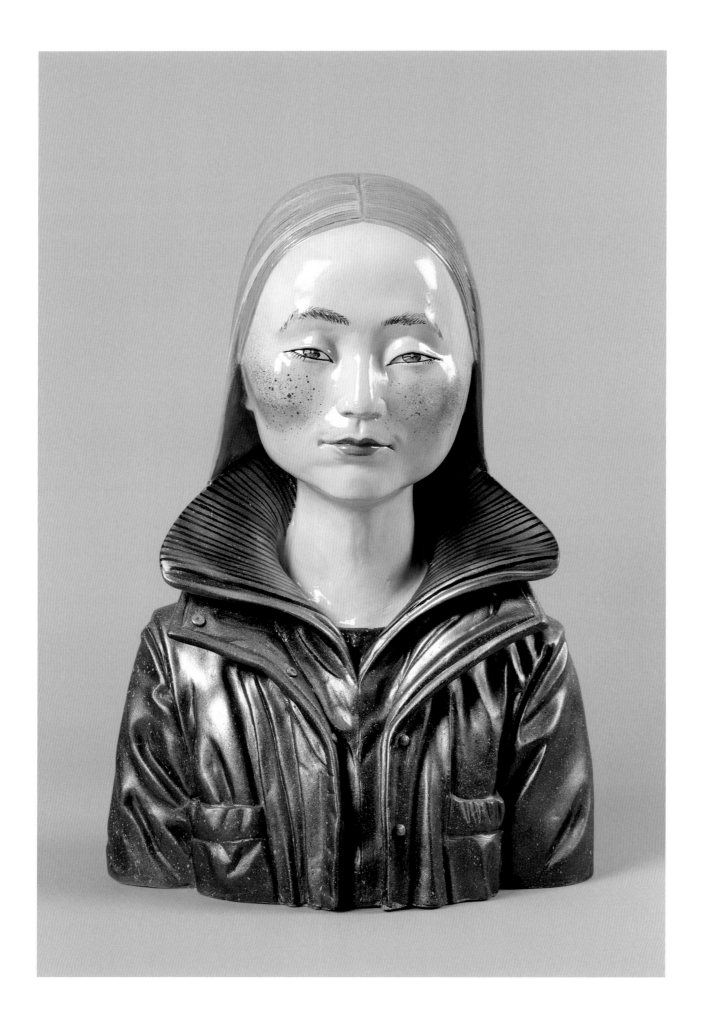

赵桢

美丽人生系列之二

2004 年
30cm × 30cm × 53cm
树脂

孟福伟

2005 年 12 月 4 日的三锅石

2006 年
尺寸不一
陶

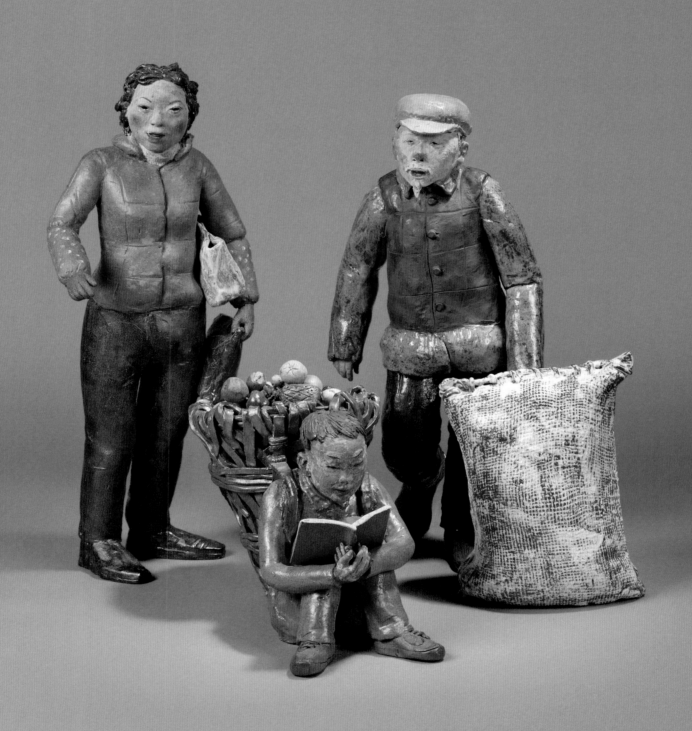

梁尔亮

骨

2005 年
53cm × 30cm × 24cm
汉白玉

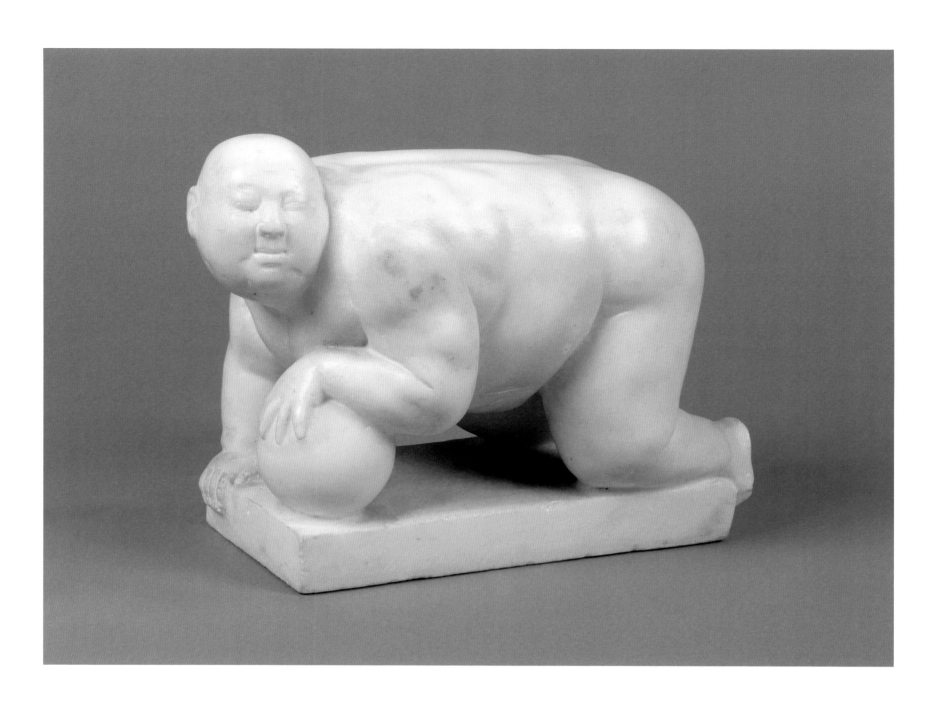

牟柏岩

球

2005年
32cm × 17cm × 25cm
汉白玉

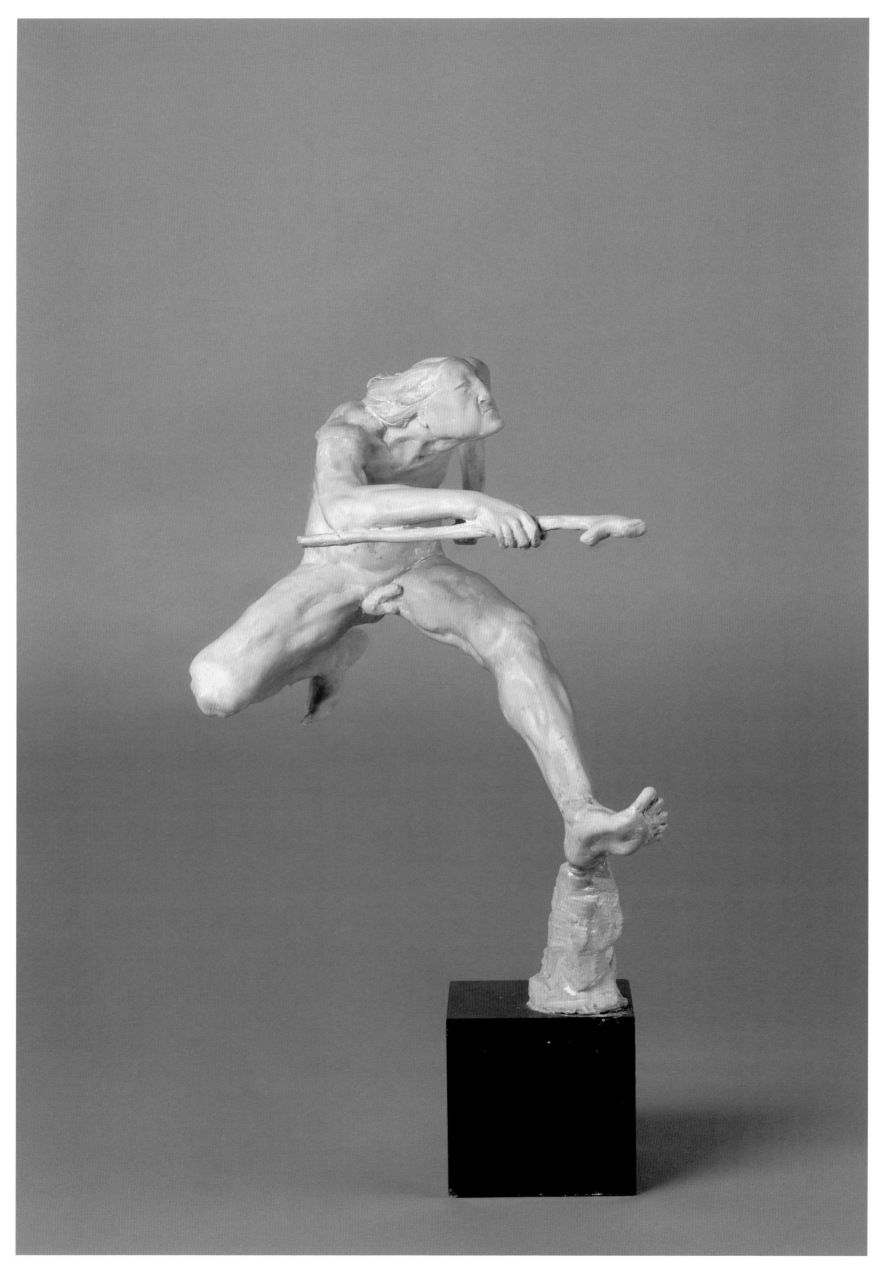

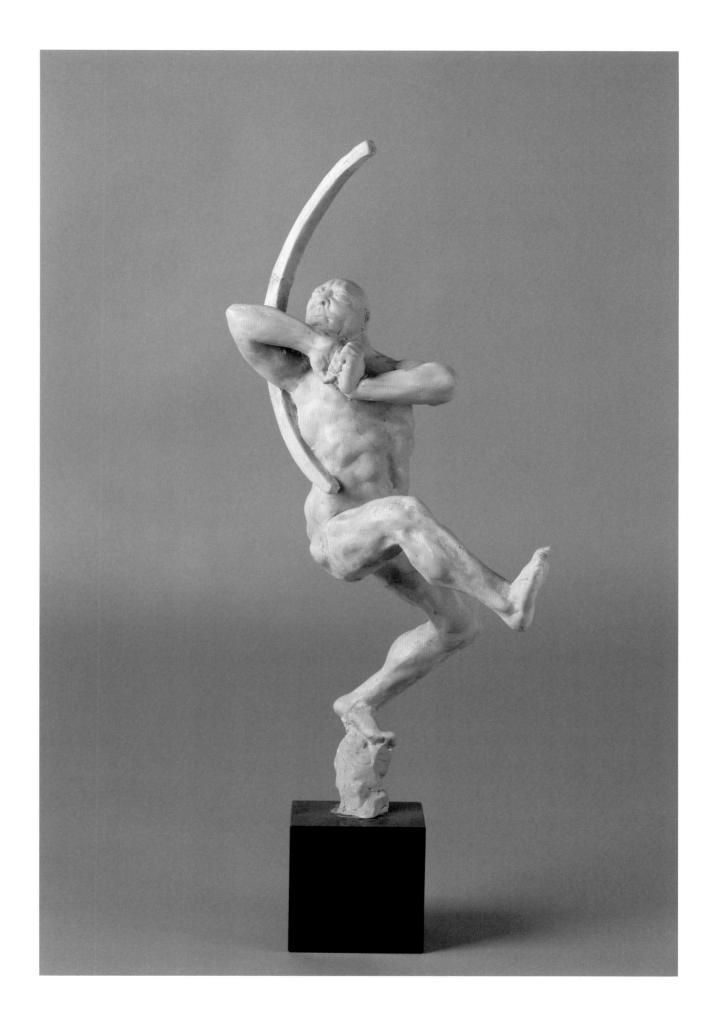

宿志鹏

上古神祭——夸父

2005 年
27cm × 32cm × 47cm
玻璃钢

宿志鹏

上古神祭——力牧

2005 年
26cm × 25cm × 62cm
玻璃钢

屈峰
正青春
2006 年
45cm × 13cm × 35cm
木、陶

孙昀
镜子前的女人
2008 年
镜子：25cm × 2cm × 48cm
人：24m × 20cm × 56cm
综合材料

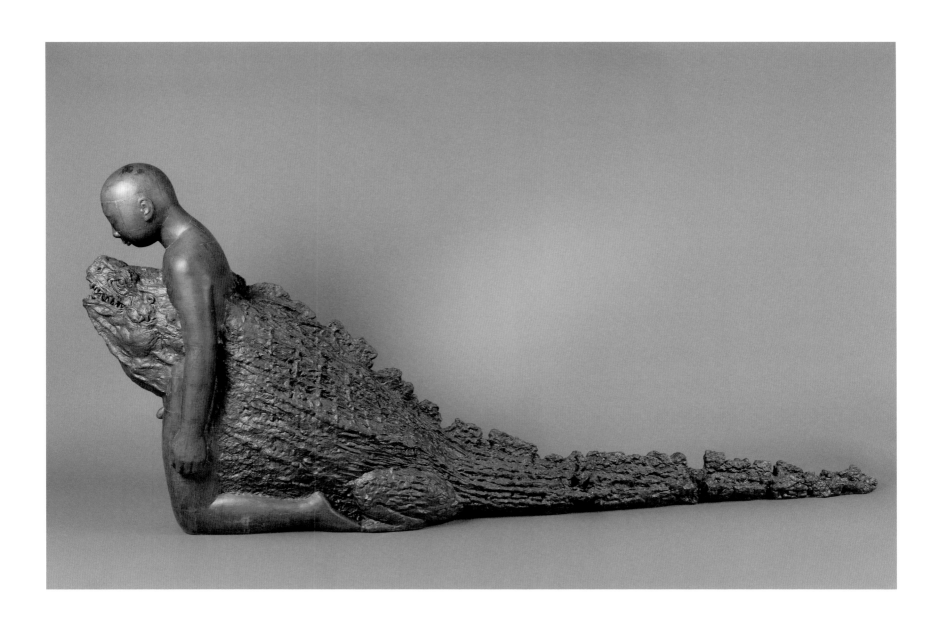

罗珊珊
夜

2008 年
40cm × 45cm × 160cm
玻璃钢

牛淼
产物

2007 年
185cm × 40cm × 120cm
树脂、铅皮表面

田野冬雪

行走的记忆——1、2

2016年
尺寸不一
陶

袁佳

带着鸭子逃跑的桌子

2010年
180cm × 180cm × 150cm
木

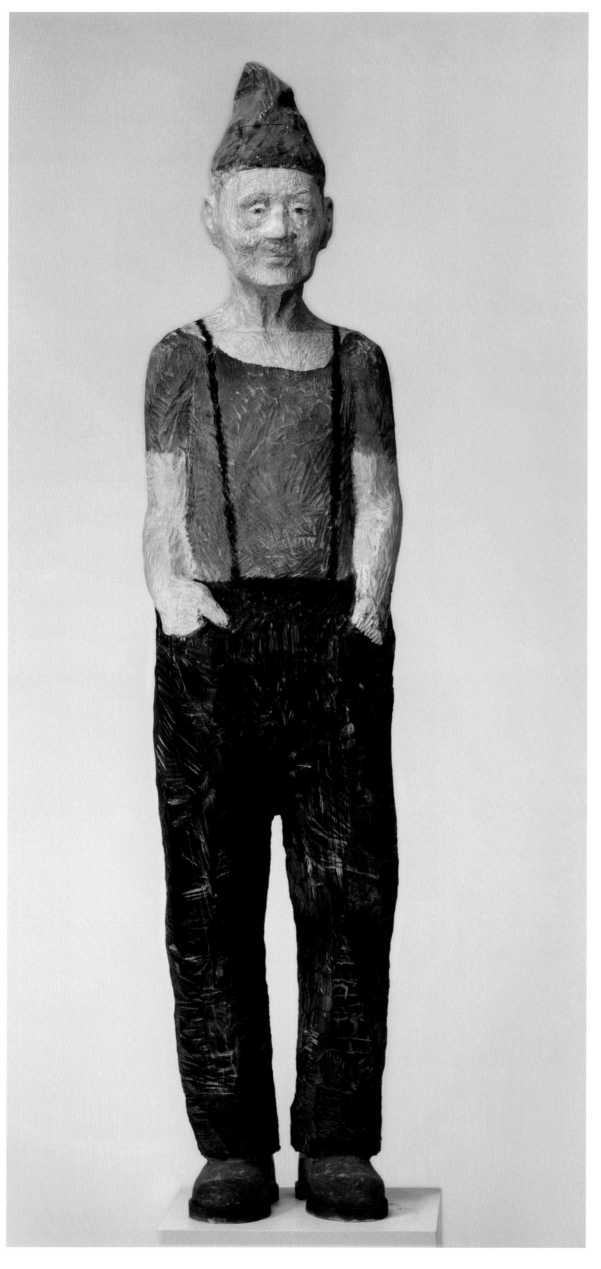

王明泽

不确定的故事系列——穿背带裤的老头

2012年
33cm × 30cm × 147cm
樟木

张爱娜

白日梦系列之一

2012 年
150cm × 65cm × 80cm
陶瓷

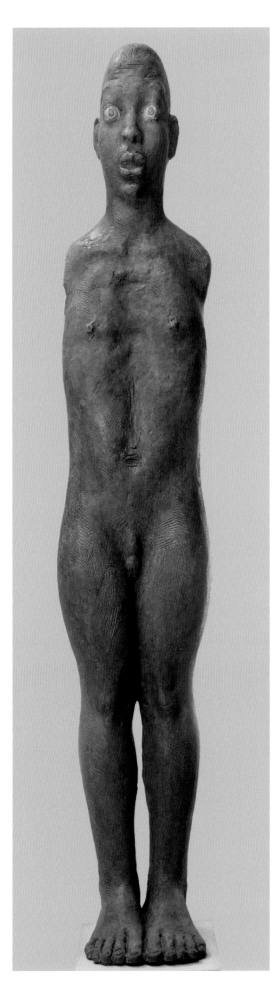
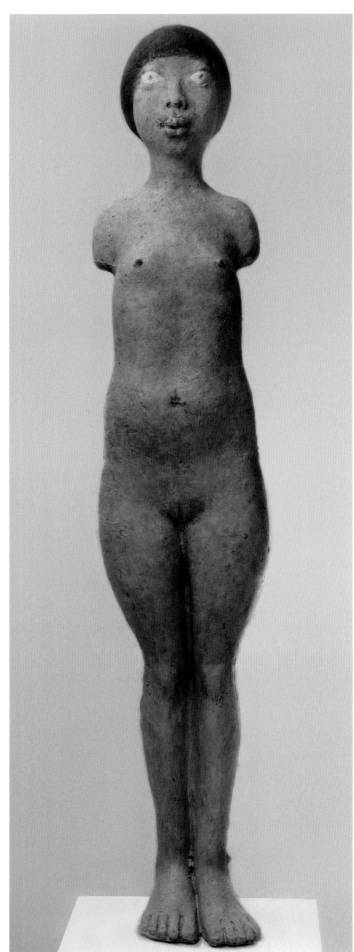

张孟良

人物系列之 1 号、9 号

2012 年
20cm × 19cm × 103cm × 2 件
石膏着色

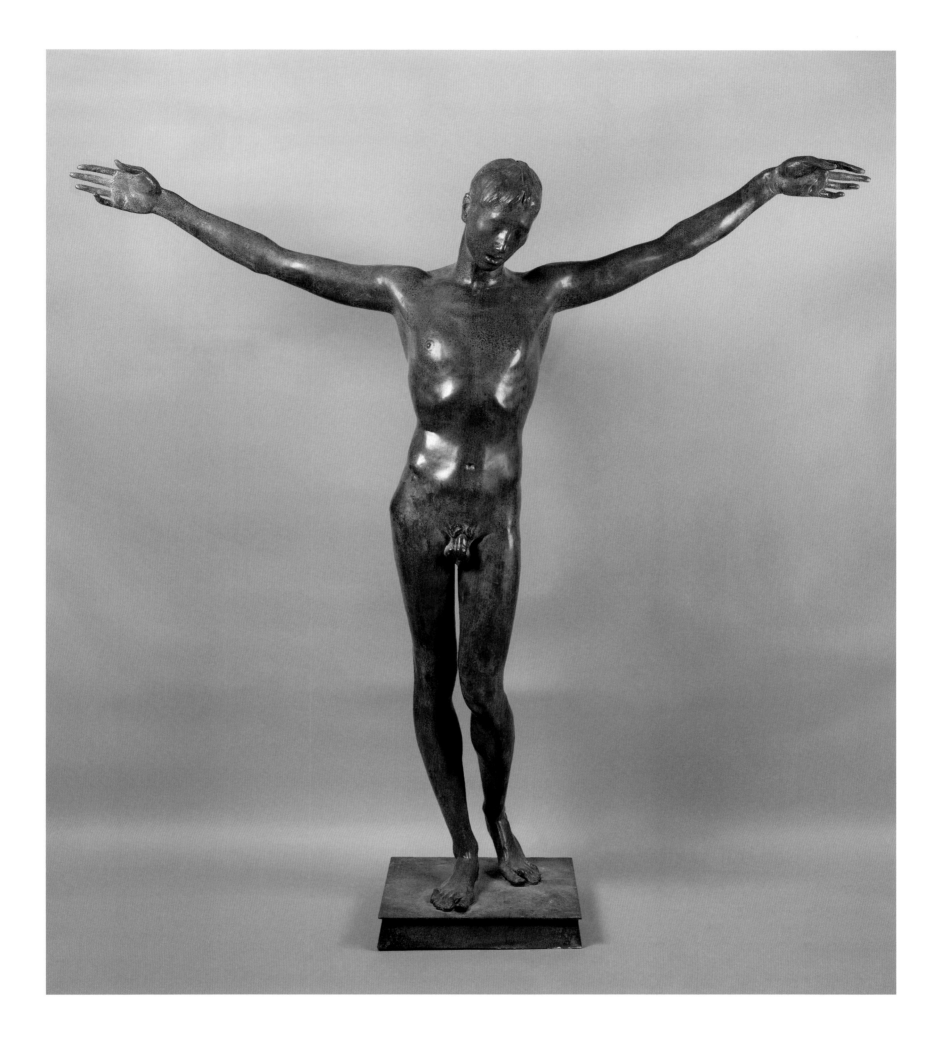

刘绍栋

做自己的神

2012年
200cm × 60cm × 200cm
铜

吴昊

负空间系列之一

2012年
94cm×8cm×38cm
陶瓷

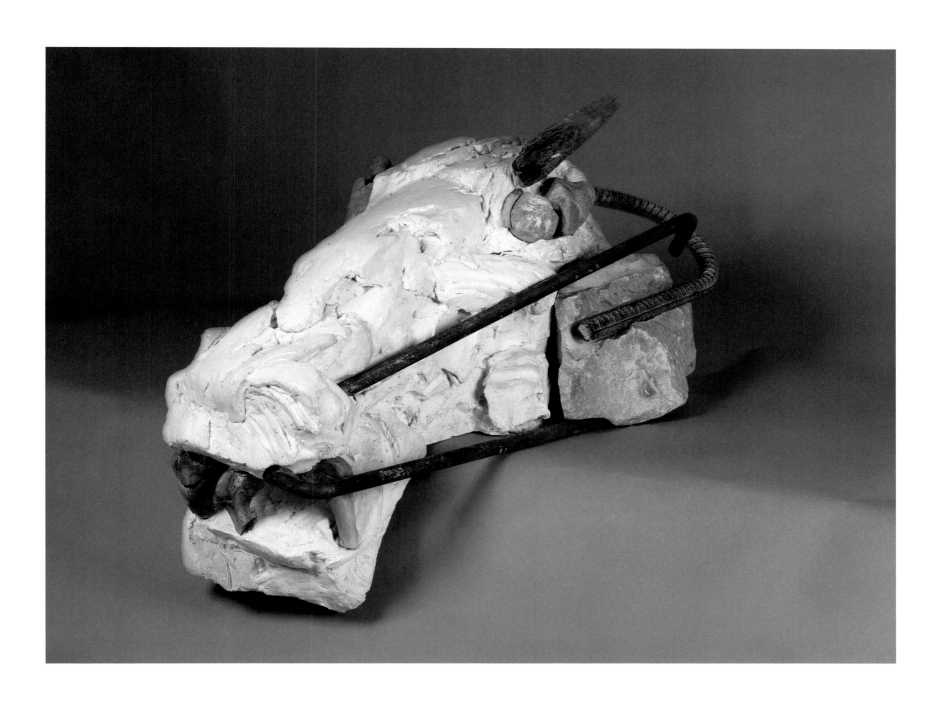

杜英奇

马头

2013 年
45cm×90cm×40cm
石膏、铁、木、骨、石

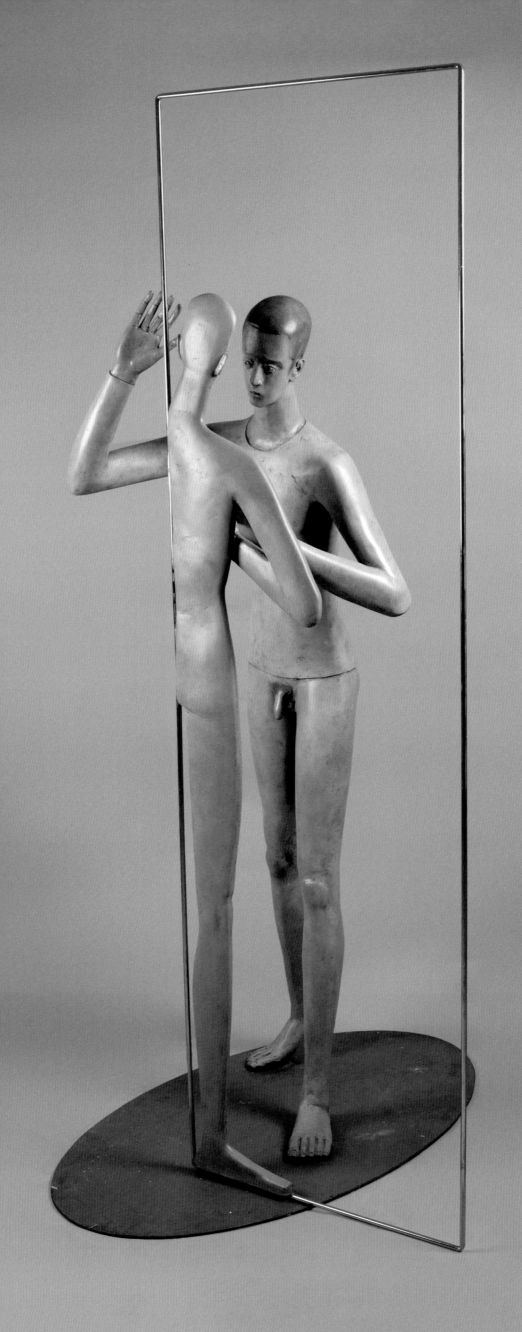

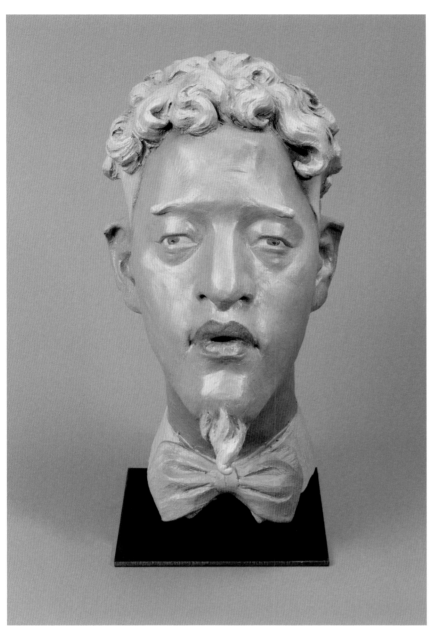 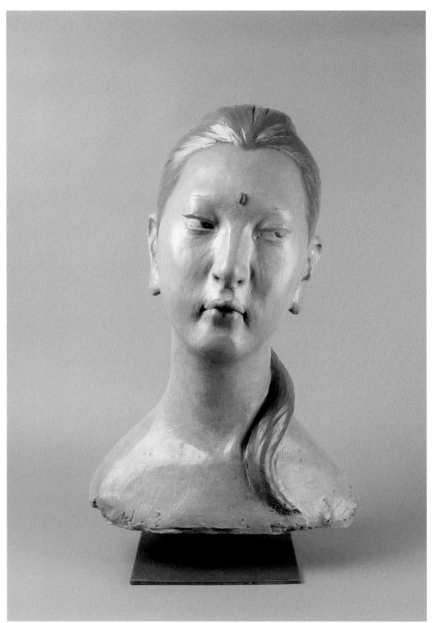

赵川

双面——自窥

2014 年
56cm × 150cm × 210cm
树脂、不锈钢、钢板

李渊博

我型我 SHOW

2014 年
30cm × 30cm × 60cm × 2 件
树脂着色

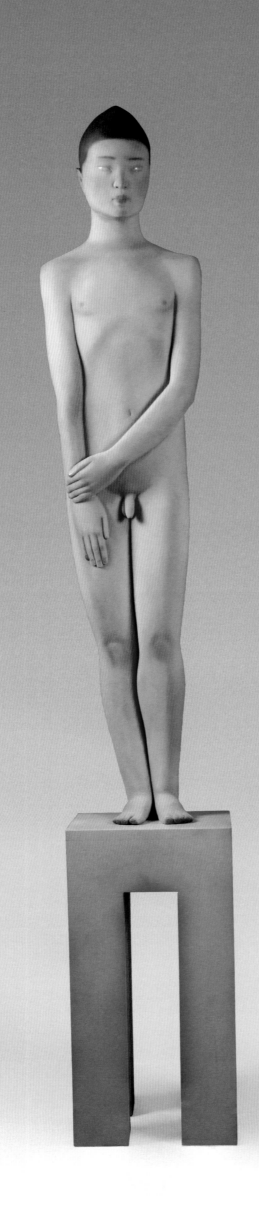

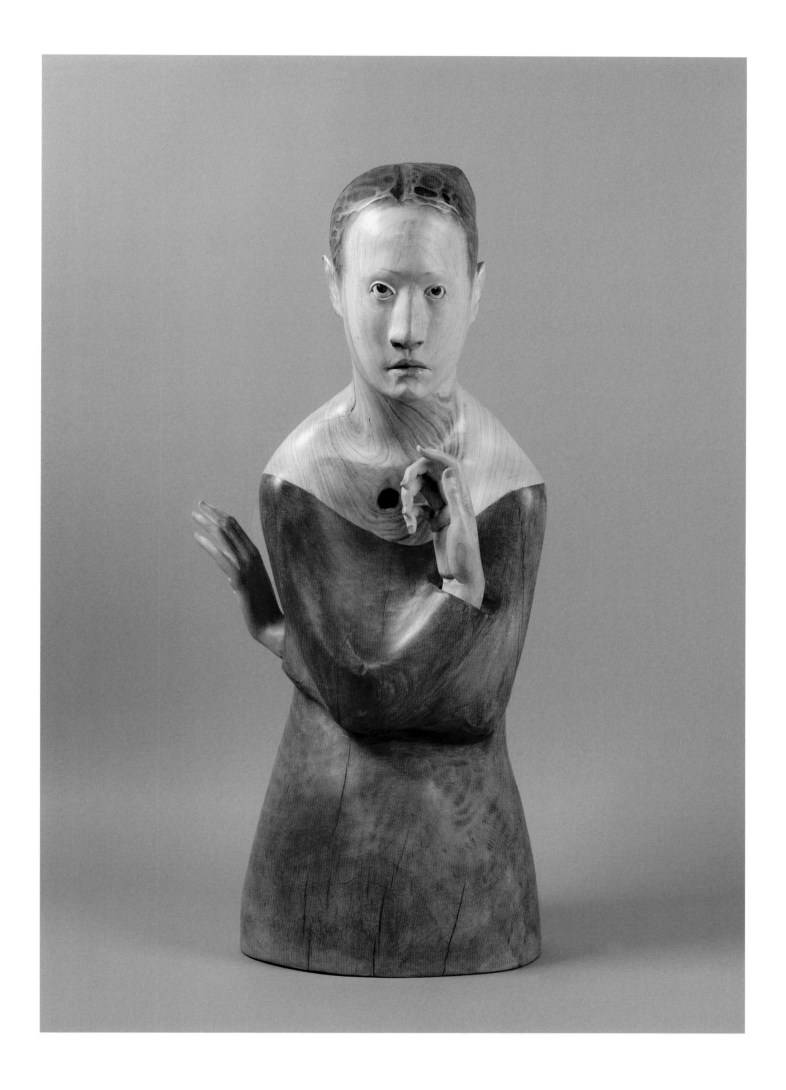

苏驰
安定系列之一
2010年
30cm × 30cm × 140cm
玻璃钢、植绒

李展
手语者
2013年
40cm × 25cm × 100cm
樟木

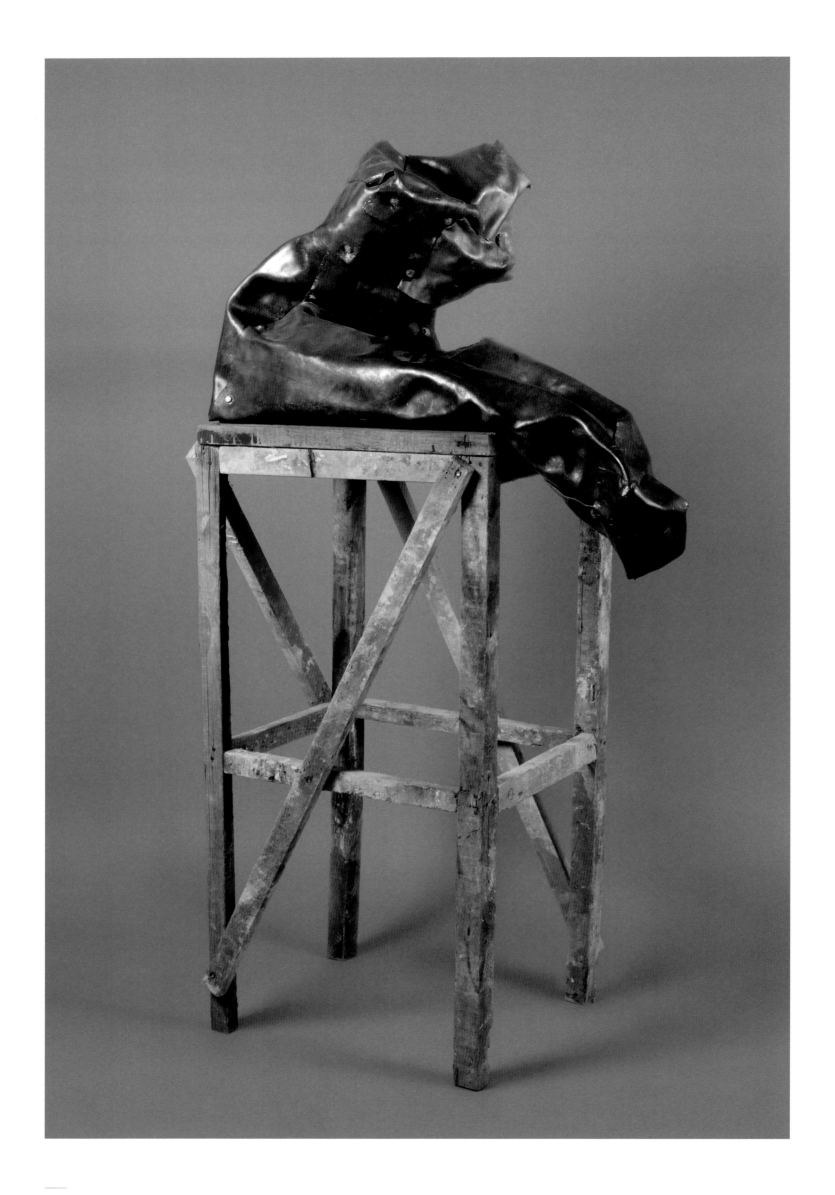

秦天

厄舍尔系列之十

2014年
95cm × 60cm × 200cm
铅板、木、铁

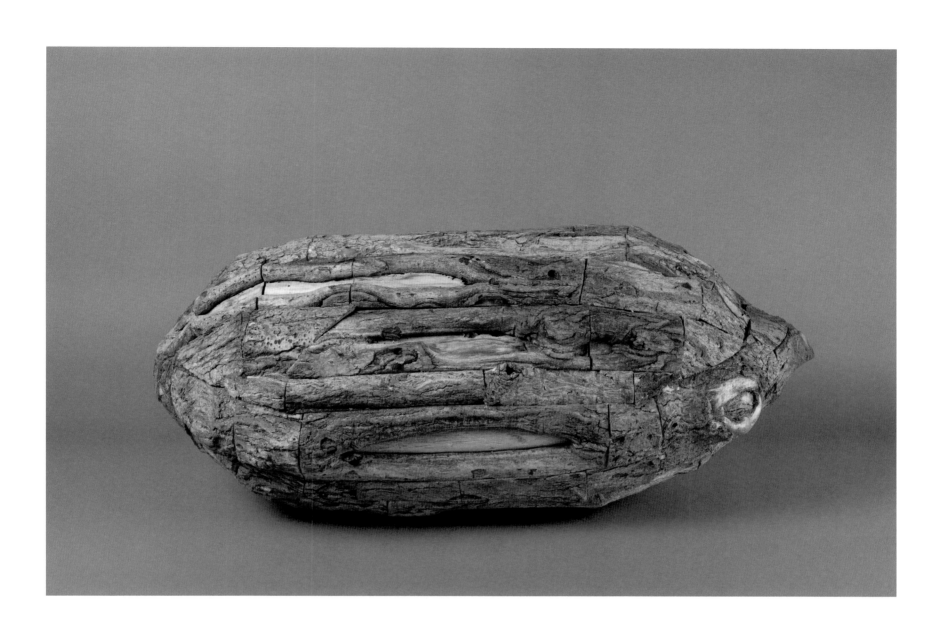

王川

木 · 相

2014年

80cm×30cm×30cm

木

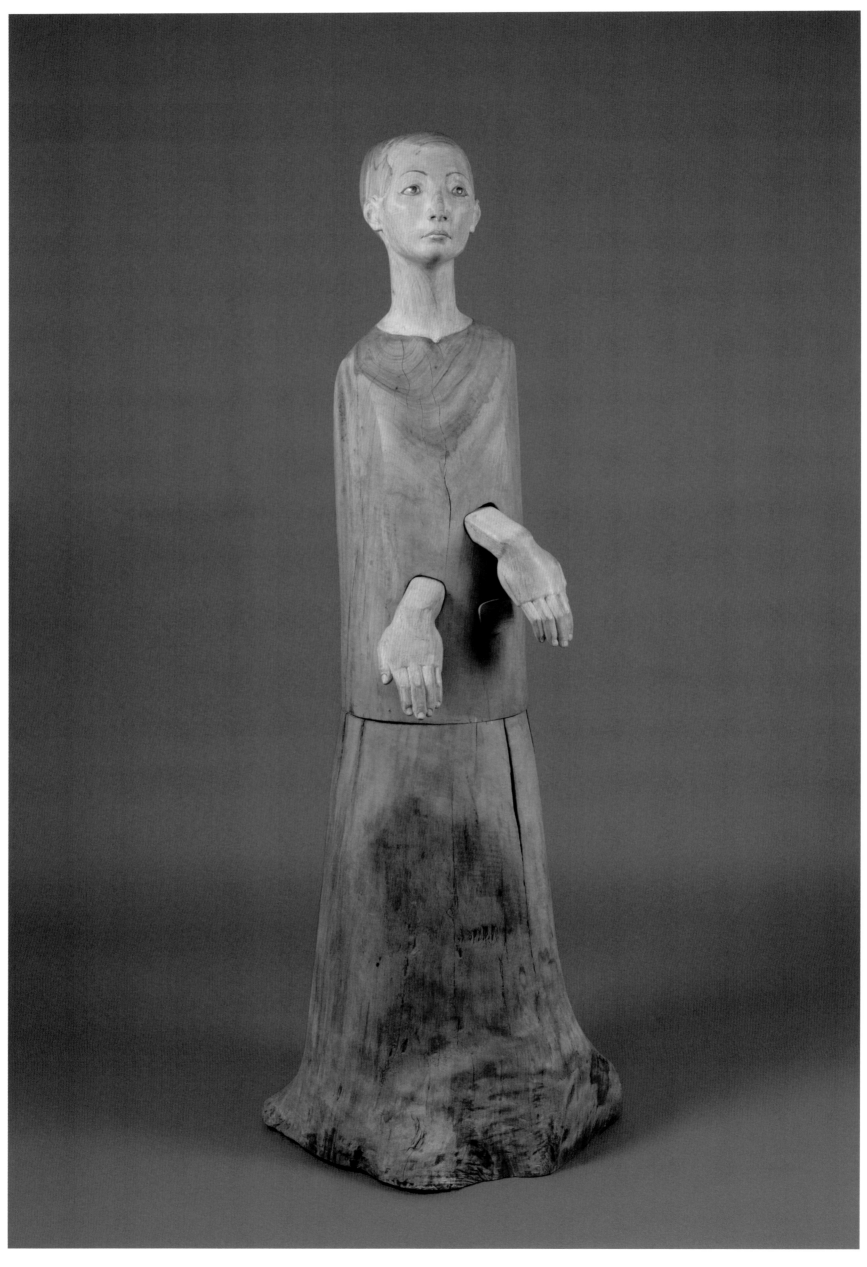

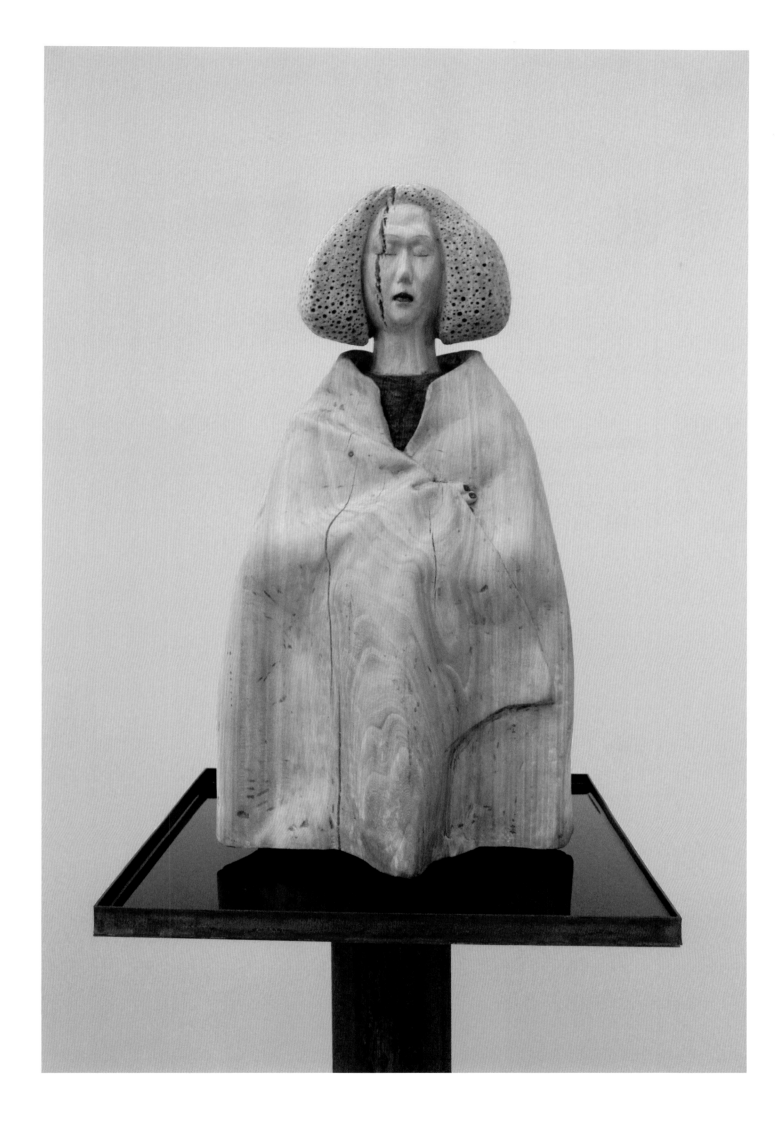

谢扬帆　　　　徐长远

长夜　　　　**修行**

2014年　　　　2015年
55cm × 60cm × 187cm　　40cm × 40cm × 80cm
香樟木　　　　木

刘恺

苏和

2013 年
82cm × 82cm × 190cm
木

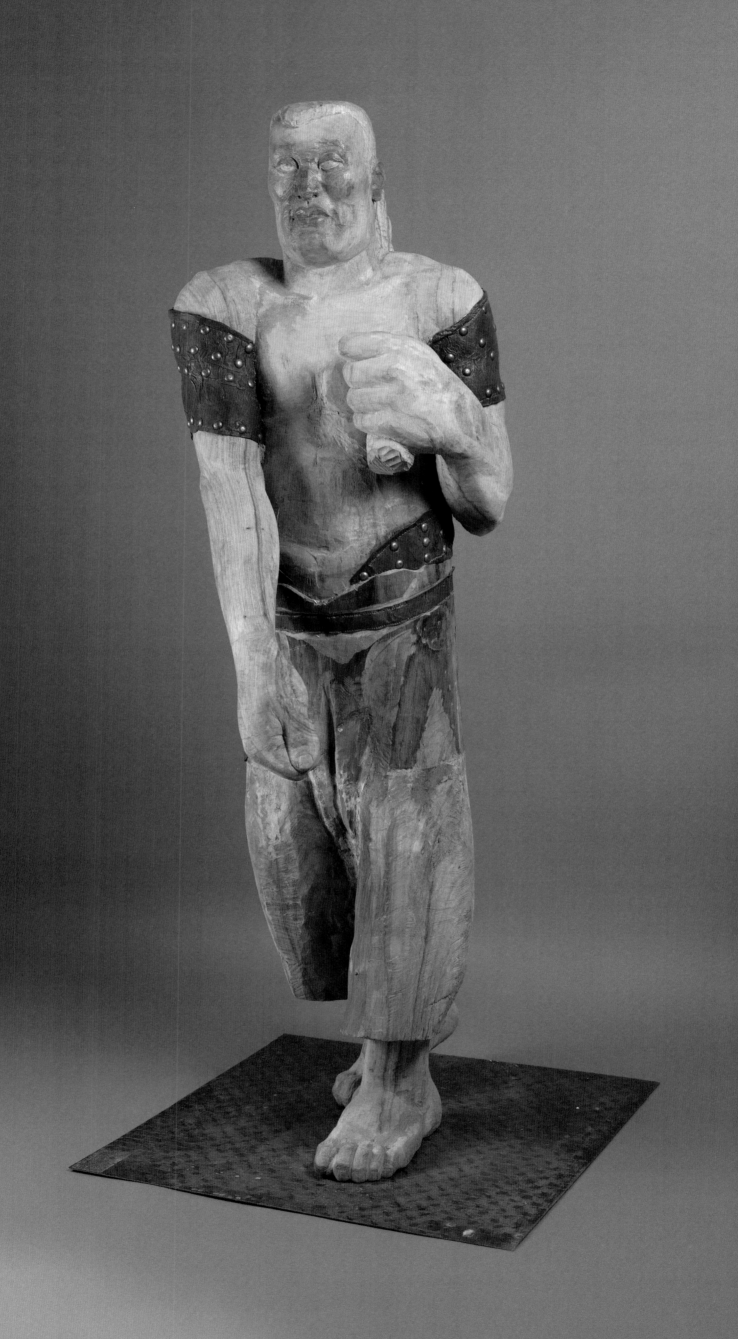

邹达闻

他 29、他 16、他们 22

2015 年
上：33cm × 15cm × 28cm
下：39cm × 25cm × 45cm
右：28cm × 8cm × 8cm
木

从宁缺毋滥说开去
——浅议当前城雕的几个问题

邵大箴

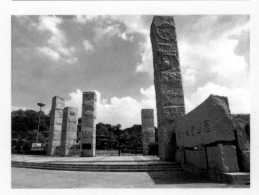

图1 广州雕塑公园

20世纪80年代以来，我国城市雕塑发展很快，其速度与规模，在世界上是罕见的。全国大小城市树立在公共场所的雕塑作品有数千件。应该说，这是我国雕塑大普及的时代。这二十年来雕塑艺术发展的情况，需要认真的梳理总结，其经验教训，对我国未来雕塑发展当非常有益。本文无意对近二十年雕塑的发展作全面的描述，只是想谈谈其中存在的一些问题，特别是在目前还影响我国雕塑艺术健康发展的一些问题，以求教同行与读者。

在谈问题以前，必须肯定这二十年来雕塑艺术的成绩。这成绩是不可抹煞的。大致上说，有下列几点：

1. 普及了好的雕塑艺术

二十年前，对普通的人来说，雕塑这行艺术是比较陌生的，现在则不同了。雕塑成为身边看得见的、可以议论的对象。一个行类的艺术要得到充足的发展，除了有组织者、创作者的热情外，还需要有观赏者的热情。一件优秀作品的真正完成，必须要有观赏者的参与（欣赏与接受是最为重要的参与），这自不用说；艺术创作整体面貌的改观，也必须有观众的积极协助，发表意见，提出批评与建议。尤其是环境雕塑品，置放在大庭广众之中，还需群众的参与。目前，群众对城市雕塑评头论足的情况已经出现，这是大好事，而倘没有这二十年来雕塑迅猛发展的背景，这是难以想象的。

2. 涌现出一批好作品

这些作品包括大型纪念碑、历史人物塑像、纪念性肖像、寓意性形象、纯装饰性作品等等。出现了一些综合性的雕塑公园，有些雕塑公园的艺术质量很高，成为群众性的欣赏艺术的场所，在审美教育中起着重要的作用（如广州雕塑公园）。（图1）最近二十年是我国雕塑的丰产期，城市雕塑尤其如此。

3. 培养和训练出一批优秀的雕塑家

近二十年来，一些原在国内外高等学府受过系统教育，在艺术上颇有造诣的艺术家，有了实践的机会。以前他们只能做些架上雕塑，且展览机会极少。借改革开放之东风，他们在城市雕塑领域大显身手，艺术创造潜力得到充分发挥。在他们的带动和教育下，一批新人脱颖而出。青年人思想敏捷，较少顾忌，大胆吸收外来艺术有益养料，做新的艺术探索。这批青年人从80年代起的"小打小闹"，如今已形成一定的范围，有一定的阵容。他们的努力，对我国雕塑艺术的革新就起着推动作用。培养和训练雕塑家有多种途径，学校教育固然是重要的，但接受了教育之后要有实践的机会，城市雕塑提供了很重要的实践机会。这是一个"战场"，许多人在实践中学习战斗，提高得很快。

4. 艺术观念不断在拓展、更新

艺术观念的变化主要基于生活环境的改变。变革的社会需要变革的艺术。同时，艺术实践会不断给艺术家提出新问题，迫使他们思考和回答。在这个过程中，他们通过实践和学习，逐渐产生新的认识，形成新的观念，对原来的观念补充、修正，使之符合新形势的需要。不可设想，在50年代至60年代我能接受或欣赏抽象主义雕塑，现在由于人们生活环境的改变

和艺术欣赏趣味的变化，这种形式的雕塑已经不会在艺术家和人民大众中引起惊奇感。同样，像带有装置性质的雕塑，只要内容健康，人们也不会有异议。艺术创作上的多元观念在美术界已为许多人接受。在为人民服务、为社会主义服务的大前提下，允许有不同风格、不同流派和手法的探索，允许有不同的艺术观念和艺术实践存在，这无疑对我国雕塑艺术的前进，有着重要的意义。

5. 雕塑已开始纳入城市的总体规划与设计

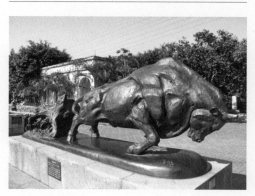

图 2 深圳《开荒牛》

这二十年来城市雕塑的实践，对城市的领导干部来说，也是一次受教育的良好机会。不少人端正了对雕塑的态度，在研究城市的规划与设计时，把安置雕塑品考虑了进去。他们注意到了雕塑艺术的审美作用——宣传、教育（包括美感教育）和装饰的作用。（图 2）

上面写的五点成绩也许不够全面，主要想说明，二十年来城市雕塑的成绩是可观的，这些成绩奠定了我国雕塑艺术继续发展的基础。但是，我国雕塑艺术要继续健康地发展，还必须克服前进过程中的障碍，正视已经出现的一些问题。就本人观察和思考，下面的一些问题，应引起社会尤其是雕塑界的注意。

一、还是要坚持宁缺毋滥的原则

笔者在 1987 年曾写过一篇文章《城市雕塑：宁缺毋滥》（载《美术》杂志，1987 年第 6 期）。事过十多年，还深感重提这一原则的重要。因为，这一原则并未受到应有的重视。

如果问，这二十年来城市雕塑存在的最大问题是什么？我的回答是"滥"。所谓"滥"，就是出现了不少次品、劣品、艺术的代用品。艺术品是作用于人们的思想和感情的，必须有相应的艺术质量。所以艺术创作首先必须注意质量，而不是简单地满足于数量，即使带有普及性的艺术品也是如此。因为所谓质量，不在于质材的讲究，不在于精工细作，而在于用较恰当的语言手段，表达思想、感情，予人以审美的满足。所谓次品、劣品和艺术代用品，就是没有艺术构思、技巧，缺乏真情实感的、粗制滥造的东西。这些作品有的选了好题材，而没有相应的表达语言，用"好"题材来掩盖艺术水平的匮乏；有的在形式上求新、求怪异，用形式的"新颖"掩盖艺术上的不足；有的一味模仿古人、洋人，把前人的创造改头换面，充当自己的创造……由于"滥"，前几年在许多大小城市公共场合建立的一些雕塑，已经引起群众的反感和非议。面对这些情况，一些城市已经考虑如何处理掉这些雕塑。做这些作品经济上的浪费是可以计算的，而在审美上所起的副作用却是无法估量的。对群众来说，大众的、环境的艺术，在某种程度上是被迫接受的。也就是说，放在公共场合的雕塑品（壁画、建筑也是如此），不管观赏者愿意与否，都会在被动的情况下受到感染，即"耳濡目染"。好的公众艺术能够培养和训练群众健康的审美趣味，反之，劣品、次品却从负面影响群众，使一些群众误把审美格调和趣味不高的作品当作佳作来欣赏。因此，凡是有责任心的机构、组织和艺术家，对在公众场合下树立纪念碑或大型雕塑品，态度都是非常慎重的，决不草率行事，

一般要经过许多次论证和研究，广泛征求专家的意见。

有人有顾虑，我们强调宁缺毋滥的原则，是否会抑制雕塑艺术的发展。这种顾虑是多余的。我们说的"缺"是针对"滥"而言的，与其滥，毋宁缺；只要不"滥"，正常的雕塑创造当然应该得到支持与鼓励。为什么要宁缺毋滥呢？因为"缺"了可以补，可以重做，而"滥"则既费时费钱，又造成审美的污染。

产生"宁滥毋缺"的原因很多。而主要原因来自领导城市雕塑建设的各地的行政部门，来自于某些长官的意志，这些部门的领导，这些长官，原来不知道雕塑艺术是何物，经过艺术的启蒙之后，懂得了雕塑艺术，特别是城市雕塑与精神文明建设的关系，出自于"好心"，希望自己所在的城市很快出现雕塑品。他们当中有人出国之后看到欧美一些城市的雕塑品很多，产生与之攀比的心理，想在短时间内让雕塑家们用许多雕塑作品来美化城市。这些良好的愿望驱使他们提出一些不切实际的设想，诸如建立雕塑一条街，一两年内在城市的重要场合都要安置雕塑，等等。他们不懂得，雕塑是"慢"艺术，不是"快"艺术。因为它需要精心设计和构思，需要认真制作，快不起来。快了艺术质量就要出问题。历史上著名的城市纪念碑从提出设想到作品完成、安置，一般都要经过几年甚至几十年的准备。一些欧美城市雕塑林立，不是短时间内做成的，一般都经过百年以上的积累。（图3）一个城市的雕塑往往有丰富的时间层次，是几个时代的产物，正因为有时间层次，它们呈现出不同的风格，刻记着不同时代的印记，从而在艺术上互相补充，互相辉映，造成令人迷醉与玩味的景观。在欧美城市，决无在几年之内在一条街上安置同时代数件以至数十件雕塑的情况，这不是因为他们缺少完成这些作品的雕塑家或缺少相应的物质条件，而是因为他们懂得艺术规律，懂得人为造成的立法推不出好的作品，懂得逐步的"加"法是用雕刻美化城市的最好的办法。笔者认为，城市多留些空地，让这些地方闲置不放任何雕塑及其他装饰品，可以先绿化，种树与植草，经过充分酝酿和准备之后，再安置雕塑。做领导的人要有开阔的心胸，自己在任期间要为人民办好事，能做成一两件像样子的、能传世的作品最好，如果做不成，空下了地方，为将来的雕塑准备了空间，也应该说是做了好事。放弃原则到处做雕塑，把可贵的空间让一些不成样子的雕塑品占领了，将来也要遭到人们的指责与非议。

凡事切忌一窝蜂。做城市雕塑更忌一窝蜂，忌互相攀比。如果一定要攀比，就要比在城市雕塑建设方面态度的严肃性，比在艺术质量把关上的一丝不苟精神。其实，检查一个城市的雕塑艺术取得的成绩，首先应该检查其艺术质量与水平，而不是看其数量的多少。

一个严肃的艺术家也决不会是只追求作品数量而不顾艺术质量的，更不会是为钱创作的。在坚持宁缺毋滥原则上，艺术家不是无所作为的。艺术家应该有鲜明的个性，经过自己的思考和研究之后认为不应该安置雕塑的地方，要劝说有关领导力争不上雕塑；题材与内容与环境不适应的，要说服领导予以改变；自己承担的任务没达到应有水平的，决不拿出来滥竽充数。要切实改进城市雕塑的征稿、评选和审稿制度。征稿是把好质量的第一关，要采取公开招标的方式，投标的雕塑家们的设计方案应该公开展示，征求专家和群众的意见。要把投标设计方案的征集，作为一种有意义的艺术活动来进行。也就是说，凡是投标的设计方案，入选的和落选的，均是一种艺术设计，是艺术品，它们的展示同时也是对群众进行审美教育的一种手段。在艺术家之间，则是有益的艺术交流。通过公开招标，反复研究，广泛征求专家与群众意见，最后采纳的方案相对来说是会比较优秀的。现在有的城市也采用招标方式征求设计稿，但往往时间短，不能反复研究、讨论，达不到原定的效果。还有，评选和审稿要保证绝对的公正，防止任何长官意志的干预。事实上，在当前我国城市雕塑的建设中，长官意志普

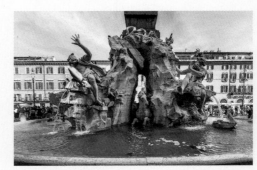
图3 罗马《四河喷泉》

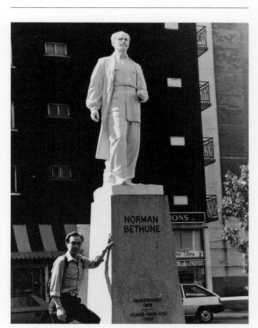

图 4 司徒杰与作品《白求恩全身像》

遍存在，对这项工作影响很大。评选和审稿应该是专家的事。按照设计要求，专家们是既能把好艺术关，也能把好政治关的，是会注意思想性与艺术性的有机结合的。任何长官不应以把政治关为借口，干预雕塑品的评选与审稿。

二、提倡研究艺术规律

前面说的城市雕塑应该坚持的"宁缺毋滥"原则，实际上是涉及艺术规律的问题。宁滥毋缺，就是做践踏艺术规律的事，不过下面说的艺术规律，更多地关系到艺术创作方面。

20 世纪以来，我们提倡新兴的艺术，提倡艺术为人生、为现实服务，提倡雕塑刻画和塑造现代人的形象，取得的成绩是有目共睹的。艺术与生活、与现实的关系，是重要的规律性问题，脱离生活、脱离现实的艺术是无源之水，无根之木。所以古人说："身之所历，目之所见，是铁门限。"（清·王夫之）艺术家对自己描写的对象一定要尽可能地有所接触，有所了解，使自己的创作植根于现实生活之中。即使以历史事件和人物为创作题材，也要收集素材，严格以史实为基础。鲁迅说过："作者写出创作来，对于其中的事情，虽然不要亲历过，最好是亲历过。……我所谓经历，是所遇，所见，所闻，并不一定是所作，但所作自然也可以包括在里面。天才们无论怎样说大话，归根结底，还是不能凭空创造。"（《且介亭杂文二集·叶紫作〈丰收〉序》）在当前城市雕塑以至整个雕塑创作中，应该重申艺术来自生活、来自现实的规律性原则，提倡艺术家多研究生活、研究现实，杜绝凭空臆造。而凭空臆造的，没有生活和现实依据的作品，目前仍有市场，不能不引起我们的忧虑。

我们一大批艺术家是从 50 年代走过来的，接受过现实主义的教育和写实主义的训练，他们是重视体验生活、注重研究现实的。在新时期，他们遇到了来自西方现代艺术观念和实践的挑战。他们当中有些人仿徨过，现实主义创作方法和写实的造型手法是否过时？经过这十多年来的风风雨雨，实践已经作了回答。现实主义不会过时，写实手法也不会丧失生命力。可能过时和丧失生命力的是脱离现实、脱离生活的伪现实主义（即"文革"时期流行的那种），是僵死的、机械模仿客观自然的写实主义。在当今雕塑界起着重要作用的许多骨干艺术家，大多是在 50 年代至 60 年代毕业于艺术院校的，他们有坚定的信念，有执着的追求，运用现实主义创作方法与写实的手法，创作了不少受到人们喜爱的好作品。（图 4）而有少数雕塑家，因为轻信"过时论"，想改弦更辙，朝三暮四，反而新的摸不着，熟悉的又丢掉了，处于尴尬状态。

任何在历史上起过积极作用的创作方法和任何造型手法，都不存在"过时"的问题。关键看你如何面对新的现实去运作它。旧瓶可以装新酒，但如果旧瓶装的是旧酒，意义就不大了。现实主义创作方法和写实的手法，在历史上流传了好长时间，为什么艺术家们对它们仍然乐此不疲，而人民大众又何以对它们保持着浓厚的兴趣？这是因为它们描绘的现实是艺术家用眼睛和心灵认识、把握和体验的现实，是他们对周围现实的艺术提炼。用文学术语来说是"诗化了的现实"。从现实中汲取创作的源泉，但不照搬现实，不拘泥于生活原型，善于运用虚构与想象，使艺术作品的内容获得一定的深度与广度，使艺术表现语言获得一定的感染力。所以古人说："出之贵实，用之贵虚。"（明·王骥德）这里说的是戏剧，实际上这个道理也普遍运用于一切艺术创造，当然也包括雕塑。近二十年来，我国涌现出的优秀的雕塑作品，大体上遵循了这个创作原则。

在实与虚的问题上，当然还有许多考究。古人讲，"以实而用实也易，以虚而用实也难"

很有道理。但今人的实践有时"以毒攻毒"，在"易"处下手，开辟新径，如照相写实、超级写实，把"实"推到极致。看来，不论以实用实，还是以虚用实，都要造出一个与客观的"实"有另外一种趣味和格调的、新的作品来。这种格调的极端的实，也符合诗化了的现实这个大原则。

要把现实诗化，创作者必须要有诗的感情，即诗情。诗情来自对客观事物的体验，所谓"人心之动，物使之然也"。有丰富生活积累的人，感情也就会很丰富；感情丰富了，对客观事物就会敏感，容易动心。古人说音乐，"凡音之起，由人心生也"。实际上这"人心"乃是受事物感动之心，所以古人反复强调"工夫在诗外"。但是，产生诗的感情和运用诗意的眼睛观察世界，除了生活体验外，还要有其他方面的修养，那就是要读书，要懂一些其他门类的艺术。读一点书，懂得艺术史，对自己的老祖宗和外国的思潮、流派多少有一些了解，不仅会增长知识，还会增长自己的辨别能力。我们的雕塑家应该是实践家，更应该是有艺术修养的实践家。许多老一辈的雕塑家在国学、西学方面都是有相当修养的，所以他们出手不凡，做出来的东西很有味道，很有格调。修养的深厚与否直接决定着作品格调的高低，这是毫无疑问的。有些人技巧、技术处理能力不错，做出来的东西不是显得俗就是感到缺少味道，这是因为生活修养和艺术修养单薄。艺术家修养的单薄在创作中是无法掩盖的，愈掩盖愈显拙劣。我们的艺术家既要是一位有技巧、有技术的好匠师，更要是有思想和有造诣的艺术家，不要做缺乏思想和艺术修养的匠人。

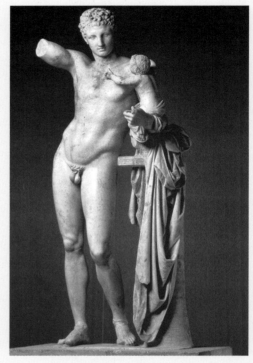

图 5 古希腊雕塑家普拉克西特列斯作品《赫耳墨斯与小酒神》

从这里联想到雕塑界的学术空气问题。雕塑艺术是一门科学，这门艺术中有许多学术问题需要大家来认真研究与探讨。但是，由于传统的原因（主要是国内原来从事雕塑创作的人较少），雕塑界的学术气氛相对其他艺术行类（如油画、中国画等）比较薄弱，学术讨论和出版物都比较少。这对艺术家学术思想的拓展不利，对提高创作水平也不利。浓厚的学术空气是繁荣艺术的前提，尤其是要鼓励针对当前雕塑艺术发展的倾向问题展开不同意见的争论。当前，人们对我国雕塑的走向问题，对传统的认识与估价，对如何借鉴西方现代雕塑，对雕塑艺术的本质及其可能拓展的边缘以及雕塑教学制度与方法等，都有不少议论，但拿到桌面上或形成文字的研讨太少。其实，这都是属于艺术规律或涉及艺术规律的问题。如果这些问题深入展开讨论了，我国雕塑界的学术气氛将会相当浓厚，艺术创作也将会从中受益匪浅。

三、雕塑语言的限制与拓展

雕塑艺术规律中最值得研究探讨的问题是雕塑是什么和什么是雕塑。对这个问题埃及人、希腊人、中国人、意大利人的答案会不完全一样。读读他们各自做的作品就明白这一点了。当然，今人和古人的答案也不会完全一样。说不完全一样，是因为有共同的东西，那就是他们都是创造三维空间的造型，都是以客观物象为依据，都要服从视觉美的法则。差异恰恰就在对这视觉美法则的理解上。不同的理解会产生不同的风格。具体到雕塑的视觉美，涉及到它作为形体语言的凝练性、集中性与在空间的占有性这样的问题。同样是关注凝练性与集中性的古埃及雕塑、古希腊雕塑（图 5）和中国古代雕塑，在认识与处理上，又不完全相同。这涉及到各民族的美学观、哲学观等复杂的问题，这里不便细究。这里想说的是，就雕塑艺术的主流形态来说，形体的凝练性与集中性是个很重要的、不可忽视的课题，古今中外的雕塑家莫不重视这个课题。雕塑以其有限的体积与单元来占有空间，而主要不是以多数的体积和单元来占有空间，否则，它容易显得散，容易成为"雕塑画面"。同理，雕塑可以表现生活场面与生活情节，尤其是浮雕，但仍需精炼与集中。可是，雕塑在自身发展的过程中，并不

图6 《收租院》(局部)，泥塑

是朝一个方向前进而是充满着矛盾的。它主要不断求凝练、求集中、求概括，同时不断探索反凝练、反集中、反概括的表现途径。正是这"一正一反"不同方向的探索，造成一种力度，显示出雕塑艺术语言的丰富性及其相当大的包容性。集中性与分散性的关系是如此，具体性与抽象性、象征性的关系是如此，概括性与叙事性、公共性与"私密性"的关系也是如此，还有其他范畴的各自对立因素的相互关系莫不是如此。所以，在艺术思潮与相应的风格追求上，常常是三十年河东、三十年河西，不可能由一种思潮和风格持久地占领艺坛。艺术思潮有革新和保守之分，艺术的风格、语言却不能简单地作这样的区别。一种风格铺天盖地地流行，会造成人们在审美需求上的"倒胃口"。这时人们需要换换口味，因为对泛滥成风的东西人们往往有厌倦情绪。刚开放改革之初，人们对写实的英雄化、理想化的雕塑样式，表示反感，并不表明雕塑艺术应该排斥英雄化与理想化，而是"文革"期间流行的英雄化与理想化的作品带来的反作用。在拨乱反正的情况下，人们又往往把好的东西也否定掉了。淡化英雄主义、淡化理想一旦形成潮流，其结果是可想而知的。人们经过反复思索，会使自己的认识更客观、更接近真理一些。前面说过写实（严格地说是机械地模仿自然）的作品一度统领艺坛，其他风格尤其是抽象风格的作品几乎无一席地位，一旦气候变化，人们对这种写实的贬抑是在所难免的，但这并不意味着写实艺术应该退出历史舞台。（图6）二十年来，有些人，有些地方对抽象艺术（包括抽象雕刻）趋之若鹜，出现了不少抽象主义作品，但因为创作这些作品的人缺乏有素的艺术训练（须知抽象艺术创作也是需要经过训练才能达到一定水平的），多数作品质量不高。这时，人们开始认识到，禁止抽象艺术是不明智的做法，相反，一窝蜂地搞抽象艺术也会使艺坛失衡，造成群众的反感。

一些雕塑家尤其是一些青年雕塑家何以对外国当代的雕塑观念与实践很感兴趣，其原因不能简单地从青年人的猎奇与逐新的心理来解释雕塑专论，主要原因在于他们希望从外国人那里接受新东西用来丰富自己的创造，从而使我们的雕塑艺术更绚丽多姿。他们的这种愿望无疑是好的，他们的实践也带来了不少积极的成果。一些青年雕塑家机智地吸收外国当代雕塑的成果，在构思、设计和质材上做创新的尝试，有些作品给人耳目一新的感觉。他们的经验说明，吸收外来养料必须以我为主，即从自身所处的现实出发，关注当代现实问题，服从自己的创作需要，才会有积极的成果；如果不扎根自己生活的现实，不从表达自己的真情实感出发，依样画葫芦地照搬别人，肯定是要失败的。在吸收外国人的艺术成果这个问题上，也要防止片面性。不要以为外国流行的都好，外国的月亮比中国圆，更不应该以为西方当今流行的"新潮"代表世界艺术的方向，而去追随它。今天，世界的经济正在走向一体化，世界文化也面临"全球规范"的冲击。西方国家尤其是美国，因为在世界经济中占优势地位，它们积极向其他国家扩散自己的社会观、文化观与艺术观。它们宣传的一体化或全球化，实质上是西方化，甚至是美国化。这对各民族的文化无疑是严重的威胁。在这种情况下，我们的头脑必须清醒，要充分认识到这样一个真理，即所谓全球规范，并不意味着世界同质化。全球规范应该是以相互不同质为基础、为前提，只有不同民族文化的"质"存在，所谓全球规范才是有意义，有价值的，否则，不仅是民族文化的灾难，也是世界文化的灾难。因此，保护本民族文化的质，对各个民族来说至关重要。所谓保护，并不是把自己的传统原封不动地保留下来，而是要在传承中有所创新，有所发展。从雕塑的角度说，我们要深入发掘和发扬民族传统，这是维护本民族艺术特质的一个方面；另一个方面，我们在借鉴外来艺术时，不生吞活剥地照搬，而是吸收、融会、创造出有新的特质的作品，这也是与维护民族文化特质有关的课题。当然，这个课题的解决不容易，要有个过程。但，这是我们应该为之努力的方向。

再把话题转回到雕塑是什么，什么是雕塑的问题。我的意见是，我们习惯了的传统的雕塑本体语言——凝练的、集中的、概括的表达方式，会在新的形式中继续具有强劲的生命力，而其他一切尝试，包括生活化的、观念化的、散点的、扩散的表达手段，也会同样有意义。这是限制与拓展的关系，雕塑会在这两者的矛盾中求取发展。

（原文发表于《美术研究》2000 年第 3 期）

边缘状态与文化关注

——20 世纪 90 年代以来的装置艺术与实验雕塑的创作与展览

殷双喜

图 1 1985 年"劳申伯格艺术展"海报

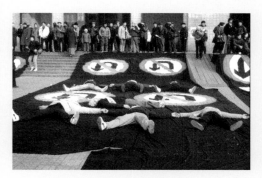

图 2 1989 年 2 月"中国现代艺术展"现场

一

　　从艺术史角度考察装置艺术在中国何时出现是十分困难的，但它在 80 年代中期的中国现代艺术潮流中已成为一种重要的样式却是明确的，这与美国艺术家劳申伯格关系密切。1985 年 11 月 18 日，"劳申伯格艺术展"（图 1）在中国美术馆展出，劳氏对现成品装置的娴熟运用，对中国的青年艺术家产生了重要影响。1986 年 1 月，一位福建的中学美术教师在写给友人的一封信中说道："劳申伯来了，带来了后现代观念，这种影响很快可见到，起码我个人认为是下一步发展的景观。"[1] 同年 9 月，这位名叫黄永砯的艺术青年和另外十余位朋友共同组织了"厦门达达——现代艺术展"，黄的参展作品之一题即为《1986 给劳申伯的备忘录》。12 月中旬，黄与林嘉华、焦耀明等人将手推车、大铁栅、水泥制件、旧画框等移入了福建省美术展览馆中，并以展览图录的张贴、录像的播放等构成一个场景，对公众心目中的"艺术品"和"美术馆"概念进行了一次"袭击"。与此同时，杭州、太原、广州、上海、洛阳、泉州等地的艺术家也以各种形式，将实物装置与行为结合起来，作了许多引发争议的展览活动，比较突出的装置作品有浙江美院的"池社"群体所作的《杨氏太极系列》、吴山专的《红色幽默系列》。

　　但是，将中国现代艺术的兴起，完全归结为外部影响也是片面的。事实上，80 年代中期中国各地的青年艺术家采用装置艺术时，并不了解其概念、内涵与源流，甚至也未明确使用"装置"这一术语，他们从中国开放后最初获得的有限的西方艺术信息中获得了信心与鼓舞，目的是利用装置艺术去冲击"文革"以来僵化的艺术制度，如评论家范迪安所说："以新的造型模式显示艺术家的现代意识，甚至让模棱两可的所谓'反艺术'内容出现，以质疑现存的艺术标准和原则。"[2] 但是也有少数艺术家已经注意到现成品材料与复数性艺术的组合运用，以及对空间的有效控制，中央美术学院的徐冰与吕胜中在中国美术馆的展览受到广泛的好评，徐冰的《天书系列》将难以辨认的木雕刻字印刷成巨大的长卷与书本，吕胜中则将民间剪纸转换成对人类生命历程的庄严祭祀，最重要的是，他们都注意到从中国艺术传统中发掘现代艺术的形象资源，这成为 90 年代以来中国艺术家在国际上受人瞩目的基本艺术策略。

　　1989 年在北京中国美术馆举行的"中国现代艺术展"（图 2）是 80 年代对西方艺术引进与反应的总结，这一展览在中国现代艺术发展的历史上留下深刻的印痕。在这一展览中，有许多艺术家采用了装置艺术的形式，并且注意到材料与实物对于艺术内容的表达所具有的特殊意义。

　　90 年代初期，中国现代艺术进入低谷期，推动现代艺术的若干先锋报刊先后停刊，许多青年艺术家和评论家以不同方式到法国、美国和日本等国家寻求发展，从而对西方现代艺术有了更为真实具体的认识。在上海、广州、杭州等地，青年艺术家逐渐放弃理想化的艺术狂热，转向个人化的日常生活。在北京，一些艺术家在圆明园、东村等地聚集，寻找新的艺术生存方式。这一时期，急剧发展的中国社会经济的现代化过程给社会大众带来了空前的生存

压力，有不少艺术家弃艺经商，许多人转向新兴的艺术市场，从事商品画的绘制，耗资较多又无市场的装置艺术活动大为减少。但是北京的"新刻度小组"（王鲁炎、陈少平、顾德鑫）、广州的"大尾象小组"等艺术团体仍然坚持艺术讨论和展览。由于场地、经费及其他客观条件限制，90年代初期的许多装置展览在非展览空间和海外场所举行，成为少数人的"圈子"内的活动。（图3）

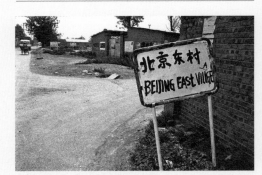

图3 荣荣，"北京东村"系列《1994.No.1》

1994年，艺术家王功新、林天苗夫妇从纽约回到北京，在家中展出他们的装置艺术，他们的作品受到了评论家易英的关注。王友身、宋冬也都在家中从事他们的装置试验，这种方式被评论家高名潞称之为"公寓艺术"（apartment art）。在这种状态下，位于首都师范大学内的美术馆，于1994年经文化部批准举办了"中、韩、日国际现代艺术展"，1995年后又举办了"北京—柏林艺术交流展""位移：四人装置艺术展"以及朱金石、宋冬、尹秀珍等个人装置艺术展，成为这一时期北京重要的前卫艺术展示空间。在北京的王府井翰墨艺术中心，徐冰做出了以两头猪为主体的装置《文化动物》，赵半狄的《月光号》、焦应奇的种植与编织作品，都给人以深刻的印象。此外，中央美院画廊与附中美术馆也经常有一些小型的装置艺术展。

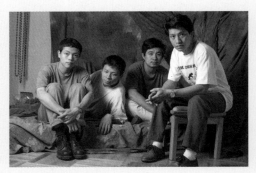

图4 "大尾象"合影

90年代中期上海、广州等地的装置活动开始活跃。1996年3月，在上海新落成的刘海粟美术馆，一批青年艺术家举行了"以艺术的名义"为题的综合艺术展。同月，在上海美术馆举行的"第一届上海双年展"虽然以油画为主，但是邀请了旅居法国的陈箴等人参加，陈箴为这一展览所作的装置作品虽然受到质疑，但仍然得以修改后展出，这表明上海作为国际大都市再次焕发出开放的活力。在广州，"大尾象小组"的林一林、陈劭雄、梁钜辉、徐坦等人在一所学校的地下空间展示了他们对当代生活的评述。（图4）林一林将纸币叠压在砖墙中并向公众抛撒，徐坦将塑料模特儿装在卡车中在市区穿行，反映了他们试图将装置艺术置于公共空间与观众对话的艺术理念。但是在北京，装置艺术进入公共空间仍然存在着困难，有许多装置艺术展只能在废旧厂房、住宅等非展览空间展出。1996年底，由黄专、杨小彦、殷双喜策划的首届当代学术邀请展在中国美术馆未能展出，尽管展览中装置作品不多。

1996年8月18日至9月3日，"水的保卫者"艺术活动在拉萨举行，由美国艺术家和中国学者朱小丰共同组织。参加者有戴光郁、李继祥、刘成英、宋冬、尹秀珍、张新、张盛泉、张蕾、阮海英，以及来自美国、瑞典等地的艺术家，他们用行为和装置表达了对环境、自然、生命及精神家园的关注。

1996年冬，在河南郑州天然商厦的开业仪式上，王晋、郭景涵等人完成了《冰96中原》装置活动，这个作品是将许多商品冻在一面长30米、高2.5米的冰墙中，开业时任由观众掘取，引发了一场大规模的哄抢，观众在无意中参与了作品的创作，呈现了商业化时代人们道德价值观的变迁。

1998年1月2日，由冯博一、蔡青共同主持的"生存痕迹——中国当代艺术内部观摩展"在北京郊区姚家园现时艺术工作室展出，参展艺术家有邱志杰、汪建伟、林天苗、张永和、展望、宋冬、尹秀珍等人，这一展览的特点在于艺术家在现场讨论决定作品的展出空间与方式，策展人冯博一对于此展的阐释反映了中国年轻一代策展人的共同理念，那就是面对西方策展人对于中国艺术家的挑选所导致的中国当代艺术形象的扭曲，有必要从中国人当下的生存状态入手，通过对本土生存痕迹的艺术再现，寻求新时期的人文关怀。

1998年3月，范迪安策划了"'98福州亚太地区当代艺术邀请展"，三十位艺术家中包括美国、加拿大、日本等国的艺术家，展览促进了中外艺术家对装置艺术的讨论和交流，这

图 5 林天苗，《圣特雷萨对诱惑》，装置，1995 年

是 90 年代为数不多的由中国方面出资邀请国外艺术家来华展出的展览之一。

1999 年粟宪庭在北京策划了"聚苯乙烯展"，展览突出了艺术家对工业时代城市环境所受的破坏的关注。但也有一些艺术家只是运用化学塑料作为材料，表达个体的生活体验，并非关注环境问题。

90 年代后期中国当代艺术的日益活跃，引起海外艺术界的注意，中国艺术家开始走向国际交流的舞台。1996 年 1 月，"中国！"展在德国波恩现代艺术博物馆开幕，三十余位海内外的中国艺术家共展示了中国当代艺术的现状。1997 年 3 月至 9 月，"不易流行——中国现代艺术与环境之视线展"，分别在日本的东京、大阪、福冈三地展出，此展由日本策展人南条史生策划，中国评论家殷双喜、黄笃为展览撰写了有关中国当代艺术的概述。参展艺术家有陈箴、耿建翌、洪浩、王劲松、尹秀珍、张培力、朱金石，展览反映了中国当代艺术家对于"流行"的反思，意在说明艺术通过不断变化的手法，寻求人类不变的普遍精神。1997 年 5 月至 8 月，"另一次长征：中国观念艺术展"在荷兰的 Breda 市举行，参展艺术家有陈邵雄、陈妍音、冯梦波、耿建翌、顾德新、林一林、林天苗、汪建伟、王友身、徐坦、张培力、周铁海等十余人，策展人为 Marianne Brouwer＆Chris Driessen，中方组织者为汤荻，这次展览基本上涵括了中国当代较为活跃的装置艺术家，较为整体地向西方艺术界呈现了中国装置艺术的发展。1997 年 7 月到 9 月，"抗衡：中国当代女性艺术展"在纽约的 BRONX 博物馆举行，参展艺术家为蔡锦、侯文怡、胡冰、林天苗、尹秀珍，这是第一个在美国博物馆举办的中国女性艺术展，作品大部分为装置，女艺术家们没有在政治、历史等大题目上进行英雄式的表现，而是在对日常生活的感受中，表达出对商业环境中人类生存的某些共同遭遇与经验。（图 5）

2000 年的"第 3 届上海双年展"是一次大规模的中外当代艺术展，这次展览在策展人和参展艺术家两方面完成了国际化的接轨，不仅是海外艺术家的参展提升了上海双年展的国际性，旅居海外的中国艺术家也在蔡国强这样的知名艺术家的带领下荣归故里，展览中展出的装置作品以其规模和质量而引人注目，反映了中国艺术家十余年来的探索已经收获了许多值得自豪的成果。众多的海外美术馆长、评论家、媒体的到来，表明国际艺术界对中国艺术的重视，而这个展览带来的另一个副产品则是在展览期间大量的非官方的外围展，这些以装置和影像为主的小型展览反映了中国艺术家进入国际交流的强烈欲望，其中由冯博一、艾未未策划的"不合作方式展"体现了一种不妥协的艺术立场。

90 年代后期，成都成为中国当代艺术十分活跃的重要城市，戴光郁、罗子丹、余极等艺术家持续地在城市中的公共空间如电影院、图书馆、地下停车场、公园、都江堰等进行装置与行为艺术，强调将"现场"和"场景"纳入作品意义生发的有效控制。这种"公共空间陌生化"的艺术观念与方法，着眼于艺术家的思考与现实场景的内在的文化联系，而不是一种形式主义的语言游戏。

2001 年 1 月 18 日，成都画院举办的"执白装置艺术展"，展出了戴光郁、余极、尹晓峰等五人的装置作品。他们的作品从不同角度涉及了中国文化传统，与成都画院的古典庭院形成历史的对话，对琴棋书画与麻将等传统文化的挪用，凸显出中国内地城市的安逸与现代化的矛盾。

"2001 成都双年展"虽然以"架上"为主题，但也邀请了许多装置艺术家，来自海内外的中国艺术家再一次在成都现代艺术馆相聚，这表明装置艺术在中国当代艺术的展览体制中正逐渐获得合法性空间。谷文达的大型装置《联合国：人与空间》，以在世界各国收集的人发粘制而成的国旗，占据了展场的主要空间，给予人以强烈的视觉震撼；来自广州的响叮当、

黄一翰以大量的色彩鲜艳的玩具组合折射出城市大众文化潮流对传统价值的冲击。90年代后期的装置艺术，转向以消费社会的现成品、广告图像、影视、电脑动画、时尚杂志等大众文化为创作资源，不再关注对僵化体制的批判，不再坚持与社会的对立，而呈现出注重个人日常生活体验、逃避深刻、享受生活的特点，对90年代急速发展的中国的城市化进程作出了迅速的反应，成为新一代艺术家与90年代前期艺术家在艺术价值观上的重要区别。

　　90年代后期，北京、上海、广州、成都逐渐成为中国当代艺术的区域中心，装置艺术进入繁荣期，这反映了中国社会的文化开放与进步。一方面中国政府日益重视国际间的文化交流，有不少艺术家通过官方渠道进入国际性展览，展示了中国现代化过程中的社会变化；另一方面，各种小型的、民间的当代艺术展频繁举行，出现了冯博一、黄笃、冷林、吴美纯、皮力等年轻一代策展人，还有一些非本土的职业艺术活动家参与国内的前卫艺术，如张颂仁、凯伦、汤荻、戴汉志、史耐德、罗伯特等，他们促进了中国艺术家与国际间的联系。以"上海双年展""成都双年展""广州三年展"为标志，中国的美术馆加快了与国际展览体制的接轨，装置艺术与其他实验艺术逐步进入主流体制。与此同时，国际展览的策展人、美术馆馆长等也开始造访中国，东方艺术正在进入西方艺术中心的视野，国际化与民族性的矛盾开始突显。需要指出的是，90年代后期的一些以装置和行为为主的展览有走向狂热和残酷的趋势，仅从"偏执"（1998，北京）、"后感性：异形与妄想"（1999，北京）、"失控"（1999，北京）、"异常与日常"（2000，上海）、"艺术大餐展"（2000，北京）、"对伤害的迷恋展"（2000，北京）、"后感性：狂欢"（2002，北京）等展览名称就可以看出，对动物的虐杀，对尸体的运用，对暴力的崇尚，已经使一些青年艺术家进入一种尼采式的迷狂。与90年代中期受到国际市场欢迎的"政治波普"与"玩世现实主义"绘画相比，这是新一代艺术家寻求外部世界关注的独特方式，它再次引起我们对中国当代艺术应以何种态度和方式与国际对话的思考，也使我们意识到对材料与现成品如何表达当代文化精神有必要重新认识。

　　由于中国的艺术院校很少有对于装置艺术的研究与教育，90年代中国的装置艺术家大多数并没有受过专业的装置艺术的训练，一些从海外回归的艺术家具有较多的展览经验，而国内一些原来从事绘画或雕塑的艺术家多是由于对装置艺术的兴趣而转向现成品的运用。在比较活跃的装置艺术家中，大体可以分为若干类型，一类是将装置与影像媒介结合起来，如张培力（图6）、汪建伟、王功新、王劲松、陈劭雄、冯梦波、徐震、梁越、陈运泉等；一类是注重现成品的运用以表达个人的生活经验，如艾未未、顾德鑫、王友身、耿建翌、黄岩、尹秀珍、熊文韵、彭禹等；也有许多艺术家是以个体的创作来完成现场的构建，如徐坦、琴嘎、林天苗、姜杰、张蕾、张新、王蓬、王南溟、金锋、戴光郁等；还有一些艺术家则以自己的身体和行为共同构建展示场景，如林一林、罗子丹、梁钜辉、孙原、朱昱、路青、陈庆庆、尹晓峰等；朱青生、邱志杰、宋冬等人则常常根据主题和现场采取不同的装置艺术表达方式。上述概略化的分类并不能完全框定艺术家的风格，他们中有不少人也综合使用其他手段表达自己的艺术观念，也有一些画家和雕塑家如尚扬、王广义、展望、于凡、王强等运用装置艺术的方式。

　　90年代中国的装置艺术被置于"观念艺术"的大框架中为世人所知，由于主流艺术对于它的漠视和警觉，在社会艺术资源的权力分配中，它处于边缘状态。装置艺术家在中国当代艺术中的数量仍然很少，但他们的活动能量和作品经媒体放大后的影响正日益增强，并且对架上绘画的教学与创作产生了冲击，一些青年学生误认为，只有装置艺术才是前卫艺术，绘画正在走向没落。与平面绘画相比，装置艺术在题材上并无特殊之处，它所反映的，仍是现

图6 张培力，《30×30》，单视频录像，1988年

图7 黎明，《崛起》，83cm×31.5cm×73cm，铸铜，1990年

代城市发展过程中艺术家日常生活经验，诸如社会思想控制、暴力与伤害、金钱与性、个人身份、西方文化强权等。作为艺术家的个人话语，这类艺术展示了艺术家的个性化和私密性；但在另一方面，它的展示空间和手段的非正常化，极容易成为一种公众视野中的事件（event），从而引起权力机构和新闻媒体的关注。正是由于装置艺术不具有平面绘画那样的商业前景，促使一些装置艺术家被迫卷入一场"竞赛"，在展览空间和规模上增加投入，在展览方式和手段上日趋极端化，以期进入海内外艺术中心的视野，获得更多的展览机会和更大的知名度，这给90年代后期中国装置艺术的发展带来了明显的社会主义色彩。90年代中国当代艺术的另一个重要问题是有关装置艺术的批评与研究处于滞后状态，除了少量描述性的文字，中国评论界对装置艺术基本处于失语状态，导致许多装置艺术展览缺乏学术主题，作品鱼龙混杂。回顾90年代中国装置艺术的发展，有许多艺术家如过眼云烟，偶然做出一两件作品就消失于人流之中，而那些始终坚持艺术信念，以各种方式持续地探索装置艺术语言与当代社会精神生活的表达的艺术家则显得弥足珍贵。

二

讨论90年代以来的实验性雕塑，需要了解20世纪中国雕塑的体系，它主要由三部分构成：一是20世纪20至30年代留学法国的老一辈艺术家引入的欧洲古典雕塑；二是50年代由前苏联引入的雕塑教育所形成的社会主义现实主义创作体系；三是60年代开始的与中国传统雕塑进行沟通所形成的初步中国特色。在这一背景下于80年代后期开始的对西方现代艺术的研究与吸收，成为实验性雕塑发展的重要动因。

90年代以来中国雕塑的发展，呈现出多元化的态势，写实的雕塑仍然存在，只是雕塑家在写实语言中注入了观念；研究新材料的雕塑家致力于探讨现代材料与形式结构的结合，以抽象的视觉形式表现人的心理真实；也有一部分雕塑家涉足于雕塑与装置的边缘，使空间、材料和现成品与中国传统文化和当代生活相联系，开拓了中国当代雕塑的创作格局。90年代以来中国雕塑日益走出肖像与写实风格人物的统一模式，向一切可能的雕塑艺术资源开放，这种开放包括：1.向多种材料开放。从传统的泥、木、石膏至各种现代材料，并探索相应的材料处理与加工技术。2.向多种语言形式开放。从比较单一的写实人体，到多样化的雕塑语言形式，如抽象、变形、极少主义、构成组合，中外民间传统雕塑等。3.向雕塑的艺术史开放。从中外雕塑史上的重要艺术家和代表风格学习。4.从室内架上向室外空间的开放。让雕塑从美术馆走出，与城市、自然环境相结合，成为民众生活环境的一部分。在这一开放过程中，实验雕塑家在雕塑与环境、雕塑与空间、雕塑与材料、雕塑与观念等方面，逐渐地探索中国当代雕塑的特征，使中国雕塑进入到当代文化生活的主流之中。（图7）

1992年在浙江杭州举办的"青年雕塑家邀请展"是一个重要的转变。这个展览汇集了许多中青年雕塑家，参展作品虽然还是在雕塑的基本框架中探索，但是突出了风格的多样化，雕塑家们普遍地注意到材料的硬质化，即在雕塑创作中普遍地采用了铸铜、锻铜、钢铁与石材等硬质材料。这看起来只是一个材料的转换问题，却反映了雕塑家对新的现代工业材料的重视。它必然带来材料语言及雕塑观念的变化，使中国雕塑从传统的手工塑造向现代制作转换，这对90年代以来的实验雕塑产生了潜在的影响。在这个展览会出版的专刊中，对"雕塑的民族化"问题也展开了讨论。雕塑家们意识到，中国雕塑已经不可能在一个封闭的环境中发展，原有的现实主义雕塑创作已经不适应时代，新观念、新材料、新技术的引入与研究已

成为发展中国现代雕塑的迫切课题。同时，在西方艺术资讯如潮涌入的情况下，中国雕塑又应该从传统文化与社会现实中寻找资源，才能展开与国际艺术的对话。

1993年举办的"海峡两岸雕塑展"加深了大陆雕塑家对于雕塑材料语言的重要性的认识，增进了他们对世界艺术信息的了解，在材料与现代雕塑语言的探索上开始显得活跃起来。

1994年在中央美院画廊举办了隋建国、傅中望、张永见、展望、姜杰五人雕塑系列展，他们的共同点就是对现实的强烈关注和对当代人精神状态的思考。（图8）在艺术语言上，他们打破了传统架上雕塑的单体与基座形式，而以复数性的作品单元加以组织结构，形成一个观众可以参与的空间场景。这个系列展提出了观念与材料的问题，即雕塑家如何真正深入理解材料、材质对于观念表达的重要性。另一个问题是雕塑与装置的关系。由于这个系列展中的每一位艺术家都用雕塑作品改变了空间形态，他们的作品也部分地使用了现成品（Ready-made），有的则是综合媒材，已经模糊了雕塑与装置的界限。雕塑家对装置艺术的切入，不仅对装置艺术的发展是一种推动，对雕塑的发展，也产生了积极的推动。（图9）他们的艺术体现了中国雕塑家在东西方文化的冲突中对当代社会诸多尖锐问题的思考与自身的文化选择。

1996年在四川成都举办的"雕塑与当代文化"的展览与学术研讨，是中国雕塑的一次反省与检阅。这个题为"敬畏生命"的展览，探讨了雕塑家面临装置和现成品的挑战、雕塑艺术的特性和它切入社会文化的独特方式，展览确认了雕塑艺术对于生命存在价值的终极关注，对于当代社会文化的积极参与。

90年代以来，一些有前瞻性眼光的批评家（如孙振华、殷双喜、王林、黄专、冯博一、易英）积极地参与了中国雕塑的现代化进程，推动中国雕塑进入中国当代艺术的主流。1996年以来，北京、深圳、成都等地的雕塑创作与展览十分活跃，这些展览多由艺术批评家或策划人提出学术主题、选择艺术家，具有嵌入当代文化环境和文化思潮的价值。深圳何香凝美术馆自1998年起创立了中国当代雕塑艺术年度展，每年邀请重要的雕塑艺术家到深圳，与当地的城市环境相结合，从事实验性雕塑的创作，并且尝试购藏了国际知名雕塑艺术家如贝纳维尼（Bernar Wernet）等人的代表作品。90年代以来，在长春、天津、威海、桂林等地，当地政府、美术馆、私营企业也组织了多届国际雕塑创作营和雕塑创作竞赛，举办了许多中青年雕塑家的个展与联展。

2000年可以称为中国雕塑年，这一年雕塑界的重要展览与学术活动不断。5月为庆祝青岛雕塑艺术馆成立在青岛举行了"当代雕塑邀请展""希望之星展"及20世纪中国雕塑学术研讨会；9月在杭州举行了"第二回青年雕塑家邀请展"；12月在深圳何香凝美术馆举行了"第3届当代雕塑艺术年度展"。而2001年的"第4届当代雕塑艺术年度展"，策展人黄专更是有意突出了非雕塑专业艺术家对雕塑的理解与创意，邀请了法国和中国的一些装置艺术家参展。这些展览共同透露出一个学术趋向，即雕塑家对雕塑在当代环境与公众生活中的存在与意义的关注，中国雕塑在20世纪末对艺术的公共性或者说是对公共艺术有了前所未有的自觉意识。

雕塑家朱成、曾成钢、李燕蓉等注重雕塑中的民族文化底蕴，他们运用各种传统材料，从不同的方面涉及了中国传统文化、历史与当代生活。朱成的作品具有中国传统工艺的精致繁复；曾成钢的作品开掘了中国象形文字与雕塑空间的联系。

90年代以来的中国雕塑积极参与现实生活，在传统与当代的广阔空间中寻找个性化的艺术表达。黎明、霍波洋、杨剑平、梁硕、蔡志松等，运用具像的方式表达现代人在迅速变化的现实生活中的各种生存状态。孙伟、王少军、杨明、吕品昌、孙璐等艺术家对抽象与材料

图8 左起：张永见、廖文、栗宪庭、姜杰、傅中望、展望、隋建国

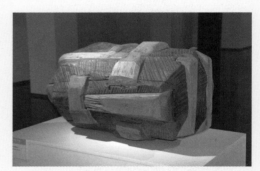

图9 傅中望，《被介入的母体》，91cm×61cm×55cm，木，1994年

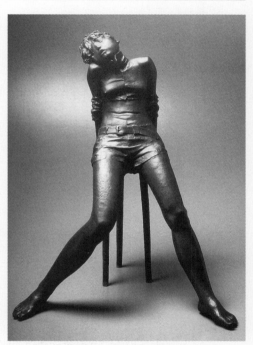

图 10 向京,《空房间》, 铸铜, 1998 年

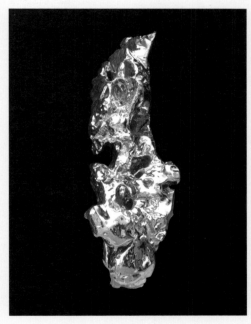

图 11 展望,《假山石 no.124》

形态更为关注。唐颂武与孙毅的作品则转向现代材料与计算机的运用, 从中寻求现代人生存状态的表达。

女性雕塑家的作品虽然如她们所说, 并不刻意追求女权主义的表达, 但还是具有女性对现实世界的独特视角。施慧的作品具有繁密的材料编织与复杂的空间组织, 表达了她对自然界生物多样性存在的细致感受, 作品具有令人诧异的视觉结构。喻高的作品在极少主义的充气造型和鲜明的材料色彩之后, 是她对空间与存在的独特理解。向京的家庭生活雕塑一反过去的优雅的梦幻少女, 以批判现实主义的尖锐直陈日常生活的平庸。(图 10) 李燕蓉的陶塑以优雅的姿态塑造了她心目中已逝的历史, 对中国女性的历史处境给予一种实体的再现。

隋建国的作品反映了当代中国的文化背景, 他的《中山装》与《衣纹研究》从中国 20 世纪流行的中山装入手, 对欧洲文艺复兴时期的经典雕塑和中国政治生活中的固定形象加以符号化的挪用与改造, 使之在新的文化语境中发生变异。与此相似的是刘建华的彩塑系列《迷恋的记忆》, 他在一系列身着中国传统旗袍的女性躯干的陶塑中, 以现代生活中流行的沙发作为反衬, 揭示出中国传统文化中男性对于女性的窥视心理, 也暗含着对现代女性社会地位的剖析。

有关现代人的生存状态的呈现, 是青年一代雕塑家普遍关注的主题。于凡的《飞行》与傅中望的《影子》从战争的角度提示了人类生存的冷峻与荒诞。邵康的《纪念碑》与靳勒的《飞翔的人鱼》是直面生存的呐喊; 杨剑平的人体与吕品昌以陶与金属拼接的《自塑像》是现代人对生存的无奈; 杨春临的《开裂的人》、李象群的《第二次溶解》则揭示出生命的异化与群体的趋同; 张永见与张玮的作品从不同角度呈示生命的受虐与变异, 而琴嘎的作品则以强烈的写实性视觉语言, 从人与动物的生理性损害中直接涉及了艾滋病等现代社会的病灶。

在以观念见长的装置性雕塑中, 展望、姜杰、卢昊、梁绍基等十分突出。展望的艺术可以称之为"观念性雕塑", 通过选择个人化的物体与形象, 对其加以独特的转换与再造, 达到观念与物质的有机结合。他的"中山装"系列、不锈钢"假山石"系列 (图 11) 和入选 2000 年"上海双年展"的《公海浮石漂流》, 都是在对现实物品的戏拟复制中, 传达他对于"现实与复制"这一观念的思考。姜杰是 90 年代活跃的女雕塑家, 她的作品多以装置性的场景出现, "平行男女""魔针魔花"等系列以现成的塑料模特儿为基础, 运用蜡、纱布等材料, 通过包扎、针灸等与医疗有关的方式, 来表达她对现代人生存状态的忧虑。卢昊的作品以透明的有机玻璃模仿中国传统建筑, 并在其中置放动物与植物, 通过不同的文化符号的挪用与戏拟, 表达他对中国传统文化与当代生活的反讽。

青岛"希望之星展"和杭州"第二回当代青年雕塑家邀请展"中有许多青年雕塑家, 他们的探索呈现了 21 世纪中国雕塑的新趋向。李占洋反映现实生活的彩塑不无漫画式的幽默与讽刺, 梁硕与梁刚的雕塑都是现实生活的再现, 但这种再现对于人物的塑造已经具有了很多的主观性思想与形象变异。李娜、吴宝旭以独特的形式语言和材料处理方式, 对人的生存状态与中国家庭的历史变化作出了不同凡常的表达。孙璐与张兆宏的金属焊接雕塑不仅反映了近年来中国雕塑艺术的材料转换, 也从金属与现代大工业的关联中凸显了工业社会中的个体的消融与单向性; 李亮在多种材料的综合组织中, 表达了艺术家对自然与历史的思考。

中青辈雕塑家的成熟与新生代雕塑家的出场, 预示着中国雕塑在 21 世纪到来之际所具有的蓬勃活力。当代雕塑正朝着更为切近当代生活的方向拓展, 实验性雕塑能够对历史的进程做出敏感而又深刻的反思, 将变革时期中国人的精神状态以物质形式固化为永恒, 从而参与世界性的文化交流与对话。

（原文发表于巫鸿主编：《首届广州当代艺术三年展——重新解读：中国实验艺术十年（1990—2000）》，广东美术馆，2002 年 11 月）

注释

[1] 黄永砅：《给严善錞的信》，转引自高名潞等：《中国当代美术史 1985—1986》，上海人民出版社，1991 年。

[2]《湖南青年美术家集群展座谈会纪要》，《美术》1987 年第 2 期。

中国雕塑的十大类型
——首届中国雕塑大展作品观后

孙振华

在中华人民共和国成立 60 周年之际，由中国雕塑学会组织的"中国姿态：首届中国雕塑大展"在京举办，共有一千多个作品方案参加入选评审。在展览中我们可以看到，这些作品可以分为如下十大类型：红色经典再生型、唯美塑造抒情型、率性写意飘零型、乡风民俗怀旧型、传统符号混搭型、几何抽象装饰型、语言材料样式型、日常物品放大型、人间场景写真型、艳俗光亮卡通型。

从某种意义上说，所谓科学就是一种分类，因为分类需要理性思考。既然要分类，就必须对它的内涵和外延、核心和边界进行梳理和区别。换句话说，分类基于区分，区分基于认识，所以分类是认识对象的一种基本方式。

以上所说的十大类型是当前中国雕塑多样化的一种表现，也是目前中国雕塑多元化创作现实的客观呈现。当然，仅仅十类肯定是无法囊括中国雕塑的丰富面貌的，但是这种类别的划分，多少可以成为我们把握中国雕塑整体面貌的不同观察角度和路径。

应该说，这十大类型无所谓先验的优劣、高低之分；对雕塑家而言，他们都可以在自己所选择的不同类型中做到最好。

红色经典再生型

在 20 世纪很长的一段时间里，一种以理想化、典型化的方式，表现革命题材的红色雕塑在中国牢牢地占据着主流地位，形成了一种红色经典的模式。改革开放后，人们曾经对这种模式进行反思，认为它们普遍存在公式化、概念化的通病。

可是换一个角度来看，这种模式与 20 世纪中国的特殊经验又十分吻合，或者说，这种模式与 20 世纪中国的某种理想和激情是相当匹配的，它恰如其分地表现了这种"需要"。正是由于两者之间这种完美的匹配和吻合，使我们一旦把这类红色经典的雕塑放在艺术史的长河中来进行考察的时候，这种曾经被人们所熟练掌握，并形成了稳定套路的创作模式，又具有了独一无二的鲜明个性，具有了 20 世纪中国雕塑的"红色个性"。

20 世纪 90 年代以来，红色题材的雕塑又有了一种重现的趋势。例如，过去常见的领袖人物、革命人物、历史事件又再次出现了。

这种重现分为延续型和再生型两种趋势，只有很少部分的作品继续在沿用改革开放以前的思路和语言；大部分作品是一种"再生"——一种在新的历史条件下，在经历了思想解放和启蒙运动以后，以新的眼光对历史所作的回望和再认识。我们所说的红色经典再生型就是指这种类型。

在本次展览中，有部分特邀作品和参展作品就属于这种红色经典再生型。近些年，毛泽东的塑像以各种方式又出现在人们眼前：隋建国、展望为河北西柏坡做的领袖雕塑，李象群的《红星照耀中国》等，不一而足。

总体来看，这些领袖形象的创作凸显了一种还原——向普通人、平常人的还原。这些雕

塑突出的是亲和力、人性化和平民性。从这些重新解读的雕塑中,折射出时代观念的变迁,可以看到中国社会实实在在所发生的变化。

刘若望的《人民系列》塑造的则是一个在过去常见的民兵一类的人物。这个民兵如果和王朝闻的《民兵》、萧传玖的《地雷战》中的民兵形象相比较,革命人物"再生"的特征便一目了然。刘若望塑造的民兵更是一个强调形式感的民兵,它的色彩处理,它的对称性、装饰性,它的夸张,为其加入了许多当代的趣味。革命的硝烟味、紧张感没有了,有的是在新的语言方式下对战争和革命的想象。还有鲍海宁的《升华的征程》、陈继龙的《肩上的信仰》也都属于这个类型。

历史就是这样,同一题材在不同时段反复出现,不断"拦住"雕塑家,向他们索取答案。雕塑家也正是在这种一遍遍的回答中,呈现出艺术的魅力和可能性。在目前正在进行的国家重大历史题材创作工程中,引人思考的正是红色经典如何"再生"的问题。认识有多深,"再生"的可能就有多大:拿什么回应历史,拿什么走向未来?我相信,这种红色经典的"再生"会持续一段相当长的时间——因为这段记忆太深刻了,因为这段历史的阐释空间太丰富了,因为人们太需要在历史的镜子里来反观今天的现实了。

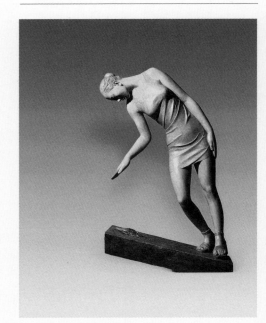

图 1 陈松涛,《失衡家园》

唯美塑造抒情型

即使在红色经典占据绝对优势的年代,总是有些雕塑家一有可能,就试图创作一些优雅、美丽、有趣的人物和动物,这种偏于唯美和抒情的塑造活动在中国雕塑界从来就没有断绝过。

这种努力曾经饱受打击,被戴上"形式主义""唯美风格"的帽子,但从事这种类型创作的雕塑家总是矢志不渝地在坚持。今天,仍然如此。

或许,这是人性中向美、向善的一种天然体现。

在本次展览中,这类作品有于文龙的《绽放之前》、何鄂的《追溯》、陈松涛的《失衡家园》(图1)、房中明的《瑶琴赋》、袁飞的《耳鸣》、唐大禧的《风之梦》等。这种作品类型的特点是,强调造型、强调视觉审美,倾向于在观众内心唤起一种平和、安详、愉悦的情感。这类作品在雕塑语言上常常凸显出较强的技术性,例如《追溯》的那种流畅和洗练、《耳鸣》对繁复衣纹的处理等。

图 2 陈云岗,《对弈山水》

相对于其他作品,它们不追求刺激、激烈、冲突、震撼、惊愕……这与这类作品避开直接的社会冲突相关,使得其在审美取向上具有传统雕塑单纯、静穆的特点,即使有的作品蕴含有社会问题的背景,例如《失衡家园》,但在人物处理上也仍然是宁静优雅的。

率性写意飘零型

这种类型的产生与发展与这些年流行的一个概念——"写意雕塑"有关。在本次展览中,黎明的《旋律》、陈云岗的《对弈山水》(图2)、吴为山的《阿炳》、林国耀的《都市乐章》、景育民的《英雄》、胡博的《本真态》、王毅的《僧人——默》、从平芝的《远方是岸》、刘航的《啊!马》、李小兵的《齐白石》、李煊峰的《暴雨将至》、洪涛的《西行·漫记》、唐重的《小孩和鱼》、霍守义的《朝圣》等作品,就较为集中地体现了这类作品的特点。这类雕塑更偏重于东方美学,它们注重创作者的主观感受,重写心、写意,重精神自由和情感释放,它们或可称之为"中国式的表现主义"。

图 3 田世信，《山民》

由于重视对对象内在精神的把握，所以它们不简单追求形态上的视觉真实；由于重视虚实相生和"无中生有"，通过观众的想象和联想来充实雕塑形象，所以它们不简单追求形体上的完整和全面；由于重视吸引观众一起来感受作者心灵的激情，感受作者似乎在快速成型中所呈现的时间性，所以它们不倾向让观众心静如水地面对作品做理性的结构分析。

在"写意"的总体特征的统摄下，这类作品在具体呈现中也仍是各有千秋。例如《阿炳》《英雄》《朝圣》等作品，更加率性，更加随意，更重偶然效果，更重塑造的时间痕迹；至于《对弈山水》《本真态》等作品，则相对侧重对形体的理解和分析。

总之，这类作品在许多中国雕塑家那里能做得飘逸、潇洒。显然，相对于过去严格的学院造型模式，"写意"给了谙熟东方精神的中国雕塑家一个精神自由的空间。

乡风民俗怀旧型

在全球化的背景中，在中国现代化的步伐越来越快的时候，在中国越来越融入到国际社会的关口，关于"民族"问题的讨论和民族传统的声音却增强了。

这种民族情怀和关于民族身份问题的焦虑，都表达出这样的诉求，在全球化的时代，能不能保持民族的自主、自立和自强的品质，能不能在努力地迎接来自其他民族的积极影响的同时，走出自己持续发展的道路。

在这种背景中，看中国雕塑创作中乡风民俗题材和怀旧型的创作，就可以明显感到一种对民族传统文化的固守，和对越来越趋同的现代化生活方式的抵抗。

当然，从现实性而言，这种抵抗的力量是有限的，甚至有一种堂吉诃德似的悲壮，但是，精神的怀旧和返乡，是一种与全球化、现代化共生的趋向。这类创作其实并不新鲜，只是，这类作品在不同的时代，面对不同的问题情景，它的针对性是有差异的。

在本次大展中，就有这样的作品，它们重视民间、地域文化，注重在民间、乡村，在具有不同地域特色的文化区域寻找资源，从而形成当代雕塑的地域差异，形成不同的个性特色；它们关注中国少数民族生活，善于从少数民族的艺术中寻找资源，体现民族文化的多元化和魅力。（图3）

传统符号混搭型

全球化的悖论之一，就是它同时会加速放大地域差异和民族特色。

"混搭"是一个后现代文化概念的中国表述。在后现代文化的视野中，在现代主义意义上被视为对立物的"传统"不再是一个累赘和负担，相反，它成为一种积极的可再生性的资源。向后看，从传统文化中寻找可资利用、借鉴的当代资源，从地域的、民间的、民族的文化中寻找传统符号和当代文化进行对接和沿用，已经成为当代文化一个十分重要的特色。这种特点表现在艺术中，便是挪用、戏仿、拼凑等方式。

在中国当代雕塑中，传统符号已经成为雕塑家常用的一种体现"民族身份""民族传统"的鲜明标记。但是这又绝不是简单的复古和怀旧，或者全盘的抄袭和搬用，事实上这么做也不可能。于是以传统符号为主的"混搭"，成为中国当代雕塑家一种常用的修辞方式。混搭的寓指是丰富的，有时候它面对的是清理传统的问题，有时候是借用传统符号解决当代问题，有时候它呈现一种当代的智慧、幽默和想象力……

在本次展览中，何力平的《大河流淌》、邹亮的《花之语——蒙娜丽莎》、张弦的《新容

器系列——鸡尾酒爵》、张德峰的《武装维纳斯》、袁佳《灰城》、高蒙的《与人道同行》等，就是突出的例子。

几何抽象装饰型

几何造型的抽象雕塑、装饰性雕塑在中国并不是一个"过去"的问题，相反它是一个远未完成，有时候甚至可以说还没有真正开始的任务。

在中国潜心于这方面研究的雕塑家并不多。相对于国际雕塑的现状来看，抽象雕塑在国外已经相对成熟，目前已不再是一个强势问题，但是在中国，它却还有很长的路要走。

图 4 刘晔，《轮回》

本次展览中，属于这一类的雕塑有朱尚熹的《呼吸之窗》、王维群的《太极拓扑》、冯崇利的《生长空间》、刘晔的《轮回》（图 4）、李亮的《器具 2》、何翊翔的《无题》、赵历平的《释——错位》等。

这类雕塑研究形体、研究空间，研究雕塑最基础的问题，研究形体和空间的关系，在整个中国雕塑的格局中，这类雕塑与其他雕塑的关系如同基础学科和其他应用学科的关系，它的成果和发展，影响着中国雕塑的整体水平和发展。

语言材料样式型

在很多中国雕塑家那里，研究雕塑的形式语言，研究雕塑的材料，确立个人的风格样式仍然是一个中心的甚至是毕生的任务。

艺术不可能没有时尚，不可能没有潮流，也不可能没有风气。从积极的意义上说，在时尚、潮流、风气的背后是问题、是时代、是社会的关注点，是艺术消费者的需要和兴奋点。从消极的意义上说，有时候，对于缺乏思想和敏感度的艺术家而言，它们容易陷入盲目的追随和模仿中。

雕塑艺术始终在两条路上行进：一部分艺术家关心社会问题、关心时代、关心思潮、关心流行；另一部分艺术家则关心本体、关心语言、关心艺术、关心自己。在这两条路上，都有勤于思考，期望有所实现的人，也都有追随、跟风的人。因此盲从并不是哪条路上的专利。

在中国雕塑中，注重原创，侧重于雕塑的形式、语言、材料的研究，重视形成个人样式的雕塑家大有人在。更值得注意的是，近些年来，有不少雕塑家同时在两条路线上努力，他们既重视观念，重视作品的当代性；同时他们也重视作品的语言、形式和材料实验。从目前雕塑发展状态看，走这种"兼修"路线的雕塑家越来越多。

日常物品放大型

从雕塑艺术而言，这类雕塑的出现是一次重要的转身。

当精神的激情，以及对神性的膜拜在现代社会越来越让位于世俗生活后，波普艺术出现了，日常性、生活化的物品出现了，这使雕塑与传统样式有了很大不同。

在中国当代，出现了一些用具象的手法，或者是对现成用品用翻制的办法来复制、放大物质用品的作品。本次大展也不例外。这是一种对物的发现，对物的全新诠释。在这些作品中，洋溢着世俗的、日常生活化的气息。

图 5 王少军,《无语》

这当然与时代相关,当今的雕塑家面对的是一个物质化的世界,是人们置身其中的经验世界。在这些过去不为人们注意的普通物品中,寄寓着作者观念的转变。

韦天瑜的《男包》、李甸的《私人生活》等就是其中的代表。在这类作品中,离开了最经典的雕塑题材,离开了人,雕塑家在复制日常生活物品或者对日常生活物品的放大、改装中,找到了十分强烈的表现力。

人间场景写真型

这是对世俗生活的观照,这是对大千世界芸芸众生的写真。雕塑家的视线变了,他们放弃了单纯、崇高和典型化,他们选取了情节、场景和色彩;他们不再一本正经,不再故作高深,而是选取平民的视线、日常的角度来讲述当代的市井故事。

这类雕塑在当代雕塑家,特别是一些青年雕塑家中比较盛行。在本次大展中的代表作品有王少军的《无语》(图 5)、刘金龙的《HAPPY TIME》等。

这些作品都捕捉住了现实生活中的一个瞬间场景和人物,对其进行近距离的塑造和刻画,它们是具象、写实的,但是它们和作者之间的关系变了,所以它们和观众之间的关系也变了。通过雕塑,发现世俗生活,让观众体验普通人,体验小人物的感受和心情,让观众感到近距离的会心一笑,这不能不说是中国当代雕塑的一个重要进展。

艳俗光亮卡通型

总的来说,这类雕塑是媒介时代的产物、信息时代的产物、图像时代的产物、卡通时代的产物、互联网时代的产物、动漫时代的产物……无论怎样表述,它们的实际意思是,由于人们的知识来源和信息的接受渠道发生了变化,一种与当代媒介、网络、计算机、卡通、电子游戏、图像、广告有密切关系的具象雕塑出现了。

由于它们与图像时代有着密切的关系,由于这些作品与消费时代、大众文化时代的审美趣味有着密切的关系,这类轻松、诙谐、调侃、机智的具象作品以它"艳俗的""嬉戏的""卡通的""光亮的"特色在当代雕塑中引人注目。

它们或有意艳俗,或大红大绿,或夸张变形,或选取局部进行强调,或平面化,或装饰化……

总之它们体现了视觉文化日益凸显的当代世界,在雕塑方面的最新的面貌。

以上的这些分类和作品的列举都是相对的。有些作品可能不只属于某个类别,甚至可能跨越两个,甚至三个类别;有些作品则无法简单归类,因为现有的类型并不适用于它们。

这些现象都说明,本次"中国雕塑大展"仍然还是一种现象或者状态的展示,它是开放的、包容的、兼顾的;或许,这个展览昭示了这样一种态度,让我们认真检视中国雕塑的现状,让问题鲜明地凸显出来,然后,每个雕塑家可以左顾右盼,从中找出自己的坐标,或者干脆彻底抛弃这些类型,独辟蹊径,走出自己的路。

当每个雕塑家都开始抛开既定的模式和类型,开始进行属于自己的创造的时候,那该是一种什么样的中国姿态啊!

(原文发表于《中国艺术报》2009 年 7 月 10 日、2009 年 8 月 28 日)

作为“造物”的雕塑

隋建国

　　我的艺术理想不是从造型上搞好写实雕塑或者现代抽象雕塑这么简单，而是要从制造"天地万物"的层面上来理解雕塑。

　　雕塑说到底就是一个三维的"人造物"。从"物"这一属性上来说，雕塑是与天地万物连为一体的。在这里，"人造"是意味着人与世界的接触，与万物的接触。人与世界的接触，人对世界的参与，才生成了人类的文明。从这个意义上来说，人类文明的全部物质部分，都是雕塑的外延，再加上"自然"，也就是人类的肉体（物）所来自的宇宙，两部分合起来，这不是天地万物是什么？

　　我是要从世界观的层面上看待"雕塑"。这个雕塑必须加上引号，才能与简单的写实或者抽象，以及观念等艺术形式与形态区别开。

　　所有的物都是雕塑的延伸，这是个大的概念，但又要落实在具体的方法中才不至于落空。在我自己的艺术实践里，我就按照这个思路去探索。当然，也不是那么容易，一步步走得也很艰难，因为是一个陌生的领域。虽然中国自己的老祖宗已经这么想了，中国自身的文明也已经这么产生了，但要从万物这个角度去理解和去实践，而且要走出今天这个时代的路径，还是不容易。

　　我理解的天地万物，是从"雕塑作为一个媒介的整体性（三维）"上考虑的。只有从媒介作为文化的角度上考虑问题，最后才能落实在艺术本来的文化角色上。艺术的问题，说到底是"意符文化"，而"意符文化"正是"媒介的文化"。

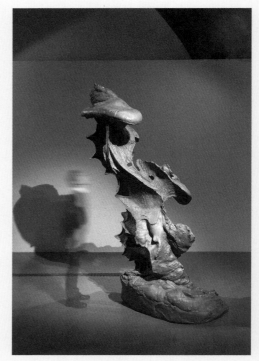

图1 隋建国，《手迹》，高300cm，铜，2016年

　　全部三维物的生成，就是雕塑这一媒介的根本问题，然后，雕塑作为媒介、作为意识与思维的对应物，或者材料化的"意符"，进入人们的意识，成为文化象征符号而进入人类社会的思维系统。

　　"天地万物"——无限的宇宙，不光超出了雕塑，实际上也超出了艺术，进入文化与思想的层面。中国传统的"老、庄"以及"禅"，"广"可以及万物，"准"又可以落实为"庖丁解牛"及具体的"公案"。因此，天地万物的逻辑，也就可以落实为一件具体雕塑的生成。

　　雕塑当中，关于"造像"（无论是具象还是抽象）与"造物"之间的差别与相似，具体的例子可以就我最新的作品"手迹系列"（图1）做一下探讨。

　　泥塑作为一种造型的材料，从最古老的旧石器时代的陶器开始，就与人类打交道。中国这块土地上，最早的陶人造像在红山文化时代就已经相当成熟。一直到19世纪，为了替人类自身以及周围的形象塑形，泥塑被人类发展成一套相当复杂和系统化的技巧及与之相对应的审美体系，古今中外概不例外。但是从根本上来说，这些所有的复杂技巧，都不外乎"模仿"二字。当然，"雕塑"与"万物"之间的关系，在某种意义上，也不妨被理解为以雕塑作为媒介去"模仿万物"。

　　关键在于泥塑的主角——泥，在这个过程中被完全忽视了。无论是石器时代泥被制作成陶器，陶器的"有用"遮盖了"泥"自身，还是像罗丹那样以高超的泥塑技巧，将人体的千姿百态再现得微妙微俏，都是同样忽略了作为塑造材料的泥本身的存在。

图2 隋建国捏泥录像截屏

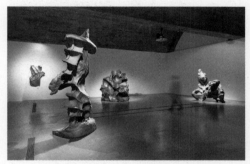

图3 "肉身成道"展览，北京佩斯画廊，2017年

2008年我做"盲人肖像"的时候，意识到我要做的是"纯粹的泥塑"。进一步说，就是我要做的"盲人肖像"，其实就是"泥塑"它自身的形象，或者说是"泥的形象""泥的肖象"。

如果我们静下心来，仔细想一想泥的形象，在常态下，就是土加上水之后的泥团。如果从雕塑总是要有人来做这一点上看，作为雕塑作品的"泥的形象"，也是要经过人的双手来完成。所以，当时我选择把眼睛蒙上来捏泥，目的就是不让我已经养成的造型惯性来干预我的双手，不至于下意识地将这团泥塑造成为另外一个什么事物的形象。（图2）

我2017年3月在798做的个展"肉身成道"（图3），是将我手捏的泥和石膏，经过3D扫描放大后，再打印，最后铸铜，完成的就是我所捏的这块泥的"纪念碑性"的"肖像"。从"盲人肖像"到"肉身成道"，期间的过程将近九年。借助3D技术，我才完整展示了"泥的形象"，同时也强调出人的参与——印在泥塑周身的我的手的纹路。从文化的角度上理解，雕塑作为一种媒介，在这里成为"天地万物"生成的一次具体化身。

"肉身成道"展览提示到：认识、理解并进一步参与"天地万物"自身的生成，而不是去"模仿"天地万物的形状，才是雕塑这一媒介在人类新的文明中的恰当位置。

当然，我所捏成的这块泥，它的形象自身、它所携带的雕塑家身体的印痕，是受到尺度限制而不被观者的视觉所感受。只有借助数字3D打印技术，这块泥的形象才能最好的被人所认识——将尺度放大至人的肉眼可以面对、身体可以感受到泥巴在运动中留下的无数细节被淋漓尽致地显现，使得雕塑的触觉视觉化。整个生产通过严格工业化的程序作为保证而无可怀疑。这也是人类在技术上的进步带来认识上进化的一个例子。

也许有人会说，3D的扫描和打印本身不也是模仿吗？我可以回答，如其说是模仿，不如说是"生成"。正是3D技术，才使得这块泥的"形象"得以被人们所看到、所认识。3D扫描放大打印成型这样一个系统，使得艺术家自己的手中所偶然捏造的一块毫不起眼的泥巴或者石膏块，成为一个确凿无疑的公共化的艺术形象。从这一点上来说，3D作为一种新的技术，已经成为人类原有视觉和触觉器官之外的一个"代具化"的新"人造器官"。这个新的代具化器官，已经成为雕塑作为一种古老的媒介获得新生的桥梁。

从思维逻辑上来说，也许，只有浸淫在中国这样一个有着古老传统的文明之中，才有可能从泛神论或者"自然"至上的原始的视角，将一块泥自身的形象，作为一种艺术表达的主题和内容。而且也只有以禅宗那样彻底的悖论性思维，才能发展出经由雕塑家的双手完成和落实一块泥的形象这样一种思维方式。按照佛教"色即是空，空即是色"的逻辑，如果说任何一块泥总会落实为一个具体的造型或者形状的话，则泥的任何形状，都只是"着"了具体的一个"相"而已。它是"泥"这一概念的偶然性的具体化（着相）。我偶然地捏一下，泥就是这个样子；我多捏一下，又会是另外一个样子；结果总是偶然的，任何一种样子，都是一个偶然的"相"。所有这些具体的"相"的可能性，指向了"泥"这一形象的无限可能性——所谓的"空"。也就是说，经由我的手而完成了自身形象与造型的这块泥，正是这一块具体的泥，以及它在艺术家的手的作用下所拥有的"相"的无限可能性，使它得以成为一个同时拥有"器"

与"道"双重身份的"物"。当然，同时它也再明确不过地指出在这块泥的形象生成或完成它自身的过程中，雕塑家的双手参与的重要性。

按照"色"与"空"的这一逻辑，我在捏泥的时候，现在不再蒙上眼睛，而是似看不看地工作。因为我没有必要看，其实也没有必要不看。我每次都是捏许多块泥挨个儿摆在工作台上。差不多一星期后，等泥都干透了，我再回头从这一批捏好的泥块里，挑出几块，放入我的"文献库"存起来，等待在合适的时候将它扫描和放大，让它成为完整的雕塑作品。我认为，我捏泥的过程中，这块在我手中的泥，就像一棵树在生长。我不必在意每一棵树在生长过程中长什么样，我只要等这些树长成了，再来挑拣即可。我们都有这个经验，买树的时候，在一个苗圃里挑树，虽然有几十棵或者成千上百棵树，但你总能一眼看中自己想要的那棵树。（图4）

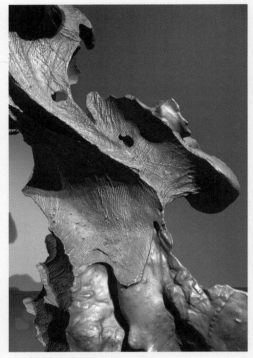

图4 隋建国雕塑作品细节

另外，从媒介的敏感度来说，将3D技术系统引入雕塑造型体系中来，与这一最为古老的三维造型媒介嫁接，将会彻底改变这一媒介的内涵与外延。自20世纪20年代美术学院系统建立以来，所有关于模仿"自然"的整个系统，到了今天，不得不面对21世纪的技术系统所导致的，人类对于世界与自然的看法的剧烈改变。对于我来说，这些改变首先体现在将中国古老文明与现代艺术及技术系统相结合。在这个基础上，雕塑、雕塑家、雕塑作品，从根本上意味着：认识、理解，并以自身参与到"天地万物"生成的实践之中。在这个意义上可以说：雕塑，名为造型，实为造物。

国立北平艺专之于民国雕塑的发展
——事件发生以及其深层意义

刘礼宾

民国现代雕塑源自西方写实主义雕塑，主要由一批留学生传入中国，并借助雕塑创作使其在中国传播，从而生根发芽。在这个过程中，由于各种原因，现有的史料梳理显示：民国时期，雕塑教育并没有在"中国现代雕塑起源"问题上扮演最为重要的角色！得出这个结论是悲凉的，但似乎正是一个历史事实。民国时期，基本上是"留学生雕塑家群体"在极为有限的雕塑创作舞台上发挥着重要作用，并使"现代雕塑"慢慢渗入社会之中。由于雕塑创作机会的稀少，雕塑作品的造价昂贵，雕塑创作得以进行、雕塑作品得以问世都很困难，而这类机会多为"留学生雕塑家群体"所得。

在梳理民国雕塑教育之前，这是必须给出的定位，也是当时现代雕塑的具体语境。在民国雕塑教育中，特别是在 1937 年之前，在雕塑教育方面，无疑国立杭州艺专的重要性要大于国立北平艺专。1938 年两校合并，两校雕塑专业随之合并，一直延续到 1945 年。此后直到1949 年，两校雕塑专业发展并驾齐驱，各有侧重。

本文以时间顺序，对国立北平艺专雕塑专业的发展作一简略梳理，从发展过程中选出关键点，以"事件发生"为基础，引申出与"中国现代雕塑起源"相关的深层问题。

一、蔡元培对"雕塑"的理解以及与雕塑家的早期渊源

1916 年，蔡元培在《华工学校讲义》[1] 中谈及"雕刻"，认为，"音乐、建筑皆足以表现人生观，而表示之最直接者为雕刻"。蔡元培之所以如此推崇"雕刻"表现人生观的作用，给出的理由有二：一是雕刻"为种种人物之形象也"；二是因为"其所取材，率在历史之事实"。即雕刻以"人的形象"为表现对象，取材于"事实"。他又指出，"我国尚仪式，而西人尚自然"。与中国雕塑人物形象鲜有裸露不同，"西方则自希腊以来，喜为倮像；其为骨骼之修广，筋肉之张弛，奚以解剖术为准"。尽管蔡元培没有在中国雕塑和西方雕塑之间做优劣高下的比较，但是对于崇尚"真实""自然"的蔡元培来讲，可能会偏向后者。何况西方雕塑以"解剖术"为基础，在科学风气日盛的 20 世纪初，无疑有更大的吸引力。

1918 年，在国立北京美术学校成立及开学式的讲话中，倡导"美育"的蔡元培专门指出，"甚望兹校于经费扩张时，增设书法专科，以助中国画之发展，并增设雕刻专科，以助西洋图画之发展也"[2]。可见，在蔡元培的认识中，"雕刻"和"西洋图画"是相辅相成的。在 20 世纪，许多人把油画和雕塑联系起来看，油画的流行与现代雕塑的兴起有相似的社会背景。蔡元培把"美术"作为一整体来看，强调"美育"的他自然会极力推崇雕塑教育。1920 年，蔡元培在《美术的起原》一文中便指出，"美术有狭义的、广义的。狭义的，是专指建筑、造象（雕刻）图画与工艺美术（包括装饰品等）等。广义的，是于上列各种美术外，又包含文学、音乐、舞蹈等"[3]。在 1922 年北京美术专门学校成立纪念大会上，蔡元培再次重申设置"雕塑专科"。在当时的社会条件下，蔡元培的认识显然走在许多人的前面。当时多数人对"西方雕塑"完全没有概念，在社会分工中，"雕塑家"这一职业也完全没有位置。

作为国民党元老，教育界举足轻重的人物，蔡元培传播"雕塑"力度不可谓不大，并且他将"现代雕塑"的推崇与积极创办美术学校联系在了一起，明确积极推进"雕塑教育"的发展，这无疑对后来雕塑教育的真正实施埋下了"伏笔"。

具体到个人关系上，蔡元培对现代两位重要雕塑家有提携之恩，这两位雕塑家就是李金发和刘开渠。不能把蔡元培对雕塑人才的发掘、培养仅视为他和雕塑家的个人交往。和他提议创办国立艺术院一样，他对雕塑家的支持应视为其"美育"思想的具体贯彻。

1926年在上海，蔡元培为李金发的《意大利及其艺术概要》和《雕刻家米西盎则罗》两书题了书名，李金发则应《申报》之情，给蔡元培塑了一尊胸像（图1），两人来往密切。1927年6月，国民政府任命蔡元培为大学院院长，11月李金发来到南京，蔡元培当即决定让李金发在大学院秘书处任秘书，并兼任大学院艺术委员会委员。1928年，李金发遂担任中国第一个雕塑系的系主任。蔡元培几年前在国立北平艺专没有实现的愿望此时终于实现。

正是在这一时期，刘开渠来到南京，在大学院担任抄写员和刻蜡板的工作，曾向时任大学院院长的蔡元培提及，自己想去法国学习雕塑。1928年国立艺术院开学典礼上，刘开渠再次向蔡元培提起此事，蔡元培答应回京办理。一个月后，刘开渠接到大学院公函，以"驻外著作员"的身份被派往巴黎。后来刘开渠回国，拜望蔡元培，并给蔡元培塑头像一尊（图2）。继李金发之后，刘开渠担任杭州艺专第二届雕塑系主任，并在杭州、北平两国立艺专合并后断断续续担任重要职位。李金发、刘开渠都为民国现代雕塑的发展做出了重要贡献，而蔡元培对他们的提携发挥了至关重要的重要作用。

二、徐悲鸿短暂上任所面对的要求以及与雕塑家的早期渊源

1928年，就在国立杭州艺专成立这一年的年末，徐悲鸿担任北平大学艺术学院院长（"国立北平艺专"在这一时间段的实际存在方式）。徐悲鸿上任时，学生会给他提出三条要求："（一）艺专原有五系须并存，并须增设建筑、雕塑二系；（二）每月经费最低限须二万元；（三）须扩充万寿山或三海之一部为院址。"[4] 徐悲鸿答应了这些要求，但最终只有半个要求被落实，就是设立了建筑系。1929年1月底，因徐悲鸿无法落实这些要求，被迫辞职。国立北平艺专又一次和"雕塑"专业擦肩而过。

作为巴黎高等美术学院留学归来的高材生，徐悲鸿自然知道"雕塑"在西方美术史上的地位，他无力增设"雕塑系"，并非其不知道"雕塑"学科的重要性，而是因为客观条件没有提供给他这样的机遇。

同蔡元培一样，徐悲鸿对以后两位重要的中国雕塑家、国立北平艺专（以及后来的"中央美术学院"）两名重要雕塑家的成长发挥过至关重要的作用，他们就是王临乙和滑田友。这也可以佐证徐悲鸿对雕塑艺术非常熟悉，而且借助提携后进推动雕塑事业的发展。

1924年，王临乙考入上海美术专科学校，受教于李毅士，学习素描和油画。1925年，上海发生"五卅"惨案，上海美专停课，王临乙到李毅士家中学画。1926年初，王临乙结识徐悲鸿。1927年夏天，福建省教育厅厅长黄孟圭送给徐悲鸿两个赴法留学名额，徐悲鸿推荐了王临乙、吕斯百。王临乙于是得以到巴黎学习雕塑，后来成为20世纪最重要的中国雕塑家之一。

1929年，滑田友投考南京中央大学艺术系，因英文考零分，未被录取。1930年春，他以三岁儿子为模特，创作了一尊木雕头像《小儿肖像》。在这件作品中，滑田友小儿子的稚嫩神情被表现得呼之欲出，在未接受正规雕塑训练的早期，滑田友就显示了在雕塑方面的天

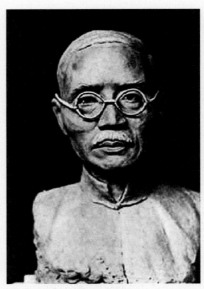

图1 李金发，《蔡元培胸像》

图2 刘开渠，《蔡元培头像》

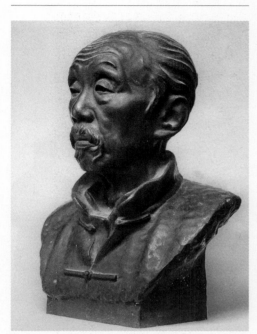

图 3　江小鹣，《陈散原像》

赋。滑田友把作品拍了两张照片，寄给徐悲鸿，得到徐悲鸿的肯定。后经徐悲鸿介绍，1931年暑假滑田友到上海为江小鹣做助手。江小鹣这段时期创作的作品有《蒋介石骑马像》（约1931）、《陈散原像》（1931，图 3）、《孙中山像》（青铜立像，约 1932）、《孙中山像》（青铜正面浮雕，约 1932）。据说，滑田友曾做《蒋介石骑马像》中的"马"，并协助做《孙中山像》。在这段时间里，滑田友有《陈散原像》问世。在给江小鹣担任助手期间，滑田友还完成了一个重要任务，就是修复江苏角直保圣寺罗汉塑像。1932年冬，保圣寺古物馆竣工落成，雕塑修复工作得到充分肯定。

滑田友于 1933 年 1 月跟随徐悲鸿前往法国，辅助徐悲鸿展览事宜。展览结束后，滑田友进入巴黎国立高等美术学院布沙尔工作室半工半读，成为预备生。

三、"雕""塑"分与合——严智开、赵太侔"雕塑科"的专业设置以及雕塑家的社会身份

1934年1月，教育部成立国立北平艺术专科学校筹备处，以严智开为主任，重新筹建。6月1日任命严智开为校长，设绘画（分国画组、西画组）、雕塑（分雕刻组、塑造组）、图工（分图案组、图工组）和艺术师范四科。雕塑科主任教授为王静远。1934年共招收本科生 84 人，其中雕塑科14 人。1935年共招收本科生 82 人，其中雕塑科 15 人。这是国立北平艺专第一次设立雕塑科。

严智开答记者问时提出："以现今社会潮流观察，艺术教育并非完全专为造就艺术人才而设，在全国上下注重生产教育之际，艺术教育实含有生产之意义，故彼对于国立艺术专科学校之筹备，注意：（一）提倡养成艺术教员教育；（二）造就一般人才改良社会工艺品；（三）艺术专科学校毕业学生，须使得以其所学而谋生计。"[5]

可见严智开非常重视艺术教育的"实用性"，具体到雕塑教育方面，就会出现重视"工艺雕塑"的问题，这一问题后来也成为严智开下台的根源。

1936年教育部派视察专员考察学校，认为国立北平艺术专科学校的科组设置不合理，认为雕塑科分"雕刻组""塑造组"，"图工科"分"图案组"及"美术工艺组"的分组实甚牵强，"使雕可离塑，工可离图，其割裂尤不合理""则雕刻组之主要课程，仅除雕凿竹木小品""实则同为工艺技巧之讲习，而非艺术设计之训练也"。

1936年教育部聘赵太侔任校长。取消艺术师范科，合并了"雕刻组""塑造组"，为"雕塑科"，聘请王静远、王石之、王临乙为雕塑科教授。在当年招收的本科生 77 人中，雕塑科有 8 人。"雕刻组""塑造组"重组为了"雕塑科"。

其实"雕"和"塑"分合有其社会分工上的原因以及"雕塑"概念意义上的渊源。

自古以来，在中国，"雕匠""塑匠"是两个职业，合称为"相匠"，地位极为低下，所以"雕"和"塑"的分开是有其具体现实依据的。另外，这里隐含着一个重要的身份问题，"工艺雕塑"和"艺术雕塑"的区别，前者对应的是"雕匠""塑匠"；后者对应的是"雕塑家"。与"画家"由古代到现代社会的转型不同，在晚清、民国时期，"雕""塑"工匠并没有自然转型为"雕塑家"，他们的社会地位依然低下。作为"艺术家"的"雕塑家"是一种新兴职业，"雕塑家"的出现主要是借助两方面实现的：一方面，伴随西方美术传入中国，在许多重要文献资料中，"雕塑"被列为"美术"的重要组成部分，经过多次归类划分，"雕塑"在"美术"中的地位确立，"雕塑家"的地位自然被提升；另一方面，雕塑家的创作扩大了"雕塑家"的社会影响力，增加了社会公众对"雕塑家"的认同。雕""塑"工匠和"雕塑家"之间出现了区分，"雕塑家"

群体逐渐形成。

从概念渊源上来讲，今天使用的"雕塑"一词是日本著名美术史学家大村西崖创造的。大村西崖是东京美术学校"雕刻科"（1889年成立）第一届毕业生（1893年7月毕业），在校期间就感觉"雕刻"一词不准确，便创造了"雕塑"一词。1893年及之后，他连续发表论文《雕塑在美术界的地位》《雕塑论》《造型艺术的归类》对此展开分析，他认为，"立体造型艺术"（Plastic Arts）有"消灭性的雕刻（carving）"和"捏成性的塑造（modelling）"两种技法，所以应该用兼容"雕""塑"的"雕塑"。基于他的分析，1899年东京美术学校在保留原有的雕刻系（教授日本传统木雕）的基础上，增设了塑造系（教授西方雕塑）。有学者指出，严智开正是借鉴了日本东京美术学校的教学体制，所以他将两个"雕""塑"专业分开，也顺理成章了。

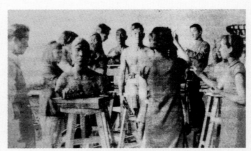

图 4 国立艺术专科学校雕塑系在云南省呈贡县安江村上课的场景

四、国立艺专时期雕塑系教员构成以及社会影响

1. 雕塑系教员情况以及总体氛围

1938年，杭州、北平两国立艺专合并，定名为国立艺术专科学校。租用民宅、筑造木房，恢复上课。后教育部任命滕固为校长，雕塑系主任由王临乙担任。1938年，学校西迁至云南昆明。1939年，迁至呈贡县安江村。在迁移期间，艺专尽力坚持日常教学（现有当年雕塑系在安江村的教学照片为证，图4），并举行小型的教学展览（图5）。1940年，艺专迁至四川璧山，吕凤子接任校长，刘开渠担任雕塑系主任。1942年，吕凤子因病辞职，陈之佛接任校长，学校迁至重庆沙坪坝磐溪，王临乙重新担任雕塑系主任，1946年由刚回国的周轻鼎担任系主任。国立艺专分离后，王临乙担任国立北平艺专雕塑系主任，周轻鼎担任国立杭州艺专雕塑系主任。可以简略用下表予以表示：

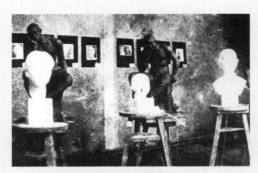

图 5 国立艺术专科学校小型教学展览

王临乙（1938年，校长滕固）——刘开渠（1940年，校长吕凤子）——王临乙（1942年，校长陈之佛）——周轻鼎（1946年，潘天寿）

这一时期教员除刘开渠、王临乙、周轻鼎外，曾在艺专雕塑系任教的老师还有王子云、曾竹韶、萧传玖、程曼叔、陈芝秀（1939年曾在国立艺专短暂任教）等一批留学归来的雕塑家，也有国立艺专自己培养出来的学生留校任教，他们是姚继勋、王丙召、朱培钧、赵蕴修。其中留学巴黎高等美术学院的教师占据绝大多数，他们在巴黎高等美术学院雕塑系的老师见表1。

傅天仇1942年至1945年在国立艺专雕塑系学习，他的整个学习生涯都是在重庆沙坪坝磐溪黑院墙新校址度过的。他在回忆录中谈到了这段学习过程，具体来讲有以下几点：（1）当时艺专战时气氛浓厚，各种政治力量复杂；（2）各种艺术思潮都有崇拜者，艺术思想较为活跃；（3）雕塑系是在泥灰糊成的临时房子中上课，专业课只有临摹欧洲古代石膏像和头像、人体模特练习等基础课，没有构图课、创作课（据王朝闻回忆，在杭州期间，王子云曾开设构图课。周轻鼎回国不久，便开设构图课。但他未明确是在国立艺专时期，还是此后的杭州国立艺专时期）。但学生受环境影响，自觉创作了一些具有革命倾向的作品；（4）战时石膏极为稀缺，没有石膏翻制作品，因此许多作品都没有保留下来；（5）雕塑系学生毕业以后，基本没有就业机会。

2. 雕塑家的创作影响

（1）王临乙：1942年，"第三届全国美展"在抗战时期的陪都重庆举办，除有激发人民斗志的目的外，也有借此"沟通国际间之文化，博得盟国人民之同情之意"。因此该展览偏重抗战题材，对这类抗战题材的作品放宽数量。作品来自14个省市，送交作品的艺术家有960

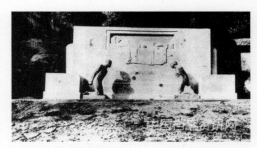

图 6 王临乙,《汪精卫跪像》

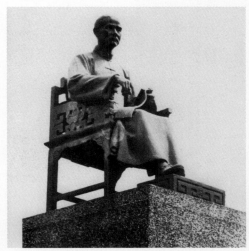

图 7 刘开渠,《孙中山铜像》

图 8 刘开渠,《农工之家》

表 1

导师姓名	留学生姓名	在巴黎国立高等美术学院的时间
让·布夏 （Jean Boucher, 1870—1939）	刘开渠	1929秋—1933春
	周轻鼎	1931—1939左右
亨利·布沙尔 （Henri Bouchard, 1875—1960）	曾竹韶	1931—1935
	王临乙	1931—1935
	滑田友	1934—1939左右
西格罗斯 （Paul Niclauss, 1879-1958）	程曼叔	约1930—1936
保罗·朗多维斯基 （Paul Landowsky, 1875—1961）	王子云	1931—1934

人。与以往两届全国美展比较,此次展览的作品总体数量较少。但是雕塑作品数量有所增加,共有 32 件作品参展。据前文可知,王临乙有作品《汪精卫跪像》(图 6)参加了这次展览,引起了极大反响。在这次展览上,刘开渠、王临乙、姚继勋获得雕塑组三等奖(一、二等奖空缺),刘开渠、王临乙分获奖金 4000 元,刘开渠的获奖作品是《女像》、王临乙的获奖作品是《大禹》(即《大禹治水》)。姚继勋是杭州艺专雕塑系 1938 年的毕业生,后担任该校教师二三年左右,后到上海油画雕塑院工作。据朱培钧回忆,姚继勋的作品是动物雕塑《母鸡》。

（2）刘开渠:1937 年,"八·一三"事变爆发,刘开渠随杭州艺专搬迁。在湖南沅陵不到一年的时间里,他曾创作群雕,但是没有完成。当时他接到徐悲鸿和熊佛西来信,约他去成都创作《王铭章将军骑马像》。1939 年,该像完成。1943 年夏,成都市政府为纪念川军抗日阵亡将士《无名英雄像》,1944 年,成都市政府邀请刘开渠做《孙中山铜像》(图 7,位于成都春熙路)。这一坐像和中山陵祭堂里面的《孙中山全身坐像》有相似之处,但是刘开渠的作品在人物姿态、神情上更加自然,孙中山也更具东方人的特征。1945 年,刘开渠又创作了和《王铭章骑马铜像》有诸多相似之处的《李家钰骑马铜像》。在刘开渠创作的作品中,最为著名的作品之一就是他在 1945 年创作的《农工之家》(图 8)。《农工之家》是刘开渠的自由创作,不是定件,可以视为刘开渠当时思想的自然流露,是其创作的最重要的作品之一。

（3）周轻鼎:1946 年,周轻鼎回国,在重庆即担任国立艺专雕塑系主任,后任杭州国立艺专雕塑系主任、教授。建国前,周轻鼎曾参加"三反"斗争,公开展览雕塑作品,揭露执政当局的黑暗统治,比如他曾创作浮雕《八口之家》和圆雕草图《流民图》,表现劳动人民的悲惨遭遇,在作品标题上注有"献给国民代表大会"等字样。对于当时的执政当局来讲,周轻鼎创作的此类作品无疑极具挑衅性。抗日战争结束后,国民政府的腐败气象日益明显。为了镇压共产党,采取了许多限制自由的极端措施,加上长年战争,民不聊生,这些现象都引起雕塑家群体的关注,周轻鼎的此类作品是雕塑家介入现实生活的生动事例。当时杭州艺专雕塑系的一些学生也创作了反映民生疾苦的作品。国统区的反抗声音在雕塑领域折射出来,这表明"雕塑家"已经不仅把自己视为"工匠",或把自己视为仅为达官贵人塑像的受雇佣者,

而反映出雕塑家自我认同的重要转变。

（4）傅天仇：傅天仇在国立艺专学习期间，受大环境的影响，曾创作一批反映人民悲苦生活的作品，如《沉思》《暴风雨》《丰收的愤怒》等。1946年4月初，傅天仇在重庆中苏文化协会举办个人雕塑绘画展，展出新创作的"写心""传意"的雕塑作品和对现实颇具批判意味的雕塑作品、临摹品（将近五十件）。其中有浮雕作品《抗战八年赞》（共四幅：《洪水来了》《共同筑坝》《坝支狂洪》《独占》）。观众对这次展览反应强烈。于是4月末傅天仇又在重庆中国工人福利社举办第二次个人雕塑展览，作品增至六十余件，观众列长队购票参观。第二次个人雕塑展览结束的第二个晚上，傅天仇借住的隔壁房间起火，作品衣物全部被焚，只剩下电影摄影家司徒慧敏为展览拍摄的几张作品照片。1946年，傅天仇还创作了《反内战雕塑》。

补充：留守在北平的国立北平艺专以西直门内井儿胡同育德中学为临时校址。1938年5月10日开学上课，雕塑家王石之任校长。艺专复课时设绘画科（分国画、西画二组）、雕塑科、图案科三科，至抗日胜利前每年都有毕业生。

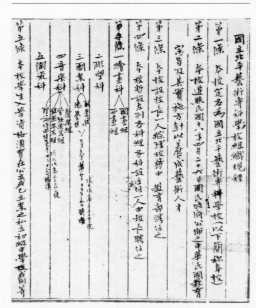

图9 《国立北平艺术专科学校组织规程》

五、国立北平艺专时期雕塑系教员构成以及滑田友个展

1946年8月1日，重设国立北平艺专，徐悲鸿任校长，设绘画（分国画、西画组）、雕塑、图案（分图案、漆艺组）、音乐（分声乐、管弦乐器、键盘乐器、理论作曲组）、陶瓷科（图9），王临乙担任雕塑科主任，雕塑教授有王静远、王丙召等。1948年，滑田友回国，在国立北平艺专雕塑科任教。

1948年，滑田友受徐悲鸿之约携带大量作品回国，先后在南京大学附中礼堂和北平艺专大礼堂举办雕塑素描展。此次展览共展出作品72件，在当时这是一个规模巨大的个展，此次展览给许多人留下了深刻印象，何明绩（台湾）回忆说："在短短的展期中，我曾三度前往欣赏、学习，并蒙他指示与鼓励……记得会场中央大件男体《沉思》，造型优美，功力深邃，真是令人感动不已，久久不忍离去。"[6]雕塑家潘绍棠回忆说："31年前（1948），在徐悲鸿先生领导下的国立北平艺专大礼堂，曾为刚回国不久的滑田友先生举办了一次雕塑和素描展览。那次展览给我留下了难以忘怀的印象，他启示我这个来自农村的青年，初步知道了在造型艺术门类里中，占有立体空间的雕塑艺术所给人们的独特感受。使我终于选定了雕塑这一专业。"[7]雕塑家钱绍武回忆说："滑田友先生在法国从事雕塑15年，1947年回国后曾在当时的国立艺专内部开过一个规模甚大的个展。记得我们都为这些高水平的雕塑艺术所震惊。觉得这才是雕塑的魅力所在，他的确带来了地道的欧洲雕塑传统。"[8]

六、结束语

从上述简单分析可以看出，国立北平艺专对民国现代雕塑的发展产生过重要作用。由"民国雕塑教育"问题拓展开来，"民国现代雕塑"是一个值得重新审视和研究的领域，而非"荒原"之地。如果忽略民国现代雕塑教育的历程、民国雕塑家的求学历程，民国现代雕塑发生、发展的清晰脉络，以及公共视野中的民国现代雕塑的出现，就难以解释"20世纪中国现代雕塑"的整体历程。1949年后，新中国的雕塑创作、雕塑教育仍和民国现代雕塑家有密不可分的关系。与改革开放前的新中国雕塑创作相比，民国雕塑创作似乎更具有开启性、复杂性和鲜活性。

（原文发表于《北平艺专与民国美术——学术研讨会论文集》，人民美术出版社，2016年）

注释

[1] 蔡元培:《华工学校讲义》,文艺美学丛书编辑委员会编:《蔡元培美学文选》,北京大学出版社,1983年,第59—60页。

[2]《国立北京美术学校成立及开学式演说词》,《蔡元培全集》(第三卷),中华书局出版社,1984年,第148页。

[3]《美术的起原》,《蔡元培全集》(第三卷),中华书局出版社,1984年,第402页。

[4]《北京日报》1928年11月9日。

[5]《艺术专科学校决定分四科》,载于《北平晨报》1934年3月15日。

[6] 沈吉鹏、张铜:《滑田友先生的艺术道路》,《美术研究》2001年第3期,第68页。

[7] 潘绍棠:《雕塑家滑田友教授》,《中国美术》1980年第1期。

[8] 钱绍武:《雕塑系三十八年历程回顾》,《美术研究》1988年第2期,第4页。

C

蔡志松（1972—）

生于辽宁沈阳。
1997年毕业于中央美术学院雕塑系，并留校任教。

曹春生（1937—）

生于辽宁沈阳。
1957年保送入中央美术学院雕塑系，1959年公派到苏联列宾美术学院雕塑系留学深造。
1964年回国后任教于中央美术学院雕塑系，曾任系主任、学术委员会委员。

陈桂轮（1935—2012）

生于香港。
1960年毕业于中央美术学院。
1964年至1975年，先后在江苏省阶级教育展览馆雕塑组、南京艺术学院美术系工作。
1975年调入中央美术学院雕塑系。

陈科（1964—）

生于北京。
1986年至1987年就读于中央美术学院雕塑系。
1987年至1990年就读于莫斯科国立苏里柯夫美术学院雕塑系。
1990年至1994年就读于俄罗斯圣彼得堡国立列宾美术学院雕塑系，获硕士学位。
1994年至今任教于中央美术学院雕塑系。
现任中央美术学院雕塑系第二工作室主任。

陈淑光（1930—）

生于北京。
1952年毕业于中央美术学院雕塑系。
1963毕业于中央美术学院雕塑研究班。
先后在北京人民美术工作室、北京市美术公司、北京画院从事雕塑创作工作。

陈文令（1969—）

生于福建泉州。
2008年毕业于中央美术学院雕塑系，获艺术硕士学位。

陈志勇（1974—）

1999年毕业于中央美术学院雕塑系，获学士学位。

从众（1957—）

生于北京。
1982年毕业于中央美术学院雕塑系，获学士学位。

D

董祖诒（1934—）

生于北京。
1956年毕业于鲁迅美术学院雕塑系。
1963年毕业于苏联列宾美术学院雕塑系。
1963年回国后任教于中央美术学院雕塑系，曾任系副主任。

杜英奇（1989—）

生于山东潍坊。
2013年本科毕业于中央美术学院，获学士学位。
2016年毕业于中央美术学院雕塑系，获硕士学位。
现于中央美术学院攻读博士学位。

段海康（1962—）

生于上海。
1988年毕业于中央美术学院雕塑系，获学士学位。
1996年毕业于中央美术学院雕塑系研究生班，获硕士学位。
现任中央美术学院雕塑艺术研究所副所长，系第六工作室主任。

F

傅天仇（1920—1990）

生于广东南海。
1945年毕业于国立重庆艺术专科学校雕塑系。
1952年起任教于中央美术学院雕塑系。
曾任中央美术学院雕塑系主任。

H

郝京平（1935—）

生于山东肥城。
1964年毕业于中央美术学院。
1964年至1995年任教于中央美术学院雕塑系，曾任雕塑系第一工作室主任。

胡工（1961—）

生于四川成都。
1985年毕业于中央美术学院雕塑系，获学士学位。
曾任中国国家建设部中国建筑雕塑壁画艺术总公司创作室主任。

滑田友（1901—1986）

生于江苏淮阴。原名庭友，字舜卿。
1924年毕业于江苏省立第六师范学校美术科。
1933年留学法国，1947年毕业于巴黎高等美术学院。
1948年任教于国立北平艺术专科学校任教。
曾任中央美术学院雕塑系主任。

黄瑾（1957—）

1985年毕业于中央美术学院雕塑系，获学士学位。
1990年至1993年工作于中央美术学院雕塑工作室。
1993年至1995年在美国新泽西州师从Johnson Atelier，学习雕塑铸铜。
1995年至1996年、2015年至2016年学习于美国孟菲斯艺术学院，获硕士学位。

J

姜杰（1965—）

生于北京。
1991年毕业于北京中央美术学院雕塑系，并留校任教。
1995年结业于中央美术学院研究生主要课程班。
1991年至今任职于中央美术学院雕塑艺术创作研究所、学术委员会委员。

L

李象群（1961—）

生于黑龙江哈尔滨。
1990年毕业于鲁迅美术学院雕塑系研究生，获硕士学位。
1990年至2000年任中央美术学院雕塑研究所研究员。
2000年起任教于清华大学美术学院，现任清华大学美术学院学术委员会委员。
2014年起任教于鲁迅美术学院，曾任副院长，现任院长。

李渊博（1980—）

生于河南开封。
2008年毕业于中央美术学院雕塑系，获学士学位。
2014年毕业于中央美术学院雕塑系，获硕士学位。
2016年起任职于中央美术学院教学资源管理中心。

李展（1983—）

生于山东济南。
2008年毕业于中央美院雕塑系，获学士学位。
2013年毕业于中央美院雕塑系，获硕士学位。
2017年毕业于中央美院研究生院，获博士学位。
现任教于中央美术学院雕塑系第一工作室。

李占洋（1969—）

生于吉林长春。
1997年至1999年进修于中央美术学院雕塑系。
2014年毕业于中国社会科学院研究生院文博中心，获硕士学位。
现任四川美术学院雕塑系第二工作室主任。

梁尔亮（1983—）

生于黑龙江哈尔滨。
2009毕业于中央美术学院雕塑系，获学士学位。

2014毕业于中央美术学院，获硕士学位。
2014年至今任教于中央美术学院雕塑系数字造型工作室。

梁硕（1976—）

生于天津蓟县。
2000年毕业于中央美术学院雕塑系，获学士学位。
2005年至2006年为荷兰皇家艺术学院驻留艺术家。
2009年至今任教于中央美术学院雕塑系。

凌春德（1926—）

生于四川果平。
1946年毕业于国立重庆艺术专科学校。
1948年至1950年任教于中央美术学院雕塑系。
1952年调回中央美术学院雕塑系。
1956年至1958年在苏联雕塑专家克林杜霍夫执教的雕塑训练班学习。
1958年任中央美术学院雕塑创作研究室任创作员。
1983年任中美术学院雕塑创作研究室研究员。

刘焕章（1930—）

生于内蒙古八里罕。
1954年毕业于中央美术学院雕塑系。
1956年毕业于中央美术学院雕塑研究班。
1956年毕业留校从事雕塑创作，后担任中央美术学院雕塑创作室研究员。

刘恺（1984—）

生于内蒙古呼和浩特。
2008年毕业于中央美术学院雕塑系，获学士学位。
2013年毕业于中央美术学院雕塑系，获硕士学位。
2013年至今工作于故宫博物院。

刘开渠（1904—1993）

生于安徽萧县。
1927年毕业于国立北京艺术专门学校油画系。
1929入巴黎高等美术学校雕塑系学习。
1959年任中央美术学院副院长，主持第二期雕塑研究班。
1978年主持第三期雕塑研究班。

柳青（1982—）

生于湖南湘潭。
2006年毕业于中央美术学院雕塑系，获学士学位。
2009年毕业于中央美术学院雕塑系，获硕士学位。
现工作于北京人民艺术剧院。

刘绍栋（1987—）

生于吉林。
2012年毕业于中央美术学院雕塑系，获得学士学位。
2016年毕业于中央美术学院雕塑系，获得硕士学位。

刘士铭（1926—2010）

生于天津。
1946年考入国立北平艺术专科学校雕塑系。
1951年毕业于中央美术学院雕塑研究生班。
1952年至1954年任教于中央美术学院雕塑系。
1980年重返中央美术学院，任教于雕塑系。

刘小岑（1925—2006）

生于河北玉田。
1950年毕业于中央美术学院雕塑系，获学士学位。
1951年毕业于中央美术学院雕塑系，获硕士学位。
1963年毕业于中央美术学院雕塑研究班。
1950年留校任教。

卢征远（1982—）

生于辽宁大连。
2006年毕业于中央美术学院雕塑系，获学士学位。
2009年毕业于中央美术学院雕塑系，获硕士学位。
2012年至今任教于中央美术学院造型学院基础部。

罗珊珊（1984—）

2008年毕业于中央美术学院雕塑系，获学士学位。
2013年毕业于中央美术学院雕塑系，获硕士学位。
2013年至今任教于中央美术学院城市设计学院家居产品设计专业。

吕品昌（1962—）

生于江西上饶。
1988年毕业于景德镇陶瓷学院雕塑专业研究生班，获硕士学位。
现任中央美术学院雕塑系主任、学术委员会委员。

M

马改户（1928—）

生于陕西彬县。
1953年毕业于西北艺术学院美术系雕塑专业，并留校任教。
1958年毕业于中央美术学院苏联专家雕塑研究班。
1958年起任教于西安美术学院，历任系教研室主任、系主任等职务。

孟福伟（1976—）

生于四川广元。
2006年毕业于中央美术学院雕塑系，获学士学位。
2013年毕业于中央美术学院雕塑系，获艺术硕士学位。
现任教于四川美术学院。

牟柏岩（1976—）

生于山东济南。
2002年毕业于中央美术学院雕塑系，获学士学位。
2005年毕业于中央美术学院雕塑系，获硕士学位。
现任教于中央美术学院雕塑系。

N

牛淼（1983—）

生于北京。
2007年毕业于中央美术学院雕塑系，获学士学位。
2010年毕业于中央美术学院雕塑系，获硕士学位。
2012年毕业于美国罗德岛设计学院数字媒体专业，获硕士学位。
现任教于中央美术学院附中。

P

彭小佳（1955—）

生于北京。
1982年，毕业于北京中央美术学院雕塑系，获硕士学位。
1989年，毕业于美国塔尔萨大学艺术学院雕塑专业，获艺术硕士学位。
1991年，毕业于美国马里兰大学艺术学院雕塑专业，获艺术硕士学位。

Q

钱绍武（1928—）

生于江苏无锡。
1951年毕业于中央美术学院雕塑系，并留校任教。
1953年赴苏留学，进入苏联列宾美术学院雕塑系学习。
1959年毕业后回国继续在中央美术学院任教，曾任雕塑系主任。

琴嘎（1970—）

生于内蒙古。
1997年毕业于中央美术学院雕塑系，获学士学位。
2005年毕业于中央美术学院雕塑系，获硕士学位。
2007年起任教于中央民族大学美术学院。

秦璞（1956—）

生于山东济南。
1982年毕业于江西景德镇陶瓷学院美术系雕塑专业，获学士学位。
历任中央美术学院雕塑艺术创作研究所研究员、副所长，曾任中央美术学院雕塑系公共艺术工作室主任。

秦天（1988—）

生于南京。
2014年毕业于中央美术学院雕塑系，获硕士学位。
2014年至今任教于南京艺术学院。

———————

屈峰（1978—）

生于陕西西安。
2002年毕业于中央美术学院雕塑系，获学士学位。
2006年毕业于中央美术学院雕塑系，获硕士学位。
2011年毕业于中国艺术研究院，获博士学位。
现为故宫博物院副研究馆员，文保科技部副主任。

———————

瞿广慈（1969—）

生于上海。
1994年毕业于中央美术学院雕塑系，获学士学位。
1997年毕业于中央美术学院雕塑系，获硕士学位。
曾任教于上海师范大学美术学院雕塑工作室。

S

———————

尚晓风（1961—）

生于北京。
1985毕业于中国中央美术学院雕塑系，获文学学士学位，
1994毕业于澳大利亚墨尔本大学维多利亚艺术学院，获硕士学位。
现任中央美术学院雕塑系第四工作室主任。

———————

申红飙（1968—）

生于辽宁沈阳。
1995年毕业于中央美术学院硕士研究班。
2007年毕业于法国索邦大学 (Universie Paris 1 Panthéon-Sorbonne) 造型艺术系，获博士学位。
1993年至今任教于中央美术学院雕塑系。

———————

盛杨（1931—）

生于江苏南京。
1961年毕业于中央美术学院雕塑系，并留校任教。
1995年离休，曾任中央美术学院雕塑系系主任，中央美术学院党委书记。

———————

史抒青（1963—）

生于上海。
1986年毕业于中央美术学院雕塑系，获学士学位。
2015年起任北京数字化雕塑协会会长。

———————

时宜（1931—）

生于北京。
1949年至1951年就读于国立北平艺专预科，1953年毕业于中央美术学院雕塑系。

———————

1955年毕业于中央美术学院雕塑研究班。
1956年至1958年参加文化部主办的苏联雕塑家克林杜霍夫雕塑训练班。
1955年至1966年任职于中央美术学院雕塑艺术创作研究所。
曾任北京林业大学艺术设计学院造型基础部主任。

———————

司徒杰（1920—2005）

生于广东开平。
1937年考入国立北平艺术专科学校雕塑系。
1945年毕业于国立艺术专科学校（重庆）雕塑系。
1948年起任教于国立北平艺术专科学校。
曾任中央美术学院雕塑系第一工作室主任。

———————

司徒兆光（1940—）

生于香港。
1959年毕业于中央美术学院附中，考入中央美术学院雕塑系。
1966年毕业于苏联列宁格勒列宾美术学院雕塑系。
回国后任职于中央美术学院，曾任雕塑系主任。

———————

苏驰（1984—）

生于辽宁。
2010年毕业于中央美术学院雕塑系，获学士学位。

———————

苏晖（1917—2013）

生于河北藁城。
1937年考入延安鲁迅艺术文学院美术系。
1958年毕业于中央美术学院雕塑训练班。
曾任中央美术学院雕塑系研究员级顾问。

———————

宿志鹏（1981—）

生于山东潍坊。
2005年毕业于中央美术学院雕塑系，获学士学位。
2009年毕业于中央美术学院雕塑系，获硕士学位。
2013年至今中国美术学院雕塑院博士在读。
2009年至今任职于中科院建筑设计研究院公共艺术中心。

———————

隋建国（1956—）

生于山东青岛。
1984年毕业于山东艺术学院美术系，获学士学位。
1989年毕业于中央美术学院雕塑系，获硕士学位。
毕业后留校任教，历任雕塑系副主任、主任，学术委员会委员。

———————

孙纪元（1932—）

生于西安。
1953年毕业于西北艺术学院美术系。
1963年毕业于中央美术学院雕塑研究班。
1984年调任麦积山石窟艺术研究所任所长。

———————

1991年后任甘肃省博物馆研究员。

———————

孙家钵（1940—）

生于北京。
1965年毕业于中央美术学院雕塑系。
1978年进入中央美术学院研究生班研习雕塑，毕业后留校任教。
1980年至今任教于中央美术学院雕塑系，曾任学术委员会委员。

———————

孙璐（1969—）

生于山东青岛。
1993年毕业于山东艺术学院雕塑系，获学士学位。
1999年毕业于中央美术学院雕塑系，获硕士学位。
2007年毕业于中央美术学院建筑学院，获博士学位。
现任教于中央美术学院雕塑系。

———————

孙昀（1983—）

生于河北保定。
2003年毕业于中央美术学院附中。
2008年毕业于中央美术学院雕塑系，获学士学位。

T

———————

唐锐鹤（1939—）

生于上海。
1959年考入浙江美术学院雕塑系。
1981年毕业于中央美术学院雕塑研究生班。
1985年任教于上海大学美术学院，曾任雕塑系主任。

———————

唐颂武（1966—）

生于广州。
1991年毕业于中央美术学院雕塑系，获学士学位。
现任广东美术家协会雕塑艺委会委员，广州雕塑院艺委会主任、创作部部长。

———————

田金铎（1932—）

生于河北束鹿。
1959年毕业于鲁迅美术学院雕塑系，并留校任教。
1963年毕业于中央美术学院雕塑研究班。
曾任鲁迅美术学院雕塑系副主任、主任。
1997年被鲁迅美术学院授予荣誉终身教授。

———————

田世信（1941—）

生于北京。
1964年毕业于北京艺术学院美术系绘画及雕塑专业本科。
1989年起至今任教于中央美术学院雕塑艺术创作研究所。

田信峰（1941—）

生于河南南乐。
1985年在中央美术学院雕塑系进修。
曾任职于中央美术学院教务处。

田野冬雪（1992—）

生于四川成都。
2010年毕业于中央美术学院附属中学。
2015年毕业于中央美术学院雕塑系第四工作室，获学士学位。
现中央美术学院雕塑系研究生在读。

W

王川（1989—）

生于山东。
2014年毕业于中央美术学院雕塑系，获学士学位。
现中央美术学院雕塑系研究生在读。

王芃（1971—）

生于北京。
1998年毕业于中央美术学院雕塑系，获学士学位。

王合内（1912—2000）

生于法国巴黎。
原名ReneeYunne-nikel，中国籍法国人。
1933年毕业于法国尼斯国立图案学校。
1937年肄业于巴黎高等美术学院。
1950年起任教于中央美术学院雕塑系，并任法语教员。

王临乙（1908—1997）

生于上海。
1927年毕业于上海美术专科学校。
1928年入南京中央大学艺术系学习，年末赴法国留学。
1931年毕业于里昂国立美术专科学校。
1935年毕业于巴黎高等美术学院。
1936年任国立北平艺术专科学校雕塑系教授。
1946年任国立北平艺术专科学校雕塑科主任，兼学院总务长。
1949年后，曾任中央美术学院教授兼雕塑系主任、教研室主任。

王明泽（1988—）

生于河北承德。
2012年毕业于中央美术学院雕塑系，获学士学位。
2017年毕业于中央美术学院，获硕士学位。
现任教于河北师范大学。

王少军（1959—）

生于天津。
1982年毕业于中央美术学院雕塑系，获学士学位。
1995年中央美术学院城市雕塑高级研修班结业。
现任中央美术学院党委副书记。

王伟（1968—）

生于北京。
1994年毕业于中央美术学院雕塑系，获学士学位，并留校任教。
2015年毕业于中央美术学院雕塑系，获博士学位。
现任中央美术学院雕塑系第一工作室主任。

王朝闻（1909—2004）

生于四川省合江县，别名王昭文。
1937年毕业于国立杭州艺术专科学校。
1950年任中央美术学院副教务长。

文楼（1933—）

生于广东新会。
1935年移民越南。
1958年毕业于台湾省立师范大学艺术系。
1960年移居香港。

吴昊（1982—）

生于辽宁大连。
2007年毕业于中央美术学院雕塑系，获学士学位。
2012年毕业于中央美术学院雕塑系，获硕士学位。
2012年至今任教于中央美术学院附中。

伍明万（1932—2012）

生于重庆。
1957年毕业于西南美专雕塑系。
1963年毕业于中央美术学院雕塑研究班。
1979年前往意大利卡拉拉雕刻工艺学院进修。
1957年起任教于四川美术学院雕塑系。

X

向京（1968—）

生于北京。
1995年毕业于中央美术学院雕塑系，获学士学位。
1999年至2006年任教于上海师范大学美术学院雕塑工作室。

萧传玖（1914—1968）

生于湖南湘潭。
1927年7月考入国立杭州艺术专科学校。
1933年考入东京日本大学艺术系学习。
1946年任教于国立杭州艺术专科学校雕塑系。
1950年至1968年任中央美术学院华东分院、浙江美术学院雕塑系主任。

萧立（1963—）

生于北京。
1990年毕业于中央美术学院雕塑系，获本科学位。
1995年毕业于中央美术学院雕塑系，获硕士学位。
2000年工作于中央美术学院雕塑研究所。
2003年至今任教于中央美术学院雕塑系木雕工作室及第四工作室。

谢扬帆（1985—）

生于湖南。
2010年毕业于中央美术学院雕塑系第一工作室，获学士学位。
2014年毕业于中央美术学院雕塑系，获硕士学位。
现工作于故宫博物院。

熊秉明（1922—2002）

生于江苏南京。
1944年毕业于西南联合大学哲学系。
1950年毕业于巴黎高等美术学院雕塑专业。
1968年至1989年任教于巴黎第三大学东方语言文化学院中文系。
1983年获法国教育部颁发的"棕桐骑士勋章"。

徐长远（1986—）

生于山东日照。
2015年毕业于中央美术学院雕塑系，获学士学位

许庚岭（1963—）

生于北京。
1990年毕业于中央美术学院雕塑系，获学士学位。
2002年任成都美术学院雕塑系主任。
现任四川音乐学院学术委员会委员、雕塑系主任。

Y

严威（1971—）

生于浙江余姚。
1996年毕业于中央美术学院雕塑系，获学士学位。

杨继宏（1969—）

生于湖北。
1990年毕业于中央美术学院雕塑系，获学士学位。

杨淑卿（1934—2006）

生于台湾宜兰。
1954年毕业于中央美术学院雕塑系。
1956年结业于中央美术学院雕塑系研究班。
1956年起任职于中央美术学院雕塑创作研究所。
曾任中国雕塑学会常务理事、北京女美术家联谊会会员。

杨晓钟（1965—）

生于北京。
1993年中央美术学院雕塑系毕业，获学士学位。
现为北京美术家协会雕塑艺委会副秘书长、北京联合大学师范学院教师。

叶毓山（1935—2017）

生于四川德阳。
1956年毕业于四川美术学院，并留校任教。
1963年毕业于中央美术学院雕塑研究生班。
1956年至1992年任教于四川美术学院，曾任副院长、院长。

于凡（1966—）

生于青岛。
1992年毕业于中央美术学院雕塑系，获硕士学位。
现任教于中央美术学院雕塑系。

喻高（1971—）

生于北京。
1996年毕业于中央美术学院雕塑系，获学士学位。
1999年毕业于中央美术学院雕塑系，获硕士学位。
2000年至今任教于北京服装学院。

于津源（1926—1966）

生于辽宁大连。
1950年毕业于中央美术学院雕塑系。
1953年毕业于中央美术学院雕塑系研究班。
1960年毕业于中央美术学院苏联专家训练班。
1950年至1966年任教于中央美术学院雕塑系。

于洋（1986—）

生于河北沧州。
2015年毕业于中央美术学院雕塑系，获硕士学位。

袁佳（1983—）

生于辽宁沈阳。
2010年毕业于中央美术学院雕塑系。
现任教于鲁迅美术学院雕塑系。

Z

曾竹韶（1908—2012）

生于福建厦门。
1928年考入国立北平艺术院雕塑系。
1929年赴法国留学，考入里昂国立美术专科学校。
1931年考入巴黎高等美术学院雕塑系。
1944年任教于国立艺术专科学校（重庆）。
1951年调入中央美术学院雕塑系。
曾任全国城市雕塑艺术委员会副主任。

展望（1962—）

生于北京。
1988年毕业于中央美术学院雕塑系本科，获学士学位。
1996年毕业于中央美术学院雕塑系研究生班，获硕士学位。
现任教于中央美术学院雕塑系，学术委员会委员。

张爱娜（1984—）

生于河北石家庄。
2008年毕业于中央美院雕塑系，获学士学位。
2012年毕业于中央美术学院雕塑系，获硕士学位。

张得蒂（1932—）

生于山东菏泽。
1953年毕业于中央美术学院雕塑系，
1955年毕业于中央美术学院雕塑研究班并留校任教。

张德华（1931—2005）

生于山东青岛。
1953年毕业于中央美术学院雕塑系，获学士学位。
1955年和1963年先后毕业于中央美术学院雕塑研究班和刘开渠雕塑研究班，获硕士学位。
1955年至1996年任职于中央美术学院雕塑艺术创作研究所。

张东辉（1969—）

生于辽宁大连。
1993年毕业于中央美术学院雕塑系，获学士学位。
1993年至1996年任职于中国革命博物馆美工部。

张孟良（1988—）

生于湖南浏阳。
2012年毕业于中央美术学院雕塑系第三工作室，获学士学位。

张润垲（1933—）

生于北京。
1953年毕业于中央美术学院雕塑系。
1955年毕业于中央美术学院雕塑系研究班。

1956年至1958年参加由文化部主办的苏联雕塑家克林杜霍夫雕塑研究班。
1958年起先后任职于中央美术学院雕塑系、美院附中、美院雕塑助教进修班，中央美术学院雕塑艺术创作研究所。

张伟（1968—）

生于山西太原。
1988年至1989年就读于中央美术学院雕塑系。
1989年获国家教委奖学金，公派至苏联留学。
1996年毕业于俄罗斯圣彼得堡列宾美术学院雕塑系，获艺术硕士学位。
2015年毕业于中央美术学院雕塑系，获博士学位。
1996年至今任教于中央美术学院雕塑系。

张慰先（1953—）

生于北京。
1982年毕业于中央美术学院雕塑系，获学士学位。
曾任职于中央美术学院。

张宇彤（1968—）

生于北京。
1992年毕业于中央美术学院雕塑系，获学士学位，并留校任教。
曾任职于中央美术学院雕塑艺术创作研究所。
2003年至今任教于中央美术学院雕塑系。

张兆宏（1969—）

生于北京。
1998年毕业于中央美术学院雕塑系，获学士学位。
现任教于中央美术学院雕塑系。

赵川（1984—）

生于河北保定。
2008毕业于中央美术学院雕塑系，获学士学位。
2014年毕业于中央美术学院雕塑系，获硕士学位。

赵瑞英（1930—）

生于黑龙江齐齐哈尔。
1953年毕业于中央美术学院雕塑系。
1955年毕业于中央美术学院雕塑系研究班。
1955年起任职于中央美术学院雕塑艺术创作研究所。

赵桢（1980—）

生于北京。
2004年毕业于中央美术学院雕塑系，获学士学位。
2008年毕业于中央美术学院雕塑系，获硕士学位。

仲松（1974—）

生于吉林。
1999年毕业于中央美术学院雕塑系，获学士学位。

周思旻（1969—）

生于黑龙江齐齐哈尔。
1988年至1989年就读于中央美术学院雕塑系。
1989年至1990年就读于苏联苏里科夫美术学院预科班。
1990年至1996年就读于俄罗斯圣彼得堡列宾美术学院雕塑系，获艺术硕士学位。
2016年获中央美术学院博士学位。
1996年至今任教于中央美术学院雕塑系。

朱尚熹（1954—）

生于四川达县。
1982年毕业于中央工艺美术学院装饰雕塑专业。
1991年毕业于中央美术学院雕塑系，获硕士学位。
1991年至2003年就职于北京建筑艺术雕塑工厂研究室。
1995年结业于中央美术学院城市雕塑高级研修班。
2003年至2007年任北京市人文空间雕塑研究所所长。
2007年至今任教于四川美术学院雕塑系。

邹达闻（1988—）

生于河北保定。
2015年毕业于中央美术学院雕塑系，获学士学位。
现任职于中央美术学院雕塑系。

孙振华（1956—）

生于湖北荆州。
1989年毕业于中国美术学院美术学专业，获博士学位并留校任教。
1993年起任职于深圳雕塑院。
现任中央美术学院造型艺术学院客座教授、中国雕塑学会副会长、《中国雕塑》主编。

隋建国（1956—）

同上文。

刘礼宾（1975—）

生于山东高唐。
2004年毕业于中央美术学院美术史系，获硕士学位。
2007年毕业于中央美术学院人文学院，获博士学位并留校任教。
现任职于中央美术学院美术学研究所。

相关研究作者简介

邵大箴（1934—）

生于江苏镇江。
1960年毕业于苏联列宾绘画雕塑建筑学院美术史系，并任教于中央美术学院。
曾任《世界美术》杂志负责人、《美术研究》杂志社社长、中国美术家协会书记处书记、中国美术家协会理论委员会主任、《美术》杂志主编。

殷双喜（1954—）

生于江苏泰州。
2002年毕业于中央美术学院美术历史与理论系，获博士学位。
现任中央美术学院学术委员会秘书长，学报编辑部主任、《美术研究》杂志社社长、中国美术家协会理事、中国美术家协会理论委员会委员。

VI

藏
品
索
引

图书在版编目（ＣＩＰ）数据

中央美术学院美术馆藏精品大系. 中国现当代雕塑卷/
范迪安总主编. -- 上海：上海书画出版社，2018.4
ISBN 978-7-5479-1726-8

Ⅰ．①中… Ⅱ．①范… Ⅲ．①艺术－作品综合集－世
界②雕塑－作品集－中国－现代 Ⅳ．①J111②J321

中国版本图书馆CIP数据核字(2018)第050642号

本书为上海市新闻出版专项资金资助项目

中央美术学院美术馆藏精品大系（全十卷）

总 主 编　范迪安

执行主编　苏新平　　王璜生　　张子康

中央美术学院美术馆藏精品大系·中国现当代雕塑卷

主　编　刘礼宾　易 玥

责任编辑	王　剑　　陈元棪
审　读	朱莘莘
责任校对	郭晓霞
设计总监	纪玉洁
技术编辑	顾 杰
特约审读	吕品昌　　吕胜中　　殷双喜
	王 中　　展 望　　姜 杰
编辑校对	王奕丹
藏品工作	李垚辰　　徐 研　姜 楠
	王春玲　　华 佳　　华田子
	窦天炜　　杜隐珠　　高 宁
藏品拍摄	谷小波　北京天光艺像文化发展有限公司
	北京雅昌艺术印刷有限公司
出品人	王立翔

出版发行	上海世纪出版集团 上海书画出版社
地　址	上海市延安西路 593 号　200050
网　址	www.ewen.co www.shshuhua.com
E-mail	shcpph@163.com
制　版	北京雅昌艺术印刷有限公司
印　刷	北京雅昌艺术印刷有限公司
经　销	各地新华书店
开　本	787×1092 毫米　1/8
印　张	28.75
版　次	2018 年 5 月第 1 版　2018 年 5 月第 1 次印刷
书　号	ISBN 978-7-5479-1726-8
定　价	800.00 元

若有印刷、装订质量问题，请与承印厂联系